被的战魔等物

最神祕的圈子、最昂貴的學習、最精彩的回報

舊

版

序

版

序

想要成功收藏,必須讓自己的心裡有一道光

17

13

收藏生活為我出新意,我為收藏生活傳精神

推薦序三

受想行識

許宗煒先生的藝術人生

陸蓉之

1

推薦序二

跨界遊走、了悟收藏三昧的實踐家

林木和

9

推薦序一

初入藝術收藏的最佳指南

林明哲

7

從裝飾牆壁到「成局

怎麼開始的:我的第一件藝術收藏 2

03 02 弘一大師之奇 情繫西洋藝術 25

3

04 八大山人的兔子 37

05 石濤《畫語錄》給我的鑑賞啟發 4

06 簡談吳昌碩 5

19

07 我看黃賓虹 58

08 我的重要收藏:李可染大師

10 09 由一幅畫看朱德群的磅礴與詭譎 華人藝術的兩位大師:趙無極與朱德群 9

8

11 淺談常玉及其畫作 98

永遠的變革者:劉國松 103

明白藏品的發展與演變 可知其然,並知其所以然 111

清代書畫概述:收藏書法可專情

1 1 8

學看中國水墨之感想

1 1 2

02

東西方繪畫藝術的欣賞與探究(上) 東西方繪畫藝術的欣賞與探究(下) 1 4 0

05

06

1 4 8

眼力與財力 1 5 7

1 6 5

04 03 收藏的情節與情懷 171 收藏窘境 口袋不夠深,連舉牌機會都不給你

177

鑑別書畫的關鍵 題款 200

斗膽談:買畫能賺錢 215

收藏能得名與得利嗎? 220

12

11

10

收藏當代藝術之省思

2

09

何謂「藏家」? 205

08

07

打開偵探之眼

避免上偽畫的當

94

06

05

拍賣會主導的藝術市場

創下臺灣拍賣史上第一高價

不期而遇、未期而得

230

藝術市場的「明天過後」會是什麼樣子? 254

文化搭臺,商業演戲:看香港拍賣市場 259

08

我看現當代油畫與市場現象 265

06

07

收藏之道:相信藝術、洞悉市場

3 0 4

06

05

一千年淡定,死活不給 一千年淡定,死活不給

2 7 1

01 站在前人的肩膀上,建立自己的脈絡 272

04 藝術圈的形形色色 290

從藝術收藏而營造居家 295

藝術收藏的入門與堂奧 ――臺北藝博會觀感

300

推薦序

初入藝術收藏的最佳指言

财團法人山藝術文教基金會董事長 林明

哲

殊為可惜 覺意猶未盡 欄集結成冊 實為樂事 我有幸先睹為快 初宗煒兄連 《典 (藏投資) 大是文化出版 件 此次聽聞宗煒兄欲將篇章彙整出 載此專欄時我便已關注 雜誌上,三十年的藝術收藏 偶因公務繁忙或出差在外而 而此書於二〇一五年 我也很樂意將此書推薦給從 , 兩天就拜讀完畢。 社 將宗煒兄過去陸 初版. 坦白說 每次讀完都 續 上市 發 心得專 漏 表 版 讀 事 前 在 起 蓺

我與宗煒兄曾多次交流,對他在藝術鑑賞

術收藏的相關人士

家。 商業市場的經營與投資 得 與吹捧,只見一 更有多篇講述鑑賞與收藏的 藏 康 中 投資分析與購藏經驗上的 成功或失敗的實例, 這本 宗煒兄是一 最難 西藝術的涉獵廣泛 得 《我的收藏藝術》 的 是 片赤誠 位成功的企業家,從不諱 他 面對藝術態度十分坦 以及過程中的 , 且精闢 , 成就都深感欽 且研究深入、 中 決竅 收錄 程度不輸業界專 並無任何誇· 酸甜苦辣 了許多他收 佩 頗 **三藝術** 誠 有 他 健 對 大 心

本書宗旨在闡揚藝術欣賞之道、正確的收藏

了成為出色藏家的要訣與方法。理念,以及投資買賣的訣竅與注意事項,並

提

點

人

來 合東方民情的 蓬勃發展 本 現在 由 所 於 談 及的 坊 中 其背後 或 間 藝術市 內容也 指 出 南 版 的 的 操 場 都 藝 快速 作 衕 偏 方式 收 白 崛 藏 西 專書 起 方 É 市 帶 多 應 場 也 為 動 ; 有 亞 而 或 洲 近十 外 本 翻 市 滴 場 年 譯

上, 無 入收 作的 巧 如 論 與 何 **松藏領域** 八心得外 本書皆有獨 在 與 寶貴經驗 宗煒兄不吝分享他 畫 收 商 的 藏 宗煒兄 入士, 拍賣公司 實 提供了 到的見解 務 亦 也談及了收 與 開闊 能迅 斡 在 旋 藝 藝 速掌 術 進 的 術 退 市 視 即 藏 握 野 場 生 訣竅 心得與 除 長 與 活 了買 方 年 觀 向 的 入生 賣 並 察 的 懂 讓 議 題 技 得 初 操

超

動

之

辦

基

理

或

彩 人生 期 盼 , 更祝 讀 者 福本 能享受到 書 I銷路 藝術帶 旺 盛 來的 業績 美 (感生 長 紅 活 與 精

> 華 调 事 金 駐 山 一會 百 人藝 炎黃藝 山 筝 高 藝 次 文 藝 雄 0 術 術 作 , 術 , 市 文 推 九 教 術 名 者 譽 基 林 九 動 為宗旨 雜 九 中 月 九 _ 領 金 誌 明 年 六年 一會董 或 月 事 刊 哲 成 文 刊 , ` 為 資 化 舉 設 事 0 立 前 前 藝 辦 以 立 財 中 長 深 美 身 中 術 專 收 為 藏 亞 曾 不 或 收 山 法 遺 知 藏 美 洲 家 _ 任 人 華 名 餘 九 _ 術 文 尼 , 藝 力 化 人 八 館 山 現 加 藝 九 術 藝 協 拉 任 家 年 會常 術 術 , 財 瓜 個 並 創 文 共 專 展 推 教 刊 創 務 和 法

推薦序二

跨界遊走、了悟收藏三昧的實踐家

財團法人晟銘文教基金會董事長 林木和

額密的 而生, 得請益的專家 覺得他 印象深刻 的 〈宗煒蒐秘〉 收藏經歷已超過三十年 我與 鑑賞家 原來宗煒兄不僅是一 觀點獨到 (許宗煒先生熟識 司 的 好朋友常有機會交流切磋 專欄 曾 ` 在 目光犀利 《典藏投資》 展讀再三, 位收藏家 藏品豐富多元 緣起於藝 ` 邏輯清晰 敬佩之心油 雜誌上看 衕 更是思慮 收藏 是位 以 令人 前就 過 他 他 值

由鑑賞學習、體悟研究的循環,感受個中樂趣與我也投注不少心力在藝術文物的收藏上,藉

今將這些 煒兄用文字記錄收藏的 自我成長 本寫給有志於收藏者的 一收藏 這樣的 脈絡 雅事實在 市 心路歷程 場心法彙整集結 「教戰手冊 難 以金錢 和 種 種 概 括 體 不 會 啻 而 如

說出 各種情節 鑰 最昂貴的 我心中的 宗煒兄的收藏豐 收藏 以藝術收藏市場的 學習 情 是 悸動 懷 0 鑑 他的 賞之門 讓我感受深刻 記體驗揭 厚可 每每拜讀都令我獲益良多 觀 一發展現況 示了 ` 只要是能 藝術豐富 鑑 覺得終於有人 而言 賞 是 觸動 , 收 這真是 人生的 藏之 他 11

藏二

弦及感 術品 那樣從容 富 是生活最大的享受。 是 知的 個 • 豁 作品 求 達 知 , 和 我想, 便是佳作 認 識 美 的 大 這才算是真 此 過 他 他 程 更直 的 收藏 能 江實 讓 態度總是 λ 踐 生 收 了收 藏 更 曹

深的 度, 率 也 術 煒兄以豐富的 沒有 間 收藏家同樣能從中得到 對入門者 以及行雲流水般的暢然 本書是相當值得 真誠 「之乎者 而 經驗 而 不矯情 言 也 是本極 跨界遊· 推 的 薦的 沒有老學究的長篇大論 艱 澀 為有用 啟 走於收藏 收藏 內容豐富 只 發 有 的 開 實 參考書 戰 誠 投 而 布 錄 資 極 公的 | 真深 宗 學 資 坩

引

許

玩

好

資》 心力 點化為文字, 煒 兄在藝術收藏能更上 雖然宗煒兄謙稱撰 可見其功力及毅· 逼 稿 成篇 最後彙整成冊 加 來 力絕 寫的 層樓 但 能將這 非等 過 必然投 程 閒 也 期 麼多深刻的 是 待他 在 入了很多的 此 典 再接 敬 藏 祝宗 投

> 堂 筆 奧之妙 耕 不 輟 讓 更多讀 者 得 以 窺 宗

> > 蒐

厲

秘

事 長 金 長 晟 多 文 會董事 E 銘盃 的 重要藝 近 物 為 0 學 文作 藝 清 效 現 代 的 應 應 翫 長 術 書 是 者 用 術 雅 是充滿 畫及 林木 設 活 工 集 三十 晟 計 業 動 前 銘電 當代 大 的 工 副 和 餘 賽 贊 理 程 理 年 子 想 助 水 事 現 的 科 墨 , 者 的 長 做 任 技 收 收藏家 在 與 的 財 藏 股 業界 中 是 連 油 專 經 電子 份 續 畫 華文物 法 歷 已發 有 皆 舉 人 , 限 科 辨 涉 晟 學會 從 公 揮 + 獵 技 銘 了 明 司 文 四 清 董 教 抛 居 亦 卻 前 事 磚 的 是 文 喜 理 基

推薦序三

受想行識——許宗煒先生的藝術人生

實踐大學管理學院創意產業博士班客座教授 陸蓉之

樣纏 是因 此常分享兒女教育經驗, 蓉之夫婿) [為許夫人美滿女士也從事服裝設計 在 認識許宗煒先 起 的 大 關係 為近代書 生 0 許先生和 家的 畫收藏 而與她成了好友 過 我的 程 而 有 是段像 所 傅申老爺 來 往 麻 加 ; E 我 花 陸 彼 间

劣的 所以 我 有緣結識圈 7人與事 就像活著每 從小 , 我對許多藝 我就在文化名人身邊 |內最有意思的 白 刻的呼吸, 줆 視 而不見 巻 內的 人物 障 再平常也不過 大 誏 為命 法 如 長大, 何 部分傖 ·維持純粹的 運 藝 造 俗 Ĩ 術 就 我 熏 於

友誼,才是我最在乎的事。

法周 專家 話題 藏 藝 的 靠 樣 術 藝 藝 延 術 投資兼顧 術 近年來, , 諸 永遠成不了鋼琴家。 史知 是絕對 賺 這就像: 單 位所 大 -純從知識層面論證投資機 錢 識 的 謂 大 行 都 專家 你 為市場火熱 的 其實 不 極 勤 通 其 練 投資專家」 欠缺 他們 的 綱琴 這 П 當中 也 出手撰寫這本 像許宗煒先生這 , 有 只從投 藝術投資成了熱門 卻從未開 此 所 有 到 資這 謂 的 會 處 連 的 教 過 塊 最 百 演 學 看 如 教戰 樣收 奏會 樣 基 無 者 待 本 何

對 己 大 額 手 須將之視 術的 初 擁 此 金 册 抱藝 用情 錢 入藝術收藏 投 繳學費 衕 機者罷 是收 為 的 用 生的 心之深 藏界的 過 者 程 7 愛好 娓 而 0 大喜事 言 真 娓 口 所 想 道 以 IE. 是本 的 來 誰 否 而 收 則 知 都 實 充其 從事 並 藏 不 許宗煒 角 家 願 列 量 的 舉 意有影 藝 必得: 教材 實證 也只 術 先生 所 收 関 付 是 說 藏 將 失 出 明 名 自 E 必

金錢 法 袋要深 行識 力不足 念 但要怎麼買 意 門 打 受想行 損 開 把藝 而 失 以 的 心 以 法則 術 對許家的 更重要 門 識 才能 即 П 識 受 收 想 藏 可 為終 的 當 的 我 我認為是收藏家 顯智慧?許宗煒 為首 滿室馨 個 然 嗜 原 剿 還得 好 而 要成 很容易 的 自然可 當然是 只是 有了不 香豔羨不已 收 為大收 藏 我 歷 以 最 先生 得的 程 只 减 袋 重 織家 要有 練 少 要 太浅 /感情 似 蓵 功 的 好 崩 平 出 也 不 錯 動 的 命 錢 受想 行 不二 户 口 遵 覺 情 動 循 和 耙 願

傳

性

策

由

她

述

文

當代美 年代 藝 章 展 翻 美 利 貫 業 中 獲 術 人 譯 時 公 博 文 幼 路 作 術 期 得 工 0 就 士 中 年 而 蜂 透 主 起 藝 讀 班 者 來 文 即 要著作 為中 布魯 長卷 視 術 客 陸蓉之 被 等 學 策展 座 是華 譽 文藝術 塞 為 士 教 為 有 與 爾 臺 , 授 人 天才 人 皇 北 碩 現 當代 破 後 雜 士 家藝術 故 出 任 (curator 兒 現 宮 實 誌 生 藝 童 代 一於 後 收 主 践 術 學 的 報 藏 現 攻 大學管 臺 卷 十 代藝 藝 繪 院 灣 紙 0 內 七 術 撰 畫 的 第 寫 歲 術 現 九 Ł 理 學 象 詞 藝 時 九 七 海 七三 位 術 九 所 院 文 年 自 女 即 評 七 繪 人 創

年

赴

赴

比

横

家

庭

意

產

舊版 序

收藏 生活為我出新意 9 我為收藏生活傳精

朋友相 得有 感的 刊 話就多了 〈宗煒蒐秘 《典藏投資》 頭 故 有尾 藂 事 , 其中 聊 我在席 便冒 天 雜誌中 然提議 位年 上說 喝 酒 下寫專 輕 了許多收藏 崩 賞 邀請 欄 畫 友林亞偉先生聽我 並 我在 大概是 蔣 派所遇 專欄 他 主編 喝 命名為 觀 了 的 畫 酒 Ħ 所

〇年

底

個

特別

的 夜晚

我

和

幾

個

我 隋 便答應! 雖然喝 個 小 ,生意人要當專欄 雖沒有「文章千古事 酒 我卻清 醒得 作家 很 實 那 這 在 麼 種 是 嚴 事 有 重 口 點 不 能 11 口

> 貸款 驗的 我猶 稿 虚 篇 的 心情 記者協助 約 豫 任 這真是無事 會錢似的緊張日子。 務 千七百字左右即 便 更像大閨女要出嫁般忐忑不安。 鼓 才知道日子過 我 勵 生非 我說 ,盛情難卻之下 : 此後我過著像每 「沒問 口 得多快 有了這份每月 ! 題 並 的 我便答應了 元諾 不 -禁大 個 月 會 被催 亞 派 固定交 月 嘆 有 寫 偉 見 繳 經

完成 腦 歲 別月匆匆 更 〈別說打字,文章只能用手寫 件事不是做出來, 四 年又一 個月過去了 而是被逼出 我不會用 來的 而 我的 丰

!

雷

有 時 會控 制 不住 的 抖 就這樣抖著抖著 也

許多篇 大 致 內容包 括

有 關 收 藏 經 歷 其 中 的 情 節 龃 信 懷 對 書

作的 品賞 我熟悉的 與 心得 畫 家 , 介紹與 推

0 有 關 市場 現 象 業界生 態 以 及進 出 拍

場

薦

即

於

時

光的

大海

中

的 技巧

由 收 藏 過 程體 悟 的 人生 道 理

程

的

兩樣情景

和

萬

般

況味

各篇章集結成 上 小 資》 姐 雜誌的記 有著我的 協 在 這 助 甚多。 段 記者 有如 老 派 重 在文章的 年輕的郭怡孜以及 讀 與 大 她 、學的 成 們 書 叙事 新 四 派 年 邏 的 中 輯 交匯 ` 額 受 下 鈺 《典 如今將 標 倫 用 兩 藏 位 語 投

長 我的 坎坷]收藏 的 ||歴程 生 涯 至今已超過 投注了心血 三十年 也 獲 得 在 無盡的 漸 進

冊

淮

整

時 悦 間 的 但 流 淌 這 此 • 年 一歷經之事與收藏之情 華 的 逝 去 , 在浪來潮· 去之間 很容易 隨 著

寫意 情 而 節 能 浙 生 與 的 我於是奢想著 信懷 新意 記憶 般 如今用 而 , 以書寫 則人生也不 言 就像繪 , 段一 要在 記錄來對抗遺忘 段的 畫 ·枉有 得 與 中 失之間 篇 的 這 章 細 П 膩 描 寫 0 繪 實 以 捕 員與氛圍 收藏 藉 收 捉 反 稍 渦 的 芻 縱

生意 是否 傳 義」 得 的 上 達 好 ` 的 微 局 , 詩 內容 言大義 只有! 但我認為 寫得 部 都有社會意義 人瘂弦曾說 的 或全體 個人經驗觀 好 能為收藏領域裡的 書寫的 應也不致 的 : 也不清楚是否具有 不管你寫什 點 個 內容, 的真 如今我寫了, 人 淪為 的 誠 或 應不學 諸 民 述 位同 說 野 族 麼 道 的 , 儘管 術 雖不 點 好 社 只 的 要寫 也不 提 期 稱 會 知 或 望 道 供 意 面 不

藝術收藏所帶來的另一個意外的人生收穫 多一些參考,此夙願若能成真,對我來說,將是

遂了這個心願 收藏生活為我出新意,我為收藏生活傳精 最後更感謝劉素玉小姐及大是文化,幫我

神

清

並

說

是增訂版

新版 序

想要成功收藏 9 必須讓自己的心裡有一 道光

是無論 已經過七個年 與大是文化出 大量的需求 晰美觀;二 提議改版 本書. 市 面 初版是在二〇一五年三月 上 是增 版 但零星的 或 頭 是把書的 社 出版社都沒書了 約在一 討論 加 內容, 問購者仍絡繹不 年多前宣告絕 版 出 新增 版 面加大, 社 欣然同 了九篇文章 市 出 場 以利於圖片 版 意 絕 版 雖然沒有 再版 到 如今 經 也 可 渦 就

情 懷 我在本書中分享個人三十年來收藏 強調生活與學習 提及如何透過 之藝術: 的 經 收藏 歷 龃

> 及進出 與藝 養成自然 弘 惜 受 ` 一大師 以及它是怎樣離開 觸動了怎樣的學習 術初見的感覺 這次改版增加了九篇內容 我; 市 場 和常玉、 的 我在書中 應對技巧;除此之外,我 兩篇談是否能透過收藏獲 、取得的過程 也介 的 大 紹 給了我怎樣的 此 此 有更深的了解 二熟悉的 兩篇介紹藝術家 擁有期間 也 畫 講 家 П 與珍 報 的 利 述 以 感

變 篇 以及東西方繪畫異同之探究(拆成上、 後 面 這 篇 可 說是我閱讀相關書籍或文 下兩

兩篇談書法收藏

三篇談近現代中國繪畫史的流

其然 整理成淺顯易懂的文字分享給大家 品時 來說不好閱讀 章後的心得筆記,這些文字冗長且艱 也知其所以然, 定要了解藝術史的來源和 , 也 難 理 解, 所以我把閱 但 **| 我認為|** 讀後的 演變,才能 澀 面 對 , 對大眾 藝術 心得 知

幸福 朋友們 光,不再走在黑暗裡,尤其是有興趣走入收藏 但 首詩 願 讀者在 德國詩人赫曼·赫塞(Hermann Hesse) 但書會幫助你 〈書〉:「並不是每一本書 讀完這本書後 /發現藏在你 ,能閃 出 心裡的光 /都會帶給你 心 裡 那 有 的 道

勁的 畫的 有點不搭。於是,我請好友邱壬洲先生揮毫題了 此 名 紅荷 呼應的 線條正是書法用筆, 此外特別一 我的收藏藝術」 (見第二二七頁圖 效果,在此 提的 是, 特別感謝他 讓封 與電腦字 新版: 3-14 面 封 面圖 的 型的 書 畫 法與 |面上荷| [選擇齊白石 方正 (繪畫 書體 梗蒼

第1章

我的藝術收藏

——從裝飾牆壁到「成局」

01

怎麼開始的· 我的第 件藝術收藏

收藏 藝術品時 心 情可以是浪漫的

出讓時則需理性,一件作品能帶來多少利潤,不要客氣,也不要貪心

的 點 朋友的介紹認識了安迪・沃荷 月 作品 到 反而比較像 我收藏藝術的起始, 九八九年初這段時間 當時沃荷的 是一 段過程 瑪麗 並沒有 猶記 我 (Andy Warhol) 到了國外 個明 一九八八年九 確 7,透過 的 時 間

的空間 美元,目前的價格,少說也要三十倍以 當時我對藝術並不了解 而 買了一 此 一複製畫 而這些 只是為了裝飾家裡 一東西 到 現在

Monroe)

畫像約莫八萬美元,

而毛澤東則是四萬

蓮

夢露

(Marilyn

就不了了之 間 說 喜歡逛當地的文物商店 都已不知去向了。一九八九年我到了中 起最 可說是漫無目標的 初買畫的 目的 i 購買 純粹 也陸續買了好些 ,當然乏善可陳 是想帶回 來妝 或 三字畫 點 非常 也 空

作品 等 作品 九九〇年代,我開始收藏臺灣前輩畫家的 我都有收藏。 路下來到中堅輩的陳景容 例 如 陳澄波 那時正是臺灣本土油畫市 張 萬 傳 葉火城 陳銀 輝等 楊 三郎 人的 場

畫家們產生 最 興 盛 的 時 胆 期 趣 , 我 開 加 1 始 那 對 時也 臺 灣]接觸了幾位 西 畫 史上 的 現 第 代畫 代

家,遂有了深厚感情。

段 式 也 通 不 那時 看了 這 知 其 樣的 實 道 買了這麼多畫 喜歡就買, 除 收 當 了 藏 好看之外 時 買畫還處於 說 實 並沒有深究藝 , 在 塞滿了整屋子 , 是否有 都 _ 不足為訓 亂 客觀 槍 術 家的 打 的 鳥 , 亂 鑑 種 掛 賞 的 種 方 階

在挫折中累積經驗

立

藏

使

生

點 是 很多人一 藏 標是 有 地 點 位 這其實 的 財 中 時 發現買到假的 富 威 人 也不 我 前 做決策時 這 也 + 持續 難理 往往意味著他是位事 大 書家 解 收藏水墨 都是很 就從此 卻 般會去買 買 神 到 當時 淮 不再涉足藝 很 的 業成 畫的 多 定下 假 買 的 錯 畫 功 人 畫 衕 收 有 料 總 收 有 藏

> 子 他 們 樣 而 是 叫 都 很 大的 叫 不出 打 來 擊 情 就 何以 像 啞 堪 巴 的 媽 媽 壓

> > 兒

激勵我更深入去學習 我在這部分倒是越 挫 , 越 方 勇 面 頭頻頻 受騙上 П 當了 首 , 方 反

面也勇往直前。

而

對 起字 我到臺北 家許禮平 我說: 畫的 九九三年 學 先生主持的 麗 水街 你怎麼不去翰墨軒 間 , 臺灣知 拜訪. 翰墨 名書 由 軒 香港著名 書 這才開 看 收 看? 藏 家 出 始慢 版 王 澄 人 大 慢 清 而 收 建 促 先

沒 虹 有 찌 初 位 賣 訪 畫 出 家 翰 去 的 墨 0 作 軒 但 原 品品 時 大 , E 店 並 裡 逾 不 是 正 八 畫 展 個 出 作 月 李 不 還 可 好 染 有 , 是 幾 和 當 張 黃 時 書 賓

2

1

師,視覺藝術及普普藝術的開創者。 一九二八至一九八七年,美國藝術家、印刷家、電影攝影

林風眠、傅抱石、李可染、溥心畬(音同於)十位畫家。指齊白石、張大千、徐悲鴻、潘天壽、吳昌碩、黃賓虹、

大家都 萬 計 $30 \times 30 \text{cm}$ 算 元 購 港 就 藏 認 幣 在當 0 為 而 開 的 元 時 價 作 聽 約 還 太 筝 說 未 貴 我買 曹 於 出 新 Tri 禮 喜 1 的 李 平 幣 作品 開 可 馬 $\dot{\Xi}$ 染 價 之列 . 港 有好 £ 件)幣 六 水 幾 元 這 墨 按 件 位 : 九 約 藏 ||家後 依 峽 二〇二二年 谷 萬 平 放 Ŕ 悔 元 沒 大 筏 , 我以 昌 有 早 按 點 港 出 見 幣 月 底 平 左 淮 尺 頁 Ħ 率 約 昌

來找 激 登 勵 我 這 我 持 是 峽 最多 我 續 谷 龃 鑽 放 的 這 研 筏 幇 幅 昌 候 書 我 富 的 在 擁 收 緣 翰 有 藏 分 黑 的 軒 動 而 展 应 許 力 出 件 多 像 特 等 這 曾 別 Ż 轉 的 樣沒有刻 我 丰 是 H 個 去的 李 月 意營 可 都 約 染 的 造 沒 為 + 字 的 有 書 別 Ŧī. 機 件 似 緣 X 捷 乎 都 足 首 是 先

的 可 有指 染的 作品之一 當 初 標 書 在 意 翰 厏 義 悪 , 到 多 的 軒 年 現 買 收 藏 的 在 下 長 我 的 相 依 然覺 峽 伴 谷 隨 得 放 還 筏 是 峽 圖 歷 谷 現 久彌 放 在 筏 新 還 圖 掛 可 是 在 說 家 他 裡 是 九 件 看 七 ○年 料 渦 我 這 個 麼 多

好

書

家

的

創

作

孰

悉他們

個

時

期

的

轉

折

大

而

收

不

小

逸

品

常

常

積

7

此

經

驗

和

資料

我

專 我

注

於

追

求

真

精

新

深

研

究

每

位

這

此

示

意

的

遇合

帶

來

此

想

法

慢

慢

的

就

成

此

涌

則

平

好

作

品

舑

旁

Y

的

谨

息

扼

腕

對

我

而

言

是

種

鼓

勵

而

冒

書

的

圖 1-1 李可染《峽谷放筏圖》·1973 年·69.5×45.5cm。

賞析:此畫雖小甚精,木筏上撐篙的八個船民,動作各異,節奏分明。尤其激流奔騰 出水口的表現,似有滔滔水聲之感。峭壁上向陽的一邊,草木葱蘢,樹影與天光掩映; 向陰的一邊,光秃的岩壁,矗立幾棵老松,使畫面產生立體感。此畫應是文革期間, 畫家被剝奪作畫權利,仍不停的藝術探索,進而蘊釀創新出的自家面貌。

紀事:此畫為本人得意的藏品。1993年在臺北翰墨軒以當時的天價購得,賣家許禮平先生曾欲以《萬山紅遍》交換,為我拒絕,保存至今(詳見第4章第2節)。

蓝圆线对合映

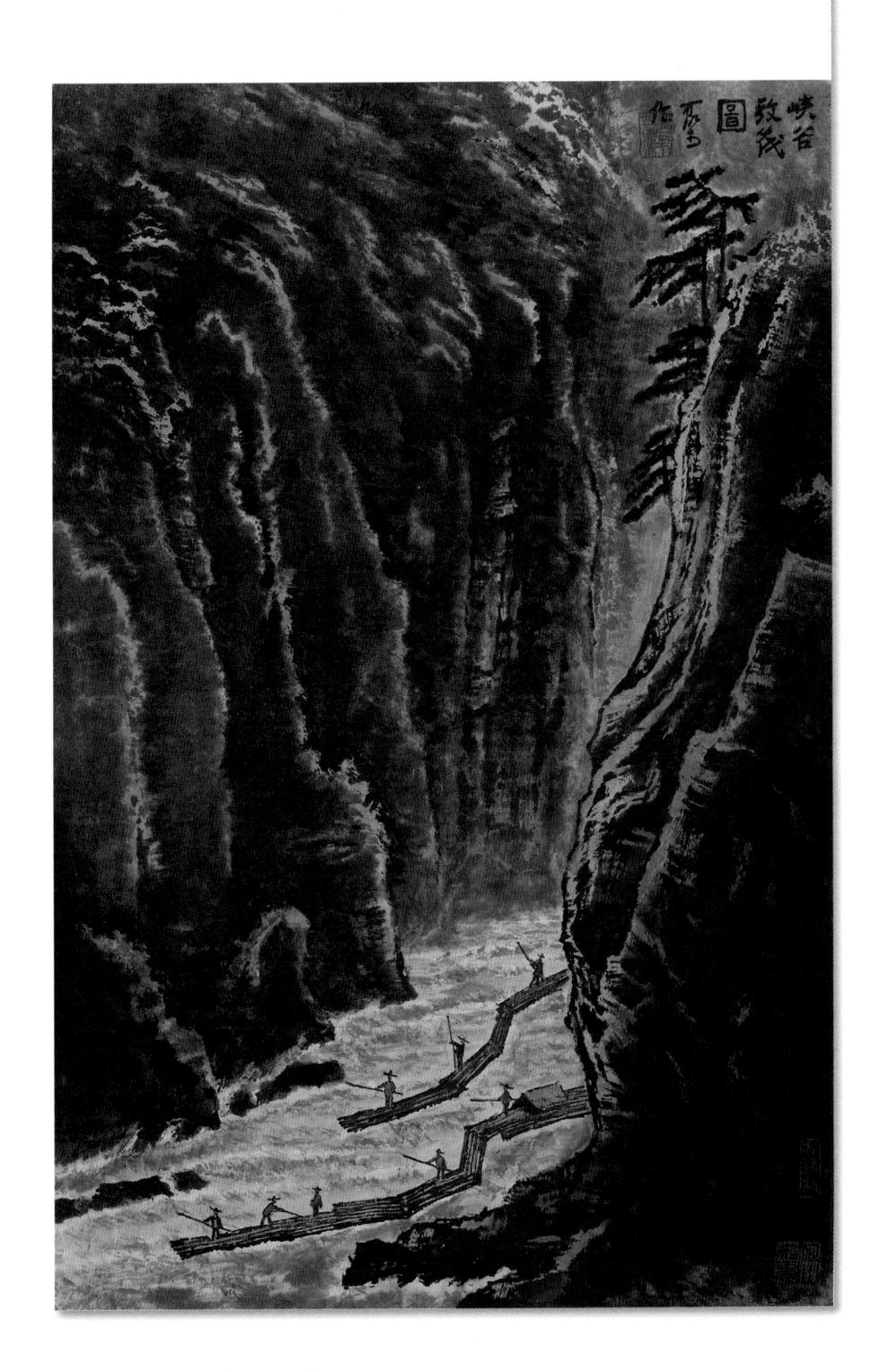

想到時至今日,藝術品竟變成賺錢的資產。只進不出,只作為給自己精神性的慰勞,從來沒時,純粹是為了喜歡、為了自己欣賞研究,幾乎

不見兔子不撒鷹

的

這些

也不足為外人道

於拍賣行的 確的 後的 洽 出 就 商 的 價錢 掌握市場行情 拍 有些大老闆都是由助理去打點 在收藏 定有機會遇到 我判 板 該 ?經營者 斷 如 的 拍賣 處理 何評估?這些 路上有太多的 會 嗎?賣的 大 這 成交價的精準 為了 此 三經驗的 變數 解買賣間雙方詭異的 人是不是有 我都 ì 累積 想要的 程 親 自己只做最 度 力親為的 , 讓 誠 並 我 信 作 更準 **不亞** 品品 ? 開 接

怯於價格 不見兔子不撒鷹 累積三十年 藝術品不像 的 [經驗 鎖定 後 般的商 我現 H 標 品 在 積 的 想買 極爭 收藏態度是 取 有錢 不

> 就買得 覺得 心情 時 [術品陪伴的日子,幸福感和] 不捨 那真的 旁人難以體會;在交付金錢 到 , 大 是朝思暮 精品是可遇而不可求的 為這些 一金錢換來的 想;而買到了 滿足感是無法計價 是一 莳 份滿足 還沒有買 作品欣喜 絲毫不會 有 到

的 品 視 喜 認知 歡 總是人傳我 好好 , 收藏藝術品時 整個心都被它擴走 體 會 、我傳人的遞嬗著 認識 我的 , 還要能與 心情是很 擁 有作品的 八人分享 這是 浪 漫 時 的 個 而 候 要珍 藝術 必 大 要

利潤 這 很喜歡這件作品的 中 間 出 的 不要客氣 讓 情 的 時候 誼 剿 就不是可以單純從金錢衡量了 人, 需理 也不要貪心 在價格 性 件作品該帶 上 讓 如果私下轉讓 出 此 一空間

02

情繫西洋藝術

經典西畫價格不菲 又不能滿足我所追求「成局」 金額大 的想望 收了幾件就動不了。 更難以構成系統性的 而 零散 的 幾件作品

,

收

藏

畫家的 我從一九九〇年代初期 油 畫 那 時 候畫廊大都 , 集中 開始收藏臺 在臺北 灣前 阿波 輩 羅

大廈 等人在當時 口 '稱為臺灣畫廊業的 就已經是最受推崇的畫家, 阿波羅時 代 其 陳澄 他 如 李 波

梅樹 家藍蔭鼎 楊三 郎、 馬白水、李澤藩等, 葉火城 張萬傳等 都在我當時 還 有水彩 的 收 書

鈔 票容易 到了 賺 一九九七年 也帶動 |臺灣前輩畫家作品 股市行情非常好 市場 大把的 的 圃

藏之列

攀升 旺 中 各個 -堅輩 畫 如陳景容、 廊都在搶 張義雄等人的 這此 | 藝術 家的 市場 作 品 也 據 跟 說 著

畫家的四 有畫 廊老闆 照顧 無微不至,只為了多取 清晨五點就要去接畫家出門 得 此 寫 畫 生 作 對

爭多麼激烈 口 以做生意 那真是臺灣藝術市場 可以想見當時的市場多麼蓬勃 非常 風光 的 競

段時 業 甚至傳 間 臺灣有很多畫 到現在的第 廊在 代 這 例如 個 時 亞洲 期 開 始奠定基 龍門

大等畫廊

曲 一灣前 輩畫家上溯 西洋繪 畫

品 西洋畫 上 獸 派 我開始閱讀資料、 的 層東洋色彩 (臺灣前輩畫家的始祖 路線 灣前 輩畫家走的是印象 加上透過 大 為接觸、 進行研究,就這樣上 日本的二 收藏了前 派 手 教學 巴黎畫 輩畫家作 遂 派 溯 又蒙 和 到 野

ani),還有野 Sisley)、畢沙羅 Chagall)、莫迪里亞尼。 畫家, 諾瓦(Pierre Auguste Renoir)、希斯里 卡索 Édouard Manet)、莫內(Claude Monet)、 也了解到什麼是 從 布丹(Eugène Louis Boudin)、 (Pablo Picasso) 路認識到布拉克。(Georges Braque) 默派 (Camille Pissarro) 的 馬諦 原創 斯 (Amedeo Modigli-、夏卡爾4 (Henri Matisse) 什麼是「 這些 (Marc 「經典」 (Alfred 三印象派 馬 等 雷 奈

> 學 這此 藝 作 植 得非常自然。而臺灣只是將印象派和現代主義移 方文化土生土長的 術家比較起來, **過來,本來就不是原創**,受的又是日本人的 等於又經 相形之下似乎顯得稚嫩 西洋 而 藝術作品之後 當我實地走訪歐洲美術館 一手,雖然表現優秀 就是拘謹 , 脫胎自 原本收藏的 了 西 方藝 畢竟這些風格是 點 術家之手 但是和i 臺 灣前 親 龍 歐 輩 看 教 顯 見 西

的 洋畫作,只剩下鄉土之情 派 為水,除卻巫山不是雲。」 收藏沒有那麼精彩 和現代主義的 雙眼就像應了 作 品 , 開始將目 對這些 自此 句 話 |標轉向 : 本土畫家的 慢慢覺得. 曾經 西方印 滄 自 海 西 難

的化身,筆下的女子也真的非常迷人 繪畫 當時 包括雷諾瓦畫的女孩 我陸續從拍賣場 及一、 他視女人為玫 兩位 畫 商 購 入西 瑰

洋

另外也收了畢沙羅 畢卡索和畢費。 (Ber-

藝術

的

動

nard Buffet) 的 烏拉曼克 諦 晚期 斯 直 的 到現在 作品 好 畫 (Maurice de Vlaminck) 的 旧 這輩子念念不忘的就是想收 幾 一當時 件 畫 不可 作 得 我 就退 也 很喜 具野獸派風格 而 求其次收 歡 野 淵 件馬 派

收 藏 西洋 藝術 的 困

價格等的 我只參與其中的 不是太頂尖, 藏家 的 資訊 然而 先 市場 無法在第 漸 我們 也 漸 訊 的 感覺像是 難以成為拍 細微末節 息 身 處臺 我 0 而 時 **一般現收藏西畫** 有一 由 間 灣 於買進 得 賣公司或畫商 , 整個 不 總覺得 知 易 直接 精 和 諸 彩的 不夠 收 如 有 待售 獲得 藏 此 痛 故 的 特 難 作品 快 事 作 別 畫 照 處 品 作 , 而 都 顧 流 和

遇較多 再者 困 難 語 只能從僅 言的 隔閡 有的 讓我在學習和 翻譯書本上了 研究 解 E 總 遭

,

感覺 散的幾件作品,又**不能滿足我收藏藝術品所追求** 有那麼強的 於 到 西畫價格 國外賣 隔 T 方手中 **不菲** 層 經濟能力,收了幾件就動 , 對 我 金額大, 之後才能收 而言 是 且都要先將畫款全 大缺 得 到 慽 不了 作 0 品 最 後 我沒 而 藾 由 零

淮

成局」的想望,更難以構成系統性的 收藏

落 畢 的 癮 下 沙 - 頁、第二十九頁圖 藏品轉讓出 羅 在 種 (Paturage, Coucher de Soleil a Eragny) 種 這種情況之下就慢慢淡掉 八九〇年的 大 素讓 去。這些 我覺得收藏西 油 一藏品之中 畫 牧場 洋 畫 最捨不得的 也陸續 厄哈格尼 作 不 將 那 的 手 麼 見 中 渦 H 是

6

5 4 3

八八二至一九六三年,法國立體主義畫家與雕塑家

八八七至一九八五年,俄國超現實主義畫家

表現主義畫派的代表藝術家之 一八八四至一九二〇年,義大利藝術家、 畫家和 雕塑 家

⁻大最傑出藝術家」之首。 九二八至一九九九年,法國著名畫家, 曾被選為 後

国 1_2

畢沙羅 1890 年的油畫《牧場, 厄哈格尼的日落》,我收藏 10 年,轉手之後仍難以忘懷。

前

利

遂

從

出

了

讓 錢 紐 , 或 我 約 , 但 他 是我 際拍賣行蘇富比 收 現 飛到臺灣來看畫, 們 藏 在 拿去拍 和 這 П 件 我太太都 想 作 起 了 品品 來 的 , 當 (Sotheby's) 還 時 很喜歡 然約 間 真 看了以 大約 有 有 點 這 $\stackrel{-}{-}$ 後非常喜 有 後 幅 • 畫 的專 悔 + 五 年 把 , 倍 它 即 家 , 幾 使 歡 特 轉 的 讓 賺 獲 地 年

去

原件的 行横 滿 文學與歷 擴 0 書畫的 更由 進入 足 及華人現當代的 收藏西洋繪 向 與縱 機 於地 書 會 價位也比較符合我的 史很 畫 向 , 緣較 収 的 都比 畫的 藏 有 系 近 興 , ·藝術創 統性收 收藏 同 趣 對 時 使得資訊 其 , 洒洋: , 在 中 藏 作 我 的 有 繪畫 , 也 基 脈 能 收藏 為 由 取得 絡 礎 葽好 於我 力 心 底 比 靈帶來極大 中 得 蘊 大 較 • 或 此得以 多 乃至親 得 的 向 書 前 對 畫 0 心 應 提 中

見

手

下

或

並

的

這

切

的考量

讓我把收藏西洋畫的

心力轉

進

收藏 而 言 我在其: 他 品 塊的 收 穫 更豐 碩

是就

П 童

注於中

或

書

畫 上 0

我依然喜愛西洋藝術

只

前

03

弘一大師之奇

歷代學 弘一大師在書法上的成就, 《張猛龍碑》 的書家中 以近代書法而言,在當今市場最 成就最高的恐非他莫屬

代佛教高僧弘一 提起中國近代藝術家,最重要的人物應屬 大師 李叔同了。 在未出家之

育家 精 他是一位傑出的畫家、書法家、音樂家及教 自日本留學歸來後,將西洋油畫 詩詞 歌 賦 琴棋書畫無所不通 、音樂、 無

不

話

人生!

口

劇 中 或 廣告設計、現代木刻、西洋美術史等介紹 是中國近代美學教育的先行者,豐子愷即

為其學生,後來才有徐悲鴻 李叔同三十九歲出家後 劉海粟的跟進 由淨土宗進入南

Ш

學養 如我 成, 律宗 派 重振戒律, 0 南山 不禁感嘆:這是怎麼樣的 讀其生平 南宋後漸漸湮沒 .律宗研究戒律,是佛門中最難修鍊 被譽為律宗第十一代祖 嘖嘖稱奇於他既廣且深的 而斷 絕 弘 大師費 師 各種 凡 心學 俗 的

從小即是少年才子

李叔同於一八八〇年農曆九月二十日出 生於

天津的· 四 樓已屆六十八歲 啣松枝至產房 九歲的結合, 富 裕人家 0 當時 或許造 母親是十 取名文濤 進士出 就 身的 了 九歲的 李叔 據 銀 傳 出生 五姨太, 司 行家父親李筱 的 不平 時 有喜鵲 相差 凡

深厚的! 長的 在 書 哥 在家族中毫無地 十八歲 哥文熙年長他十二歲, 能 詩 嚴 但天資聰穎的文濤對讀書習字本就喜愛,兄 文濤 詞歌 根基 厲管教 唯 時 五歲時父親過逝 取 賦淵識於心 從少年到青年 Ť 讓 他牽 只是為 位 房 一、常年 媳 掛 他 婦 的 寂寞的母 金石書畫 日後的 自己好 , 是二十 也是給母 的 六歲啟蒙 1學習 玩卻 藝術生命紮下更 親 四 親做 歲即守寡 吹拉彈唱 文濤經史子 逼 , 於是文濤 著文濤念 而當家的 伴 無

君子 掌 他 刻了 權 被捕 康 時 方印 有為與 入獄 正 值 滿 的 事 深啟超 清最 南海康君是吾師 华 腐敗 激 起文濤 的 百日 的 時 滿 維 代 腔 新 慈禧· 的 變法失敗 愛國 還偷偷送了 太后 熱 血 重 六 新

> 胸 在 葙 與 價 仿的 值 觀 年 紀如 實 在難 何 養 成 以 然那樣的 理 解 才氣 學習力

濤

大筆

錢

助

亂

黨逃亡。

比之於現在的

高

中生

文

心

在 H 本 留學 9 П 或 後 從 事 教 膱

洋場 並蓄 親 和 文濤於十九歲 風氣開 妻子移居上 放 海 加以人文薈萃, 時在天津老家待 這裡是天高皇帝 新舊文化 不下去 遠 的 兼容 帶 車

母

界的 迎他 得 濤在二十一歲當了父親 采多姿的新生活 祖 母 的 子李端 名女子都傾倒於他 年 歡樂 佩 屬 服 弱 冠的 他 最大的喜悅是為他母親帶來升格 文濤 秦樓楚館: 整個 以亢奮煥發的 兒子取名李准 儼然是 的 海的學界 詩妓 風 社 、文藝界都 交界和 流 情 才子 緒 ,翌年 投 梨園 入多 文 歡

營葬 李岸 大學) 音樂及戲 漫生活 力 一十六歲的李哀進了 死 了 然而 , 積 再 的 首先甩 安頓 便 劇 極 好 湯不! 更名李哀 切 為 並 新 妻兒之後 ,於一九〇五年元月前往 成立 生 長 掉這個消沉頹 活展 東京美術學校 隔 春 開 他 即隻身南下結束上 把母 年 柳 衝 母 刺 社 喪的名字 親的靈柩送 親 0 他學 去世 (今東京藝術 油 T 畫 改名為 H П 他 ` 西洋 天津 本 海 的 浪 1

樂

,

李岸: 他 簡 直 這段 讓李岸無以自: 是 的 嚴苛 生 時 活 間 裡 留 李岸的 H 千枝子侍奉 期 持而終成夫妻 間 時間安排不是嚴謹 日本女子千枝子出 他 • 深愛 他 而 等 現 E 在 候

教 到故 決定帶回千 全部 鄉 課業 李岸]饋鄉人 天津 以 -枝子 整整 九 停二年 Ŧi. 卻把 0 年 年六 的 她 時間完成東京美術學校的 陪伴 月歸 留 在 妻兒 Ŀ 或 前 海 隻身北 司 幾 時也 經糾 藉 結 Ŀ 著 П 後

職

口

教學態 他向 至自己脫光衣服 應聘到浙 教育工作 為了 學生毫無保留: 在 度上的 天津 開 江 就 住 師 人體 嚴 像 教 範 他過 謹與認真 充當模特兒 寫 期 間 生 南京師範等學校教授美術及音 的 課 傾 去對戲 李岸 囊相 找不 , 口 授 劇 謂 他 有 發 到模特兒 之後回 在求學 過 極 不 的 致 可 到 收 狂 嚇 拾 的 到 人。 治學 李岸甚 的 愛上 樣 海 即

可 投入至情 9 出家時 亦 可 割捨

不久 他確 李 式落髮出家 的 叔 壽 同試 命 李叔同 實只在紅 他 0 三十七 驗斷 就 出 皈 塵世 食 生 法名演音 依虎跑寺的了悟上人,三十九歲 歲那 時 ,之後開 · 昇裡打 , 年 星 相 號弘 始素食 也 滾了三十七年 師 就是 曾說 他只有三十七 九一 讀 經經 六 過了 年 禮 底 佛 车 年

聽聞 李叔 司 出家 他的 妻兒從天津千 单 而 來

斷 酷 寂 能苦人所不能苦 割 見 求 **法於常人所** 見 0 此種 只有 弘 不近人情, 面 對 佛 人格特色 人 法 千 不能割捨 ` 枝子在寺外哭斷 0 諸藝俱捨 事 其 絕人所不 中 實屬罕見 物可 的 ; 可 情 以投 性 唯書 能 以 與 入至情 極盡享受之能 絕 理 肝 法 性 腸 不廢 出家後諸 至性 , 慈悲 他 萬 念俱 親俱 與 亦 概 殘 ∇ 可 不

定力 身體 隔年 痛焚香唸 潰 供 風 咳 爛 溼性潰 嗽 養 又患傷 弘 0 難 加 尤其在 四 出 以 佛 F 傷最 大師· 家後更為刻苦 想像 三黑蠅 寒 一歲時 每 本就 為 五十六歲於惠安 , 襲擊 嚴 次都 患上 重 連 體 弱 串 , 當 但 痢 奇 的 , 營養 蹟 還 時 疾 長年為 病 式的 是沒 高 痛 , B 燒 不 退 外鄉間 不足 五十二 折 好 有 肺 磨 轉 就 弘 病 他 法時 歲染瘧 且拒 醫 所苦 原 手 其 就 只是忍 八念力與 臂 瘦弱 絕任 經年 整 染患 疾 個 的 何

待到臨終前,還要妙蓮法師記下並遵照「關

於臨 螞 的 棺 是 蟻 時 終助 的 怕 生命。 棺 螞 蟻 念及焚化五 木 聞 应 其心思之細 味 角 必 而 爬 須用 入棺 藍順 碗 密 米中 全起 序 , 亦是常人所 在焚化 碗裡 其 中 盛滿 囑 時 咐 入殮停 難 會傷 水 及 為

弘一的書法成就與變化

學 角 表 龍 碑 了 龍 言 者始 標 碑 力道雄強 帖甚為廣泛博雜 碑 所 幟 在當今市場最貴 弘 可 以 重 的 0 書家中 見 「猛龍 據 大師 近人書家沈曾植曾說 這 《張猛 口 考 沉 種 在書法上的成 如 書 體 鑑 龍 鑄 體 成 的 , 碑 鐵 冷僻 成了大師早 書法 就最高的 其中體 李叔 難學 史 然學 料 會最 百 就 恐非弘 中 少 如 深的 , 期 诗 但 牛 以 歴代 我甚 學書 書 光 近代 毛 藝 應是 為喜歡: 緒 大師 風 學 書法 成 中 格 臨摹之 張猛 張 葉 如 的 莫 其 代 屬 麟 而
還 年 給弘 雜染所 家 無欲無求的 過李 的 謂 信中 叔 六 同 說 朝習氣」, 精 出 神 家後只寫佛 斷不可 未免失之於粗 用 印 光大師 經 以 獷 於民國 猛 龍 野 體 <u>+</u> 氣 表現

番寒 於後來的創作成果而言 定 書 歲 藝上, 期 徹 心 以求浴火重生 弘 骨 靈上尚 他不斷轉換 在 怎得梅花撲鼻香 出 未真正安寧, 家的 前 此 + 嘗試 時 车 期書 正如 依舊在尋覓煎熬 即 風 吸 他常寫的 三十 最 是為出 納 不穩定 融會 九至 家後 不不 四 自 的 是 相 我否 + 料 在 第 八

別

庶幾可得之得也

測

骨 饒 厚 較 下 有篆書用 謙 短 頁 純粹是弘 昌 四 和 0 此時 十九至五 1-3 字 筆的 形修 碑帖 此 時 自家本色 意 並 + 長 融 的 味 四 筆 書 歲 從碑體: 與 法是我最喜 為出家後第 畫豐實 前 的 飽 期 滿 陽 相 剛雄 歡的 比 粗 期 已然脫胎 強轉 細 書 匀 但 風 整 為 為 敦 見 期

> 煙火的 所說 碑體 內韌 度 怪 五十 : 仙 此 楷書就這 若風吹空,無不 欲為書相 既鬆脫又收斂, Ħ. 氣 時 至六十三 也不 期 全由 麼消 知如 帖取 歲 本不可得 失了 何形容其美醜 員 -能所。 代 有自然神趣 0 寂 此 為 期呈 上 第 以分別心 不思量,不分 現 時 期 的 書 期 不食 正 書 極 風 ,云何 如 體 具 弘 人間 特 說 形 色 忧

綿

的

奇

當然 其成就你我百年亦不可 凡的人生與平 成 孤 詣 功必然 弘 我們無法效法也不必效法,只是了解不平 大師壽命匆匆六十三 意志堅強 , 經營企業何嘗不然 凡人生的 毅力無限 差別 得 可見冗長不如 在於天賦 載 取 , 並不算 捨斷 然 聰 精彩 長 穎 藝 事 苦 旧

心

茂 在 ¥ 中五 月 如来 澈 滗 沙 ij 安立書

大方廣佛華嚴経 二世 段月 三昧 17, .)

圖 1-3

输

弘一《行書八言聯》·1932 年·130×20cm×2。 大

[為兔子而想起了收藏的

這個

作品

下

04

八大山人的兔子

清初有「四王」與「四僧」,我一直喜歡四僧勝於四王

二〇〇九年,我得以收藏八大山人的《个山雜畫冊》,讓我欣喜若狂

·頁圖 14右下),二〇一一年喜迎兔年時,我个山雜畫冊》(个音同個)裡的一幅兔子(見十七世紀清初,八大山人因對月傷懷而畫了

作 書 上最奇特的畫家 前 無古人, 畫技法為基礎 更從尋常的生活中提煉出 這位生命跌宕而才情四溢的文人, 後人更無從模仿 創作出許多充滿哲學智慧的 可 高嚴的生命 稱 為中 以精 國繪畫史 感受 純的 書

四方四隅惟我獨大,意即八大

規定 <u></u> 宗, 皇帝 剃 族 髮 法名傳綮 國破家亡的悲憤影響他一 。朱耷乾脆全剃了出家, 的 南 八大山人,名朱耷(音同 有 王儲 昌寧獻王朱權 所謂 0 朱耷十· 字刃庵 留髮不留頭 九歲時 九世 孫 滿清 生。 , 搭) 皈 留 也 依禪宗裡的 頭 清廷要求百 入關 有 不 明 留 說 朝皇室 是崇 髮 明 曹 朝 洞 姓 遺 的 滅 禎

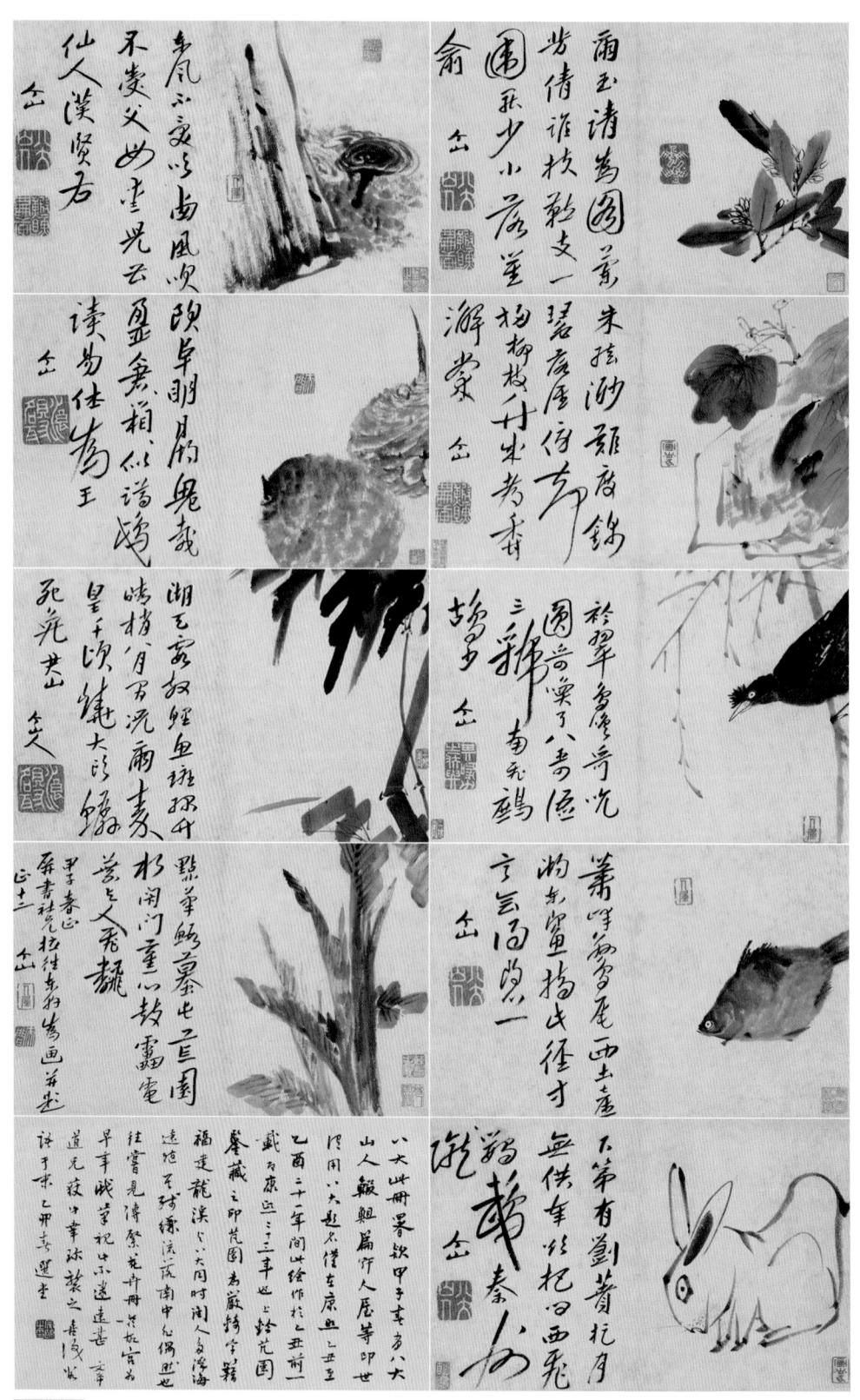

圖 1-4 八大山人《个山雜畫冊》全部冊頁‧甲子年(1684 年)‧24×38cm。

家亡 號 以此為號 有 所謂 說是因 八大山 、隻身飄零之感, 八大山人早期的繪畫大都是隱喻 為他很喜歡 四 人是朱耷於 方四隅惟我獨大」 乃至於對清 佛 經 六八四 《八大人覺 , 年 朝的 還 意即八大; 俗 經》 怨懟 後 使 或 , 用 破 而 也 的

中

濤

格

悟 也 符 頓 不 他 瞪 意喻自身失去家國的 禪宗的 兩立 著眼 悟 更 畫的鳥都不飛 化解對 例如 加 精彩 提倡 即 不畫飛鳥也 精 白眼 他筆下的花一定折枝 政治 |不沾| 神 0 證青 不黏 八大山 家國 總是單 天, 處境 和 [滅亡的悲憤 而鳥 禪宗有關係 人後來逐 ·腳站立 這 ; 他 青天」 畫魚、 飛就有所追 漸 樹都沒有! 意謂和 暗指 以 晚 禪宗講 畫 高 期 禪 的 清 滿 道 逐 , 都是 繪畫 的 的 朝 清 根 , 誓 不 體 是

觸

趣

求

孤

大山 對 人、 就 中 我對 或 石濤 繪 中 畫 可 或 有 謂 繪 深 畫 入 一位具有獨創意義的 的 的 認 認識 識 , 我認: 並 走 為 出 倪 [全新 大家 雲林 的 他 八 風

> 常以獨木、 思考人的 在此 目 妙 獨不應只看外在形式 不知的: 不依恃的精 總是 在狂 但 三人的 , 其讓人心生觸 存在價值的結果。 體 , 隻鳥 抽 現 而 路 象 八大山人妙在孤 線 神 種 , 強烈的 單 也 各 0 魚等 不描 此外 不 動 柏 , 為尚 孤獨精 繪 , 而應著眼於其內在 百 極目 八大山人作畫 卻莫名所以也 為了突出孤 倪 便 但 神 八大山 雲 知的 這只是表象 林 , 這 妙 獨精 具 是 人的 在冷 在 象 示 杜 他 無 作品 此 神 長 , , 撰 石 有 期 所

歡 基 本 四 清 Ė 僧 初 勝於 他 有 們 四 四 秉 王 承 王 0 著 __ 四 明 7 王對 代 與 Ш 中 水大家董其 四 或 繪 僧 畫 有 所 昌 我 改 的 革 直 主

7

但

喜

8

江左四王。屬正統畫派 未有的高度 清代的王時敏、王鑑 王翬 將中國畫的筆墨水準提升至前 (音同 揮)、王原祁 又稱

指清代的原濟 感受,強調獨抒性靈 谿)、弘仁(漸江) 託對故國山川之情。 (石濤) 藝術上主張 0 藉畫抒發身世之感和抑鬱之氣 八大山人 「借古開今」,重視生活 (朱耷

破了 表現對宇宙 筆 張 新 一情 墨韻的 以 為這些 往的 味 ^余崇古 形式 精 人生及歷史的 進 都 (崇元代畫家) 0 可從古人身上找到 以 四 僧 個 人的 司 · 樣提倡繪畫 思考 獨 , 不 特的 在 設革 大 繪 形式 畫語 而著 卻 上 力於 來 突 創

務造 冊 八大山人的 〇〇九年, 成重傷 四 讓 [僧之中我又特別喜愛八大山人,家裡光是 我欣喜若狂 , 我得以收藏 書 我仍 疊起來大約就有一公尺高 意孤 , 雖 八大山 然購買 人的 的 價格對 个山 我 的 雜 。 <u>--</u> 財 書

達文西密碼般的符號與用典

且大小 創 作 落 有致 錯 他 个山雜畫 的字 落 有韻 《个山雜畫冊 律 看 冊 感 似 是八大山 隨 和 意 畫 成於八大山人五十九 每 互 相 人最 筆 呼 應 都 早 的 藏 整 書 頭 禮構 畫合璧 縮 尾 成

管對方獅子大開

我還是相信自

己

的

判斷

我

這

是我買過

最

貴的

畫

但

是我:

非常開

11

儘

大山 品品 究 藏 還俗之後的 歲甲子春之時 「八大山人」落款的第 他在這冊頁後有一 白文印 人的 在學術上具有重要地位 香 港學者 研究學者, 乃屬初見。 作 品 饒宗頤 即 題款个山 六八四. 在著書立說中 對於八大山 頁的長跋 曾是新加坡 件 作品 年 故具著錄 而 屬 使 人有 無法 所以中: 於他 此 畫家陳文希 用 冊 的 很 無 繞 頁 Ŧi. 外對 數 過 团 深 十六歲 八大 是用 此 的 作 研 Ш

之時 元) 交割後就想賣 千三百五十二 社 底 匯率計 拍 賣 價格 當 公 時 算 Щ 司 雖高 正逢· 雜 舉 萬 人民幣一 , 畫 辨 我遂以多出近 金融海 但還算合理 元成 冊 的 \forall 春 交 元 曾 拍 嘯 約等於 對 按 在 中 藝術 : 上拍 __ 不過買 依二〇二二 倍之價買 芾 新 \bigcirc 臺幣 場 八 以 的 衝 年 擊 四 民 西 後 蕞 年 幣 冷 Ξ 悔 嚴 七 月 印 重 찌

的 這 本 的 買 東 不知道將來能賣多少錢 個價錢把它買下來。至於金錢獲利 未 心 來 西 裡 性 有 並 個 不 大 ·在意別· 底 為我對 知道這件作品 人賺了多少錢 八大山 這是不能 人有 的 所 價值 認 預 而 識 老實說 是 測 才能 的 在 有 意它 直 所 出

拍 靠 億 中 份 的 方 之所以能夠用 自 就 面 千八百七十萬 信 是 是 大山 本 靠之前 有 身 對 人的 個 參考 舊藏 作 這麼高的 品品 元拍 竹石 轉 的 出 理 出 解 所得 鴛 金額 鴦 力 \bigcirc 的 和 購 年 資 想 藏 即 西泠 像 金 力 以 , 件 人 印 作 民 社 方 以 品 幣 秋 及 面

光 力才有勇氣支付畫 氣 了帶來心靈上 的 培 其 而 這就是我常提 養 中 能 來自於大量的 開 講 始 前 清 能 滿足 楚的 有那 價 的 眼 份勇氣收藏 閱 能下 能 光、 也 讀 才能有後來的 在轉手時 勇氣 功 夫的 和 解 還 福氣 獲 依 體 是 利 憑 福 眼 會 的 收 氣 力 那 有 是 是 藏 除 另 眼 眼 眼 福

> 方 此 0 當 就不會去追 面 我認 眼 有 看 為 眼 盡 力才會對作 而沒有咀 件作品: 逐 這樣的例子其實不少 的定價超過了它應有 嚼 品的 餘 地 價 的 值 作 有 品品 套定 我 的 都 見 價 不

思的 繪畫表現上 上是就各家之言對他進 人用手畫怎麼畫得出來?他 深了 的 他 當然是明 例 書 八大山 的畫 如 畫 我對 他 像是 寫 人的 是心情的 衝著 他的 朝 達文 畫 的 藝 研 君主 這 西 術 字 個 究 流 密 前 行了 部 並 露 碼 無古人, 由 看起來像 分 不能說非常 解 是 於八大山 暗 就 生有太多的 心畫 藏許 主要聚焦在 讓我深深著 後 「思君 多玄 人也 透澈 [人實在] 是 禪 機 故 無 書 迷 大致 是太 法 和 事 他 這 別 的 象 模

徵

他

仿

值

要

那

精

道 李白撈月落水的 兔子 八大山 个山 隱 X 喻 雜 唯 畫冊 啟 人幽思的 故 件 事 以 裡 並 兔子 頭 月 深感浪 的 光 為 題 幅 兔子, 漫 的 及惆 畫 作 是目 悵 他 前 故 嗟 嘩 知

並

05

石濤《畫語錄》給我的鑑賞啟發

石濤指出感受應先於認識 至明之士才能利用 理性來認識 啟發感性感受

回歸理性認識。無論繪畫創作者或欣賞者,都應尊重感受

石濤

《畫語錄

是中

國繪畫史上最重要的

著

多元 注釋 作, 藝術規律, 語多抽象之言,我也是參照美術教育家吳冠中 原文共十八章,約 石濤摒棄古人八股式的傳統 各種題材經過他的妙筆 並對照石濤畫冊裡的所有畫作,才稍能意 發現了新的美學形式 萬字,文字艱澀難懂 都 他的繪畫非常 闡明了真正的 有出人意表的 的

長生) 所「抱」

的石,就是石濤

石濤可說是中國現代繪畫之父,還早於西

詮釋

張大千、齊白石、黃賓虹等,甚至傅抱石(原名年,後世崇拜、模仿石濤者不計其數,像近代的方的現代繪畫之父塞尚(Paul Cézanne)。兩百

時也蘊藏了許多值得賞畫者借鏡的智慧。我在此不但是石濤對於繪畫創作與實踐的思想精華,同我研讀《畫語錄》多年,深深體悟到,此書

到立體主義畫派之間。 一八三九至一九〇六年,著名法國畫家,風格介於印象派

9

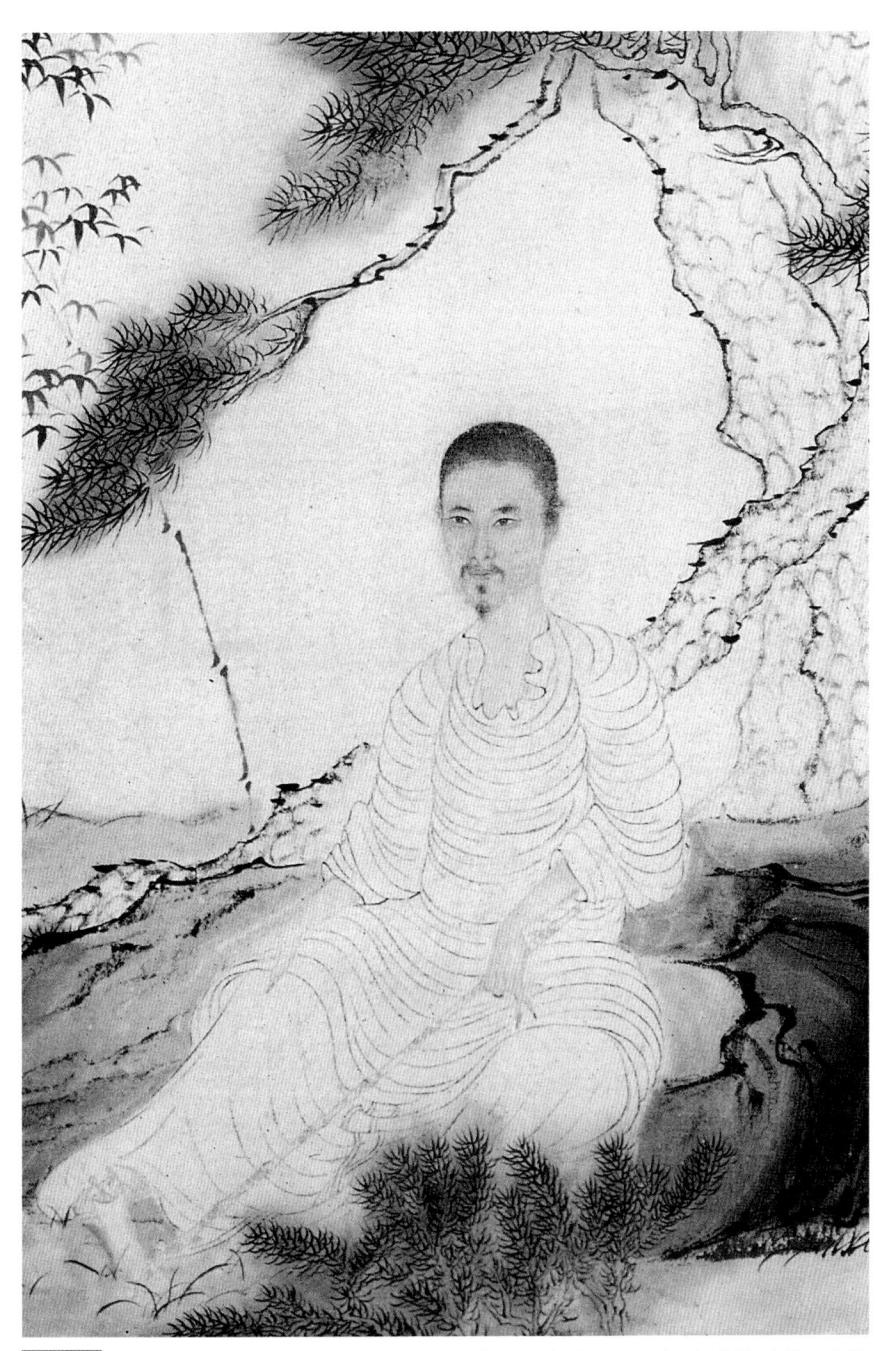

圖 1-5 清代石濤自畫像《自寫種松圖小照》(局部),國立故宮博物院藏。(作 者提供)

質的

規律 依照 各章大意精 與實踐方法 《畫語錄 華 十八章節的脈絡 並 , 引用 蔣 石濤 為 我們 所 述之創: 欣賞 , 與讀者們分享 作要領 評斷 繪 藝術 畫品

意

畫章 第

到 不 在 創 法 獨 應以 **!造出能表達這種獨特感受的畫法** 畫作中是否隱含著情緒?但 特體會 摸不著, 而是強調作畫必須從自己獨特的感受出發 原文「法於何立 感受為出發?感受繪畫者是否有感 , 即「一畫之法」。 如 何發覺? 一,立於 是這 這裡不能 畫 ° 感受」 看 這 畫者 是 理解為 而 石 嗅不 何嘗 濤 畫 書 的

都 亞 物 在畫中 的 尼筆下的女人、傅抱 ?神韻威染其情緒 在此以比較明顯的 注入自己的 獨特感受, 人物 和人物畫家范曾的畫相比 石畫裡的 畫 **點**例 使觀者 歷史人物 譬如莫迪 亩 書 畫家 一人 里

> 之下, , 了無真情 後者畫中人物就顯得裝模作 如 此 , 讀者就 朔白如 樣 何 取 只 捨 有 1 刻

了法章第二

地 障 法度 境 的 天之法的源流 被自己所訂的 矩與法則歸納出法度,結果後人只能墨守成 的 礙 重 0 , 這 | 點在於,我們應當 面 以及每個當下, 本章是第一章對於 天地運 個 是由於人們不明白真正 對 藝 藝 術的: 術 法規所束縛 行有其規 。古今的繪畫方法之所以容易成 核 我們 心 要 個人不同 矩與法則 如 避免「因法而 感受」 何 , 理 不知先天之法才是後 的 解 感受而 的再 畫法是 關於藝術的 前人從這 申 創 忽略了 根據 論 造 出 規 各種 此 討 時 意 來 規

變化章第三

原文「我之為我 自有我在 古之須眉 不

腸 能 家應尋求變化 生 我自發我之肺 在 我之面 目 建立 腑 古之肺 自 己的 揭我之須眉 腑 風格 不 能 0 安 入我之 闡 明 藝 腹

風 獨特的風 眠 古今畫家多如過江之鯽 潘天壽等 格 像近 代的 李 可 染 但成名者都 ` 石 魯 關 有 良 自 己 林

縛 難 似 然消失,四位畫家的幾十張畫擺 古 真正 另外 有啥 只在筆墨的變化上下功夫 也 大 而 有識的畫家則能借古以開今, 趣 以 可 味 貴 ? 清 泥古不化者反受原 初 才是我們該欣賞或收藏 四 王 為 例 畫 繪畫的多樣 在 的 有 形 起 這實 式 知 的 絕 識 面 在 的 Ħ 性 對 很 束 類 悄 遵

尊受章第四

受 士 而 借 後 就是要尊重自己的感受。原文「受與 識 其 識 也; 加 發其受, 識 然後受,非受也。 知其受而發其所識 古今至明 識 之 先 這

> 在先 從感性感受回 明之士才能利 用 包含著極重要的 章 石濤指出感受應先於認識 討 查覺在後 論 感 受與 [歸理性認識 用 因 理 認 素: 或是感性先而理 性 識 來認識 的 直覺與 關 係 無論繪畫 **介錯覺** 啟 最 一發感 也 適合賞 帷 可以 創作者或 性 石濤認 後 感 說 感受中 受 是 畫 為至 直 者 欣 並 取

筆墨章第五

賞

者

都

應尊

重

感受

講求 大也不能要 求 要 則 須有筆有墨 蒼 屬 靈 形 如果感覺到 前 而下。 動 墨 面 講的 葽 ; 用 潤 墨在渲 形 這章的論點 感受」 筆 神具備 滯 這是 染氣氛 而墨無光 較 欣 是指 為形 就像黃賓虹 賞 中 講求 用筆 而 或 這 上 水 幅 在 神 畫的 墨 所 構造 此章 韻 的 0 名 重 畫 形 論 象 點 頭 面 黑 再 要 筀 必

● 運腕章第六

多變、 觀察畫家以不同技巧呈現的 繪者敏銳深入的自我感受 運 腕 石濤認為書 出奇等諸 入手解決 法 得呆板 運腕 而 作畫 T 有 無新 畫 我們看畫 技巧之應用 虚 量 面 之 效 靈 意等弊 著實 蒔 口 病 都出: 快慢 捕 捉 可 從 於

● 絪縕章第七

界 放 神 分 途 出 , , 我們 是高 光明 筆鋒下決出生活 是為混沌。 原文二句 也 難 可 度 依循此論衡 話 的 此 名句 表現手法 : 另一 筆 是水墨畫 尺幅上 旬 與墨 量 為 邁 亦 會 到 在於墨海中 換去毛骨 家追 是 的 是 通 作品 求 為 往 妙 的 絪 , 境 極 混 立定精 絪 沌 的 高 險 境 裡 不

山川章第八

此章指出,以筆墨畫山川,不能只有山川的

地 個 外觀狀貌 看][[畫 畫 遼 之氣象 闊 著 面 而 不能只有局部變化 造 言 , 形式節 化 還要畫出 , 遠觀 無窮的 有勢、 奏 效果 Ш 神采 ፲፲ 近 的本質。 還要有整體造形 看 聯 有 結 細 這本質包括· 節 行藏等 感受到 0 對 Ш

• 皴法章第九

合於山 態和 堆 化 Ш 一皴法是個笑話 體 精 的 在 峰 卷雲皴、 神 畫 音 表現出來 的 面 不同 同村 呈 現 形體 披麻皴 肌 他 法 理 認為 不需要拘泥於何 與 10 0 面 ` 石 表現 斧劈皴 貌 皴應跟著 濤認 山 只要能將 石之實體 為 那 鬼 峰 此 種 走 面 被 皴 Ш 感 法 必 111 程 的 須 , 大 式 讓 形 呦

彩 虹 了 的 像傅抱 都能不因襲古人的筆法 能 積 創造 墨 皴 石的 不同 陸 散 . 皴法的 儼 鋒皴、 少 的 近現代畫家都是大 鉤 李可染的横筆 雲 走出自己的 張大千的 一皴 潑 師 墨 黃 賓 重 級 真實的江山沒有畫美

境界章第十

驚險 所謂 山三者貫通 式構圖等陳規 本章石濤談構圖 先造險 起 承 氣, , 再破險 要敢於突破 轉 就見筆· 處理 合 自成 , 力 , 或分疆三疊 也是要破除程式化的 0 ,只要能讓 像潘天壽構圖 大家 地 即三 ` 往 樹 段 往

蹊徑章第十

作 組 物 , 織後入於畫中, 不一定都美 而不是忠實描: 此章談如何剪裁所看到的自然景物 所以 就像李可染常用的所謂對景創 繪 應該闢門 或**說** 道 江山如畫 只把美的 自然景 , 部分 可見

林木章第十二

的 身段體態 這是畫樹的心得。 更著眼於樹群之間 石濤畫樹不僅重視 的相 互對應 每棵樹 有

> 陰陽 態之美 虚 實 ` 俯 仰 向背 參差錯落 形成 整體性

的

動

海濤章第十三

要透過 感受中 石畫群· 用很多形容來說明山和海具有同樣特徵 白山 本章談石濤認為山 林海 Ш 筆一 山即是海 時 常題 墨法 的 畫作 蒼山 ,來交代山 海即是山 即 與 似海 (海有相) 為佳 [與海的] 例 而 同 也 在繪 的 有 風 抽 流 畫 象美 件 在他 中 名 感 傅 抱 就 的

四時 章第十 刀

但 這 章 可以更有想像 談 時 與畫 的 關 不要流於凡俗。若只依照 係 石 濤 認 為 時 與 畫 相

通

10 或 等的筆法 [畫山水樹石中, 表現凹凸陰陽之感及線條、紋理

般規

律

應該更新奇有趣一些,藝術家不應局限於季節的如隸屬於詩,或只是詩的圖解。詩意與畫意之間詠四季的詩句畫出春夏秋冬的影像,那麼畫作有

●遠塵章第十五

己再簽名了事 工作室叫學生因 樂 來 此 的交往,必然身心勞頓 心受勞。」人沉沒於物質的誘惑中, 0 ` 思想專注 酬酢往來, 像現在的當代畫家, 原文「人為物蔽 ` 真是可 襲原來的 根本無暇 內心踏實而愉快, 恥 則 如 作畫 很多人一 口 題材照畫 龃 悲 何作畫 (塵交;人為物役 聽說還有畫家在 成名便吃 才能作出 ?只有遠 完成之後自 奔忙於世 喝 離這 好 玩 書 則

脫俗章第十六

愚蠢與庸俗者相類,都不能作畫,只有經過

這話講得比較 倒是我們 如 通 此 達與明悟 那像臺灣的素人畫家洪通 透過 , 最峻 |藝術品收藏研究學習 達到智慧與清雅 比較 高高· 在 , 作畫才有所感 上 怎麼 點 朝 著智慧與 辨 若真是 呢

兼字章第十七

清

雅去修養

,

這是必須的

果 受誕生的創作 上 世間 都是先有 這不僅 本章談書與畫 的 方法 應用在繪 感受」 不可 前 關 畫 古 再落筆 執 係 上 , 百 自 兼 |然的 論 時 書與 自 也 體現 1然與 功 畫均是從感 能 法 在 也 的 書 非 法 單 大

資任章第十八

祕、天地之無限、山川之浩瀚、蒼海之廣袤都予應是互為形成或對應關係。石濤試圖將宇宙之奧此章文字和哲學思維太奧妙難懂。「資任」

他畫 武 以人格化的 畫者而言應用不上 、險等 山 要在乎其靜 以 說 此作為繪畫 法 , 像仁 畫 純屬石濤的宇宙 水要在乎 ` 風格的流 禮 和 其 追求 動 謹 İ 本章 知 0 對 例 文 如

古以 的 自 統 語 角 由 • 錄 度談談亦不違背石 打破成規的 來畫人奉為圭臬的 中 濤 才有無限 通篇 《畫語錄》 強調 勇氣 口 能 感受」 十八章文章既深且 , 直指唯 |濤的 書論 從這點 初衷 的 0 然而 看 有 能 來 量 如 此 , 以 石 以 創作才 及顛 濤 重 輕 鬆 在 , 是自 簡 覆 能 傳 書

訪 時 時 為鑑賞的參考,也是買入的依據 的 思路 去感受畫作是否為作者注入感受之產品 可以 由 依 心法、 (書語錄 畫家創 才情以及技巧, 作出來的途徑 我們得以 Ī 面 解藝術家創 返 對 循 幅 徑 成畫 既 探 作

1-6 石濤自詡為藝術拓荒者,忠於自身感受,不拘前人傳統,達 到無人能及的藝術高度。圖為石濤《溪南八景冊》之〈東疇 綠遶〉,上海博物館藏。(作者提供)

為「東方的畢卡索」。年舉辦個展成為全臺焦點人物,受媒體長期炒作。曾被譽年舉辦個展成為全臺焦點人物,受媒體長期炒作。曾被譽家。五十歲開始學畫,於一九七二年嶄露頭角,一九七六家。五十歲開始學畫,於一九七二年華

11

06

簡談吳昌碩

昌碩畫債多,又不耐被指定重複題材,所以常由門人代筆交差.

書法是其藝事之最,且鮮少代筆

,是不錯的收藏選擇

吳昌碩是繼畫家任伯年後,海上畫派宣的

領

袖

人物

他創造性的

繼

一承中國文人畫13

傳

統

然是收藏家的

重要收藏標的

,歷久不衰

人、 編詩書畫: 石 濤諸家之長 印 為 體 ,貫 並 通其精湛 融 會徐 渭 的書藝, 陳淳 八大山 形 成

清末 卉 種筆力蒼勁 畫壇萎靡柔弱之風, 在清末民 、墨氣渾厚、 初海上畫 壇 為近代畫史寫下重要的 設色古豔的大寫意1 獨 樹 幟 且 改 變了 花

吳昌碩譽滿海外,在日本尤其受人崇拜,日

篇章

於風景區供人景仰。直到現在,吳昌碩的作品仍本雕塑家朝創文夫,就曾為吳昌碩塑立銅像,置

讀 生於浙江安吉縣書香世家,卒於一九二七年 養 的侵略, 壽八十四歲。十九世紀末的中國 書 。一八八二年,三十九歲的吳昌碩得友人金俯 吳昌碩,名俊卿 篆刻 內有太平軍作亂,吳昌碩猶勤習不輟於 習字,努力充實傳統文化藝術的 字號甚多。一八四 外有英法列 四年 強 享 出 涵

將贈 音 是吳昌 離 廬 百 老缶等 息) 老缶」 古缶 |碩的正字標記,也奠定了他的 丰 0 拓 與 瓦製酒 四 [十三歲獲潘瘦羊贈汪郎 石 石鼓文書法」 鼓 器 16 甚 精 一為喜愛 本 (見下頁圖 自 書法地位 , 此 即 亭 自 H 號 1-7 不 郋 缶

蓺 影術 風格至晚年成熟

得到全 的藝 及繪書 文化知識積累至為豐厚 年 與任伯 一到壯 줆 吳昌碩曾從清末樸學大師俞樾學辭章文學 年二十 風 年學畫 面的提升;尤其書法的 格 讓他能將詩書畫印結合 -幾載的 並拜楊峴 遊學時期 篆刻 為師 學書法辭章 成就影響他的治印 詩文、 讓吳昌 開 創 書 碩 個 法 的 0 從青 傳統 水 嶄 平 新

秋 吳昌 七十歲的 領的 風 他被推為西泠印社首任 格要到晚年才成熟 , 莊長 九 , 至 年

八十四歲逝 世 為 止 , 這期 間 是吳昌碩 藝 術 發 展 最

為輝 , 以非 煌的顛峰 凡 成 時期 就 和獨 0 特風 其書畫達到了爐火純 格超 越 前 , 雄 視宇 青的 地 內

步

並 蓝

聲

海外

,

對後世也產生深遠的影

首 創 紅花 墨葉之法

吳昌

領的

書畫家好友諸宗元

曾經

這

樣描

述

法,對傳統中國畫進行大膽改革和創新 的畫家們所創,倡導新的繪畫審美觀,融合外來藝術技海上畫派簡稱「海派」,由明末清初時,活躍於上海地區

12

- 泛指中國古代文人、士大夫的繪畫,以別 和民間繪畫 於宮廷 院 體
- 多結合工筆畫法,謹慎細微;大寫意則輕鬆灑脫 自己的心意表達情趣。寫意分為小寫意和大寫意:小 「寫意」為國畫畫法之一,不以描繪原物為主, 息:小寫意,而是透過
- 潘瘦羊即潘鍾瑞,汪郋亭即汪鳴鑾,皆為晚清 家、碑帖家 著名書 書
- 七百一十八字。內容最早被認為是記述周宣王出獵的場十枚,徑約三尺,分別刻有大篆四言詩一首,共十首,計先秦刻石文字,因外形似鼓而得名。最初發現於唐初,共 面 故又稱〈獵碣〉。

16

15

14

13

圖 1-7

吳昌碩的篆書(即石 鼓文):「小園華滋 微雨後,平田水漫夕 陽時。」

以松 文藝 什 Ш 意 水、 : 梅 雖 有 摹佛 初以 隸 篤 以 灣焉 公篆刻 蘭 像 真 石 寫 狂草 名於世 書則 人物 以竹菊及雜 i 藝事 篆 率 法 大都. 以篆 晩 沒 獵 **藩之法** 卉為最著 肆 白 福 力於 闢 田丁 出 書 畦 而 書 間 略 獨 多己 蓋於 1/ 書 或 作 門 即

他 的 基 本工夫放在書法上, 早年楷 書 學 或

蝶

吳昌

碩

的

應全

講

到

1

卉

墨

境

時代的 成右高左低 右 屈 渾 如 人黃庭堅的 當當 0 轉 石 代書學宗 尤其 鼓文寫來易 鍾 繇 面 最 字 吉 看起來便 為 中 到 師 人稱道 晚年 年 沙 以 勢 孟 後風格 板 ·行草轉放 疾 海 活 的是臨石鼓文 所 而 潑 意 說 昌 4 徐 : 藏 變 動 碩 在結 鋒 1 先 筀 傾 生 體 致 凝 向於 如 用 煉 布 無人出其 精 筆 北 澀 局 宋詩 鐵 IE. 重 寫 蟠 鋒

都

擅

學畫 極 泛深 厚 吳昌碩學 學畫 故 突破 雖 書 晚 其 伯 誀 其 涑 晩 進 自 他 備 功夫 的 言三十 書 有 -始學 幾 即綜合修 個 詩 特 點 養 \mathcal{F}_{i} 卻 始

> 吳老能 法蒼健 畫中 葉 草 蟲 有 就 厚 墨色 寫 其單 是 重 書 他首 栩 顧 飽 栩 不 -純之處)與彩色結合完 以 滿 如 能 創 大寫意花 生 此 見下 工 外 從不 更 為 , 頁 他 卉 人喜愛 無法像 加上 昌 融 更 為 喜 主 1-8 禽鳥草 用 齊白 洋 色 氣 吳昌 境 勢 紅 蟲 磅 石 即 碩 礴 加 在花 也 紅 許 蝴 黑 筀 花

總是站 無膠 論 揮 長篆籀之筆 筆 運 如 力生 著 何 執筆 著作 純粹以 運 故大寫意筆 風 轉 指 畫 實掌 筆 書 極 用羊毫 具力量 锋均 畫案為訂 入畫 虚 保持 落墨 而 運 且 自稱畫氣 製高 在 全 筆 渾 厚 筆 用 畫 度 開 中 不畫 中 鋒 通 蕳 Œ 放 筆 運 好 形 (至筆 供 直 信 筀 其 以 筀 莳 寫 鯀 根 首 其

肘

他

畫

不

石 並 鼓 善於 文的 其 運 右 書 用 高 結 左低 對角欹斜之勢 構 布 局 線 1 條多 有 大 起 女 重 大 塊 落 字 面 形交叉 感 跌 岩之 類

臨

美

圖 1-8

吳昌碩《葫蘆菊花》,即為 典型的紅花墨葉法。

極 白 講究 平 四 衡 朱文白文 畫 喜 留 面 Ł 白 的 渾 醜 用 用 節 優 美雄 多 趣 少 與 渾 大小 拙 的 書 法 方 趣 長 圓 0 題 等 用 印 來 都 亦 補

是收拾畫

局的

講究

畫 作 多 代 筆 9 書 法 可 藏

健

石

沒有 人特 難 有 由 碩 賣 業書畫家 缶 餘 缶 別 涉獵 廬印 廬詩 書 吳昌 所以 (代筆交差。特別是其門人王 景仰 債 典 存》 多 雅 碩 四 都 只收藏及經手不少書 不 以 二集 |巻印 需求者絡繹 賣畫 以作畫為生 詩 又不耐被指定 定 書 行 畫 當 吳昌 日本人尊他為印 然無所 钔 畫上多題詩 享 不絕 碩 盛 在那 畫作 重 謂 名 複題 紛紛加 收 個年 畫 訂 在 藏 價 亭 代 聖 然其 材 吳昌 不高 Ŧi. + 價 印 書法恐 所 其印 詩 趙 以 碩 有 歲 以 雲壑 求 日 出 時 是 意 常 個 趣 有 本 我 版

得

條

代筆 0 以常見 如要收 畫 畫假款真 很 藏 神 似 還 書 是以花卉蔬 一成之後 尤其人物 再 果為主 自己 山 水 題 畫 款 真 用 印 車

的

所

少

無弱 總之 八十 在年代上最好選其七十歲後的 曲 捧 鼓文婉轉多姿 • 行氣沛然、 值得收藏 折 歲 筆 ; 有 法 書 這 前 力之作 畫 畫 是吳昌碩藝事之最 個 後 中 都 的 現 無 作品 象 勁道十足,是不錯的 品 頹 樣 有 行書 筆 無論 點類似黃 要 繪 , 一選 畫 用 (見下 書 横批 墨與 看起 與 賓虹 書 用 來神 作 - 頁圖 或書法橫 且. 品 色交融 鮮少代 作 在 清 1-9 品: 市 越 收 氣 飽滿 的 場 則筆 晩越 藏選 匾 足 尤為 上 筆 市 書上 場 最 擇 佳 力剛 , 受 其 難

追

然而其 近代書畫之首的 白 石 (畫價) 以吳昌碩之盛名 潘 天壽 在 市場表現 恐只有四分之 大師 Ĺ 更 可名列為古代書畫之末 是 同 後海派 類題: 的 價錢 材的 畫比 之領袖 主因 起 是 齊

判,價格也就忠實的反應了。 傳下來的作品與其他各地的眾畫家一比,高下互舉燦然即可,深沉的意氣與境界不須要求,流不高,誘導著畫家作畫投其所好,只要漂亮和筆海上畫派的商業氣息太濃,商人(即買家)品味

節選比較,作品的價值自然會體現。目的情況都是一時的現象,相信經過時間歲月的師,若沙孟海在世應該也會不以為然。市場裡盲節,

07

我看黃賓虹

賞黃賓虹 書 必讀 其 畫 論 對照畫 作

畫與畫論交相應用與印證

促成了他的藝術成

黃賓虹 於 八六四 年 除夕,生於安徽 歙 縣

或浙東兩說,一九五五年三月歿於

杭州 號稱 九十二高壽 實為九十。黃賓虹六歲

歌音同設)

開始習畫,八十餘年對各代畫家鑽研不輟

畫畫

現 對 他 更是生活需求及自我生命的 而言 不僅是一 種 |藝術創造及自我價 砥 礪 值 的 實

半生 篆刻家與書法家 他是一 (即一九一〇年之前) 位學者畫家、美術理論家 ,著作等身 是腐敗而終於滅亡的 他 所 處的 、教育家 時代 前

> 清 戰的混亂時代。 末 後半生則 代表國族傳統的繪畫 是軍 閥割 據 對日 抗 戦及國 特別是文 共內

因襲前人,沒有創造, 0 他與康有為

家那種 人畫 無 高 未來中覓求一席之地,黃賓虹用 筆墨柔靡, 奇峰 口 能 種悠然自得、坐看雲水的平靜 身處中西交會的 亦走到了死胡同 畫家必須在古典與現代 高劍父等藝術先驅皆提倡國 劇變時期 黃賓虹認為 要想保持古代畫 生九十年, 中 心態,已經 或 畫革 到了清朝 與世 新 界的 畫 再

列

沭

如

作上萬 在價 的 山 水 值 張 畫 事 實上 不 有 意識 同 [於古典· 他無意中走向 的 實 Ш 踐 永 或 實 是對 驗 類 似 他 藝 現代繪畫 表現主義」 術 生 命 定的 的 存

重 傳統 亦 不落 窠臼

著韻采

獨

特貢

獻

總結 他 前 論 的 人窠臼 指引了 三藝術 黄賓虹 而出的 成 就 前 他 他 , 畫與 主 在 畫 0 要的 精湛 藝術 論 (畫論交相應用與印 , 畫論 E 的 是從不斷 的 筆 ·墨技法和 追 , 或說對 求 的 既 作 畫境的 精當 畫 重傳 賣 證 錢 統 的 , 促 也不落 心得 主 繪 成了 張 畫 理 中

亂 滋 在 這 歪歪斜 類 畫大都 渾 斜 厚 是濃 華 時 滋 見缺落的 重 0 黝黑 即 山 狼 圃 111 籍筆 〈會淋 渾 墨中 厚 漓 草 亂 顯 得 而 木 奇 不 華

> 疾 妙 視力不清 這 是 他 分明 在 八十 是筆 看山 九 都像夜 筆 九 力 + 有氣 Ш 歲 時 頓 大 融洽 悟 患 而 白 是 得 黑 的 內 障 , 墨 眼

彩有韻 筆分明, 用心看黃賓虹的 交代清楚 筆 墨功 深 畫 各種 則 Ш Ш 筆 蒼 層 次的 草木 墨潤 墨色 氣韻 石 透 頭 明 生 的 鉤 動 煥 勒 0 發 筀

否則照相不是更容易些 畫得把不同 神 古人言江 三、「不似之似 , 長期以來是畫家研討的核 Ш Ш |||如 的 畫 獨 正是江· 特 方為; 嗎 靈 神似 山 氣 不 如 加 心 以 畫 黃老又說 繪 0 畫 活 現 因此 中 的 作 形

與

現手法 萬卷書 以 黃 的 賓虹 精 四 神 ; 十上黃山 師造化是 , 面 貌 汲取古人為我們累積的 師古人尤貴師造化 感 染和啟發自己 「行萬里 五登九華 蕗 的 足跡半天下 __ 藝術 去觀 創作經驗 師 古 影察 真· 人是 心 靈 Ш 和 所 讀 真 表

相

生

相剋的

道

理

不僅 的 處 易 是黑白 但 Ŧi. 應從實 虚 • 處 虚當以 難 疏 處 0 密 求 實 虚 虚 實 求 及繁簡 處 是 實當 虚 互. 的 相 實 間 的 聯 以 虚 繋 題 運 用 求 而 十分複 還 又 万 包含虚 相 ` 雜 依 實 實 存

筆 以 以 Ė 筆 及 墨 六、 0 畫 黄賓 **示難** 知白守 為繁 虹 在實踐 黑 難 黑中 用於 與 畫 含白 理 減 中 總結 非 以 白 境 中 Ï 一含黑 所 減 謂 , 減之 0 Ŧi.

之妙 墜 漏 股 平 石 痕 線條 即 關於用 把 書法 重 積 圓 如 如千 點 錐 勁 筆 和 成 畫 , 碑 線 指平 鈞 如 沙 學的 枯 變 筆 用 藤 ` 筆 員 精 筆 妙 著 即 凝 如 都 不 重 屈 力 留 拘 融 ; 鐵 於 淮 重 員 重 ; 到 留 法 繪 指 即 變等 畫 曲 指 如 盡 上 如 Ŧi. 法 物 高 如 折 象 Ш 屋 釵 0

墨 再論 焦 墨 用 墨 宿 墨等七法 分濃墨 淡 墨之變化 墨 破 墨 無窮在 潑 墨 於 用 積

> 能 乾 能 水墨 冽 秋 風 淋 漓 亦 , 能 也 潤 能 含 焦墨渴 春 雨 筆 於是表現 的

水

象

他的畫,雅俗都不賞

澀 畫 也 心 作 儀 黃 , 賓虹 逸品 格格不入, 不已 , 常 看 也 的 0 正如 畫雅 0 長看 久而 俗都 賞黃賓虹 美術評論家傅雷所 仔 不賞 漸 細 領 看 畫 , 越久而 只有專業者 方能 必 讀 有所 越愛 其 言 畫 得 論 此 初 畫 , 對 神 若 家

照

品

艱

家 年 見 戊 致力 左 寅 黃 賓 頁 取 虹 昌 法明 的 1-10 仍 是 畫 未 追 約 ;之後則 清 隨 在 初之石 新 七十五歲之前 安畫 是 谿 融 派 淮 龔賢等 的 Ŧi. 代 白 ` 九三 的 北 賓 宋 虹 黑 諸 八

17

淡幽冷,具有鮮明的士人逸品格調。水,借景抒情,提倡畫家的人品和氣節因素,風格趨於枯明末清初之際,徽州地區所形成的畫派,善於描繪家鄉山

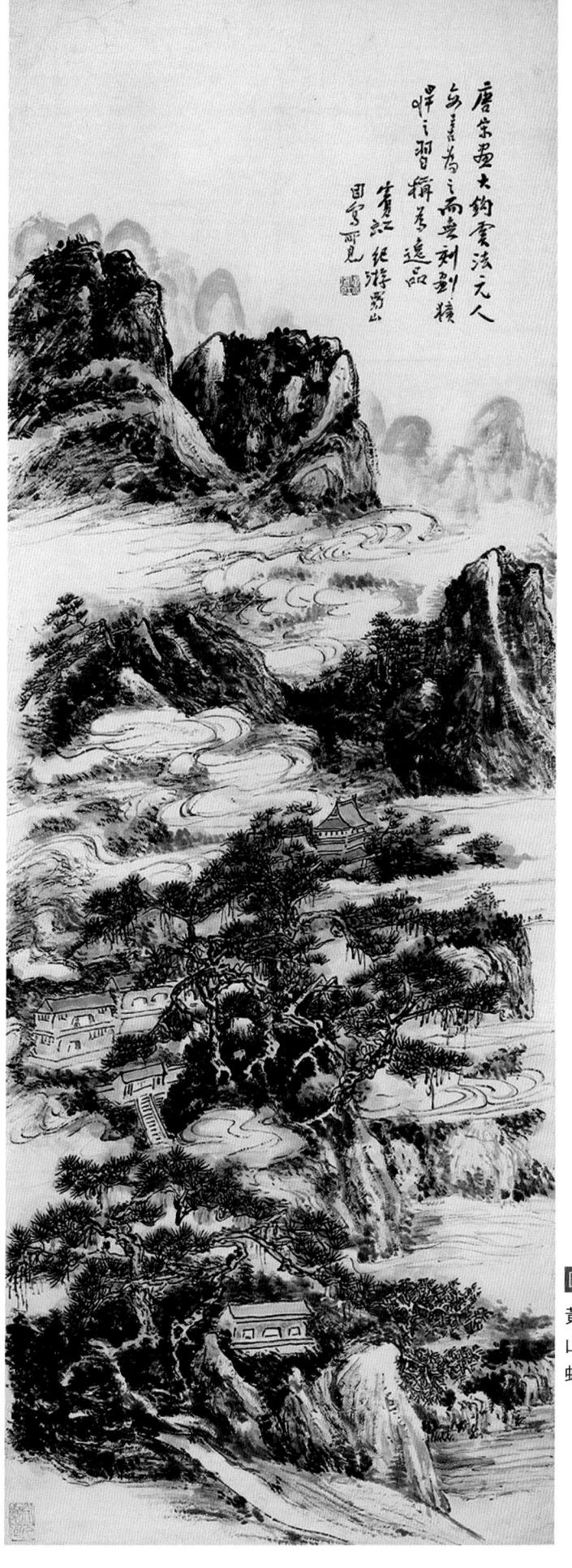

圖 1-10

黃賓虹 72 歲時的《蜀山紀遊》即屬「白賓虹」時期作品。

格也是晚期的

作品較高

虹

厚蒼茫 賓虹」 (見左 黃老為· 百 人讚賞: 圖 1-11 的 0 前者秀逸可人 成就多在 後者 後者 市 場 渾 價

以前 口 奮 向 才署款賓虹 作為辨認真偽 復用 黃賓虹名質, 畫作的 至一 П 賓虹 九四 。一九三八年七十五歲,改署款 題款為 的 款 五年八十二歲抗戰勝 字樸存,一 參考 , 這此 「黄質」 一各期 九二〇年五十七歲 簡 ` 的 「樸人」 題款習慣 利 異常振 之後 予 亦

論 無 白的天頭 始終是「三 除了尺幅不同 木左挪右移 異 從五 黃賓虹對筆墨採最高: 也 筆 與實 遠 t 用色總是石 墨 舟 景 的 的 橋 構 無關 配置 屋宇 運 昌 用 元 0 素幾乎 綠 判 逸筆 的追 和赭 題跋簽章千 漬墨的苔點 別 真 黃 草 類 求原則 偽只能 草 似 畫 不計 只有· 與焦墨 黃 篇 依 其 山 律在空 他 和 斜 Ш Ш 泰山 的 的 111 水 正 草 書 書

死後五十年才會受人欣賞

黃賓虹 港看到 然沒有買,這愚見至今仍讓我懊悔不已 二十五萬到五十萬元之間 動不已, 的 感覺如 畫 在 的 最便宜,三至五平 此畫開價港幣一 九九〇年代,近現代一 幅長卷,名為 畫 重 物 也沒聽過 撞胸 要新臺 又如被卡車輾 《湖清爽氣圖 百五十萬元 户的 我 幣 畫 九九六年曾在香 線畫家中 百萬 約 過 , 然而當 在 , 元 初見此 驚 新 的 嚇 黃 臺 時 感 當 幣

畫

所欣賞 在拍場上成交 始高漲十幾倍 ○○九、二○一○年已有人民幣上千萬元的 黃賓虹自言他的 果不其然,其作品價格從二〇〇五年開 (黃賓虹逝於一九五五 畫要在死後五十年才會為 年) 畫 作

包括齊白石 以 藝 術史觀之, 黃賓虹與潘天壽 近 現 代傳 統 文 三家 人 畫 各有其 的 改

者

條去判斷

圖 1-11

黃賓虹 89 歲時的《蒼 潤山水》為「黑賓虹」 時期代表作。

代的意義與榮耀。但到現在黃賓虹的畫價在三家技法的展現,對傳統的改革與傳承,都有著劃時

對美的詮釋,

也在藝術表現上各有精到的思考與

齊,在求取時應慎加挑選。 價原則下,應頗有空間,只是畫作較多,良莠不中還是最低,地位既然相仿,價值也不輸,在比

圖 1-12

黃賓虹《行書元人詩》· 150×40cm。

80

我的重要收藏:李可染大師

完全是自發的 以學習與成長的環境而言, 靠著興! 趣 李可染可說是先天不良、後天惡劣 毅力、苦學及一點天分,慢慢達成目標 他喜歡 作 書

亦是我的重要收藏。以下就其生平及創作歷程描李可染是我最欣賞的國畫大師之一,其畫作

俗套

述對他的認識。

網住而又掙脫出來的魚,指藝術成就精妙、不落

孺子可教,素質可染

大的 染自許的 勇氣打出來 李可染, 個 企圖 原名李永順 做透網之鱗 : 用 最大的 號 功力打進 「三企」, 按: 佛家語 去 為 李可 用 最 被

此 是取 聰明好學、進步 民家庭,父母貧苦,皆無文化,兄弟姊妹 家錢食芝學畫 排行老三,七歲進私塾,十歲入小學,老師見他 生用「可染」這個名字。十三歲從山水畫 《墨子》「 九〇七年,李可染生於江蘇省徐州 很快 即揭露他在繪畫 孺子可教, 為他 素質可染」之意, 取個學名 書法和音樂的 一可 染 內 市 個 平 名 從

李

可

染產生終身

康 校 天 有 賦 兩 為 來校 年 九 的 學習 一次的 年 所 李 演 獲 講鼓 不多 口 染 吹 碑 只 學 有 滅) 畫 家倪 雄 赴 強 貽 德教 有 海 力 求 學 他 素 的 書 描 進 法 和 E 龃 水 繪 彩 海 畫 寫 美 術 風 生 格 車 以 科 對 及

九三二 九三〇 九二九 日 年返 本全 年 П 面 年 改 侵 徐州 名 華 李 杭 後 可 抗 州 染 \exists 藝 考入 直 戰 專 從 爭 由 開 事 今 教 林 始 中 學 風 或 李 眠 美 可 並 任 染創 術 創 職 作 學 校 作抗 不 院 長 斷 的 日 學 杭 宣 素 州 九三 傳 描 或 畫 1/ 七 油 蓺 年 畫 術 院

創作猶如煉鐵成鋼

六 塊 0 + 李 筆 1 可 九 染的 頁 痕 四 清 备 0 晰 牛 车 1-14 有 李 力 輪 簡 口 廓 練 線 染 搬 牧 條 而 拙 以 童 到 樸 的 重 造 積 慶 型 點 市 有 成 金 點 線 剛 馬 坡 諦 而 畫 斯 成 形 牛 的 味 便 道 牛 是 此 身 見 則 時 下 是 期 用 頁 發 昌 結 展 實 出 1-13 的 來

應

或

畫

天師

暨美術

教育家陳之佛

聘

請

任

重

慶

或

1/

藝

專

中

或

畫

講

師

此

李可

染

於

重

慶

金

剛

坡

與

張

大

千

傅

抱

石

比

鄰

而

居

並

結

識

徐

鴻

第

的

圖 1-13 李可染《牧童歸去夕陽紅》·1984 年·69×58.5cm。

賞析:此畫是李可染的牛畫中最佳者,畫面中牧童騎牛穿過濃蔭、聽歸鴉唱晚,何等的悠閒自在。筆墨中,積墨與氣韻應用在濃蔭中,效果不輸黃賓虹大師。光線運用在夕照處,出之自然。

紀事:此畫為李可染此類題材最精緻的一張。於 1994 年在臺北翰墨軒購得。上端有香港畫家楊善深先生恭謹的題詩,購入當時,曾有人提議切掉,還好留著。此畫雅俗共賞,保存至今。

村俊多是 新俊的

煉

Ι.

序

加

期 束 間 提 司 出 九 年 Ŧi. 應 用 0 徐 最 年 悲 大 鴻之 功 發 展 力 激 定 打 進 為 到 中 北 央美 用 平 最 術學 即 大 今之 勇 院 氣 北 京 出 來 任 或 的 1/ 學 習 藝 專 態 或 度 書 抗 系

要 生 旅 師 突破 遊 黃 體 寫 賓 生 會 傳 虹 九 門下 四 到對景創 統 刻了 七年 又 李可染四 要 作 九 體 口 貴 的 Ŧi. 現 名 突破 傳 膽 年 統 徐 歲 , 精 及探索多 悲 神 鴻 經徐 的 所 逝 態 要者 悲鴻 世 度 層 次 隔 介紹 魂 到 和 年 拜齊 逆 ᄍ 光 九 四 方印 $\mathcal{F}_{\mathbf{L}}$ 十七 的 白 九 石為 表 章 年 現 歲 自 方法 共 的 勵 師 四 李 次 口 百 遠 明 染 年 開 游 投 寫 始

稱之為 整 個 創 九六〇至 採 作 渦 煉十 程 就 九六六年 如 百 他 把 認 鐵 礦 為 間 寫 冶 , 生 李 煉 一就 成 可 染 鋼 好 開 比 還 採 始 要十 礦 對 寫 只是 生 倍以至更 作 創 品 作 進 多次的 活 行 提 動 的 煉 開 加 反 覆 始 I.

持 九六六至 口 讀 碑 又得 拓 以 九 練 作 七六年 書 畫 法 , 這 -的文革 直 期 到 間 他 時 九 期 的 七 畫 李 作 年 口 還 染失去自 是 由 屢 於 次 外 被 交 由 批 E 作 EE 的 書 需 為 的 黑 要 權 被 畫 力 唐

恩

來召

九七七

至

九

八八年李可

染劬

勞

的

晚

年

亦

是真正

李家山

水

形

成

但

他 堅

的

輝

煌

晚

年

完全不

同

於之前

的

面

目

在

畫

壇

地

位

E

更

大幅

提

升

從

圖 1-14 李可染《松蔭放牧圖》·1987 年·89.5×55.5cm。

賞析:老松無華,萬古長青,應是李可染以赤子之心,默默耕耘,一步一腳印的自況。 此畫構圖未見重覆,可說是神來之筆。兩松交疊,層次分明,線條拙厚,有鐵骨沉定 之感,牛的墨塊,既潤且蒼,牧童造型用積點成線鉤勒,走在巍峨松樹拱門之下,空 間感十足。像似心靈的凱旋歸來,我如是想。

紀事:此畫在 1994 年錯失機會,在 1996 年由臺北翰墨軒經理李錦季女士告知藏家 要賣,毫不考慮便答應買入。李可染的牛畫很多,此件堪稱「牛魔王」,為本人得意 的藏品,收藏至今。

九七 九 年 起 任 全 或 美術家協 會 副 主 席 政 協

員等職 務

訪 問 日 本 九 八 引 起 年 廣 和 大 的 九 迥 響 年 海 李 內 可 報 染 刊 兩 讚 次 應 揚 Ť 激

絕 章 層 但 出 不 聲卻 窮 吞 名聲 食了 頭 地 最 位 後 甚 的 隆 求 畫 者 九 絡 八 繹 九 年 不

名

他

光

陰

李 可 染八十二歲 十二月 五 H 早 曟 文化部 的 官

膽 員 來 做 訪 沒 追 膽 間 財 務 緊張 稅 款 的 突然仰 間 題 倒 李 在 口 沙 染 發 作 上 書 再 有

1 沒 睜 開 眼 睛 與 111 長 舜 1

融

西

光

影

0

布

局

於

中

或

筆

墨

同 時 融 入黃 賓虹 的 積

委

法 且 獨 具 匠 心 以 此 墨

創 面 造 的 性 出 格 他 和 個 筆 點 墨 風 格 線

是 積 點 點 是 成 最 線 短 , 的 慢 線 而 澀

所 重 形 成 像 的 線 屋 條 漏 痕 以 此 塑

造 成 形 面 象 不 僅 由 形 點 成 和 獨 線 特 的

定 Ш 水 了 書 特 風 殊 格 的 書 並 法 百 風 時 格 奠

見 左 頁 圖 1-15

的 染 所 的 鼓 書 吹 的 法 及繪 清 碑 學 代 晚 書 期 有 對 深 李 書 口

壽等人

把

南

北

朝以

前

古碑

書

法

的

用筆

方

法

和

特

引

花

鳥

書

李可

染則

用

在

山

水

畫

上

承

中

國 李

傳

統

上

趙之謙

吳

昌

碩

齊白

石

潘

天

可

染的

藝

衕

技

巧

包

括

兩

方

面

第

是

在

前

文提

渦

康

有

為

圖 1-15 李可染《草書七字聯》·137×34cm。

賞析:這其實是首詠梅詩,並非聯句。李可染把它寫為對聯,我之所以收藏,主要是 欣賞李可染的書法。結體瀟灑,線條真是積點成線、蒼潤兼備。行次似奇反正,上下 呼應,行氣沛然。

紀事:這件書法於 1995 年在香港翰墨軒購得。
人公子民以甲五子的自然学者人不是子师中年 子写有無格其前肾真婦~~ 類 温気

麗樓 演五軍法書如都 物的象 考年不擅外書今回表的語句神前偏年多了

的 並 \exists 壇 名氣 不 並 有 掻 是 高 神 不 喜 超 碑 總結 深受市 學 吾 歡 的 但 康 腕 有 天下 大 有 場 其 清 鬼 為 歡 的 朝 廣 不 康 抑 書 碑 法 學 足 藝 有 以 舟 的 為 副 他 論 理 楫 自 之 論 書 和 法 的 以 忧 實 及變法 口 曾 踐 著 見 說 作 其 : 革 書 廧 而 法 新 吾 蓺

現 正 體 漢 他 沈 他 全部 隸 鵬 的 尤其 先 從 結字 北 書 生 藝 而 法 碑 形成了 是 衕 曾 藝 與 為 衕 用 用 活 說 雖 根 然以 筆 筆 動 百 基 古拙 的 樣 更 書法 用 獨 Ш 重 融 是 要部 墨 具 水 篆 蒼 既 高 書 他 是 勁 厚 格 聞 分 隸 生 重 李 0 名 ` 繪 稚 中 書 可 海 楷 畫 李 染 見 趣 法 內 空 暨 的 的 功 口 外 力 靈 行 染 藝 餘 美 衕 的 術 的 實 事 草 似 際 特 集 書 中 色 奇 為 法 也 論 上 體 以 是 家 反

況

昌

情

畫

畫

所

以

才

特別

鍾

畫

為

來

抽

象

元

素

變 化 主 化 和 和 構 當 為 他 昌 的 看 個 的 至 龃 滿 李 傅 的 幅 可 統 蓺 式 染 中 衕 布 的 或 局 滿 書 言 , 幅 的 並 筆 式 我 把 構 黑 原 這 啚 特 來 種 是 點 , 西 方 類 收 統 似 繪 藏 油 油 起 書

味 緒 1 - 17人 物 在 表情 和 用 來自 畫 4 水 牛 和 躍 題 牧 然紙 勵 材 或 童 他 上 自 上 畫 則 況 充 除了 的 見 的 滿 簡 味 赤 左 筆 Ш 子之心 水之外 道 人物活 頁 甚 昌 1-16 及 靈 ` 默 第 李 活 七 默 現 口 耕 + 染 也 各 四 耘 的 頁 種

圖 1-16

,西方繪

畫

從

古典

到

現

代

主

義

的

多

種

表

現

方

法

口

染的

第

個

藝

衕

技

巧

是

他

廣

泛的

融

造

形

方法

如

明

暗

的

處

理

光

的

表現

造

形

的

李可染《苦吟圖》·1983年· 68×45.5cm。

紀事: 1996 年於臺北鴻展 藝術中心購得。

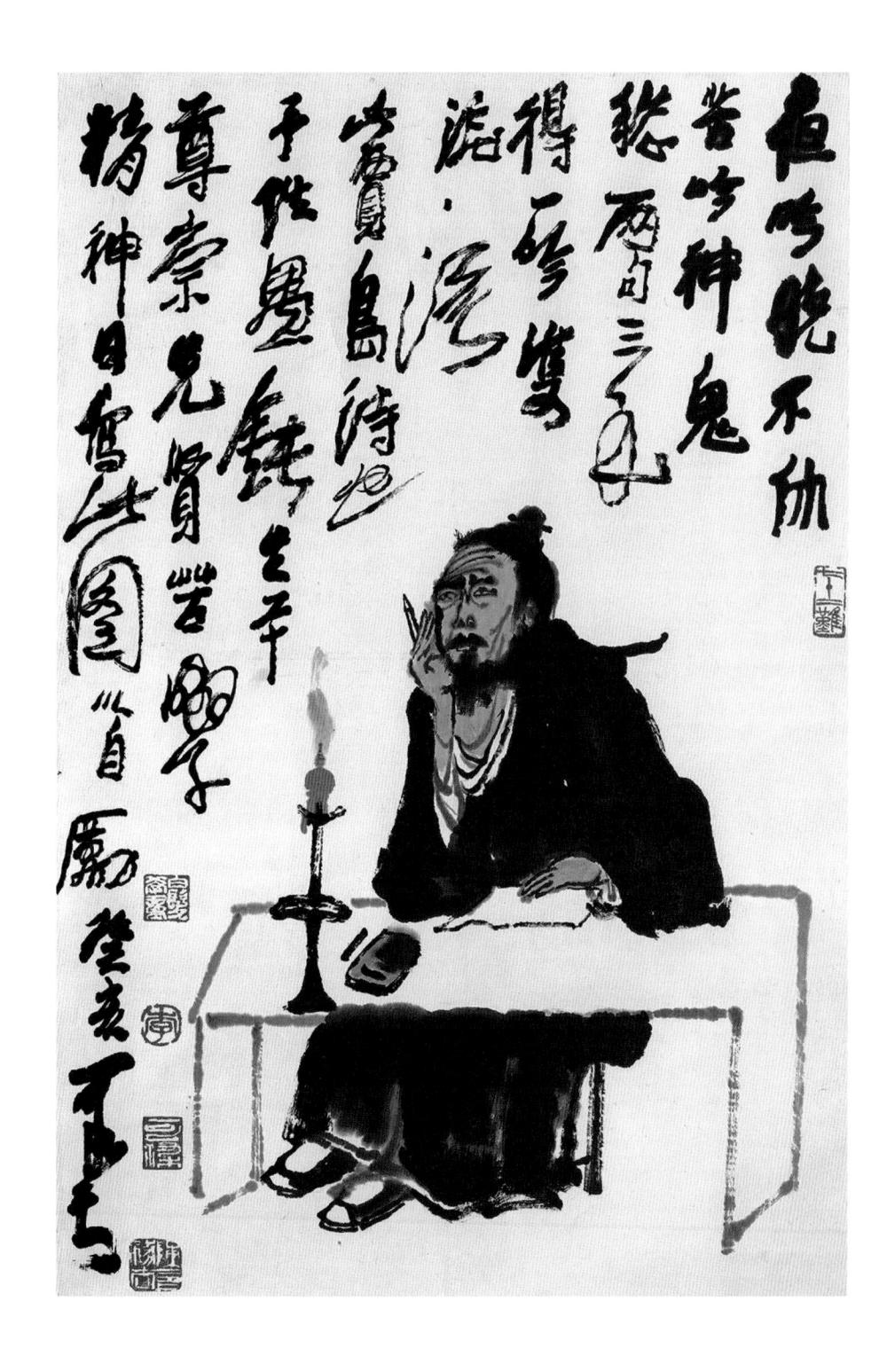

黑

的

新

觀

念和

新

視

光

之的 色彩 想、 苦學派 意之所 以大觀 口 7染是典 光暗 0 在 求 小 空間 型大器 晚 情之所 似奇 期 及形式美等法 的 反 Ш 晚 鍾 Ī 成 水 畫 的 , 計白 進 宗 中 而 , 師 則 當 力求 形 成 黑 他 , 不 自 發 的 I 然 真 僅 筆 揮 藝 傳統 畫出 情 衕 生命 實 黑 繪 眼 韻 前 等 畫 渾 成 樸 所見 的 長 並 立 艱 厚 融合 重 意 難 也寫 為 , 是 凝 西 象 出 方 鍊 木 心之 肅 加 穆 書 陳 知

中 用 啚 大自 方式 的 純 他 中式 樹 雖 然充滿 木 受教於齊白石 的 他 和 大量 美學規 Ш 生 巒 **吸收** 命 力 律 在 的 西 , 天光中 卻 畫的形式法則 黃 靈 賓虹 光 不落前人或 鑲 在 , 著 卻 他 金 的 從 邊 時 畫裡表現得令人驚異 , 不 卻 畫 人窠臼 黑 沒 花 處 有 鳥 空 蟲 靈 站 點 魚 区区 在 西 , 深 也 他 書 的 前 未 水 畫 味 承 創造了: 瀑 前 道 襲 他 明 , 亮 大 看 量 發 書 的

境

運

構

所

的

布

的

風

格

如 何 欣 賞 (李可 染 的 Ш 水

如 何 欣 賞 李 可 染 的 Ш 水 畫 |?要先掌握五大構成要素 即 筆 黑 構

昌

效果與意境

圖 1-17 李可染《綠天庵醉僧書蕉圖》· 1985 年· 132.5×68.5cm。

當析:李可染喜歡闡揚苦學精神自況。此圖構圖甚妙,以山石的寒塊及人物的粗壯壓 底,由線條組成的書款,參差的布滿天空,像下著書雨,中段則以淡彩蕉葉掩映其間。 畫面構成完整,協調並富新意,押印也是用盡心思。此畫尺幅大,構圖、筆墨表現最 為完整,是李可染「書蕉圖」中的精品,也是代表作,未見出其右者。

紀事:此畫是 1997年5月新加坡「東方既白」李可染作品大展上的展品。1999年 底由臺北義之堂總經理陳筱君女士中介取得。

筆

第 特 用 筆之法

口 染從 兩 位 師 石 與 黃 上 得 的 最 大收 便 用

和 用 墨

很 緩 , 潤 根 在 慢 李 線條 畫 口 染 很 面 所 看 的 1-18 上 謂 硬 顯 用 0 去 筆 示 行 有 特 出 即 筆 來的 把 點 是蒼潤 沉 在於下 握 澀 ` , 横 有分量 力透 具 線 筆 備 條 重 紙 0 ` 而 畫 背 有力量 層 有 在 層交織 力 重 , 寫 Ш 所 , 崖 出 看上去很 謂 , 岸 的 既 線 嚴 筆 密 條 謹 重 林 正 澀 如 而 流 如 深 高 很乾 具 泉 他 Ш 韻 所 墜 屋 說 味 石 宇 美 而 的 __ 渾 實

際

物

見

左

頁

昌

0

致 Ш 下流 組 的 成 內 李 水的 的 在 口 染畫: 結 構 轉 瀑 折 卻 布 的 是長 處 是 Ш 經常 呈 水 方形的 角 出 口 形 現 謂 的 的 主 銳 Ш 員 角 題 體 中 有 的 呈 他 皴 方 現 的 法 半 是 瀑 角 布 即 抽 象的 短 不 Ш 曲 而 的

整

個

輪

廓

是

弧

形

桕

直

的

平

行

線

疏

有

點 用 墨之法

見第七十

八

頁

昌

1-19

況

味

極

具

陽

剛

折

呈直

瀉

而

下

到

李 口 染曾 說 : 書 Ш 水 要 層 次 深厚 就 要 用 積 墨 法 於 是

他

在

圖 1-18 李可染《梅園圖》· 1980 年· 66.5×45cm。

賞析:此圖繪畫感十足,以極透明的淡墨做背景。交織的梅枝如屈鐵,遍布的梅花像

音符。看這畫讓人心情愉悅,精神雀躍。

紀事:此圖 2004 年經羲之堂購入,過程如畫境一樣,輕鬆自然。

面

術張力(見第八十二、八十三頁圖

1-21

18

六〇六至一六九九年,

荷蘭畫家,荷蘭畫派的主要人物,被稱為荷蘭歷史上最偉大的

畫家,以描繪畫作中的光影變化著稱

黑專 層 Rembrandt van Rijn) 層 專 積 染 墨黑叢中天地寬 中 產 生深 厚 的 在 的 空 黝黑的 氣韻 間 效 果 (見下頁圖 墨色裡注 , 並 仿 效 入光 1-20 荷 蘭 煥 中 油 發 西 畫 結合 出 大 師 墨 林 為 專 布 專 蘭 裡

點 構 圖之妙

水墨前所未有的

新特色和表現

瀏覽全圖 空間 內 有了特殊的流動 迎 曲 李 面聳立 折迂 可 昌 染山 氣勢恢弘, 上 迴的 發現畫家省略了近景,直接以中 的 水畫 而 滿 隱微留白 來 , 感 最直接的效果就是 |構圖有三大特色:| 0 再者 而 有古典 且在中景與深景之間 漸 漸 畫 的 推 面多層次的 傳統 進 , 形成特殊的縱深感 大 有現代的 是滿,二是縱深,三是高 空間 景呈現 和 有多層次的 排 多 語 列, 彙 再推 觀 自然產生 環 者的 彷彿整片 , 進拓 旋架構 如 視線 退 展至高 後 一豐富 遠 可 使 步 以 Ш 隨 的

林

畫

圖 1-19 李可染《樹杪百重泉》·1979 年·97.5×59.5cm。

賞析:此圖是李可染晚年常畫之景,亦是「李家山水」的代表作。此圖像是大型樂團 演奏交響曲,畫滿黑厚中層次甚多,目的是為了突出「百重泉」,山黑、林幽、泉亮 三種明度,像三種樂器的音階。此畫因是典型的逆光作品,故仿作最多。 紀事:此圖 2001 年購入,由李可染家人釋出,經義之堂直接到我手裡。

是感

情

兩者結合成

種

時

代精

神

他

第四特點:藝術效

墨色 鐵 造 鑄 的 中 成 藝 術效果 重 又流 完全是 與 生氣 動 著 頂 在 就是 天立 李 图 微 口 李 地 染筆墨的 的 靈 的 可 **染透過** 光 氣 勢 充滿朦 渲 , 染下 而 筆 墨 在 構 朧 片水 所 昌 雄 等手 有 偉 寒 Ш 冊 峰 法 界 奇 好 像 麗 所 , 混 都 成 在 沌 由 功 的 黑

弗五特點:意境之美

郁

流

露

著

無限

生

的 畫 李 追 可 染說 水意 境 過 美 : , 意 意境 境 是山 景 龃 水畫 情 的 的 靈 魂 , 寫 景即 , 景 是 是 景 寫 情 物 0 情

李 可 染生長 在二 + # 紀 初 期 是 中 或 所 有 主 要 的 政 治 戀

強不 的 戰 情 屈的 景 爭 及 , 堅 隱 和 毅 約 天災 躍 人人禍 這 動 的 種 無限 靜 最密集的 穆壯 生 機 美 的 , 時 代 深厚意境 反 應 其經 使 他 歷 用 使 繪 時代苦難 李 畫 置現. 可 染的 無 後 比 Ш 水 仍 沉

頑

為二十世紀中

或

畫

中

重

要

的

誌

重

動

圖 1-20 李可染《蜀山春雨圖》·1982 年·81.4×50cm。

賞析:李可染的胸中,常常盤桓著蜀山與江南。「山是蜀中秀,村是江南美」,一在長江頭,一在長江尾,二者合一,畫境猶如夢境。清幽的蜀山下,划來一葉扁舟,不知歸處。積墨讓山勢雄渾,光線讓氣韻生動。一只扁舟,劃破了肅穆的山體,黑瓦白牆,紅花繚繞,喚發了春意映然,雖一層薄紗,又透明至極。畫中的山體,不用傳統的皴法;只用積墨,短促的橫筆及光影組成肌理,極具質威。我想傅抱石有抱石皴,李可染何嘗沒有可染皴呢?這幅不用「皴」仍很「讚」的藏品,保存至今。

紀事:此畫亦是在新加坡「東方既白」李可染作品大展的展品,後由陳筱君女士於 1999 年中介而購得。

完成幾十年的畫,到現在看起來仍是濕淋淋的。正如杜甫詩云:「元氣淋漓幛尤濕。」是灕江題 材的精品。

紀事:此畫在 1995 年從香港翰墨軒購得,也是當時李可染超過港幣百萬元的畫作之一。但是現在,要打哪裡找、要付出多少代價,才能擁有這麼一幅畫?此畫是本人得意藏品,仍保存至今。

圖 1-21 李可染《灕江山水天下無》·1988 年·105.5×65cm。

賞析:李可染作畫嚴謹,所以有時失之刻板。1960年代的灕江太死板,1970年代的灕江有蒼無潤,只有1980年代的灕江山水,山與山、水與水交融。在筆墨上蒼潤相濟,既蒼且潤。試看此畫,平遠的縱深感十足。具有表現力的筆墨層次迷漓,由黑擠白的分布亮透耀眼,更可貴的,

沒有最高,只有更高

捧 查 高吧!李可染一生辛勞,其身後作品為世人所追 突出的天價作品 唯獨李可染和傅抱石的 來齊白石、張大千、徐悲鴻的畫價都有些下修 水畫約三至四平尺都要人民幣上千萬 圖也要人民幣八十萬至一百五十萬元 之、牧牛畫最便宜 是家屬捐給國 元不等。未來李可染的 , 在外可流通的畫作不到八百件 流 他 李可染在市場的畫價只能說高不可 的 傳的 種 程度可說是發光發熱 家的畫太多, 題 ,成交價從新臺幣五億至十 材 ,但最普通三平尺左右的 中,山· 畫價 畫價始終堅挺 水畫最貴 加上藏家惜售 ,應沒有最高只 ,應足以含笑 (、人物) 元 ,有幾件較 晚期 這幾 敦牧牛 有 应 的 畫 據 原 億 年 Ш 次 大 更

九泉

們

華人藝術的兩位大師: 趙無極與朱德群

藝術品的價格決定於其質地,但也取決於諸多其他因 素

如

物件的稀缺性

、收藏盤的穩定、

專家吹捧等,

都會造成價格好壞

沅芷 藝術成就傑出 兩位的作品 趙無極和朱德群是華人藝術家的兩個寶貝 林風眠等籌碼有限的華裔藝術家,只有他 足以供應世 在國際市場上 界 相較於常玉 朱

錯 1-1 或 師 年 -紀相當 在當地具有公民資格 且同樣以近百歲之高壽辭世 趙無極與朱德群有很多相似之處 但在市場價格上卻! (朱比趙年長 有明顯: 巴黎可以說是他們建 歲 的 落差 兩 家庭背景都不 人都長住法 (見下頁表 兩位· 大

> 立名聲之地, 並由此廣及全世界

象風 後到法國發展之後, 並受西方現代藝術如印 都於杭州藝專,受教於林風眠 潮 再看他們創作生涯的 趙無極因保羅 正逢歐洲 象派 克利19 轉變 塞尚等的 、吳大羽等大師 九五〇年代的 兩人青少年時 (Paul Klee) 放蒙 0 抽 先 期

主義、立體主義和表現主義影響 一八七九至一九四〇年,德裔瑞士籍畫家, 畫風受超現實

19

表 1-1 趙無極與朱德群年表		
趙無極	年分	朱德群
	1920	出生
出生	1921	
杭州藝專求學	1935	杭州藝專求學(朱為趙的學長)
與謝景蘭結婚	1941	
與謝景蘭一同赴法	1948	
5月在克勒茲畫廊舉辦巴黎首次個展	1949	到臺灣,於師大教授素描
在瑞士發現保羅·克利的作品, 像黑暗裡的一線天光	1951	
	1954	於中山堂舉辦了首次個展,籌到赴法國 經 費
	1955	離臺赴法國
	1956	參觀了史達爾回顧展, 而開始嘗試抽象繪畫
與謝景蘭離婚	1957	
在香港認識陳美琴,同回法國結婚, 這一年起畫作以日期為名	1958	在歐巴威畫廊舉辦巴黎首次個展
搬進有大畫室的新居, 此後得以創作大畫	1960	和董景昭結婚
這一年起,陳美琴一直臥病在床	1963	
陳美琴去世,年僅 41 歲	1972	
結識 26 歲的巴黎市立美術館員馬爾凱, 並於 1977 年結婚	1973	
巴黎國立現代美術館開設趙無極專廳 在巴黎大皇宮國家美術館舉辦個展	1981	
法國政府授與榮譽勛位勛章	1984	
	1989	搬到巴黎東南近郊維蒂市,有一大畫室, 大畫如二聯作、三聯作在此產生
	1995	因參加日內瓦畫展,途經阿爾卑斯山脈,靈思泉湧,回到巴黎創作一系列的雪景油畫,成為現在市場上最受歡迎的題材
	1997	成為法蘭西藝術院院士
成為法蘭西藝術院院士	2003	
辭世	2013	
	2014	辭世

融 精 畫 抽 朱德群 風格 入西 神上再度回 象畫的 畫 大 前 創 |史達 從東方到 作 體 爾20 到東方汲取藝術養分 系 , 抒 西方追 無論 情抽象, Nicolas de Staël) 在 東 尋 成為兩人一 藝術 ` 西方藝術史都: 的 兩 將東方精 而 人 開 輩子的繪 也都 始 走 有 神 在 入

舉

足輕

重的

地位

歲之後 棍 後 的 上充當畫 源 起, 也 加 不約 兩 畫 位 以 大師在 筆 面都像是在捕 而 及混 百 , 的 揮 沌 灑 將 初開的 油彩 九八〇年後 出大寫意的 稀 捉宇宙 曙 釋 光 抽 將 的 象繪畫 大刷 運 亦即約莫六十 九九〇年代 動 子綁 創世 在長 紀

相 異 的 性 格 與 情 感 經 歷

情 之後到臺灣 遭遇 捎 無極與 朱德群曾在青少年 再前 朱德群最大的 往法 國 求學 不同 而於畫業發 時 期遷 在於 徒流 展 個 性與 堪 離 感 稱

> 個兒子,家庭美滿 業 順 , 0 賢慧持家並 而 感情生活 薡 E 是個居家男人 力支持 , 妻子董景昭 路 為其放 相 隨 又有 棄 藝 術

事

平

是典型的 較不擅交際 謙 從個性來看 沖 中 為 國式文人君子 懷 淡泊 想要名留青史的企圖 朱德群在創作上勤奮不懈 名利 與 人 無 爭 心較 相 小 對

生

性

F

Marquet) 愛情 大, 後 景 喜歡交友、 極十六歲就開始談戀愛, 、蘭選擇 也在次年結識第三任妻子馬爾凱 尤其在異性感情· 反觀 次年就與陳美琴赴法結婚 離去 趙 志向遠大, 無極 是位 深受打 很 其個性積 倚賴 方 **掌**的 好於想像 面 所愛在身邊 當相處將 經歷特 極 趙 無極 進 取 失魂 情緒起伏當然 陳美琴病逝之 別豐富 近二十年 愛好 (Françoise 至情至性 般 游 的 趙 尋 的 歷 覓 無

20 九一四至一九五五年, 法國著名畫家

這些是他創作 的 源 頭

以 畫 作 現 心

發 人情 七〇年代創 在 緒 的 九 起 抽 作了 五 伏 象 屬於心 七 0 车 朱德群 系列 開 象的 始 有 脫 在 中國· 離 呈 九 寫 現 實 Щ Ŧi. 水 作 六年受史達 於 韻 品 味 白 九六〇及 然 又有油 反 映 爾 啟 個

此時畫作尺寸不大 彩厚實凝重 藇 濃烈色彩 但 結 的 構 作 緊實 品 見 張力 左 頁 雄 昌 強 1-22 0

之光 充分運 九 八〇年代之後 用暗 與亮的 對 朱德群 比 色彩在 開 始標榜字 昏沉 中 躍 宙

時 動 讓 光 感 線 心覺裝 在 晦 暗中 飾 催 菂 閃 彩點 爍 , 太多 形 成 畫 突兀 面 的 纏 反差 繞 的 線條 旧 有

經常出

現

使 用 朱德群 不 擅 長 擅 的 長 色彩 使 用 為 藍色 主 色 調 其次是黑 時 會 讓 人覺 É 得 紅 太

> 這 點 鬧 和 畫 孤 太 家 輕 感 點 浮 情 與 更 倒 生活 發 不 如 思 冷 的 平

激 動 純 以 繪 畫 的 變 化

順

不

無

關

係

沒

有

心

情

1

的

養 而 其 朱德群 實 或 是 許 缺 少 更 個 適合透過 情 人 心 緒 感染 性 的 力 水 高 墨 度 的 意 修

境 抒 發 而 較 不 易 透 渦 講 求

他 張 力的 的 水彩 油 和 彩 讓 書 法 理 作 品 解 佳 所 作 以

甚 多

趙 無 極 則 認 為 顏 色 是

鋪 打 動 種 力 活 於 底 表 力 層 在 面 次豐 且 的 畫 Ħ. 面 層 富 的 相 顏 處 衍 料 理 並 生 非 -自 他 只 精 在 是 有 1

圖 1-22 朱德群《構圖 No.213》 · 1965 年 · 130×97cm。

賞析:朱德群在 1955 年受史達爾影響,從具象走出抽象,先是書法線條點綴著史達 爾的方形色塊,1960 年代走入中國山水似的構圖,此幅正是這期間標幟性的作品。 山勢挺拔,右上角瀑布如銀河落九天,山坳處隱藏著些許神祕。

克 利 九 五 的 影 年 響 以 後 透 的 過 創 顏 作 色 轉 和 趨 線 抽 條 象 呈 現 並 如 大 夢 為 的 保 羅 境 界

左 頁 昌 1-23

的 蚪 的 似乎力 符 號 九 Ŧi. 圖 使 Ŧī. 整 用 年 許多 理 起 雜 亂 重 加 的 彩 入 思 緒 某 此 種 像 反 程 田 映 度 曾 這 E 文 時 是 又 期 很 像 與 볢 暗 蝌

婚 景 蘭 之 得 間 這 的 時 情 期 烕 的 拉 畫 扯 面 有 種 九 混 Ŧī. 沌 七 不 年 明 與 謝 九 景 六 蘭 離

使

至 躁 動 九 七 不 安 年 , 口 的 畫作 能 也 是 大 無 為 論 趙 是 用 無 極 色 或 將 筆 陳 美 觸 髮 的 都 無 長 非

期 極 臥 的 畫 病之苦宣 業伴隨 著 洩 感情 在 繪 生活 畫 中 狀 態 作 和 為 1 緒 種 起 解 伏 脫 是 趙 難

誠 然 藝 術 品品 的 價 格 決定於 藝 術 品品 的 質

地

無

心

境

平

和

的

人

多

Ĺ

許

多

而

捎

以分

割

的

捧 性 但 顯 地 先 然 方 入 也 感 為 取 情 主 決 等 於 的 種 諸 觀 種 念 多 外 其 在 收 他 大 藏 大 素 素 盤 的 也 穩 如 都會造 物 定 件 專 的 成 價 家 稀 吹 缺

廣

受追

捧

的

大因

素

有 壞 , 在 極 為 成 相 長 行景 似之 處 龃 創 旧 作 生 性 格 涯 龃 發 大

師

展

生

經

歷

不

百

造

就

各

自

獨

特

的 藝 衕 面 貌

趙 無 抒 極 情 生 抽 象 追 求 本 就 得 厲 反 害 映 i 他 性 將

人

生

中

的

風

波

`

情

感

上

的

糾

畫 結 畫 提 中 煉 強 轉 烈 化 的 力 情 量 緒 深 讓 沉 的 群 眾 繪

生 心 司 裡 理 不 心 平 而 靜 有 的 所 人 共 終 鳴 究 0 或

許

產

張 境 極 力 那 的 耐 有 繪 掙 扎 明 書 嚼 呼 有 應 忧 了 矛 是 盾 紅 其 塵 畫 中 有 Y

緒

心

朱 德 群 與 趙 無 極 兩 位

好

圖 1-23 趙無極《11.2.67》 · 1967 年 · 72.5×60.5cm。

賞析:此畫以趙無極罕用的嫩黃色做底,層次細緻的褐色在畫中央冉冉升起,像冥思、 思緒升起時被抓住、定格置於畫布上,遠看有如夢境,也透著禪味,無法細說。

10

由 幅畫看朱德群的磅礴與詭譎

藝術 讓 我感到驚悚, 家究竟如 何用彩筆 又不忍移開目光 顏 色 色塊與線條的構 成來渲染這 種

賣!還想買呀 格是三年前他賣給我時的 示 想買下我一件朱德群一九六五年的畫作 約莫是二〇一三年六月 過了幾天, • 他傳來一張圖 五倍 位 香 我說 港 畫 : 岸 不不 商 價 表

點

納

價於談論中 論畫 拍場成交紀錄 雙方各擺 、未來前景等不傷感情的 出無可 無不可的 姿態 講

最後

,他以朋友的立場

強烈建議我將此畫

是朱德群一九七四年八月的

作品

歐洲藏家想轉

讓

圖片相當吸引人,

只是價格太超前

於是從

價格之後,我還得看了實品才能可 物主送拍 私下買賣應有的差距 意願買入的價錢,希望他再斟酌 了他幾天仍不表態 入收 所以仍舊沉住氣, 藏 ,他畫商就沒戲了。幾番折衝之後 我當然渴 他追著問 望 否則. 和畫商討論拍場成交價與 只是覺得 把畫送拍就 我才給 確 並 認 價 且 錢 言 好 他 明 高 個 了 如 司 悶 果 意 有

日飛往香港 經過十天左右 早班 飛機約中午抵達,入境後即 畫 商同 意 買價 於是我擇

題

狂喜 少?) 是萬 買 奔 書 0 畫 分感 廊 , 重要的 商 喜無意間 看 不 激 斷 到 強調 是, 實 品 但 確定擁有這件作! 比 得 他 我 如 圖 到 哪 片精 何努力幫 知 幅 道 彩許 好 他 畫 在 我 多 品之後 這 議價 真 幅 當 IE 傾 畫 下簽 我自 上 心 童 心 賺 中 多 購

喜我

敢

確定此

畫是現買

現

賺

從

樂也 果是小患而 眼光以及對市場未來的 得 又把我放到 是收藏過程中難得的滿足 能 其實當天香港有 夠在 大得 喜 個 滿遠的 愛 也 算 與 天可 颱 地 想像都 投資」 風 方 憐見 搞 有 風 得狼狽 雨 對於自己看畫 間各有比 菱加 份篤定 不堪 計 例 誠 程 的 結 丽 車 獲

對 畫 已不存在 或沒買錯失的 的 當購 也 心 就 痛 不會懊悔 入藝術品 馬上被快 就只 懊 需 悔 面對付出 的 樂撫平 兩 難 兩 種 抉擇 大把銀 既已 真 偽 買 而 子的 進 花錢買 與 更是買 價 心 入此 格 痛

喜 個 也 對 難 字 開

直 說 畫好 這畫好 在 裡

標幟 火鐵 年代 横糾葛 充滿冥想式的 九六五 , 性 塊 及「 九 在 ,受荷蘭畫家林布 這 作品 般 五 畫 片微 垂 抑揚 的 年開 五年 有三 感 紅 色 頓 的 暗 色彩 始以 效果呈現另一 挫的 和 色調之下 半 對 水墨山 橙色 抽象到一 書法線條走入全然抽 並經常以光亮 蘭的 第 此畫作 水的 影響 閃爍著如 九六四年之前 對是年代好 種 風格 便 飛白 朱德群 是這 和 同 0 黑 熔 21 暗 九 朱德群 時 爐 的 象 七〇 中 以 期 為 滲 到 縱 的 燒 主

第二對 是尺 寸 好 有 120F 按 : 指 120 號

²¹ 筆畫 一中有絲絲露白之處, 像用枯筆寫成的模樣

此畫 那 舞 書 的 氣很差, 94×130cm) 之大, 作品 動 面若不夠大, 物 則氣 畫 光照顏. 做大畫沒人買 燭之光 勢磅 大 Figure . 為是 色 礴 洣 往往不 暗 離 像 色 代 個 調 號 充 能 舞 鋪 九 為 分應 只能 明 臺 底 七 F 盡言 , ○年 用 讓 做 的 視 尺 色彩 覺上 調 並 1 寸 代 畫 性 展 不見能 因 的 容 歌 現 畄 畫 唱 易 而 為 歐 作 林 顯 這 光影 洲 時 布 量 /[\ 蘭 期 롩 即

差較 即 彼 是 此 間沒 中 第二 賣 和 相 有 對 邊 暖 是顏 極 佳 界 色 的 色 而 融合 橙和 好 冷色 不 問的 讓 的 人 舒 墨 里 服 綠都呈透明 與 不 套句 純 的 市 白 狀 場 話 反

氣

種

滿室

通

自隱 力的 是 陳 法 有 微 筆 文 此 的 觸 作 《易經》 暗 大約 名為 透 黑裡 出 是 《Tellurie》 陰陽和合之意 洴 無 災 射 晝 的 而 一夜 出 自 信 之意 雖 見 透亮的 亮 涵 左 而 白 頁 畫 不 天與 冷暖 昌 張 面 揚 1-24 淮 黑 色 散 彩 , 確 夜 並 應 有

> 來就 充滿 下意識 失 看 控 紅 著 **不出** 制 斑 歡 共 形 律 塊 偷 整 生 物 成 動 所 實 龃 個 際上 線條 類 取代的 象之間 而 畫 似 暗 處 接 面 電 壤 並 處 的 揮灑 像宇 非控 透著黑夜 的 影蒙太奇的 的 不 形 關 邊 顯 成 緣模糊 宙 係 制 晦 色 澀 初 看 的 始 塊 是意 卻 , 隱含 彷 效 似 和 的 直 神 果 識 彿 至 經 祕 混 線 消 條 暗 沌 本 被 渦

片商機. 想到 家究竟如 氛詭譎迷人 條的 色 十幾年 看這! 無限 聲色犬馬的 構 成 何 幅 來的 來渲染這 用 畫 漫著 卻 彩 讓 筆 暗 上 藏多少 繁 海 我 莫名 華 經經 種 顏 股 氣氛? 妖 中 驗 色 陷 氣 其 色 阱 在 妙 看 讓 塊 蓺 似 的 Ŧ. 龃 術 氣 光 鵩

感到驚悚,又不忍移開目光。

之下 之時 其實 的 然只是片 調 鬼 節 心 魅之中綻放著白天的 晝夜之分, 只要眼 亂 心裡卻 但人也有 面的 如 麻 形容 睛 沉 浸 原 口 能畫夜 的 閉 是造 , 在黑夜的 亦是觀者各異其 複 雜 身體雖 物 思緒 雀躍 心情 者給 处处 深 然在亮晃晃的 百 畫 生 裡 或者在白 時 存 也 理 , 趣 能 看 在 與 的形 似坦 形 ili 在 容 書 理 繁忙 然 黑夜 容 白 Ŀ 當 書 的

收藏 情 為 時 看 間 電 外 到 與 某位 的 空 人道的 就是意象畫 是自己給自己 說 [遇合 蕳 的 金 畫家的 的 就是人生。它像跑馬 剛 經 情 經 也是收藏的 過 懷 面 畫 偈 的 的 每 作 納 語 禮 呈 入 覺得 段的 現 物 藏 如 意義 夢 밆 若能 停格 心有 幻 與 燈 之 泡 與之對 這 所感 都 共 影 演繹著 其 像 度 是 中 的 滿 話 神 如 甜 是不 有 幅 不 露 蜜 就 百 亦 所 書 是 11 口 思 喆 如

詩

意

朱德群作畫特別勤奮,作畫可以說占據他生

活的 在作 陽 的 量 雪 特別多, 除 九八〇年代, ` 畫 絕 了早期受史達 景 我在前文已提及 野 大 百 火 和 八部分 風 時 , 各 找 景 以 時 感 0 及 心覺 最 有感覺時 期 還包 森林等自 的 爾影響時 重要是一九八五至 畫風很 而 一九七〇年代的 括水 且 畫 大部分是用 [然景 流 期 難 沒感 用 也用 象 大海 年代截 , 覺 刀 流 作品 也 筆 露 夜 九九〇 然畫 用 書 抒 空 特徴 大 刷 情 此 或 分 平 太 年 者 的 產 涂

懂 大 感 性 由 カ 畫 充沛 紅 , , 此 雷 而 的樂趣 算 時 橙 九 是讓欣賞者 性高 是晚 作 九〇年代以 黃色: 品已不見昔日 期 的 顯 的 此 出 看畫 作 豔 品 後 畫家創意漸 時 彩 蒔 點 期常作 畫家以行 綴 畫作較 , 的 享有平和 冥想性或 呈 現音樂 聯 格式化 輕 入疲 屏 巧 寧 沉 的 靜 潛 四 般 筆 淺顯 聯 的 的 觸 , 或活 屏 孤 純 猫 粹 的 藉

水到渠成之妙

少 道也隱含其中,於是畫作品質較穩定 有神來之筆,即是標幟性的 有成竹」才下筆,任務性較明顯 心中感受而為 書法線條和書法行氣於繪畫中甚多。他作畫 般的畫作特別多,不像趙無極 這就是市場上說趙比朱高的 朱德群嫻熟水墨山 可說是水到渠 水 , 畫作 而 且善書 成 原因 作 相對的 畫 真 製 誠坦 必須 所以 作 敗 率 依著 筆 的 等 應 偶 閒 用 味 胸 較

相 則筆 可, 竹 在其著作 融 太矜意亦不可, 不如「水到渠成」 死,要使我隨筆性 個人認為,若不以市場論高下, 而字之妙處從此出矣 《臨池管見》 意為筆蒙 中所言: 筆隨 誠如 我 劕 清 勢 意闌 朝書法家周 吾謂 則 兩 相得 筆 信筆 胸 為 則 固 有成 心蒙 星 兩 不 蓮

朱德群的創作理念,應是服從這樣的說法

極的畫較值錢。個人見地,博人一笑。以人來講,朱德群為人較可愛,以畫來說,趙

無

11

淺談常玉及其畫作

常玉將西方的材料與技巧,繪出東方的神韻與意境

簡單的看,賞心悅目;深入的看,有著暗黑幽默、幾許愴然

常玉的一生

中

國四川南充出生,一九六六年去世

著名的法國華裔畫家常玉,於

九〇

年在

術學院(Académie de la Grande Chaumière)消蒙帕納斯(Montparnasse)的咖啡廳與大茅舍藝並沒有像多數學生進入正規的藝術學校,而是在並沒有像多數學生進入正規的藝術學校,而是在

la Hardrouyere)

結婚,但由於經濟的因素,加上

掉繪事 桌球與網球的 世, 夏綠蒂 導致年紀越大越拮据。那年他還發明了一 磨大部分的 民的資助,生活非常優渥 此後常玉生活潦倒 常玉有過一 ,專注於推廣該運 哈祖尼耶 時光 「乒乓網 次婚姻,於一九二八年與瑪素 。在三十歲之前 (Marcelle Charlotte Guyot de 球」 , 動 加上他拙於規畫生計 。但一九三一年大哥去 運 但最 動 , 由於大哥常俊 後一事 有幾年 種結合 無成 -時間 丢

女方懷疑常玉不忠 姻 兩人沒有子女,常玉則終生未再娶 , 在 九 年結束了三 年

的

揮

淚

個 各種主義盛行 中 紀上半正 王 性 的 或 作品 |水墨畫的訓 常玉長居於巴黎 自己畫得 **道第** 顯得格 ` 高 及第二次世界大戰前: 各種畫風爭鳴 格不入, 練 圃 , 但 他善於繪 在當時的巴黎畫壇 並 不受歡 , 唯 畫 獨他 迎 少時 後 隨 在二十 , 畫壇上 自 中 亦 三的 受過 # 常

迎 口 而 方的含蓄與美韻 新 人影子 想 不屑 他仍 帶點 常 而 知 玉 獨樹 顧 中 的 他雖運 國瓷 賣畫收入無法改善財務狀 書 頂多是異國 作 格 用西方的 畫或織錦 -構圖 但 終生風格沒什麼改變 歐 簡 洲 單 風 的 材料與技法 人視常玉 味 味 筆 道 而已 觸 直 作 的 白 即 畫如 況 品品 卻呈現· 使 無 不受歡 装飾 用 任 所以 色 何 清 他 品 東

宜 且. 在 當 他 在有生之年胸無大志、 時常 玉的 作品既不合時 個性執拗 宜 也不 用 合 地

> 上 霍 0 常玉 終其 其實這 生 生 種案例也發生在許多天才藝術家身 困頓 口 說 是 死時. 滿 身無長物 紙荒 唐 言 其長眠之 把辛 酸

家中 圖索 四十二件畫作到臺灣 灣後第 就埋沒在法國, 沒運來臺灣 教 大 -因瓦斯· 護 常玉· П 育部長黃季陸 這批畫未果。 照問題不能來臺,他為此深感遺 三年 在死 中 或如 即 毒 前 至今仍沒沒無聞 午 C其所願! 九六六年八月) 不過 (一九六四 常玉同鄉 長辭 即 歸 禍 福難料 九六三年 還 常 年) 之邀 畫作 玉的 常玉 若是這 準 應當 運 憾 作 備 運 在 送 品 展 送了 曾試 巴 到 批 出 時 口 |黎 能 臺 畫

卻

灣

荒塚無人問聞

在 沒踏足 過 的 臺 灣 綻 放 光芒

而

與世

九六七年七月教育部 指 示 運送來臺灣 的

常 為 處 展 常 館 藏 曾 畫 家認識 王 玉 大型! 作修復後的: 100 個 書 在 展 作 九 П 常 由 七八年 國立 顧 每次僅為期 玉 展 ; 年 館藏 歷史博 舉 九月 而 九 辦 展 百 九 及 物館 歲 Ŧi. 週 誕 年 七 九 納 辰 舉 這 年 九 為 紀 辨 的 〇年 也 正 念 龃 才 式館 潘 相 展 稍 十月 思巴 玉 微 藏 鄉 良 讓 與 黎 關 臺 史博 的 辨 聯 灣 渦 何

展 家 後 作 玉 品 因 以 月 **| 發現這:** 被搶 超 帝 蘇富比 但 在 門藝 過 後 購 底 來被 九 位 價 在臺北的 術中 九〇年之前 空 將 敏 被遺忘的 近三 銳 心 22 的 首次拍 [愛畫者 倍 首 畫家感到欣喜萬 的 次展 臺 高 灣 價 賣 注 售常 人可 售出 會 意 到 能 玉 沒 油 接著 件常 人認 分 畫 九 九 玉 當 收 識 個 的 年 常 然 藏 月 書

在 被 追 捧得 從此 灣 當 發光 常 時 一發亮 蘇富比的 玉 前 畫 而 作 臺灣負責人衣淑凡 在 這 個 臺灣像是 千 里 馬 的 砂 礫 伯樂竟然全 變珍 甚至 珠

> 漲 生活 遠 流 紹 前 給 身) 赴 入 甚至 臺 觀 狀 法 接續 灣 眾 況與 或 有些 和 0 的 再 創 四 而 |藏家根本只 推 有大未來畫廊 作 111 且 歷 南 波 銷 程挖掘的 助 充 路 瀾 甚 將常 佳 八進不出 常 並 梳 玉 玉 炙手 大未來林: 的 理 作品 出 輩子從 可 來 熱 從 以 :舍畫 生 法 行 國 圖 到 情 大量 廊 死 文介 的 的 高

過 應該也含笑九泉了 的 常 臺 玉 灣 生在巴 綻 放 光芒, 黎無人知曉 意 外 的 際 其 遇 作 他 品 若 卻 地 在 沒踏 有

知

足

西 方 的形式 9 東方 的 神 韻

色 與 造形 風 常 玉 景三類 的 構 繪 畫 啚 題 我觀 情 材 思五 大致 賞常 一
一
一
一 種 玉 觀 畫 點 為 作 派欣賞 裸 是 女 以 線 靜 條 物 顏 動

物

親學畫 常 玉 從 再隨四 小 就 ΙΙΪ 對 藝術 名書法家趙熙習字 有 濃 厚 的 興 趣 對於用 先跟: 著父

筆作 條 現 粗 重 要 肌 細 膚 很多是以 書 曲 , 的 直 而 有 表情 去鉤 常 定 玉 勒造形 也深懂線條的 書 的 法 基 頗 入畫 能 礎 擄 在 獲 大 線條 人心 裸女的 此 表現 他 在 在 繪畫 素描 繪畫美感 用 輕 中 上 重 使 線條 緩 上至 用 急 的 為 線

遐

睛

以毛筆 無比 像 隸 下 頁 鹿 書 的 昌 角 的 除 張 般 1-25 中 曲 1 鋒的 力; 自 運 折 然的 刷 用 剛 出 底 篆書 內聚來呈 硬 美感且 色 色上常應用 來 描 塊 的 肌 繪 員 盆花的 轉流暢 現 理 # 一機勃勃的 書 乾 淨 枝椏 法 來 的 而 鉤 爽利 線 勒 條力量 雅 樹 人體 白 的 表現 枝 幹 還 見 出 是 用

行 袤 獨 起 紅 的 感 0 帶著 在 主 蒼穹之下 在 懷鄉的 造 體 顏 心裡 形 和 色上 背景 與 了落寞感 的 構 常 都 昌 玉 各種 是相 此 E 最喜愛用 荒 一隱含著他 小 像是他 涼 近的 動 物 顏 黑 或 在異鄉做異客 色 以 徜 動物 白 徉 卻 及不 擬 不會 或 Ë 同 踽 黏 程 踽 在 的 在 度 的 獨 廣 孤

不

出

別

的

影

子

獨

自

的

創

意

清

新

自

然

簡

是做 女人, 盆花的 志摩 想 富 和 出 貴 一稱之 周 說 常 其 奇怪的 作品各 遭點綴 鹿 頭 又有著東方人的 是 玉 ` 吉祥 角式的 大腳 畫 宇宙 獨 裸 姿態 種 如 著 輕 具 女 枝幹表現 大腿 題 意 如 慧 , 大花 瓹 不 材 意 洋 都 論 且 銅 靦腆 溢 不是 在 1/ 或 他執 站 著詼 盆上 是 且 錢 盆 唯 他 有 或 0 題此 諧 萬壽 拗的 另外 對 躺 妙 著誇張的 唯 像 總 龃 西 是中 幽 肖的 唐 等 方女人身 是 個 默 詩 性 作 只 , 寫 寓 或 品品 大 畫 意著 遵 宋 腿 實 卻 纏 中 循 足 靜 體 隻 詞 , 在 花 背 的 的 徐 眼 著 而 物

景

開

巧 繪出· 常 玉 東方的 如 此 的 神韻 情 懷 與意境 將 西 方的 總之 形 式 他 的 材 畫作 料 技 看

欺

1

太似

削

媚

俗

中

或

畫

講究造

形

要在

似與

彳

-似之間

不

似

則

22 臺 **三灣第** 間 私人藝術機構 曾辦過多次大型展覽

圖 1-25 常玉《竹》·82×117cm。

賞析:此畫竹幹是書法飛白的寫法,畫面疏竹錯落,留白甚多,是只有水墨畫才有的 特點。

顯

露出他特殊的見識與

酿

光

看

似

感覺。

則意境深遠

確實我也有同

樣的

天真卻又世故

彷彿遊戲人生

實

無情 拒的 彩運 著暗 玉 迎 Ħ 約 畫 瞭 [氣質] 黑幽 然、 用 趣 作 也 但 雖 說常 細 而 述說著心境 也有藝評家讚 他的 默 賞心悅目;深入的 緻 不受感動的 玉在世 形成 畫作淡雅 幾許愴然 常玉 一時 0 畫作 簡單 每 種令人難以抗 揚 人 而 , 幅作品報 一的 可 高 並不受歡 說是毫 觀賞常 貴 看 看 色 有

灣

考進臺灣師大美術系

12

永遠的變革者:劉國松

劉國松用實驗實踐他的作品, 用實踐的心得產生理論

作品的創新與動 人的理論相互印證 ,令人折服

亡。他於一九四九年隻身隨著 九三八年抗日戰爭中 先是入學於臺灣師大附中,之後以同等學歷 畫家劉國松出生於一九三二年四月,父親於 - 陣亡,遂跟著母親輾轉流 「遺族學校 到臺

主旨應是傾向於西畫的發展;於此同時 畢 業 23 , 劉國松於一九五六年在師大美術系以第一 並在畫家廖繼春的鼓勵下 命名模仿法國巴黎的 「五月沙龍 成立 五月畫 他也 , 名 故 發

表了許多藝術理論文章鼓吹現代藝術

以上流水帳式的敘述

試圖說明

劉

國松在少

年到青年期間 的 顛沛流離 刻苦學習 藝術天分

及熱情澎湃 如何影響他人格特質的 形 成

劉國松年輕時 へ 約 九五九年開始 即提出

典的靜物保守風格轉為現代藝術風格 九五七年由臺灣師範大學美術系校友組成的畫家協會]是臺灣藝術史上重要的畫會之一。影響了臺灣藝術從古

23

代替 代感 學 失了民族性 術 不能代替抄 1 加 中國 要跟著時代走 且. 的 模仿 沒 模 東西 有 [傳統文人畫沒有時 舊哪 仿 新 襲 的 立志走出 有 所以他想追 中 創 新 不能代替 或 作是前· 的 如 切 藝 自 何 人未有数 求的 代威 逃 己 術 且 模仿舊 出 都是 的 篤 舊的 道 是 信 的 路 兼 的 學西洋繪 來自於生活 前 框 具 民 限 這 以 所 抄 族性 襲 呢 何 說 畫 西 其 創 マ マ 喪 洋 難 作 和 0 帮 蓺 的

的

神來之筆 「雖由人造,宛如天開」

掉

出

構

幾已到 大悟 大閎 怕 在 講 精 在 以 述 神 極 內 既 致 古代與現代 次聚會談 有的 涵 E 現 有 代 東西方繪畫材料 所不同 論 要 建 中 築材料 再 劉國 追 作 隨 畫 的 松 有 聽 在 很 的 運 一發展 前 大的 到 用 建 人應 築大師 使 局 , 心用已久 其 他 限 應用 恍 哪 然 王

> T. 在 具 材料上 一九六一 至 彻 難以 九 子 脫 穎 年 而 間 出 不 停 於是他 實 開 始 尋

覓

的

紙 的 筒 筆 啚 筋 紙 增 分岔 刷 的 筋 加 厚 稱 子 九六三年 線條 蒯 產 紙 其實就是軍 為 神來之筆的 生像 出 , 黑白 發 劉 巧妙 閉 展 或 他設計發明了 松紙 電 狂 出 章 偶然效果 的 或 中 斑 成 抽 刷 的 , 為裝飾 駁的 粗 筋 砲 之後他 筒 壯 剝 没皴」 的 線條 不 規 線 刷 種 又發現 則 子 布 , 白 在 的 滿竹 砲 墨 他 線 技 刷 色 Ī 條 法 利 筋 岔 處 用 纖 \Box , 為 刷 用 種 剝 有

紙

砲

意 象 滿 是劉國 紙 , 白 在 與 效果上 松的 黑的 註 抽 可 冊 以 象 商 說 標 隱含著 雖 由 中 人 造 或 水 墨 宛 如 Ш 天 水

開

的

的 首 1-26 次飛近 地 球 另外 九六八年底 拍 月 就 攝 球 是 於 表 劉 電 面 或 視螢幕 松 美國 將月 的 上 球 太 呈 表 呵 空 |波羅 現 面 系 出 和 列 漂 來 浮 號 見 啟 在 太空船 左 太空中 發 劉 頁 昌

圖 1-26

劉國松創作於 1972 年的太空系列作品 《日落印象之 9》,即同時運用了噴彩、 拼貼及剝皮皴的技法。

松在 空畫 稱 邊 的 號名揚中 輪 廓 此 九六九年至 系列 , 顏色 外 作品加 成為他 變化多端 九七四年 入噴彩 另 使 塊金字招 他 拼 畫了近三百張 貼及剝 「太空畫家 牌 皮皴 的 的 硬 太

索與 獨 成 建 的 各種技法的 長經 特 構出繽紛多彩的 作品體 六執著 魅 其 歷 他 万 還 現了他對多元媒材的發現 變化 加上天分才情 書法造詣 有水拓 , 或獨自呈 藝術風 漬墨 人文素養以 貌 形成他 拼 現 , 這 貼 根源於: 或 噴墨 及對 與 融 人格與作品 應 會 藝術 他 用 獨特的 噴彩 能 爐 的 力 , 探 他 等 的

挑戰威權時代的叛逆

籍 權 籍 無名的 傳 或 統 民 (勢力不) 政 清年 府剛 播 可 逾越的 然而 遷來臺 他 年 年 代 間 敢於發表文章 劉 是 或 松只是 個保守與專 提出 介

> 的 評 論 命 這 挑 是何等 戰 當 權 的 叛逆 自信 傳 與 氣 統 魄 , 革 中 鋒 的 命 革

> > 筀

服 論 他 他 作 用 在 品 實驗實踐 或 的 內外獲獎 創 新 他 與 動 的 無 作 數 的 品 理 佳 用 論 評 實 相 踐 如 Ħ. 印 潮 的 證 心 被尊 得 令人 產 生

繪畫現代化之父」。

折

理

的 界 身 基金會的 於李教授的 百 九六五至二〇一二年的四十七年間 各大美 國際藝壇 三十家、 一十多次的主要個 對 他 環 術 幫助最大的是藝術史家李鑄晉教授 推薦 0 球旅行獎金 美國二十六家 館 我約略算了一 ` 博 劉國松得以 物 館 展 收 並 藏 下 這 在 歐 的 此 兩年 獲取洛克斐勒 洲 三紀錄 狀 他 的 況 的 的 作品 旅 包含 當代 共舉 家 行 中 為 畫 辨 以 亞 全世 及 躋 # 由

紀 商 或 可 畫 能 廊 是個 性 在香港 使 然 有漢雅 劉 或 軒 松 並 無委託 在臺灣則從 專 菛 北 的 到 經

恐無人出其右者
管畫質只問 以 至於沒有 南 有 才數 t 家專 、家畫 計 才數 算 致於籌畫推展 廊 都賣 其單 按 : 過 ·價大都是由劉國松自 他 才即30×30cm) 的 畫 他 業者太多 的 畫作價 格 不 是 以

畫

該

場

訂定

引 了 珍 並 看 也 更多人追 視 得 開始惜售, 不是太熱烈 才六十萬 四年定價已 起; 此後每年調 在二〇〇六年之前 價格再 逐漸 逐 高 這是市場的 價 元 直 升到 調至一 漲 目前尋畫的 到近兩 好 雖有] 像畫變得更好 定的 才三十六萬元 固定的 通象:價格太賤 三年才開: 才約新臺幣 程 人眾多 度 收藏 就會提 看 了 始搶 群 年底 畫 九 樣 醒 廊 手 但 萬 沒人 業者 買氣 元以 人們 更 到 吸

的 真 是太便宜了, 深度與廣度 如果和中國當代水 以 以 及提 他 的 創 出理論 墨畫家相比 新 性 的 精 時 代性 闢 劉 其支撐 或 或 松 際 的 市 性 書

> 書 會 臺 價 持 灣及海 的 續 理 看 由 漲 外 是非常充分的 市場皆會繼續推 哪 怕 中 或 市 場 我認: 仍 升 然看 為 他 不 的 作 品 抽 應

後 題 材 無 廣 來 泛 前

9

無

古人

朝 所 抽 П 心之六》) 甚至提升至禪 技法最純熟 的 九 頁圖1-27 風月」 象繪畫 有的 復 狂草系列 到有 劉 作品 或 松的 的 三分具 無所知 哲 我都喜歡 最自 作品 理 亦 而 境 加 後期 象 是 Ė 像是 描 然 他 都 招牌的 抽筋 不能接受 中 的 述 0 具 我認為 有著· 山 備 或 西 九 市 剝 藏 景 定的 皮皴 九八 組 場 中 雖 或 抽 曲 一九六〇年代開 然蓬 水墨山· 品質 年 系列 筋 的 的 萬古長空 剝 皮皴 勃 運 《宇宙 水意象 見第 但 用 並 П 應用 是對 畫又 即 不 始 是 我

鬱的 的 全沒有氣孔 加 題 , 讓 刻意安排 気量 其他如· 材 另外太空系列也是他的 形 口 能 體 可 ;漬墨系列 在 水拓 能前 國松為了 書 感覺視覺被堵 的 中 系列的: 痕 無古人、後無來者 一隱約 跡 的 善加 明 浮 作品 顯 作 現 品品 誘導 成名作 滿 苑 則 果 1 幅的 看起 大部分呈現 然接受度 故 較 濃郁 來製作味 這 不 值得珍 畫到以太空 耐 色彩 系列巧 看 大 為 道 種 完 增 較 妙

圖 1-27

劉國松《潘波崎:西藏 組曲之 65》·2005 年· 79×92cm。

為 畫

重

價

是用尺寸計算的

雖可

能

增

值

還是以喜

年

以

後的九寨溝系列都

是

後兩系列的

作品

個

不欣賞

故

在挑選

偏

於

嚴

格

大

為劉

國

松的

開

始

這裡就不再談論其製作方法)

到二〇〇〇

這個技法從

九八六年

的

Ш

耶

で荷耶

?

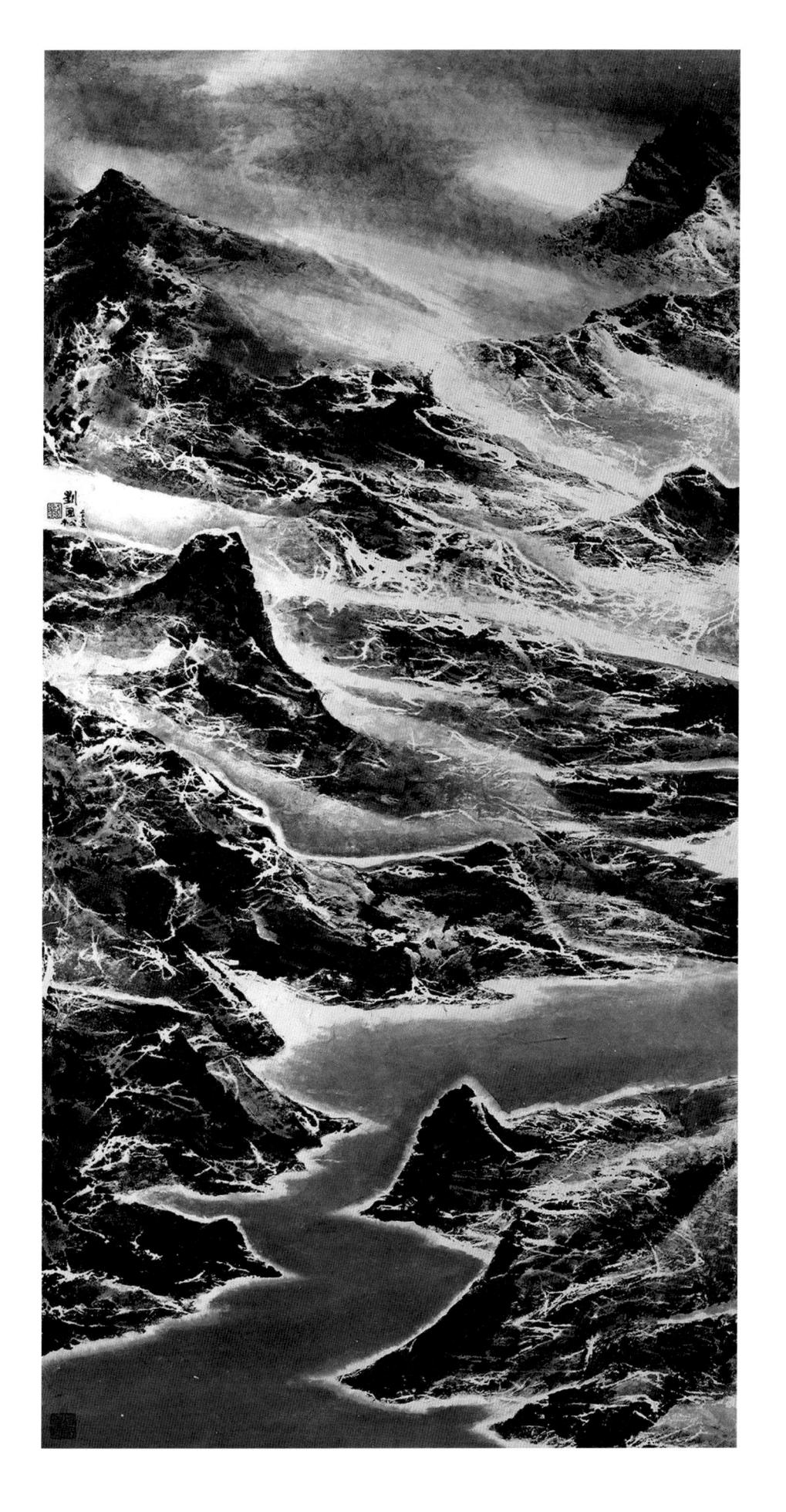

第2章

明白藏品的發展與演變

——可知其然, 並知其所以然

01

學看中國水墨之威想

我想透過藝術收藏鍛鍊一種真知灼見,可能不會完整,也不一定圓融

但是完全的自由,只開發悟性,只追求發現。

因有詩,才活。書法、詩詞早於繪畫一千多中國畫是寫出來的,不是畫出來的。畫必有

詩

年 說 **壯聲勢**、才提高境界,於是有詩 這是畫家追求的目標。 長 (期演 進 和 積累 後有的 此外還有 繪畫必須有書詩才 書 印 畫三絕之 、 有

是美育的基礎,繪畫是種發揮性靈,傳達心志的中國畫講究畫格,以人格境界為依歸,德育

濟起飛

藝術品大部

分淪為投資炒作的

籌

碼

和

藝術家為發揮性靈

表達生命情懷的

創作初衷

配置得宜

有畫龍點睛

的

視覺效果

名款

有閒章

印是朱紅色

在黑白的

畫

面

上若

是中 民族 言: 調 事 藝術講的 家的生命自覺、文化人的愛國情操 業 , 也許只存在於過去。共產黨解放中 國獨有的 且能 藝術是最高的養生法,不但是以養我 蘊 是為政治服務; 含著 養成全人類的 血 在我看來, 性 與 生 命 兩岸改革開放之後 福 情 祉 這 懷 種 這是中 陳 如 此種 同 義 過 . 黄 國之後 高 賓 藝術 或 藝術 虹 的 中 經 所 論 觀

應是沾不上

眾 看 水 墨 9 我 看 水

的 筆 為的 的 四 示的 技法 是中 石 在造形 濤 五筆七 , 王 或 最 筆蒼墨潤 極 中 致 重 他 但之後要 畫的本質所 在 或 墨之說 倡 表現 畫 要是筆 繪 , 講 議 以 畫 求 筆 , F 筆力是氣, 講究 癦 與 墨功夫 靈 甚至將 他們 畫之法 如明代董其昌及其傳承者 在 神 為 動 最 , 0 筆 用 不同 筆墨在學習使用之初 重 構圖 將之視 墨 墨 要 的 觀 墨彩是韻 在 精 , 及形式認為 點 對於筆 神 渲 工 為個 染 的是清 具 氣氛 墨只 人學養 即 無 黃賓 以 初 可 是 講 提 四 及 取 總結 次 虹 代 清 講 求 僧 和 : 要 揭 神 用 修 初 求 的

種

出 發 石濤認為繪畫 創造出能 表達這 最 重 種 要的是以 獨特感受的 心中獨特 畫法 感受為 不

韻

有筆有

墨

形

具

備

技巧與 是一 上 概 成 或 拙 念 , , 讓 以及韻律 趣 種 , 感受 精 看畫者得到 適切 形式 神 的 形式 動 感受是全面 是否蘊含力量 表達 感是否躍 與 畫 急境 份滿滿 家 心 然紙 的 境 都 的 喜 E 無論 要具 將 肌 悦 , 理 此 都需 備 是線 是否 印 象 有 條 大 自 寫 統 為 於 然 靈 觀 天 賞 紙 的 動

是這 點枯菭已覺寒。 畫雪 我有 感覺 自 有雪意來毫端 幅吳昌 碩 見第一二九頁圖 的 條 幅 蕭蕭竹樹 寫著 : 磊 2-5 老夫畫 磊 大約 石 數 就 Ш

不

明 描 出 畫 說 們看 意境 繪圖 者更進入了 是 中 無文則俗 中 再形塑 詩畫本 畫 像 國文人畫 示止 導 詩意 於看 出 相 啚 文中 意境 像 依 講 形式 究 -無畫則 畫是 懂 繪 得詩的 詩 象 畫 總要尋找 中 内 則 無 有境 聲 以 枯 有 形 詩 畫 韻 0 式架構 律 找 , 象外 畫的 詩是 與 詩詞以 書 畫的 市 也有境 及色彩 無形畫 含意 有 文字 節 詩 奏 道 高 來

之美常因談意境

而

被削

弱

才是高段的 賞

百 床異 吳冠 夢 中 很 反 對 混 淆 這 了文學與 點 他 繪 認 畫的 為詩 界別 龃 畫 並 繪 陳 是 書

雖 千山 術的 能 墨 景 水 與 周 表達視覺形象的強烈感受 重於構圖 有 書 , 萬 我則認 可 每 延 結合或互通 水、 尤其是清 居 個 的 要求 Ш 口 游 為既 層巒疊嶂之氣勢 峰 摹 的 和 , 初 然是文人畫 擬多於創 佳 每 本就無法周 應是自然的 境 組樹木之間 四 王 , 但 路 造 往 往 的 全 ,文學性與 多 詩 的大小差距不大 基本上是中 繪 事 鋪 意 畫 就 重於畫意 中 陳 像 少造形 我 國文人詭 大都 (視覺 看 景 傳 表現 性 和 統 未 筆 譎 遠 Щ 藝

看

了

在 有意之中散發隨意

中 國文人畫除了講究意境 還 注 重 氣 韻 與 氣

> 靈氣作為評價依據 知 氣是 • 可 逸品 無形 以 被 的 薰 染 大概是以這種 只能溢於畫 , 對於不好 常 看 到 有 的 面之上, 此 畫則 環繞於畫 畫 被 評 觀者 評 為 為 俗 面 Ŀ 可 氣 的 以 神

品

感

質

俗?氣韻之說以 也不恰當 鄉氣或市 井氣 , 恰當是可 用 肉眼是看 氣 以 出 來評價 不 塵 到 , 的 不恰 或形容畫 只能 當 是 用 何 心 恰當 以 眼 去

應指畫 處 的理念就是 力 難 之說原不在實處 文人畫 面 即 上構 所 更 畫 成形體 謂 講 在 究 計 虚 白守 處 而 虚 有筆有墨的 在 實 不在實 黑 虚 __ 處 的 虚 處 黃賓虹終身 實 處 理 部 兼 分 實 顧 甚 處 0 至 易 追 實 虚 處 求 筀

由黑擠· 不 到 的 虚 白 虚較 為複 的 部 分 雑 是畫 其 是指 面 的 形成 畫 面 卻 上留 是畫 白 面 看 或

是指 關 係 即 畫 境 的 營 造 及 各 種 對

以 淡 主 清 麻 , 亂 題 雅 如 服 以 物 並 陳 Ш 陳 少 水 工 筆 梅 人 來 細 則 物 表現 描 較 舉 溫 例 張 配 柔 力 溥 以 甜 背 美 心 這 景 畬 就 傅 Ш 的 畫 水 抱 的 石 平

粗 和 踏與 衝突的效果

則 是指 以 畫 來宣洩情 烕 如

淨 倪 分 頁 2-1 昌 雲 才顯出畫家的生命 石 林 2-2 魯 石 畫 書 濤 的 畫 的 潘 冷 苦 天壽 的 澀 狂 八 等 畫 大 見 Ш 的 有 險 F 人 畫 了 頁 這 林 的 此 風 第 孤 眠 虚 畫 見 的 部 的 七 昌

是 深 畫 以 層 歷 史上 的 不 不 奧 百 任 秘 的 可 形 言 何 或 式 說 位 稱 和 的 為 畫 生 大 命 師 面 以 感 體 都 形 動 驗 世 媚 是 透 能 道 人 將 過 這 的 畫 其

即

中

國文人始於

尊

儒

大

為

尊

儒

口

以

筆

最

圖 2-1 八大山人《个山雜畫冊》(靈芝)·1684 年·24×37.5cm。

賞析:八大山人喜畫靈芝,引喻渠為明宗室僅剩的一枝靈苗。此畫一棵靈芝孤伶伶的 長在岩壁腳下,倔強而傲然,正如鄭板橋說:「墨點無多,淚點多。」

0

無論 活 花 是 求取 不 藉 動 渺 此 都是法大自然以 功名、 韜光 是 就 1 卻以純威情的方式展 過客的 朝 竿修竹 養 著 得意官場 晦 天人合 觀 療傷 念去探究 組怪 11 失意時 活的 痛 宇宙 石 0 表現 表現 示 在 生命 Ш 則以佛道 寫 顯 於 中 0 然是在 繪畫這 意 煙 繪畫 的 統 雨 或 Ш 為 上 水 種 河 依 畫 理性 類 不 歸 浪 中 只 知

油然而: 教情愫 盡 有 意之中散發著隨意 能 收藏 在其 生 這 中 種 畫作 這 種 作品 沉 而 思於 往 且 往 有著哲學和 其 不能 中 眼 趣 味 看

我 的 收藏態度 :受 識 判

這 是 識 我的 丽 即 對 收 明 藏態度 辨 件 藝 術 判 品 審美的 即 判 受 判斷 斷 要 即 龃 據 感 不 審 要 受 美

根

學習 惜 性不足外, 取 述 的 捨 關 體 至今仍是困惑重 的 於 會 向社會 1參考, 中 或 審 關鍵 文人 美的 但 自然與 在學習的 是否 畫 體 的 會 重 這 來 種 書 樣就能 自 種 本學習 作為總是外求 除了可能學習不力 觀 審美 點 知 識 清 然而外求的 口 作 的 · 楚 ? 為 積 向 累 辨 別 很 識 0 悟 上 東 可 和

開

發悟性

只追求發現

所見 場 術 期許從此再也不役於物 首 程 過 精 求 西 而 多少 捨 華 象 一太龐 情緒起伏 大 收 也不 那 岂 藏鍛 再也不役於人,即不因他人說長道 素而影響去留進出 這是從自己本心出發, IF. 一歲月 人卻在 洞 有 禁錮 一麼是真! 在 悉真實與 鍊 如 定 混 也不人云亦云。我想透 種 員 燈火闌珊 沌裡立定 眾裡 而達於自 種 再 相 融 說法太迷 真 П 有 尋 到 知灼見 何者是 但是完全的自由 用之間 原點 他 精神 處 由 千 即 亂 只問 百 的 繞了 這 糟 不因物件的 藐 的 可 度 自 表裡 話 權 粕 知 最 能 在 身 道 的 威 後 不 不 情 驀 探 什 仍 卷 何 而 會完 過 在 境 然 索 || 者是 -麼是 知 應 É 只 短 П 歷 經 所 反 有

圖 2-2 石濤《王孫芳草圖卷一》(蘭)·1691 年·25.5×323.5cm。

賞析:石濤作畫喜用「截取法」,此為一幅長卷的局部,全幅分四段,即蘭、石、竹 與長跋。本段為蘭,蘭葉隨風飄逸,柔韌生姿,但葉片爽利,應是新筆所畫;苔點鋪陳, 布滿全幅,則是禿筆所點。如他謙稱的「萬點惡墨」,非常靈動。

02

清代書畫概述: 收藏書法可專情

清代繪畫除了八大山人、石濤 龔賢外 餘者不比近現代畫家更富

清代書家在近現代或當代無人可以匹敵 書法值得收藏

至 展 九一 清代是中國 年 歷時兩百六十八年 。清代書畫發

大致可分為早、 中 晚 個 時 期

最後 個 封 建 王朝 從一 六四 四

清 代繪畫

中 摹古為宗旨 应 王 畫方面 前 王 蒔 1,形成 敏 四王 王 「四王」 鑑 | 吳惲 | 王 畫派 翬 是清初六大家 王 原祁 是當時畫壇的 他 們以 其

> 深 明暗方面吸收西洋畫法 有真實感;惲指惲壽平, 有特色, 正統主流 但內容缺乏生氣;吳指吳歷 雖源自於四王 Ш |水畫風 影響整個清代 以花卉見長 有意識的取 但自創 新 ,他的· 意 技巧功力頗 法自然而帶 , 在 Ш 布 |水畫| 局

發個 遺民 帶 性 而 政治上不與清統治者合作 出現了一 江 反對陳陳相 南 地 品 批反正統派的畫家,大都是明末 (指南京 大 因此作品較有感情 蘇州 、杭州 藝術上 主張 揚州 風 抒

慎

表

的

E

畫

派

弘仁 喆 八家 格 獨 |為首 皆為出家人, 吳宏、 特 代 以 葉欣 包括查士標 襲賢 表者 為首 有 胡慥 稱 弘仁 為 其 謝蓀等八人;以及有以 梅清等為代表的 四 髡殘 他 僧 有樊圻 • ;另外有 石 濤 高 ` 岑 八 新安 金陵 大 鄒 Ш

掀起 鞏 鮮 的 也 題材和 他們! 清代中 蘭 不 明 鄭 固 揚州 拘 燮 股新的藝術潮 , 竹 社 具 反傳 會安定 期時 畫 有較深刻的思想 李鱓 格 菊 統 派 和 狂 以嶄新: 乾隆 潑墨大寫意手 0 放 李方膺 經濟繁榮 流 怪 般公認的代表為金農 , 異 的 即 嘉慶年 0 和熾]面貌出 以 寓 汪 意 士 熱的 揚州 法 間 商業發達 慎 現 四 於 感情 • 八怪 是他們 , 君子 高 畫 由 翔 壇 的 於 為代 最喜 形式 與 揚州 政 的 個 黃 羅 權

清代後期 列 強 入侵 中 或 開 放 涌 商 岸 愛的

畫

法

梅

上

性

聘

廣州 定要跟著商人、 情 養 成為新興 性的文人畫 的 有錢 商業城 H 莧 人移 衰微 芾 動 通 而 書 畫家為了 商 的 П 題 岸 材 如 內容 生 E 活 海

怡

風格技巧也要跟著需求轉

篆刻的 術形 海上畫 墨色 • • 徐渭以來的水墨寫意花卉傳統 象 虚 於是在 用 谷 開 鮮 筆 派 **豔**強 拓與文人畫 融 上海 任 入繪畫 熊 又稱 烈的 地 任 品 敷 , 形 頤 以蒼勁 海 不 色 成 同 派 吳 的 創造. 昌 種 酣 新 碩 新 代 暢的 途 出 的 表畫 徑 雅 他 畫 筆 並 俗 們 家有趙 共賞 法 將 風 書法 繼 淋 稱 的 承 蓺 漓 陳 為

淳

謙

劍父、 間 較 晚 另 高奇峰 畫家居巢、 個 П 岸 陳樹人為代表 廣 州 居 廉兄弟為先驅 則培育了 他們擅 镇 南 畫 長花鳥 接著是高 派 24 時

²⁴ 多描繪中國南方風 重寫生,色彩鮮麗 ,別創新格 物 將傳統技法融合日本和西洋畫法

注重寫生,造型準確精微,吸收西方水彩畫法

不同於傳統水墨。

清代書法

展 龃 中 中 要 開 腫 期 莳 盛改 拓 晚 期 在 碑 T 書 寫了 新 學 個 法 被 天 齟 階段 方 稱 地 書 起 面 為 來看 法 清 衰 晚 書道 微微 代亦 期 的 順 早 中興」 是中 期 狀 盛 況 仍是帖 行 碑學 或 的 為 書 學的 法史 書 代 碑 法 粤 £ 藝 天下 從 衕 的 早 個 的 提 至 倡 發 重

法 跌 如 墨 宕 寍 傅 拙 運 Ш 湧 明 現了一 筆 真 清之交, 册 八大山 巧 細 率 匀 拙 批書 寧 員 樸 許 勁 <u>i</u>: 人 **莳媚** 風 多 ` 明 奇 石 獨 大 濤 特 正 末 <u>山</u> 的 錯 遺 人的 落有 藝術 王 個 民隱 ·鐸等· 性 行 致 趣 鮮 居 草 味 X 明 Ш 融 的 石 林 , 濤 淮 傅 草 書 篆 寄 的 書 Ш 法 縱橫 書 家 情 行 追 求 翰

> 參以 見左 隸法 百 昌 , 字體 2-3 重 蒼郁 倚側 雄 ; 暢 王 鐸 他 的 們 行草 的 書 書 法 縱 目 而 能 前 斂

市場上都一幅難求)

保 和 昇 鍾 稱 有 朝 家 董 米芾 等 學 繇 翁 野 , 如沈荃 錢 翁 遂 和 方 風 康 0 熙 灃 王 乾 風 綱 氣 一義之 元明代董其昌 劉 時 為之 降 靡 和 汪 期 劉 年 士 梁 笪 時 塘 間 唐代顏 鋐 重 由 ` 變 , 王 光 於 南 乾 出 0 康 姚 (笪· 隆 此 現了許多專 方 真卿 和 鼐 四 有 時 皇 1大家 一音同 趙孟 等 帝 梁 期 和 , 著 喜 百 柳 達 酷 頫 他 名 愛 書 公權 其 愛董 們 的 趙 學 的 他 和 ` 書 大 董 書 姜宸英 都 王 孟 風 如 其 文治 字 家 宋代蘇軾 師 頫 永 書 的 法 瑆 書 北 晉代 法 書 法 查 鐵 並 方 法

的 推 金 農 揚 行 州 楷 此 的 時 八怪 隸 參 敢 書 以 衝 隸 横 其中 破帖學藩 粗 法 豎 , 鄭燮 形 細 成 籬 凝 自 金農為傑出 稱 重 自 拙 的 闢 樸 新徑 六 分半 被 代 的 稱 表 書 為 書 法 鄭燮 家當 漆

獨特,如此聚焦於帖學的變革嘗試,無疑是碑學書」。這些書法,無論用筆、結構或布局皆新穎

興

起的

前

奏

與碑 字獄 金石碑版被發掘出土 記 書研究發展 逐漸轉向碑 乾 學者自危 大力倡導 嘉時 期 學 例如阮元的 為趨吉避凶 隨著金石考據學的勃興 此風氣更受到幾位理 據說當時清統治者仍然有文 不少人由考據進 《北碑南帖論 於是往金石訓詁 論家著書 而學 書 大量

:書壇都產生巨大的影響。]世臣的《藝舟雙楫》,對當

時

包

形成碑學蓬勃發展的局面,並至嘉慶、道光時期,已經

如 出 鄧 現 許多 石 如 成 就突出 伊 秉綬 的 書法 敬 家 黃

等 易 鄧 桂 石 馥 如 將 包 四 世臣 體 書 法互 陳 鴻 並 壽

,碑帖兼采;伊秉綬的書法

融

圖 2-3 王鐸《行草詩軸》·1651 年·241×47cm。

追秦漢 , 隸書 |成就| 最 高

之通 雄 謙 周 並 廣藝舟雙楫》 強之氣質 竭力推崇北 早 清代晚 稱 0 车 當 均 北 時 師 期 最 朝 法顏真 終於脫穎 碑 即 負盛名的 總結了清 書壇已是 北 指 魏 薊 魏 晉 而 兩位書 東 出 後深研 南 朝碑學的 碑 魏 學的 北 成 朝 家 西 為 北 天下 的 何 魏 北朝 理 碑 紹 代大家 論 基 北 文字 吸 康 和 和 齊 和茂 有為 實踐 刻石 趙之 北 密 的

楊 等 有 **順等** 金 但 石 其他書家尚有吳熙載 [意趣的吳昌 建 當然尚 樹則不如 有 何 固 碩 守 趙 帖學者如 以及擅長篆隸的 諸 徐 家 庚 翁 百 楊 龢 沂 莫友芝與 林 孫 崱 和 富 徐

收 藏 書 畫 的 專 情 與 花 心

成與 一發展 敬 脈 藏清代書 絡 並 畫 參考當時 必 須 先了解 統治者的 當 喜 時 惡 風 格 政 的 治 形

> 加 制 上不 度 峝 經濟狀況與社會價值所形成的 地 域 的流風 遂有不! 同 形態的 時 代背 藝術文化 景

產

生

等 作 藏家的 於精品難求且 品 品 年 都 , 這 以上 值 與 睡 是收藏之麻煩 並考究作者的 得收藏 時代特徵 越 羅 列各 一價格一 但 時 , 慢冒 不菲 期 乃至於作品 生平 也是收藏之深度 各流 , 很多,必須多方印 更須 事 跡 派 梳 的 主 師 理出 指標 題 承 關 自己喜 Ĺ 藝 物 係 術 就 證 早 其作 表 歡 由 收 現 中 的

晚

點 管它上下兩千年 及深獲我心去衡量和 不拘 我個人的 泥於時代、 意見是 地 文物 比 隔三 收藏繪 較 一萬里 繪畫史的 畫 純就其 不妨 重 要性 藝術表現 花 心 不

賢之外 白 石 傅抱 清代繪畫 餘者並不比近現代畫家 石 黄賓虹 而 言 , 除了八大山人、 李可染等人的畫作更具 如 張 石濤 大千 斖 壟

多端 形 言 這 取 是中 會風 演變是本質不變而 國 騷之意; 獨具 的 陽舒陰慘 門 藝 表態變 術 本乎天地之 所 謂 Ħ.

情

動

變

化

書 開 法 創性與富藝術 藝 而 一術的 書法的鑑賞 性 我傾向

往情深

大

為

值得收藏 濤 心 在近現代或當代無人可以匹敵 鄧 清代的書家如 石 如 伊秉綬 傅 趙之謙 Ш 王 何紹基 、八大山 他們的 吳昌碩 書法 石

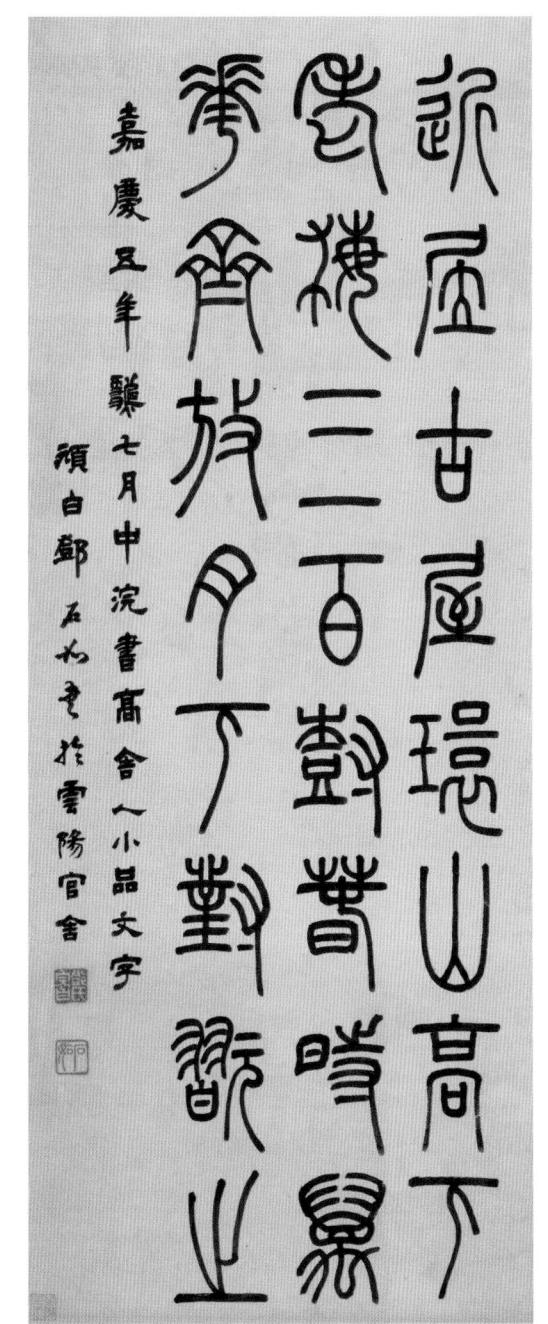

圖 2-4 鄧石如篆書《高舍人小品》·1800年· 91×36cm ∘

淺談書法收藏

書法 購 藏的 原則! 是 首先考点 慮 書 家名

再進

一步在之中

挑選風格合乎自己品味與個性的作品

人心目中 、物像的 價格也法 中 或 -提到藝 書法 書 遠 畫 低於繪畫 市 줆 往往被當成單純的文字,忽略 場 品品 上 直覺的 ,究其原因 書 法 就想到 向 不 如 實在 繪 繪 書 是 畫 一受歡 而 般 不

迎

其藝術性

學層次,使書法成為一

種綜合性的

|藝術

具

法 驗 色 籍華 接受度也高 有景有境 藝術欣賞是 人藝術家熊秉明曾提出 ,人們較容易有感受並產生美感! 市場當然以 種感受與經驗 繪畫 書法才是中國文 為 繪 主 畫 然 有 形 而 經 有

> 它更抽象、空靈,形體之外的文字內容 起哲學 哲學和造形藝術 化核心中 它更具體 的 核 心 (Plastic arts) 是中 更具功能; 或 靈 魂特有的 之間 比 起繪 的 袁 畫 地 環 更具文 雕 屬 刻 比 於

1000年的價格相比 昌 更甚者, 近年來,拍場上的書法甚多,行情也水漲 或民國的弘 如清朝乾隆皇帝、王 大師 ,漲幅有十至到二十倍 于右任 鐸 啟 傅山 功等 與 張

瑞

高

時 口 關 術價 見 高 掉 書 許 耳 值 法 朵 的 多 值 備受歡 魅 張開 得懷 力 正 眼 迎 在 疑 或 睛 提 安全 創 升 來 培 高 價 養 點 眼 者 而 是否具 力較 的 做 書 法 可 法 鑑賞 有 還 相 符的 難 是 暫 度

書 法 的 欣 賞

論 才能稍懂 書法 簡單 的 有 書 關 介紹書法的 籍 個 介 紹 中 已是汗牛 三昧 中 或 書 審 這 充棟 法 美概 裡 史 我 借 實 書 念 在 法 用 能 需 理 論 秉 有 學者的 明 龃 的 如 美學 何 欣 精 理 當 神

是不 書法 巧 是各異其 有 思想 同 書家像 不 ·其實 亩 的 的 與 趣 曲 八感情 也 詮 子 名演 與 釋 觀 其 法各體 與 而 賞 表現 表現 奏者 有 君對書: 所 方式 不 冈 書家的 不同 篆 百 法的 什 不 隸 演 美感 個性 奏者 麼 司 是 楷 的 修 對 且. 曲 天分 備 子當 養 行 百 有 美 然更 關 感 草 曲 的 技 就 Ħ

> 首先考慮書家名氣 場 中 愛好 加 挑選風格合乎自 足 無法 定要是名 詳 述 再 , 己品 進 牌 在 此 味與 所 只從 步 在具 以 個 購 市 性的 八名 氣 的 藏 場 的 角 作 度 原 論 書 則 家 是 之 作

市

不

品

書類 之美 弘 勁之美 如 如 短瘦金體 (較多) 王 書法形式之美, (如趙子昂 鐸 如如 傅 張瑞 淡泊 Ш 《天發神 圖 散 文徴明) 逸之美 可 及禪學之美 齊白 大致 讖 碑》 石 如 如 下區 表現激情之美 董 其昌 分: 如 刻鏤 醜 八大山 怪不群之美 諧 雕 和 琢之美 雄 亚 草 強 衡

剛

閣 好 會 肉 為 的 匀 此 另外 之說 稱 喻 書法是善與 中 或 , 自 大 儒家強 古崇尚 研 而 行氣與篇 有 讀 (美的 書 點要如 調 自 論 結合 字 然 如 章要 對 欣賞 其 高 照字 道 人 如 Ш 家講 墜 龍 書法常 帖 書 躍 石 求 品 天門 天然 必 就是 以 能 É 人品 然現 有 虎 字 要骨 所 即 臥 使 體 鳳 象

的

2參考

書法 而 是人為的藝術 佛 家書 風 格 法 , 講 各有其 究 也 禪 要 (特色美感 意 雖 頓 悟 由 人 龃 , (慈悲 為 口 作為 宛如 這此 挑 天開 選 藝 都 術 形 成 家

受, 序和 虚也 結體 式到 是從 生 無形的 點 碰 氣勢變化 是作品的 要筆力有氣 選 到的 出 篇 心情波 章 符合自身美感需 作品 組 精 動 織 神 部分) 起伏 能扣人心弦 裡 0 墨彩 線條 形體 挑 選 才值 有韻 包 括用 遲 揀選 求的 乃至於篇章整體結 得 速 在 收 紙 筆 的 書 0 再 家後 方法從 藏 觀 頭 來就 乾淨 看 用 紙 中 下 有形 精 起 碼 布 神 用 構 上感 要 白之 的 步 黑 產 秩 就 形

書家與書法市場

下 在 並 此 將 將 市 清 場 特 至 別 民 或 歡 迎 的 的 書 書 法 家 家 標 依 出 照 年 代 如 果 讀 列 者 如

> 格 欣賞各個 與 師 承 脈 書家的: 絡 並 作品 有 助 於 , 識 口 別 以 具 T 解 有創 書 新 法 的 風 時代 格 的

明末清初

書

家

風

家 口 迴 醜 自 多得 怪且 互. 做 成 主宰 勤於臨帖 王 趣 筆 鐸 力驚 , 震撼 掙 傅 絕 脫 Ш 既深入的滲透到古 人心 前 能 人陰影 倪 使點 元 書法藏家不可 璐 線蕩漾空際 , 形塑自我風 三者 都 人精 是 不藏 偉 留 神 大 白 的 不忌 又能 卻 處 書

康熙時期

優 書法較為珍貴 而 姜宸英、 鄭簠 藏 其 他 音 朱 則 , 回 看個: 鄭簠 彝尊 甫 人喜好 石濤 姜宸英亦具市場 笪 重 光 其中以八大山 沈 荃 性 八 , 大 人的 可 攓 Ш

雍 正 時 期

較為可 之外 王 皆 觀 澍 為揚州 高 有 獨 鳳 創 翰 八怪之畫 性 李 其他· 鱓 家 金農 人的 金農之隸書 書法並 黃 慎 不特殊 和 除 漆書 王 澍

乾 隆 時 期

不需收藏

何紹 仁 泳 帝 張問 鄧石 基 劉 張 墉 照 陶 如 鄭燮 梁同 黃易 阮 書 元 陳 成 王 敬 鴻壽 親 文治 梁巘 王 包世 翁方綱 鐵 音 保 臣 回 伊 眼 吳熙 錢 秉綬 澧 ` 載 乾隆 錢 蔣

禁忌 綬 首 糊 塗 皆 旧 以 善於運 家喻戶 上眾書家 可 真 留 跡 意 用 件 曉 最特別 並操控 難 , 可 求 次之為 收藏家首推鄭燮 漲 鄧 的是何紹 墨 派代表鄧石 劉 墉 在技法上更以不自 基打破書法 丁 敬 如 以及伊 為 其 浙 E 難 派 的 秉 之 得

> 挑之, 然而 效果 意採取 力到 0 吃 , 才能 力的 且 不易運筆 何紹基的書法 宜著重 成字 迴 人才收的 於行書 中的姿勢 腕 約不及半 高 懸 , 應收! 達到 少 運 筆 於隸書 , 汗浹· 但 稚拙而活潑 其品項多, 他 衣襦 自 乾隆 言 淸 的 應慎 書寫 的 是 通 故 書 身

道光 至 同 治 時 期

法

則

是有錢

吳大澂 書 發神 興 也大有可 碩 , 以鄧 讖 楊沂孫 的 石鼓文 碑 楊守 石如 觀 體 為首的 敬 楊 趙之謙 都 可 峴 吳昌碩 謂 值 得收藏 鄧派 徐 前 無古 的 北 庚 如 徐三 碑 自 「嘉慶年 趙之謙 且 注 後市 庚 後無來者 入 個 擅 看 間 人風 長寫 翁 好 碑 格 司 學勃 其行 龢 天 吳

光緒年間

康 有為 齊 白 石 羅 振 玉 于 右 任 黃 賓

值 落 的 喜愛 得 場 作 個 僻 虹 得收藏 書法中早期 歡 至今價質 尤其他 廣 (並不喜歡康有為的 不 迎 以 黃賓虹 一藝舟雙 真 Ê 齊白 市 書 錢 寫 場 家除了 的 赤 程》 性之外 石的 仍 《祀 如 節 北 三公山 以及變法革 是 畫名響亮 節 碑 羅 和 振 弃 書法 其 成 只是價 玉的 名的 碑》 他 這 吉金文較 草 其書法本就 幾 |錢差很多。于右任 以 新 市 但 位 書 隸入篆更為 的 大 場 性都 書家的 名氣 其論 都不曾被冷 為 書 很 深受市 死 書 稀 法 好 法 板 人所 有難 的 著 冷 都 我

有

真

意

欲辨已忘言

宣 統 至 民 或 年

熱度

皆

口

收藏

家 壽 賓 定 弘 以 徐 弘 張大千 弘 悲鴻 大師 大 大師李叔同 師 沙 吳 出 沈尹默 孟 湖 家前 海 帆 寫 的 李可 溥 作品 沈曾植 張 11 黑女 染 畬 最 難 碑 啟 林 郭沫 得 散 功 之 或 若 價 以 格 張 Ŀ 潘 董 最 莋 猛 穩 書 天

> 動 業 韌 龍 碑 又不 透 訴說著謙 過 法都 知如 書法 表現佛 何 虚 極 形 好 與 容 懺 , 悔 性 出 家之後 就 書 像 我 體 看 陶 淵 他 看似柔弱實 他 的 明 書法 把寫字當 說 的 深受感 筆 一意堅 此 成

法著稱 法中 常沫若 是因 真 挺拔瘦勁之勢也受人們喜愛 其 定品質, 他 畫盛名 啟 書家受中國市 沙孟海是革 功受惠在文物鑑定領域 更有品質之外的 而 書法亦 命 場 家 口 的 觀 歡 徐 迎 盛名 林散之以 這些 實各 的 張 名 吳 成 有 的 \ 皺擦 就 其 李 作 其 天 市 品 書 場

潘

如

藝術品 畫 賞 作不易出現 眼 能 力 不 欣賞不代表善投資 可 美感的豐盛與 小 於拍場 的 要素 即使 在 辞 市場 現 機的掌 但 身 較 善投資必定要能 為不安時 握 價格恐也不 都是 收 流 欣

出自帝王、名人之手的書法 而雜 下修;倒是可多留意書法市場,一 可以撿漏;二則價錢較低 但宜避開那些 則上拍品 項多

家 選擇自己喜歡的作品,試著下手可以開 我建議參考上述的審美觀點及羅列的 書法 啟美

你自己。

感體驗 在法, 和方法 而其妙在人」,在此提出收藏書法的 ,能從其中得到多少快樂和好處 亦可收藏投資。套句書論中說的 就在於 學書 方向

いんとまかび丁巴夫 主大日前

圖 2-5

吳昌碩《行書自作詩》 1917年·172×30cm。

時期	書法家	年分
	阮 元	1764至 1849年
	陳 鴻 壽	1768至 1822年
	包 世 臣	1775 至 1855 年
	吳 熙 載	1799至 1870年
	何 紹 基	1799至 1873年
道光至同治時期	楊 沂 孫	1813至1881年
	楊 峴	1819至1896年
	徐 三 庚	1826至1890年
	趙之謙	1829至1884年
	翁 同 龢	1830至1904年
	吳 大 澂	1835 至 1902 年
	楊 守 敬	1839至1915年
	吳 昌 碩	1844 至 1927 年
	康 有 為	1858至1927年
	齊 白 石	1863 至 1957 年
光緒年間	羅振玉	1866至1940年
	于 右 任	1879 至 1964 年
	黄 賓 虹	1864至1955年
	弘一大師	1880至1942年
	沈 尹 默	1883 至 1971 年
	沈曾植	1850至1922年
	郭 沫 若	1892 至 1978 年
	董作賓	1895 至 1963 年
	徐 悲 鴻	1895 至 1953 年
宣紘至民國 在問	吳 湖 帆	1894至1968年
宣統至民國年間	溥 心 畬	1896至1963年
	林 散 之	1898至1989年
	潘天壽	1898至1971年
	張 大 千	1899至1983年
	沙 孟 海	1900至1992年
	李 可 染	1907至1989年
	啟 功	1912至2005年

表 2-1 清至民國的書法家	年分統整	
時期	書法家	年分
	王 鐸	1592 至 1652 年
明末清初	傅 山	1606 至 1684 年
	倪 元 璐	1593 至 1644 年
	鄭 簠	1622 至 1693 年
	笪 重 光	1623 至 1692 年
	沈 荃	1624至1684年
康熙時期	八大山人	1626至1705年
	姜宸英	1628至1699年
	朱 彝 尊	1629至1709年
	石 濤	1642至1707年
	王 澍	1668至 1739年
	高鳳翰	1683 至 1749 年
雍正時期	李 鱓	1686 至 1762 年
	金 農	1687至1763年
	黃 慎	1687 至 1772 年
	張照	1691 至 1745 年
	鄭 燮	1693 至 1765 年
	丁 敬	1695 至 1765 年
	梁巘	1710至1785年
	乾 隆 帝	1711 至 1799 年
	劉墉	1720至1804年
	梁同書	1723 至 1815 年
	王 文 治	1730 至 1802 年
乾隆時期	翁 方 綱	1733 至 1818 年
TOP 2. 3703	錢 灃	1740 至 1795 年
	蔣仁	1743 至 1795 年
	鄧 石 如	1743 至 1805 年
Alexander and the second secon	黃 易	1744 至 1802 年
	成 親 王	1752 至 1823 年
	鐵 保	1752 至 1824 年
No.	伊 秉 綬	1754 至 1815 年
	錢泳	1759 至 1844 年
	張問陶	1764 至 1814 年

04

近現代中國繪畫史的流變

傳統主義起源於中國文人畫,但到二十世紀已發展成幾個不同的方向

戊戌變法雖然失敗,但改良主義成了最得人心的思潮。

中國近現代書畫的傳統主義

之參照,同時我亦依此把所謂「近現代」,定義文敘述二十世紀藝術形成及流派產生的時代背景左頁表格為近一百多年的大事紀,是作為本

主流 畫 為 史上的文人畫大概經過 歸 的 傳統的革新) 畫 為現代, 傳統主義起源於源遠流長的中國文人畫 一家,又可將前七十年歸 八四〇至一 源於十九世紀 其中傳統主義 此 時 九四〇年的 是中國二十世紀文化思潮的 期 作 (傳統的創變) 品 繼續和發展於二十世紀 三個階段的變化 即 稱 為 為 百年 近代 中 間 或 和改良主義 出 後三十 近 生 現代 和 兩 活 歷 年 大 書 動

表 2-2 近現代中國繪畫史大事紀		
年分	大事紀	
1840 年	鴉片戰爭	
1843 年	開放五口通商	
1850 年	太平軍亂起	
1860 年	洋務運動開始	
1868 年	日本明治維新開始	
1894 年	甲午戰爭	
1898 年	戊戌變法	
1900 年	義和團事變	
1901 年	簽訂辛丑條約	
1911 年	清亡	
1912 年	中華民國建立	
1917 年	胡適發表〈文學改良芻議〉	
1918 年	陳獨秀提出「美術革命」	
1919 年	五四運動起	
1920 年	徐悲鴻發表〈中國畫改良論〉	
1937 年	中國抗日戰爭開始	
1942 年	毛澤東發表「在延安文藝座談會上的講話」	
1945 年	對日抗戰結束(國共內戰)	
1949 年	國民黨撤到臺灣	

文 畫的 階

現 期 畫 術 的 一分開 看 士大夫業餘繪畫 作文人、士大夫自我表現 蘇 第 軾 始於蘇軾及其文人圈子 階段是北宋 最 初 提 出 士人畫 (九六〇至 與 重 描 繪性: 的 的 形式 概 一一二七年 的 念 專 業畫家: 重 把 繪 精 畫 神 繪 表 蓺 莳

壇

領

袖

的

創

似 等 己 年 在 風 的 態度上記 反而 筆 提 以 針 第一 墨 倡 對 及 階段是元趙孟頫 不能 古 南 元 表達 意 宋 四 展現個 家倪 以 自 П 馬 畫 到古代傳統 己 雲林 遠 的 人 只是 情 夏 感 (一二五四 黃 圭為代表的 藉 而 公空 Ë 強調 個 如 主 王 果畫 蕸 書 至一三二 院 蒙 法 體 得 發 用 ` 筆 吳 太相 派 展 鎮 白 書

年 派 滯 加 塞 明 第 了大約 代 階段 中 期 兩百年 是明 被 沈 代 唐 (一三六八 到十 文徵 七世 明 所 紀 至 創 由 的 董 六 吳 其 昌 門 四 開 書 四

> 寫意 理 的 論 松江畫派 文人畫家和 0 他 為 取代 筆 墨 專業畫字 和 構 提出改革 圖開拓了 家的 和 品 新 解放 隔 天 地 提 出 依寫實和 成 南 為

的 家 惲 龔 但 梅 貢 他 清 賢 , 獻 們 還 跟 均受到 並 有 隨 查士標 也 沒有陷 四 有 者 僧以及安徽畫 被稱 中 董 有 其昌藝 人臨摹主 程邃 比 為 較 IE. 創 統 術主張的不同 戴本孝, 的 新 派和: 義 六 的 家 畫 金陵 反 家 而 後者 即 畫 做 如 四 Ť 程 派 即 有創造: 陳 度 王 影 金 前 和 洪 陵 吳 綬 者 有 八

尋味的 表現 Ĺ 另外 荺 筆 墨 重 有 情趣 視個: 揚 和 性 州 清新 發揮 畫 派 狂 力求創 反 正 放的 三藝術 宗的 新 四 格 作 王 調 品 在 有 藝 耐 術

不 自 於 百 到 7 清 於 九世紀 嘉 既 慶 往 文人畫 道光年 出現了美學觀 的 間 碑 金 學 石 興 書 念 起 和 派 表現 經 25 過 形式完 這 阮 是 元

全

源

後來康有為著述 論 八二三年發表的 和 包世臣 《廣藝舟雙楫 八三三年發表 南北 書 派論 是鼓吹 《藝舟雙 北 碑學革 楫 碑 南 0 帖

文 書: 的 兩 路 創 戀

命

最有力的理論

家

沉的 紀中 開 化 期 發展成幾個不同的 在 現 而 他 由 象 四 且分枝為各個的 不 們 前 文可 到 王 都 到了二十 的 是 百年 知 正宗傳 用 董 中 傳 其昌 方向 統已陷 畫派 世 統文人畫在 晚 紀 的 期 0 原 在這之後到 入陳 中 的文人畫從萌 則 或 繪畫 陳 , 十七世. 再 相 創 的 大 出 傳 紀 暮氣沉 芽到 是燦 統 新 主義 的 世 盛 爛 變

後

入手 而 世紀初已經不多,只從 派是完全追 後試圖 上溯宋元 隨 四 王 或 改學 正 宗畫 四 王 应 僧 派 作 的 和 明末遺 -為學畫 畫 家

> 民 畫 家

賓虹 反對模 這是 仿 張大千、 強調 個新 傅抱 開 的 創 取 石等 的 向 主 張 特別是石濤繪畫 鼓 舞許多畫 理論 家 如 中

特點引入了山水畫 以花鳥畫為主 傳 金 之作 王个簃、王 石畫 統 齊 中 另 有 潮 É 或 派 流 繪 石 則 派是十 中 畫 新 成 ,只有李可染晚年 的 陳 中 傳統。 雪濤 功 畫家 師 最 的 中 九世 曾 有 把 , 活 金 在 畫 崔子范、 但 紀 潘 力 面 石 是這 天壽 的 F 畫派 呈 半 現 世紀出 批 葉 渾 審美追 來楚生等 (趙之 派畫 陳半 畫 樸 家 九七五 現 而 家 j 謙 求 蒼 如 開 和 傳 李 吳昌 大 都 用 年 統 創 都 以 苦 屬 的

禪

碩

義

於

研石究派 在 清代乾隆、嘉慶之際 ,更對繪畫表現有深遠的影響 因當時有大量的金石古物出土,助長了金石碑帖的.乾隆、嘉慶之際「碑學」盛行之後,逐漸發展出金

25

中 或 近 現 代 書 畫 的 改 良 主義

的 中 有 義 租 | 國 八四 侵 方 或 入, 的 面 的 界區尋 我 侵略 在 怪 也 ○年鴉片戰爭後產生的思潮 接著來 造成. 給 象 前 求庇 封 面 加 閉 討 在上海竟然有法英租界區 討 方面 論了中 護 的 論 太平 中 也吸引大批畫家 國傳 促 改 進了 國近 軍 良 成了 作 統文化帶來 主 現代書 亂 中 義 或 封 促 使 畫 建 改 英法 跟 衝 王 的 朝 良 此 擊 隨 這 主 富 解 聯 傳 種 大 人逃 或 列 體 軍 義 統 為 中 強 紫十 是 主

父 畫 進 趙 出 此 小 以滲入東洋水彩及撞粉的 境 另外 昂 方便 時 期 高 Ŧi. 楊善深 一劍父 讓 通 留 商 學 陳樹 黎 的 H 雄 開 本 才 人 放 以 革 高 使 關 技 命 奇峰 法改 廣 Ш 為 州 月等人 職 良 華 中 志 以 洋 及跟 或 的 淮 高 形 雜 水 成 隋 黑 劍 H

家需要賣

畫

大

而

形

海

Ŀ

書

派

0

讓

了

領南畫

派

乘 著 百 H 維 新 的 翅 膀

須效法日本明治 生等 實踐 中 海 物質 軍 或 左宗棠、 - 卻全軍 |覺悟到 八九四年的甲午戰爭, 西 層 , 八六〇 引進工 化措 次的 李鴻章等人在清 覆沒 施 自 年 學習 一業技術 維新 中 然科學 由譯書局 或 敗於日· 西方不能局限於科學技 開 從改變政 、交通通訊 始實 不 本 涉及人文 施 有了先進 洋務學院 王 洋 治體 洋 朝 務 務 的 工 允許 運 具 制 運 開 戰 和 動 動 **美**敗 艦 派 社 旧 始 術 的 遣 曾 會 僅 科 追 逐 或

學

或

學

步

藩

求

天的 良 維 新 主義成了 文學 戊戌變法雖 康 有 , 便 為 藝術 最 在 基於這 得 八九 然失敗 人心 種 大量透過翻譯傳播 的 醒 八年領導的 悟 思 潮 但 而 西方文化包括 產生,後來持 風 行 戊 戊變法 全 中 到 中 或 續 或 人文科 **全** 百 改 \mathbf{H}

年孫中 Ш 推 翻 清 王 朝 在這之前

九

致 照 中 或 西 (西方的) 方的)經藉 清政府於一 有 進化 九 由 千多 新式學校 嚴復等學者的 # 論 紀末以來 種是翻譯小說 經驗論 九〇五年廢除 學生 翻譯 出 古典 達 版 , 的 經經 科舉制度 有五萬 有系統的 百六十二萬多人 濟學和 千五 兩千多所 百 介紹 政 治學 種 1/1 到 仿 說 中

使

之門戶 更前 代最 崇寫實而 畫美術院 出 論 化教育和 的 家 改良主義思潮 進 重要的書法家之一,又是力倡碑學的 鼓吹改革的領 徐悲鴻 雄強的 大步, -藝術方面的影響十分深遠 繪畫藝術上則 九二 和 他提 風格 劉海粟都曾是他 袖人物康有為與梁啟超 年改名 比 出 並 影響劉 主張 泯中 中 -學為體 上海美專」 西之界限 融合中 的 海粟創 弟子 。康有 西學 辦 西 其所 化 書法 為用 為 , 是近 在文 新 海 推 圖 舊 提 理

影響最大的人物 蔡元培是繼 康有為之後 基於他 「以美育代宗教 在近代文化教育界 的 理

> 的 想 義較有興趣的 不採用洋畫的 九二八年創立的 九三〇年十月改名為 左 童領 大 此 十分重 袖陳獨秀也說 『寫實精 林風眠 視 美術 杭 神 州 教育 在蔡元培的 : 0 國立 國立杭州藝專 改良中 對寫實之後的 藝 Ŧi. 術 四 院 支持 國 運 首 畫 動 任 下 中 院 斷 最 印 出 長 象 不 激 任 淮

中 西 交 融 的 開 枝 散 葉

技巧 的新 政治 列強 采多姿 義 與理 在藝術上 知 入侵 由 經濟 上述 論注入中 有極大的 讓了無新意的 , 西 近 文化、 代史的 便是 潮東漸導致滿清覆亡 或 參考價值 科學、文學 融 繪 說 畫 淮 明 「天朝」 中 可 以 西 於是所謂 得 知道 知 以 藝 西方的 衕 西方文化多 使 晚 獲得 得 的 清 改良主 中 腐 繪 全 或 敗 書 面 在

留 日的 革 新者畫家中 有 前述的 高劍父及其

、丁衍

庸

影響自 追隨 良 天賦 畫 回 岩 派 者形 成 以及受學的 成 亞明等形成 其他受影響者有朱屹 格 嶺南 , 與其追 [日本畫] 畫 派 南京金陵 隨者宋文治 _ 0 風 有 加 傅 瞻 抱 書 F • 派 晚 石 豐子 期 錢松品 憑其自身的 四 [僧畫的 愷 新 金 (音 關 陵

悲鴻 玉 世 及中 紀 劉旦宅等 -央美院院 留歐 追 前 **隨者有** 的 後擔任北 畫 家中 長 蔣 桃李滿 , 兆 平 藝 專 最 和 重 天下 要的 吳作人、 中 央美院前身) 有 影響中 古典 葉淺予 寫 實 或 派的 畫 黄永 校長 壇 平 徐

趙望 或 德群 亦作育了一 秋 畫 教授 蕓 崇尚印象派的林 水墨 楊延文等, 與以寫生邊疆 批優秀畫家 另外繪 畫家有 李可 畫 而 潘 風 別 風 染 眠 具 天壽過去亦是杭州藝專 情 例 吳冠 作為 格的 為特色的黃胄 如 油 統州 中 畫 石 家趙 三藝專 席 德進 劉 無 文西 校 極 方濟 長 • 的 陳 朱

畫

的

司

好

作為參考

形 成了「 西安畫 派

26

壁 溥 眾 寬 心畬 • 劉國松等, 張 尚 有 大千; (學生江 不 分門派 其後有 創造水墨 |兆申, 的 礻 來 而形成 甪 臺 畫 毛 新 筆 渡 面 的 海 江 貌 水 派 家 墨 畫

家

陳

其

•

黃

君

史上 分 晰 理 收藏近現代 在 輪 市場上較為矚目的 , 的 濃 試 廓 以上敘述 地位 和 縮 著 相 成 將 書 關 , 累贖連 篇文章 的 畫 的 以及他們 和讀 畫 近 現代書 家 篇 史時 人物 的 描 畫 讓收藏或想了 近代史中 畫的 所做 繪出 風 的 由 的 此 時 由 演 來 間 筆 而 進 有 記 龃 知 0 關 本篇是 畫 解 他 繪 再 們 近 和 家 現 畫 稍 事 在 , 我 繪 是 的 的 加 清 部 整 在 書 現

張大千、黃君璧、溥心畬皆於中國出生、 臺灣美術史稱之為 一渡海三家 晚年定居臺灣

26

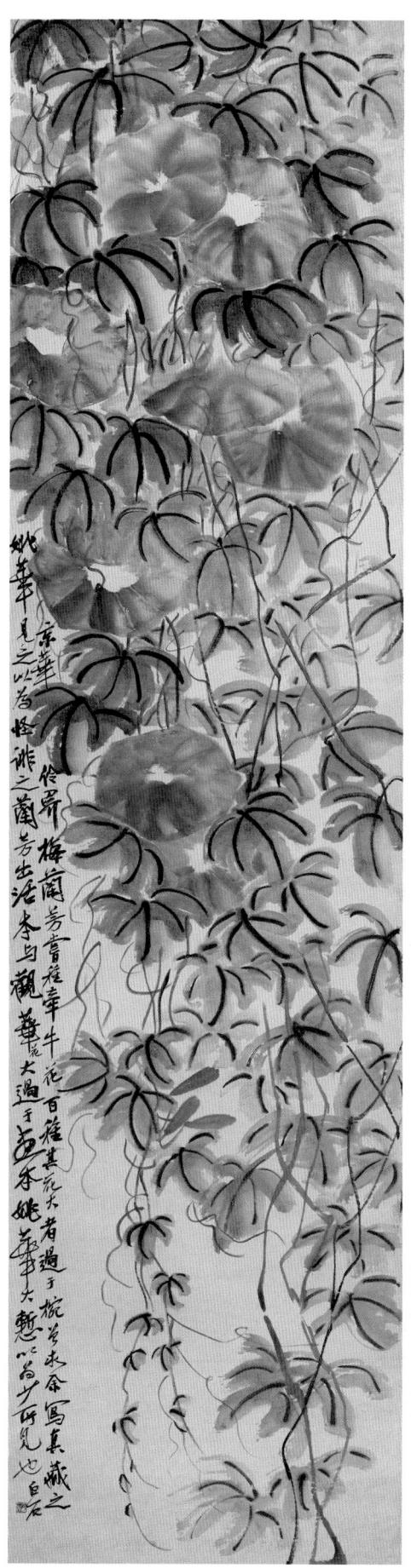

圖 2-6

齊白石《牽牛花》·161×43cm。 賞析:這是齊白石畫牽牛花之始, 為梅蘭芳寫生。晚年畫牽牛花甚多, 皆如沖天炮。

05

東西方繪畫藝術的欣賞與探究(上)

西方繪 書 藝術不能脫 離 現 實 中 或 書 脱 離現實 而 蒼

所 以中畫先發停滯 , 西 畫後發先至

自封 表現風格 方文化 藝術 欣賞藝術必須敞開 的 因 進 欣賞也許 淵 源 的 不 同 敝 心房,接受各式各樣的 而 帚自珍 形 成不 同 但 的 無 **派須故** 審 美品 中 步

學 說 思想的源起

味

這

種種的情境緣由

可參考以下說明

西

在古代 中 西方同 **| 樣是中** 央 極 權 這樣的

政

代的 制度 在征 治制 慰民心, 子民在精 統等之外,還要有思想與哲學精 丽手段完成後當然要有統治手段 帝王統治時 度深刻影響了中 科考取才、農田水利 而這在東西方上就有明 神上有所依循 期 知識分子為帝王 西方思想的 並 藉 、地方治理、 由 顯的 神上 源 術 起 與音樂來撫 的 服 不 除 在 同 統 務 官僚 中 1 帝王 政 或 讓 系 舌

古埃及很可能是人類第 方可 ⁷追溯到古埃及與古希臘的 個形成藝術 薮 風 循 格 的 大 為

至 與 明 (古希臘: 一渗透 而 到 古 的 希 般 臘 蓺 術 的 人 食衣 都 各 種 有 住 美學標 個 行的 共 涌 審美當 進 更 點 是影 中 響至今 其 繪 而 古埃 書 與 及 甚 藝

多以

人

為思考核

以 人 、體為 核 心的 西 方 藝術 起 源

術 的 面 源 獅 都與 自於他 提 身 像 到 埃 X 們對 類對 及就 我 們 死亡的 會 口 死亡 讓 以發現古埃及 人想到金字塔 認知 的 直接呈 有 關 藝 現 口 術 說 木 埃 留 乃 及 存 伊 的 下 來 人 蓺

學 保 術 活 的 和 存 來 # , 建造 大 界 建 驅 古埃及人相 築技 體 此 , 金字塔 不 他 認為靈 術的 們 易 腐 需 壞 發 要 魂 信 透過 運 有 展 在 這 用 死 天會 也造 後 有別於東方文化崇尚自 醫學技 極 為 精 還有另 就了古埃及先進 口 (術來製作木 到 密 原 的 數 本的 個 學 龃 延 身 涥 建 軀 續 築技 的 伊 月. 生 以 醫 復 命

> 方繪書 美學 山 水 的 與 更是西方藝術追 藝 主 術 題 的 根 埃及對 源 不 人的 求 伯 人體 深 影響了 入探索也 **E美學的** 後來 的 構 開 希 成 臘 蓺 西

術

龃

更多的 美的 肉的 裡 限 提 力與美 出 典 體 的 範 開 1 而 更 身 最 展 多 體 精 埃及人對於人體美學的 , 0 的 是 希 可 細 扭 以 且 臘 種完美與 動 經 卓 人首度 越 過 最 延 的 在 觀 展 好 、尊貴 察 與 的 運 動 動 鍛 競 在 態 鍊 追求 進 希 技 展 而 而 現 挑 臘 中 身 戰 在 成 軀 的 對 各 希 為 思考 與 種 於 臘 種 肌 極 有

線 義 藝 點 派 復 立 顚 不 形 寫 古埃及與 (藝術 體透 體 伯 實 開 派 主 視等藝術技 啟 義 八古希 其 \mathbb{H} 1 」洛克藝 ·後續 乃至於 臘藝術 脈 羅 相傳又推陳出 術 馬 近 注 蓺 現 新古 重 術 代 人體 的 典 基 印 新的 本身 主 督 義 象 教 色彩 的 派 蓺 美學 浪 術 野 漫 光 文 潤 主 觀

東 方崇尚自然的文人思考起 源

而成 生活 源受到當 感 類 透過 時 覺 的 政 理想是人類 創 治 作來展現 經 濟 各種 創作 龃 社 的 藝 會 泉 術 環 境 源 風 影響 貌 而 並 思 這 考 此 建 構 泉

希臘 仗形 足以形成藝術 與 時 八各種 東 不西方的 文明 成 中 T 戰 或 藝的 國七 在 也 藝術呈現 春 多樣性 流 逐 雄 秋 派 的 戰 漸 形 或 局 成 時 面 大量的 但 也都各自 期 這只 而 從 在 是 Ŀ 城 西 有 方 邦 百 個 不 制 個 起 同 度 司 或 的差 國 家 源 時 家 期 透 廙 並 的 過 不 性 這 古 打

民的

意識

數年 臘 商鞅 或 的 開 變法讓中 後來秦國 各 啟 西 個 元前 西 城 方帝 邦 四 或 一次 世 有了 咸 建 紀中 統 立 第 横 的 秋 跨 思維 亞歷 次的 戦 歐 國 百家爭 中 Ш 亞 大也 央集 西 方在 非 開 權 鳴 五世 始 的 洲 統合希 僅 局 紀 的 相 面 差 西 帝

> 中 馬 南 帝 或 北 朝 雖 或 然在 瓦 的 解 分裂 漢 後 朝 诗 基本上 後經歷 期 但 就 了董 中 再也沒有 或 卓之亂 在 隋 唐 統 莳 恢 過 或 復 龃 ; 魏 統 反

晉

且從此就幾乎不

曾再分裂過

觀

羅

君 從漢 想 術 , 臣臣 開始 武武帝 經 中 濟與 央集 當中 用 父父,子子」 藝 進行柔性的 權 董 術 的 仲 的 各項控 舒 發展 提 出 思想統 0 制 的 的 兩千多年的 手段影響 秩序 罷 黜 關 百 讓 係 家 7 儒 極 深植 中 家 權 獨 或 的 統 尊 的 治 君 儒 思

相伴的 光 讀書寫字 後設立了 和武 耀 門 接著 楣 İ 人進行精英控制 真 科舉 詩詞 在 布 這是唯 衣卿 制 儒 成為 家思 度 相 , 必備的 想的 成 從此文人將 的攀 為 怎麼控 框架下 人 學問 生 龍 百 途徑 制文人?隋唐之 生的 再分別 毛筆 升官 精 成為終身 發 針 力 用於 對 文

但 是宦海浮 沉 能 夠 清雲直· 上 官場 順 遂
變

化不大

境 學的文人在人生不得志時 在 只 或許中國的文人出於長期 想就成為失意後 終究不是多數人可 能 Ŀ 媒材與技巧 轉向 干 年 居 來 住深山 繪 畫 都 風 怡情養性 以得 追 格 水清高 樣或類似 相 到 對 的 面 , 對眼 龃 或 致 這 療 灑 道 前 傷 脫 此 所以中國文人畫 大 環境 與 知 止 為 大 痛的 識 環境 的 此 釋 分子 無奈 憑 Ш 與 藉 的 水 心 書 飽 思

面 核 畫 得像 心 不 的 反觀 斷追求進 價 畫 西方繪畫 值 得美 觀 步下 在 其實這更反映 在新古典時 科 的 技 種 醫學 藝 **新星** 期 • 出 以 經濟 現 西 前 方以 發 不 展 個 但 等方 人為 追 求

人的 藝 斥追求單 術家越 然而 藝術表現 一純的 到了印 來越重 技 巧 視 象派後卻 藝術思考的 大 加 造 又打破了這 成 不斷改革 波波 不斷 點 推 甚 至 翻 西 前 排 方

從 節 象派 的 莫 內 到 野 獸 派 的 馬 諦 斯 1/

> lock) ich) Dalí) 技 的 派 如此豐富的 思考哲學 巧 的 ` 等 與 畢 抽 風 絕對主 卡 象 無 格 索 表 不都是 現 藝術發展模式其實其來有自 甚至引以為恥 義 加 超 主 的 E 現 如 義 馬列 經 實 此 的 濟環境多元發 主 波 , 維 義 他 洛克 奇 的 們不希望重複前 (Kazimir Malev 達 西 (Jackson Pol-方以 利 (Salvador 展 個 的 人 情 為 核 況

東 方傳統文人畫受到 局 限

下

心

的

體

力 應用 千 的 間 以及繪畫技巧的 畫 的 作 沉 在 直 浸與 是透過不斷的累積 這 品品 東方所謂的 到清末民初才有推陳出 見第 種 鍛 師 鍊 古 傳 四 大 承 泥古 六 文人」 此花大半輩 頁 加上 昌 而 失去了 2-7 東方對於筆 越顯豐富 講究師 新 子臨摹 溥 自 者出 我 心 承 創 畬 墨技 需 現 的 要長 仿 新 傳 齊 張 的 前 巧 統 的 H 能 時 人

成

不

同

的

面

 \exists

醒 石 般 傅 從 抱 陳 石 陳 相 李 因 可染等人, 暮氣沉 將 沉 的 中 千年 威 図繪畫: 致 像 久夢乍 改

E 創作表現方式 品 杜 灑 方 (Lucio Fontana),各種 象 顏 經 善 行為藝術層出不窮 脫創作媒材 於 此 料 跳 (Marcel Duchamp) 挑 種 作 脫 戰 情 畫 油 不 況 的 畫 龃 百 波 顏 也 的 西 洛 料 說明 方 藝 克 ` 衕 相 記思考 畫 T ` 媒 比 ,西方的 而 把 筆 就 Ħ. 材 ` 這 的 1 刀割 花 有 種 便 局 他 故意顛 八 極 繪 斗 門的 限 畫 們 大 畫 當 的 的 一布的 與 藝 例 差 一覆傳 裝 創 藝 置 術 作 如 距 衕 封 品 塔 用 統 藝 媒 0 早 術 納 的 揮 材 西 的

大染缸 上, 有很大的差異 雖 盡 與西方繪畫 口 能的 發揮 到 相 比 極 致 在視覺美感上 但 跳 脫 不 出 傳 還是 統 的

己跳

而

更

重

反

觀東方卻仍受限在單一

媒材

的運

角

與

變化

東 西 方繪畫藝術 迥 異 的 面 向

向 的 我試著歸納出 影響 而 產 生 迥 東 然不 西方繪 司 畫 的 頭 觀 感 (藝術 受到四

個

面

外在政策 經 制 度

式不同 想、 民思維的 西 方在 老莊思想 在 歷史上長期分裂 中 人民的 或 手 段 兩千多年 , • 佛 思維自然呈現多元的 家禪 種模子當然塑造出 的 中央 學 城邦遍 ` 集權 科舉制度都是控制 布 制 度 樣 各方統治方 F 個 貌 樣 儒 家思 子

內在思考哲學

客 物 八世紀 一分」的思想模式 並以 西方傳統繪畫 此觀點來認. 啟蒙運 動 的 知世 : 浪潮 個體以 強 界 調 後 尋 客 以 理 求真 觀的角度 人為本 性 主 理 義 尤其 強 看 調 待 在 主 以 事

Francis 性 為 主 Bacon) 體 的 思 想 的 解 名 放 言 像 知 是 識 法 就 蘭 是 力量 西 斯 培 , 就 根

是典型的

例證

總結 龃 確 西 性 芳 審 此外 傳 美 統 注 活 而 往往偏 審美文化 相 重 動 志實 對 中 西 方 不 重 展 的 重 於 現 重 声 對 觀 視 視 現性 藝術 模仿 主 察來描 西 醴 方傳 情 的 龃 寫 繪 統 再 熊 要 實 客體 繪畫 的 求 現 表 性 和 , 現 對 與 強 並 藝術 生 於 逼 調 活 真 藝 性 術 再 規 所以 現 創 削 浩 精 的 自

哲

天

明 體 上 說 的 化 的 形 為 被很多大師 , 書 文藝復興 對 認 象 家 象的 為 畫家的 如 時 顏 再 推崇與 果你 色 期 現 的 性 ?達文西 不是這 並 1 強 應當 如 在 調 會 西 樣的 攝 像 方 更 入擺 傳 能 明 面 統 手 確 鏡 在 藝 提 面 子 術 就 前 出 發 不 將 所 是高 自己 鏡子 有 展 史 物

思

強 調 天人合 中 或 傳 統 繪 的文化 書 中 精 國 講 神 引 天 導人走 地 向 人 與

> 融 物 為 我 兩忘 體 自 的 然不在 精 神 狀 人之外 熊 , 而 是 主

> > 不

分

然

而合 種自 天 想 學 獨與天地 天法道 的 身休 0 而在 天人合 源 莊子的 頭 切 精 養的 應 人 道法自然 神 順 方式超 往 其 「天人合 來 的 自 , 老子 說 然 越 0 法 現實與 , 這 不 與 說 這裡 是中 精 可 : 觀 神 或 社 點更是 天人以道 為 古典 會 法 要 強 萬 台 地 藝 制 物 種 均 術 為 透 地 不 美 達 基 人 壆 生 過 礎 到 法 在

然後 性以及呈現 藝 強 家首先應以 現 衕 調客體 加以 和 據 強調 美學 此 表現 自 中 誠 理 然忠實的 蓺 威 林泉之心」 摯 術 傳 論 和自然 表現 統 這就是 偏 藝術文化 再現 主體 重 於 意在筆 看 宋代畫家郭熙認 對 表 0 必然 現 大 外 Ш 水 性 在 此 先 事 寫 以 中 物 輕 的 獲 意 或 再 蘇軾 文人 得 性 感受 現 書 為 而 畫 抒 更 意 重 不 重 書 情 在 表 求寫實形似,而是強調抒情、寫意。以形似,見與兒童鄰」,可見中國傳統藝術不追視寫意,繪畫不重形式而重意趣。他嘲笑「論畫

三、媒材與技巧的不同

紙、畫布、油彩、水彩、壓克力彩;東方則是絹以繪畫的創作媒材而言,西方的媒材就是畫

圖 2-7 張大千《柳傍仕女》 · 1947 年 · 131×56cm。

媒材能伴隨 思考的 印 材千年不 布 象畫派之後就 宣 革 紙 新 變, 毛 新 並 技 挑戰 只 筆 巧 不再以技巧為 有 不同 在技巧上 也 呈 有 現新的 的 小 [藝術媒] 數 有 指 藝 重 畫 術 材 此 變化 概 東方的 而 , 念 大 更著 為只 ; 重 西 創 有 藝術 方在 作 媒 新

中 固定媒材的 材千年不變, 藝 濟 環 衕 或 境不 [繪畫 發展模式 在 西方以個人為核心 斷 無從發展 發展 局限之下 仍 然是宣 其實不 的 情 , 有待突破 況 繪畫容易呈 紙 難 1 的思考哲學 理 ` 毛筆 產生 解 0 如 而 水墨 東方的 此豐富 現 單 , 崩 以 性 色 創 多 及 樣的 在 作 在 媒 經 讓

者

四 中國 山 [水畫 藇 西方風景 畫 的 比 較 最 重 要

高的 一代歷久 種 地位 心靈 中 或 儀式 而 Ш 成為 不衰 一水畫自 是自唐宋以來,文人畫家追尋 東方文化的 在中 魏晉 國 南 藝術 北朝 重要表徵 起 史上 建立 迄 元 獨 Ш 水 特 明 書 且. 崇 是 清

> 嚴 的 表現 形式 尤其它成 為 種 詩 畫合

的

傳

統

莊

是為了描寫自然 要是老莊 心思的 對道 Ш 教長生: 水畫 哲學的 轉化 有南北宗之分 疝 境的 產 即 物 記想像世 使自然有情 大 此 , 界 ; 北宗 中 或 也 南宗 Ш 必 水 的 書 須經過 金 畫 碧 絕 不 派 Ш 僅 主 水

是

以上 畫至十 在 问 獨立 東羅 沉 滯 0 西 七世紀 馬帝國 的 中 方風景畫 風景 更 或 由 Ш 小畫自 拜占 畫 沉 荷 滯 時 的 庭美術 進 蘭 發展 期 開 入清 唐 始以自然作 朝 與 中 末的 中 時 或 崛 代 Ш 起 或 水 Ш 頹 畫 西洋美 廢時 畫 水 著單 已經 為題 畫 差 材 術 由 調 距 隆 的 尚 千 盛 宗 滯 而 教 年 走 有 留

而蒼白 西 方的 所以中畫先發停滯 藝術不能 脫 離 現 實 西 中 畫後發先至 或 畫 大 脫 離 現

實

注入西方的

繪畫觀念並

改良

標誌著中國

水墨畫的

新活力

06

東西方繪畫藝術的欣賞與探究(下)

近現代的中國畫家都維持著市場溫 度 因為在文人畫沒落的二十世紀

何欣賞,所以有探究的價值 對於東西方繪畫的差異 我覺得不 為 的 是知其然 重要在於. 並 如

知其所以然,但沒有優劣之分

相 異的 畫面空間表現

Ш 深 下 遠 中 而 平 或 仰 山 遠 Ш 顛 水繪畫講求的是「三 郭 熙在 謂之高遠;自 《林 泉 高 Ш 致 遠 前 中 而 寫道 窺 Ш 即 高 後 : 遠 自 謂

> 畫家大都謹守此規矩 此漫布。 色清明 之深遠 三遠之說成為解析中國山 深遠之色幽微 自近· 山 而望遠· 視覺上是散點透 Ш 平遠之色迷濛 謂之平遠 水畫的 • 視 畫意, 高遠之 典 範 由

概 隨 肉 在 念 能 類 賦 繪畫的要求由 傳 中 依序 彩 神 或 山 為氣韻 經營位 水畫注重 再 加 上 置 生 魏晉時期的謝赫 詩 動 傳移摹寫 造物在我」 書 骨 的 法用 潤 飾 筆 提出 的 以此有了 於是 應 精 物 「六法 神 有骨 象形 中 重 或 有 點

Ш 水畫 的 準 剘

築的立 法 空間 置 又具合理性 的 問 必 繪 須進 體空間 並 畫作品 題 H. 適 行 轉換 由 時 是一 依賴 塊 呈現真 維空間 面 光影的 而 實的 光影 西 方 卻要求三 變化 世 在視覺裡找 界 顏 色 , 一維表 既符合科學性 百 和 時 形 現 也 狀 到 解 共同 決 透 大 構 布 視 此

量 的 的 實 畫必須全盤西化的呼聲四起 於是在一九二〇至一九三〇年代, 中 論 技巧 國受到 傳 表現出十 , 神 認 是跳躍 在 為 明 才可 未清 精彩 「真」 厚 科學主義的影響 重 九世紀以 的 活潑且展現 以傳之久遠 初 的特徵 者只能列入「工 用 時 色 , 中 來 以 或 針對 社會 在客觀寫實之外 及眩目的光影 , 0 西方風 然而 驚訝於西方作品 脈 西方寫實技: 匠 到了清 動 景 要挽救中國 的 之流 畫 蜕 種 末 , 變 都強 法的 民 感 , 的 初 唯 動 絢 寫 有 繪 力 列 麗 評

> 畫革命 運 動

繪

中 或 Ш 一富於 想 像

主客兼顧 作品成為生 的 , 這含括了合乎科學以及技法與材料的 西 百 方繪畫發展 時 的 , 概念, 存 動 在 的 著以 到十 視覺 對於自然物象進行客觀忠實 主 九世 感 觀 動 意志為 紀 從主客 基 礎 的 一分變成 應 創 作 用 自

使

由

寫

命情 稿 全然不同 繪記憶的過 他 調 然而 們 , 這與西方 會在畫室中利用它去重 0 程 這 中 種 國畫 方 山水畫才能延續其獨 實景寫生」 家堅 由 科學 痔的 而 傳統 注 只是中 入理 是臨 組 性 , 再現或 特精 或 的 仿 畫家的 忠實 名作 神 表現 模 與 或 草 仿 牛 重

察中 、點不固定在同個地方。西方繪畫中通常只有一 或 中國畫中往往具有多個消失點,與多個觀察角度 畫 技法中的 一種透視理論。採用散點透視時 個 書 消 家

,

這是千年來僅

見的

27

再

現

在作 心 百 品中 中 最 經典 再 現 的 山 水 0 所 以 現實的 自然實景 不 會

於描 景 繪 畫仍然代表兩個截然不 畫 寫 則是「目中之畫」 換 胸 言之, 中 丘 中國 壑 繪畫 風 景 畫 0 屬 於 則善於 司 時至今日 的 概 心中之畫 眼 念 中之物的 Ш Ш 水畫 水 書 , 客觀 傾 與 西 風 方 向

掉

了

好

像

畫不

面

且

豐富

彩 布 畫 有 順 應材料特性發揮不 亞 宣 在 同 麻 紙 西 樣 布 是自然實 方 ` 毛 則 畫筆 筆 稱 為 作 景 水 風 畫 墨 景 的 同的 題 作 畫 當然也 畫 材 ; 作畫技 在 , , 後者 在 媒 因 材 中 材料 巧 用 或 上 稱 不 油 前 彩 同 者 為 用 Ш 各 水 絹 水

筆

用

自

書性 彩 表現 性 遠 想像性 方受傳統文人哲學思想主導的 的 光 影 構 成性 移 應 動 用 焦點 性 ; 和 定 西 透視性 點 方的真實再現 的 焦 尤其是手 點 透 精 視 神 性 性 性 卷 詩 色

這

此

各具特

色

的

思考

與

概

念

並

無

高

下

對

錯 縛 真 與 , 眼 優 睛 畫 劣之分 看 面 到 清 的 楚 如實景全 成 明 西方繪 畫 É , 眼 但 書 睛 其 強 沒 實 調 看 這 到 概 重 的 美景 念 現 也 形 與 力 遺 成 逼 束

-端奪 繪畫 然空間 視 點的 中 來召喚 造 或 焦點透 化 的 山 表現力以 水畫排除了 表現自然 成 視法與幾何 就 出 及 ,西方繪畫 心 靈層 正所 種奇特的 秩 謂 序 面 的 基 造 卻 感 本 文化景 化 規 仍 知 入筆端 能 뗈 力 中 展 中 現 對 唯 或

來趨 勢 東 西 方差異縮 1

未

封 輩 T 科 舉 子 建 與古人 專 考試造就飽學之士的 制 中 度下 研 或 刀 水 相比生活的 發展 墨 書 畫 Ŧī. 經 而 傳 承千 成 拿著 , 主 餘 方式與歷 要 年 毛 筆吟詩: 文人」 由 , 儒 都是在 家的 程 階 作 |思想控 生命 層 中 詞 -央 集 權: 的 的 如 都 今 制 遭 遇 沒 的

與 資 源 都迥 然不 同

筆

或 念 畫就是視覺藝 揮 一文人畫的 灑 用 現代的· 就是創造 於畫紙 來作為人生安頓的 胸 上?所以 人哪來情 中 術的 視覺藝術繪畫的 抱負與· 表現 現 懷與 (才情 在的 , 另 抱 逐 無關 水墨 漸 負 靠 種述說 專業者 畫不能 T 向 用不熟練的 西 |方繪畫 , , 這就 只能說繪 像以 毛筆 的 前 和 中 理 文

改變, 作 理 料與技巧當然可以繼 念上, 往 從思考上、 當然不變的還是真誠與自 西 方繪 中 或 畫 水墨畫要隨著時代 畫 的 理 理上與技巧上改變 承 解 欣賞 , 只是必須隨著時 然 往 總之 西方思維 東方的 代 繪 有 創 書 所 材

西 顯 萬 棄 方留學的 的 象 媒材作 例 但 子就 若要摒 可 能 像徐悲鴻 加 為 繪畫技巧帶 東方 棄束縛 入或變化使用方法 中 林 概念越是與西方接近 或 П 東方 風眠 水墨 吳冠中 的 像是吳冠中 0 技法其實 特色不可 等人 將 包 能 將 明 硬 羅 潰

> 及李可染水墨畫的 技法呈現, 技巧對 松 融 以 入於 , 把 西 紙筆都改變 方媒材與 應西方抽 Ш 卻 水畫之中 不會被看 表現 、技巧來表現東方美感 象 ※繪畫 而帶來不同 ;又像張大千 成 , 西畫 融 趙無極 入西方光影 的 尤其是當代的 的 繪畫技法 朱德群 元素 透視 潑彩 ; 以 和 也 劉 的

玉

的

西 方 表 現主 義 的 興 起

呈

現了水墨繪畫的

新

面

貌

或

現 性 各 化時代 種 藝術思潮 九 世紀末的 認為創 是性格的 打 下基 作 象徵主義 取 內容是 礎 · -+ 白 個 為西 世 人精 紀 西 方二十 神 方進 與 情 感 世 的 紀 的

風格

崱

現 與 色彩 而 畫 家開 是畫家主 主 始 張繪畫 反對印 觀 個 藝術不是對客觀 人感受的 象 派 他 展現 們不滿 景物 於追 最 的 重 **要的** 定求光線 現 實 先 再

義思

潮

裡的 現 斯 意 驅 主義的 妄 的 是 基 梵谷 誇張 強烈苦悶以及精 (Wassily Kandinsky) (Piet Mondrian) 探 索 接 他 續 運 並 如 用 啟 對 孟 神壓 迪 克 比 等藝術家 的 強調 色彩 抑 他 的 的 保 以 傾瀉 主 及扭 羅 觀 咖 持 情 喊 續以 克利 還有 感 曲 的 表 的 現代 線條 抽 達 蒙德 象表 康 了 11 刻

藝

方

表 現 主義形成與發展的時代背景

觀

東和 矛盾 思維 類 義 相 政策 互敵對 影響也 與不安給 大 九 世 此 社 四 紀 H 前 趨 年 九〇五年 會動 初 人們帶來 衰弱 第 途 黑暗 盪波及 德皇威 次世 在 知 心靈陰影 德國出 人們的 昇 廉 生 識 活空虛 分子 大戦 富 有 對 爆 現 精 野 表現 現 宗教對 發 神世 心 導致人與社 實不 的 各 主 界和 推 滿 種 義 行 的 藝術 擴 社 約 張 會

> 映 到 會 生活 強烈的 人與 , 社 入、 扭 會現象必然影響藝術 曲 人與自 出 現 更 深刻 以及人與自 的 異化 發 展 0 我的 而 藝 關 衕 係受 會

後開 勢所趨 再現自然 九世 藝 與 術品大量傳入西方 真 啟 術 十六、十七世紀大航海 實 紀末以後 追 家 然 求 的 , 的 表現 主觀表現 興 感性」 的 趣 方式 目 由於攝影技術 而 的 從 取向成為現今藝術的 的 發 性 中 開拓 現代藝術 展至印象 逐漸 獲 取 被取 西方人眼 時 靈 象派 代開 的 感 代 發 是物極 0 Ē 朔 啟 另 到 西 界 時 方追 使 極 東方的 必 得 方 引 致 潮 水客 流 反 繪 耙 , 之 面 的 書 西

國 寫 意和 表 現 主 義 的 異 同

中

時

的 種 影 中 以 或 抒 繪 畫自 情 注 而 重 畫 [傳統以來受到 言志 家 心 的 意 特徴 和情 景 形 相 天人合 融合的 成 原因 與 意 哲學 中 境 或

這

觀

思維以 出世 文化的文人思想有關 道家的 及人生的 超世 應對 都深刻的影響著中 中 包含儒家的 國寫意與表現主義之間 入世 國文人的 佛 家的

的

異同

中 或 畫 重在解: 放形式語言 表現主義 重

在

解放自我

表象 靈 洞察本質的視覺找尋真 所 共同觀察的結果 ,也觀察人的內在變化 一、東西方藝術家都不僅是簡單 文實特徵 , 他們用 作 品 是 單 觀 察事 視 純 心覺與心 敏 感 物 的

洩內心的苦悶 充分表達內心情感和 打破傳統 統對於形體的 對 事物的 逼真 主 觀 看 刻 法 劃 甚至宣 讓 畫 家

細 找到了自己另 節 四 以 狂 共同特徵是奔放的外在形式 放筆觸傳達內心 種表述真實世界的· 甚至誇張變形 方法 不 拘 正 泥於 他 如

媚

物

畫

說 德國 真 實 : 表現主義畫家貝克曼 這世界本來是不真實的 (Max Beckmann) 是繪畫使它變得 所

中 國 寫意和表現主義的共同追

對於物學 形象的表現 直 接看 幻覺 相的 形式 到 層面 想像等 描 外 。人的視覺包含肉眼與心 繪 在的 而 都不是完全的 言:寫意繪畫和 物像 統稱為意象 心 眼 則 再現 可 表現 能 眼 是 兩種 而 主義繪 記 是 憶 重 肉 書 現

俗 以 的 造型 甚至不如詩來得更接近事物的 齊白石認為: 模仿物象追求客觀逼 繪畫不能單以 不似則欺世 觀 念是 像或不像為標準 意 應在似與不似之間 與 真的 象 繪 共 畫 本質 同 柏 遠 交 拉 織 不 太似則 圖 中 的 或 如 也 認 產 繪 哲

學

為

夢

眼

家創作 家的 其實客觀世界中 淡 自 Egon 於 有直 切 性格 書 中 時 或 法 Schiele) 層畫 有 在 而表現主義的 畫 曲 線 的基本語言是線條 面 條 有快有慢、 根本不 等 , 有 主 粗 觀 有 也非常喜愛運 存在 賦 畫家像梵谷 細 予與界定 有長. 具 有 行體的 硬 有 有 線條 可 短 用 軟 以 孟 也 它可 線 克 說 展 有 線條 現 條 而 席 濃 是 以 畫 形 來 畫 旧 勒 有

烈的 創 寫 作者的 神 主 觀 性 主 用 神 觀 線 和 層 感受 精 條 面 來造型 神 而 性 言 的 透 中 過 中 或 毛筆 寫意 或 |繪畫方式 中與線條 繪 書 強 調 具 寫 有 以 出 強 形

表 的 的 意繪畫或 達 內 形 在 7 西 情 需求 方表現 西 色 緒 方的 , 是自 精 用筆 主義認 表現 神 ·發 和 主義 傳 和 為創 思 搋 自 想 對 作 繪 由 動 畫 所 的 客觀世 機是 意志 以 畫 不 昇 出 論 面 表現 的 於畫 的 是 形 看 中 主 家 象都 法 或 義 個 的 也 重 寫 中 人

> 視精 不 再現已不是最 神氣質的 傳 搋 和 重 葽 表現 的 對於客觀 物象的 再 現

或

東 西 方相互 融 合 , 但 仍 各有 其 貌

異 成 畫 異 面 性 繪 風本質上的不同 目 不 畫風 由 同的 於 其 八內容 格 東西方在哲學淵 截 思維造 歐然不同 美感 就 , 尤其繪畫材料的 不 ` 意境 同 面 的生 對 源 東 和 ` 思想情 氣韻 西 活 方作 理 都 念 品能 泛差異 感上完全 有 很 也造 領 大 分的 也 悟 就 造 迥

真 吸 與情感表現的 實的 收了東方藝術的 西 理 方藝術自 性 描繪方式 追 十九世 求 元 擺 素 紀末期 脫 中世 更 開 紀以 啟 後 對 不 來 個 僅 主 追 在 北客 觀 形 式 11 觀 上

的 養 不 同 分 文化的交流 加 以 融 合 總 不 會相 僅 是西· Ħ. 吸 方 引 藝 術 吸 受到 郸 值 東 得 方 汲

取

圖 2-8

齊白石《秋水鸕鶿》· 1929 年·145×48cm。

新

意

最神秘的圈子、最昂貴的學習、最精彩的回報

藝術的 影響 東方藝術也因 |西方藝術而生出

此

東 西 方藝術投資的 價值走向

費用 賣出 很好 宣傳 有 畫 拓 廊 中 , 展市場 兩 甚至不太歡迎客人上門, 或 水墨畫 邊拿 只有各地國 傭 的 在 金 機 會 沒有成本 營的文物 九九〇年之前 拍 賣公司· 商店 左手徵: 只需招 因此給拍: 且 大 不會 商手段的 件 為 賣公司 中 右手 國沒 大肆

是中 公司 代次之,在八年之後隨著時 年是升溫期,二〇〇五至二〇一一年是井噴期 而 且是油 國拍賣行業的發軔期 如 然而 雨 後春筍般林立 這 畫在先, 種 好 賺 水墨在 的 生意逐漸被發現 , __ 後;當代 ,二〇〇〇至二〇〇五 間 九九五至二〇〇〇年 推 進 在於前 比 於是拍 起油 近 賣 現

> 大起大落,水 墨畫則相對平穩 沒有暴跌或

問津 的現 象

忽 品 貌 的 初 張大千、 虹 有了 畫家 視 , 齊白 注 都 , ,跟上時 入西方的繪畫觀念並改良 大 維持著市場溫度, 其是近 溥心畬 石 標誌著中 為 他 代的腳 傅抱 現代的 們 在 或 黃君璧 石 中 步 水墨 或 畫 李 家, 文人畫沒 估計 畫的 可 林風眠 染 譬 新活 到未來也不 如 八。這些 石魯 落的 吳昌 力 吳冠中 一傳統 徐悲 碩 陳腐 可 的 變革 世 能 的 黃 鴻 紀 被 作 賓 面

第3章

鑑賞與收藏訣竅

——眼力與財力

01

既 收藏、 也能 鑑

鑑賞是收 藏之鑰 為打 開 收 藏之路 成 就 收 一藏之事 鑑賞 酿 力是必 備 能 力

以 (收藏 過 程 鍛錬 鑑賞眼-力 以鑑賞能力提升品質 增 加樂趣 , 兩者 相 輔 相 成

此門 大 為 經賞是 才能登堂入室 衕 收 藏 種 與 八鑑賞在 訓 練 進 我 而 看 而 收藏是鑑賞之門 來 窺堂奧 是 口 以 相 關 進了 的

了錢 學習更多的知識 的 隨著收藏的擴大, 象的片面了解 渴望也 鑑賞的學習須透過收藏方能深入 將作品抱回家的關切 就 更高 其學習動 此外 花費也更多, 對於擁 更能 有的 **分和** , 東 借 深度都是不同 和光看展覽存! 對於了解收藏 西 助 藏 品鞭策 才有能力鑑 原因 自己 是砸 的 個 節

加

收藏樂趣

兩者

相輔相

成

代 程鍛鍊鑑賞眼力,以鑑賞能力提升收藏品質 收藏之事, 白 别 真 鑑賞是收藏之鑰 自我滿足, 偽 與 價 鑑賞眼力是必備的 值 對自己投入的心力及金錢 欣賞 其品 為了打 質與等級 能 開 力 收 藏之路 以 讓 收藏 有所交 自 的 成 我 增 渦 就 明

多寶貝 的 其實收藏行為只是 過程 終究是人傳我 透過藝術品讓自己學習成長 我傳人 種手段 在這 因為 藏品 曾經 提升 不管

有

有的

人並

沒

有

述的

動

機

只是

隨

緣收之藏

在 理 賞 性與 事 観光 感性之間 物美 除 感 1 的 對 互為增品 | 發現 藝 術 品之外 獲益良 長 ` 互. 為 多 更 能 平 , 可 衡 擴 以 大 讓 到 自 111 間

밆 樣 後 錢 的 想 常 就 的 用 存 收藏的 是好 想 內容 以 買 在的 然而 專家 要 賣 作 現 收藏與 附 來獲 甚至 目的 建 象 品 庸 議 , 風 取 性 對 作 鑑賞通 雅 利 已達 藏 為買 如果 作品沒有感覺 潤 提 , 到 的 常常 進 藝術 升 收 賣出 是 , 目的只是在 社 和 兩 會 밂 鑑賞學習 的 的 П 觀 只 目 依 事 感 是 以 據 的 這 擁 只是投 為只要 個 無關 如 有 不 是 投 果 關 財 描 是 能 富之 心作 資 資 沭 這 賺 標 經

無法 藏 之 人 只是經 如 提 卻 較 專家 升 樂 為 不 內 在此 盤桓. 手 行的 學者 無 數 在 低 也不去做相關 也 水平 業者等 大 就 職業使然 是 的 具 收 備 口 藏 是他 而 作 研 鑑 鑽 品 究 賞 研 們 中 鑑賞 並 此 能 道 不 能 做 力 將 收 的 力

> 鑑賞的 分 釋 典 他 藝 們 , 術 或 所 觀 品 宣 用 知 點 傳 的 發 表現 藝術家或宣傳 表 , 此 或許 晦 著 和 述 澀 有著教化的 精 難 要 文章 懂 , 自 這其 //\ , 己 極 心 中 作 盡 崩 總 翼 在發表個 翼 所 有 的 能 但 文字 更多是 此 的 宣 人專業 引 傳 來 經 成 闡 據

類 人 綜合以 所以才說收藏與鑑賞是兩 所 述 能 夠 收 藏 和 懂 事 得 鑑 賞 的 是 了

確保個·

人生

存的

價值

F

兩

高 尚 的 思 想 • 商 業 的 考

藏 的 動 機

提 機 素 是 或 升社 朋 有 是直覺; 收 會地 友的 的 藏 是基 蓺 位等 一後、意與 術 於對 或作為資產配置 品 的 跟 但 藝 背 是 隨 術 後 這此 的 ;或受虛榮 熱情 有 情 各 感和 種 附 有的 不 態 心 庸 百 度 指 是投 風 的 使 雅 作 情 資 為 或 感 企 耙 者 投 啚 大

如 正 的 個 何 的 藏 卷 動 家 套 機 也 日 哪 卷 進 無 了 怕 住 可 只是其 非 T 這 這些 個 議 門 中 人 檻 甚 至 的 讓 值 十分之一 藝 他 術 得 們 的 有 洣 賞 機 人就 會 大 成 會 為 為真 形 無 成

藏 物 件 的 選

的 歡 但 作 如 但 點 是 無 瓷 雕塑 都 第 論 如 可 以 哪 何 口 以 收 選 個 古 家具 擇 收 具 品 藏 董 有 藏 或 項 普 以 都 恆 佛 甚 全 常 繪 必 遍 像 須具 至茶 畫 憑 的 被 作 你 市 收 青 場 備 藏 品 眼 銅 酒 為 光 流 的 器 例 第 品 誦 錢 也 性 項 文房 全憑: 幣 實 可 自己真 且 簡 在 不會 郵 雜 單 你 太 言等 項 多 歸 喜 歡 貶 正 納 值 畫 諸 為

都 必 須 吸引你 幅 畫 無 術理 令 論 你著 視 覺 迷 1 很 精 直 神 接 或 的 整 不 體 需 的 感 要

什麼高深的

藝

慰藉

緒 在 看 顯 Ħ. 著 隨 然這 動 著 中 幅 莊 種 畫 產 間 作 生 能 龃 品 產 經 對 種 生 莫名 驗 某 你 的 種 而 的 共 累 言

畫 作 看 了 有 此 會 具

備

創

意

與

脫

俗

感

情

鳴

積

得 作 卻 是 與我之間 年 老珠 歷 彌 黃 競 新 索然無 相 成 魅 長 力 依 趣 時 間 有

此

覺

畫

是最. 更 者 你 會 口 而 陪 好的 以 言 同 釋 它 出 你 考 真 驗 , 起 另 正 謀 以 走 是 白 新 前 未 幅 歡 者 來 好 加 書 以 言 你 後

傅 昌 留 抱 3-1 著 石 就 我 Ш 給予 高 有 水 我 長 幅 極 收 大 藏 的 多 見 年 精 左 的 神 頁

圖 3-1 傅抱石《山高水長》·1962 年·140×68cm。

賞析:此畫是我所見過傅抱石在表現其成名筆法「散鋒皴」,最典型、極致的作品,山體 結構奇特,氣勢雄偉,氣韻生動,瀑布水口絕佳,隱微山亭人物有點睛之妙。

藏

的

選

擇

過

口

以

有

很

多

高

尚

的

思

時

藏

品 作品 件 能 想 年 能 時 色 -或更久 增 期 獲 表達訊 值 必須是稀 第 利 但 的 或 收 畫家在 是 神 很 不 , 也 來之筆等; 高 息的 得 所以必須選擇狀況良好 可能是今年 絕佳的 的 有的 某 有 畫 強烈程度等 作 品質 此 時 程 一商 期標 譬如天才畫家數量 第三是可長 我 賣 業的考量 0 **試著舉** 你 明 品質是綜合了 幟 年 性 所呈現 賣 的 出 久保存 作 即 必 品品 個 的 什 耐得久藏 須存藏若 形狀 符 或在 不多的 麼 合 藝術 (是)將 切 的 轉 折 第 顏 條 的 品 作 來

Ξ 如 何 建 構 收

以下 -幾個基 收 藏 最 礎 好 能 夠設定 並 考慮自身 標 的 能 劃 力選擇 定 節 韋 遵 循 口 考

Ħ

參

選擇合乎你 針對 特定 個 性 藝術家 的 畫家 風 格 這 是 挑 選 點 這 此 三畫家各四 的 收 藏 個

> 作品 期 的 重 要作 品 收 藏 0 我個. 即 是以 此 為基

來有 , 藏 自 以 品 根 ` 莳 不 據 上 間 好 藝 為 斷 面 術 軸 線 目 史 線 的 的 相 承 軌 並 對 襲 跡 具 較 備 脈 難 對 絡 這 的 史」 是 貫 通 的 線 深 必 的 須 度 其 1 收

藏

解

較 方 現 司 式 出 個 高下立 各異其趣 , 口 時 依 代裡 據時代 以 見 就 司 的 各種 風 風 時 格 格 代的 表現 地 品 東 這 這 西 流 是 是 派 的 大 面 種 小名家 畫 有 家 的 趣 收 稻 總 的 藏 收 會 Ħ. 比 藏 早 在

慎 少 運 的 就 的 收 是 氣 但 很 藏 收藏態度 切 好 有 , 依市場趨勢進 投資或投機 人說 的 若 人 能 才 在藝 能 以冒 也 是 做 意味較 險的樂趣 術界 行 種 收 收 境界 藏 藏 對 的 重 每 樂 得 除此之外 取 個 趣 這 是很聰 代 是 可 來說 能 貫保守 也 跟 抵 明 風 式 也 冒 减 不 且

八專收某 題 材 或 某 品 域 的 作 品

四 收 藏應具 備 的 心 熊

或 懂 最 家 來 維 的 習 讓 後能激發我們的 成長的 約 我們 漂亮可愛的 必須讓自己變得堅韌和包容 是種品 這需要精 束 然熱情 收 過 **| 藏藝** 長期 心 程 神 術 投 確 不 以堅定來抗 寧 東西 品的 入, 的 藝術是最具 自 惴 往 有 我意識 過 惴 也 程 往 如終身的 是那些 不安 許 視 拒 挑戰 口 為 ` 誘 的 持久力 以 個 惑 起 略 事 性 人的 承 也是最 對 諾 物 初 過 若 不以 和認 養成 想成 要 此 並 為 知 |淺顯| 以 真 有 的 道 為 知 助 即 易 藏 思 識 益 壆

增

值

的

想像

力

五 收 藏 需 具 備 的 條 件

只 力 能 眼力排 聽 收 藏 人說 需 第 具 備 這 刀 便失去收藏 力 因為沒眼力不 即 眼 力 的 意 ·知真 財 義 力 假 眼 魄 龃 力 好 力 也 壞 是 毅

> 力, 深度 對於畫境 沒毅 定高 力則 字 種 這要源 無法 0 力 知 除了 沒魄 識 由 的 觸 多 的 1想像力 收藏的 自於你的 万 碰 次犯錯受到打擊 讀 累 重 積 要的 價錢高了下不了手、 多 四力之外 聽 以 其 能 作 及 品 力 一是對於該畫作未來市 多 視 和 看 覺 自信 而 就 經 還可以多 重 多 放 **要的** 驗 談 棄 培 其 T 不夠果斷 養 而 作 是觀 得 的 品 個 也 廣 價 想像 畫 怕 沒 度 錢 場 時 丟 財 和

面

有 關 鑑 賞 的 種 種 修

等 自 辨 包括皮相或深入 誠 然 表裡的 懇 鑑賞這一 題 無 虚 趣或 分辨 偽 兩 個字 真 和感 趣 入口 賞 , 悟 模 即化或耐 是品賞美 鑑 仿 甚至可以 或 是鑑別 創 新 醜 借鑑 咀 真 有 假 嚼 知 情 和 道 引入人 做作 甚至分 或 好 無 惡 心 或

體

悟已是彌

足珍貴

路上 擇 生 到 不少 觀 取 愈 捨種 如 值 發 何 種 待 觀 別說 的 X 審美觀 處 人生態度 將 事 來藏 ` 進 品 哲 退 從鑑賞 應對 學觀 能 賺 裡 到 藝 錢 如 術 何 在 , 賺 的 人生 判 學習 斷 到這 的 抉 此 得 道

學習 技巧 力 彙 確 用 , , 的 鑑賞者 或只是未經 用 邏 我們 大 判斷 輯 以 思考 人而 分辨 須培養不遜於藝術家的 也 和分析 許 異 觀察作品 藝術家是 融會貫 會買 但 高 無論 能 了 通 時 力 有 如 的 自 幅 剽 必 並 何 覺 須有足 畫 竊 利 的 作的 不 用 0 挪 能 Ë 如 眼 用 價 停 何 夠 知 力 學 他 的 止 條件 格 鑑賞 得 人 觀 並 , 察與 的 做 妥善 辨 但 紹 識 語 能

準

運

果 境 這 裡 吅山 雖 ! 犯 那 錯 說 如 讓 果我 總 是 藏 不 沿品 們 是鑑 在 內容保持 這 司 賞 意人 上 能 頭 生 力不 自 流 前 我 動 户 警 惕 過 透過 實 程 在 但 買 ___ 重 是 也 賣或 學 總 於 與 無 是 其 結 11. 在 對

不能買低了

幅

畫

作的

品質

藏家交換 在藏品 有出有進 大審 中 美的 可 以 界 同 限 時 應

有 品的品質與自己的 益於收藏給人生的 點綴 眼 カ 擴

藏

他

02

購藏畫作前的思考關鍵

千萬不可只用耳朵聽人描述, 挑選心儀畫作的法門 便是用 我的秘訣是:受想行 眼睛遍覽各家畫冊 或 畫 作

識

從著手。 收藏必須設定目標 如果貿然下手 也會變成亂 劃定範圍 否則 實在 成 無

槍

打

鳥

不了格局、說不出故事,花掉冤枉

大範疇 9 以近 現代為主流

點 藤摸瓜 以年代和在該年代的畫家作為範 如果把目標設定在書畫上, ,才能有所憑藉 知所取 捨 那 應該用 韋 然 史的 後

順

觀

前 及當代,這三個範疇各有其特性 為交界,之前為近現代,之後則視為當代 可稱古代,之後稱為近代或現代。以一九四 可用年代訂出三個大範 依年代大略劃分, 以一 八四〇年為交界,之 韋 即 說明如 古代 、近現代 · 依

此

年

極少 又因清帝大力蒐羅入宮,導致民間 精品更少, 古代書畫: 且爭議多、代價也大。 因年代久遠 遞 嬗 流傳籌碼 無論你 供失者

費力收 比 都 到 哪 是小 個 作 巫 見大巫 品 和 傳 大 承 清 此 較 宮收 不 藏的 建 議 故宮所 以 此 為 收 藏

藏標的

名利 湧現 於世 壇 市 作品最為藏家所愛 能 文人畫的 政治腐敗 文人與貴族所 場 潛 0 於是能· 道 的 心 主流 作 刺 所以畫家既多, 近現 激 畫 時 陳 間 社 人 社 久 輩 會 代 獨享之物 汲汲於自我突破 會思想 和因 百家爭 書畫 出 動 盪 和萎靡不 轉變 繪畫 鳴 亦為投資者首選 : 門戶 此年 精 大都 彩的 表現 而 , 代中 各種 康有 開 振 存留! 畫 多 放 作也多 完 , 而 為主張 改 或 更深深影 民間 革 非追 西 正 創 |風東 處於 且 , 打破 新的 畫 求享受或 且已 家大都 、亂世 直都 漸 此 響畫 時 思 傳 非 統 潮 是 由

鯽 代 美 術 選 擇 學院 當代書 多 為 眾 多 畫 跟 : 造 流 如 就 行 前 畫 述所界定的 家之多, 段時 期 有 年代 有 如 過 段 江 此 跟 之 年

> 目 筆 人生才走到 難 和 風 前 了 必 前 說 藝 都說 須深思 市 或只畫得出 畫 人 場 走 家 如 Ê 果退到理 紅了後都難 不 紅 價格 準 的 唯 半 模 爛畫了, 所以變數仍大, 高居不下者更是危險 式 的好處是不易有贗品 性線上來判定 要定位還嫌早 脱 人氣是否等 人為操作 又或者哪天大藏家倒貨 定位不穩 0 於 則 哪 像是時 畫 天他突然封 由 藏家 質 於畫家的 尚 1,尤其 實 流 在 行

場上 任 品品 昌 的 如 棄 當道 索驥 書 賣家因 法 從 但 譬如臺灣藏家較不會追逐黃胄或劉 他們 畫家 Ш 頁 7 表格特將 由 西 人大量 地 的 解 此 , **胎畫家的** 作品 緣與 依 可 知地 品 鄉 搜購 域 在北方市場卻 市 土 場 品 域之影響 羅 曾 情 列 主 域 出 感 與 0 流 淵 此 任 對 圖 源 Ш 畫家的 非常 表可 西 近 也 現 省 主 可了 提 代 紅 文西 席 火 珍 供 視 解到 **減家接** 書 的 0 又譬 的 與 市 捨 作 市 場

表 3-1 近現代書畫市場畫派及畫家	
畫派	畫家
北派畫家	徐悲鴻、齊白石、黃賓虹、黃冑、于非闇
西北畫家	石魯、劉文西
南京畫家	傅抱石、錢松喦、宋文治
海派畫家	任伯年、趙之謙、虚谷、吳昌碩、吳湖帆、陸儼少、謝稚柳、 劉海粟、程十髮、唐雲
嶺南畫家	高奇峰、高劍父、趙少昂、關良、關山月、黎雄才
杭州藝專師徒	林風眠、吳大羽、潘天壽、李可染、趙無極、朱德群、吳冠中、 席德進
渡海三家	張大千、黃君璧、溥心畬

你要的 股直接 是感受 識 知名度、 錢買下, 的 要使用 走 花 是油畫或水墨,先選出你最喜歡的 畫冊或畫作。千萬不可只用耳朵聽人描 心 掉 意指分析與辨別 至為關 知道 但 在 洏 道祕訣 作品數量 當你面對喜歡的畫家作品 要緩 因為它不但留住你的 有哪些 如此美好感受的當下, 無可名狀的 鍵的 一路子之後 緩 卻變得更富有 Щ 法門」 畫作的 震撼或感 「受想行識 做所謂的 就是用 再 動 目 來就 光 那個作品就是 畫家。接下來 眼睛遍覽各家 要

覺得受到

「受想」

就

述

無論

知道

該怎

磢

還抓

住

感性之外尤其要有知性 布 畫家的 市 場狀況 選畫家的 也就是要去了解該畫家的 能做到 時期和等級 如此 先別 百 行 時 識 再決定是否 更挑作品 衝 動 藏家分 馬 F. 行 掏

購 貿 你 會 大 此花 掉了 錢 卻 變 得 更 有

選 挑 水 油 看 才 家 氣 年 9

尤 敏 油 現 間 其 感 畫 應 出 創 是 的 大 能於 生 來 勇 作 作 略 屬 品 敢 而 命 畫家也容易把 性 觀賞畫作 與 言 所 大膽 F 遇 需 畫 油 的 要多 家的 畫 時 這 應 情 感受其 選 此 才 氣及成 情 特 點 畫 與 緒 質 想 家 生命 融於 像 在 性 熟早 青 熱 作 壯 力 Ŧi. 對 情 至 書 年 晚 畫 渦 喆 Ŧī. 而 程 家 期 衝 定 的 中 較 動 Fi 易 大 歲 影

多 張 九二〇 在 曉 九 五 剛 舉 Ŧi. 例 九 至 曾 年 刀 來 梵志 代 0 說 九 年 出 七〇 生 像 王 末期 趙 一懷慶 年 他 無 間 至 們 極 出 最 周 現 九 精 春 朱 Ŧi. 彩 再以 芽等當 德 C 的 年 當 作 , 代之間 品 代畫 都 約 為 例 莫 是 家 於 在 出

> 為 出 他 色 們 九 九 〇年 代的 作

最

生

到 但 底 新 這世 的 目 作 前 界上 品 各 大都 家 沒有 都 乏善 カ 幾 몲 個 可 變 畢 陳 ⇟ 法 索

卡 É 稱 歲 時 就 口 以

|得像達文西 至 於 水 黑 畫 樣 , 好 則 須 挑 選

畫

範 水 畫 墨 家 嚴 的 格 Ŧī. 學 的 + 歲以 技 習 法 過 從 程 後 的 事 臨 必 作 摹 須 品 澊 從 臨 大 歷 規 為

墨 過 程 用 中 水 鍛 的 鍊 基 本 掌 功 握 及熟 用 筆 悉 • 各 用 代

名

畫

臨

各

派

各

家

在

臨

墓

染 去 種 說 材 料 的 綜 的 表現 觀 用 所 特 有 最 性 水 大 黑 的 書 就 功 家 力 像 打 李 沒 進 口

圖 3-2 圖為張大千在 1938 年底(39歲)所作的《青城秋色》,以俯瞰的角度描繪錦 繡萬千的四川青城山,筆墨高超、情深意切,且具現代感。(翻攝/吳毅平)

是墨彩 情 的 界 有歲月沉浸,無法達到下筆有 有 層次 境 所謂 修養、文學造詣顯 、弦外有音 華滋 肌理 有 ,虛實配置宛如天成 神 的自然氛圍等;所 ,就是線條的造形能 宗畫中 神 令觀者感於象外 謂 , 歲月積 成幅有韻 有 韻 力 澱 的 色 的 就 塊 才 境

成自己: 這也是 來 譬如吳昌碩、 多 場上的價格確實也反映了這種情況 其代表性的成名畫作都在七十歲以後的 水墨或油 數的 但 的 這需要 畫家都因沿用他人之法而失去自我 不論功夫多爐火純青 種淺易的要領 畫 獨 有 , 莳 齊白石 看了年分簽款 面 間 貌 應該都要 則 、黃賓虹、李可染等畫家 必 須 , ,幾乎可 這 到 用 最大的 五十歲或更晚 此 三還是別· 以定取 所以,不管 说晚期 3勇氣打 (。欲形 人的 捨 市 出

九〇

四

年

生

張

大千

八

九

九

年

生

他

們

在

然而

既說

淺易

就

無

法

周

全

譬

如

傅

抱

石

後之說 天下, 九四〇年代初 這是他們 ,故讀者看任何文章當不能盡信 才氣較高 並不符合前 述 Ŧi.

錢

逞口

舌,

這些

組成得失的過程

是為情節

03

收藏的情節與情懷

感 情節 情來發覺藏品靈魂 容易進入並熟悉 做到 受市場左右, 「寧為物主不為奴」 是短時現象 才是長遠的 情懷的產生需要悟性 知 識

人接觸 收藏 的 學習知識 情節是形 成交買賣皆屬之。人們 而下的· 人間 事 看作品 總是 與

獲得 困惑於倏忽失去, 用 眼 光 動 腦筋 花 金

喜於碰到好機緣

、怨於經歷壞遭遇;感激於順利

而 感 知 情懷是形 離 群 而 而 F 孤 的 精神 日夜相伴 狀 態 與之對話 由 1我獲得: 的 給我 書 書

多變

不變的是可

以讓我豐富與喜悅

這稱之為

思索

想像及體悟

多數不足為外人道

飄

渺

而

情懷

魂 囂 以 生 場 較難 的熱絡與趨緩所左右 就收藏 做到 而 只有情節沒有情懷是空洞的 只有情懷 需要悟性 者 寧為物主不為奴」 而 言 沒有情節 知識 情節容易進入並 ,是短時 感情來發覺藏 是無端的 現象 才是長遠的 空有忙碌 熟悉 0 情懷的 成不了 品 受市 與喧 的 所 靈 產

收 藏 事

買 調 畫 態 的 情節 度 9 汲 取

斷 過 在 當然有許多買賣作品 這 幾年 的 收 藏 渦 程 中 的 我尋 情 節 覓 對象包括 好 畫 從 没間 書

廊 私人藏家 拍 賣公司 畫 廊 ` 經紀 是 般 商 人最常 單 幫 接觸 仲介 的 畫家本人與 畫 商 特 別

在此 是在 依 九九〇年代阿波羅的 據 個 人經驗 將 畫 廊 全盛時 分門 別別 期 類 更是. 描 述 如 瞎 此 子

摸 象的 印象

遊

,

加

且招

持親切

主 多 展 客人多, 在 讓 翰 人 九 墨 懷 軒 九〇年代 念 每到假日 的 漢 雅 畫 軒 廊 相 : 必定造 當 這 包 興 括 此 台 盛 畫 訪 陽 廊 展 以 覽 經 倦 不 營 勤 斷 水 齋 黑 貨 為 鴻

雅堂 沒啥好貨卻也 和 日 升月 鴻)總是去的 老 闆 熟 悉親 畫 廊 切 : 包括 甄 雅 堂

雍

令人諱莫如深的 畫 廊 包 括 或 華堂 長流 和

現

大未來,有招牌卻 不一 定歡迎客人做 生 意

屋 專業 而 做不專業的 事 也 有不專業 而 做

新

令人五

味

雜陳的

書

廊

包括愛力根

証

與

事

業的 令人倍感溫馨的 們這裡買到 畫 廊 很多好作品 如羲之堂 錦

索卡

,

我在

他

,

到

如

今即

華

堂

使沒生意做

仍維持很好的

友誼

廊 其 令人賞 畫 廊空間開 心悅目的 闊 而 書 舒 廊 適 : 尊彩 展 覽 不 囙 斷 象 口 耿 觀 畫 口

那麼公開 大的 [人脈或] 個 人仲 ,更要小心。 極少人能涉入的作品 介往往有 高 在此總結 明之處才得以 來源 此 生存 一買賣要點 但 大 為 如 不 廣

品品 象 展覽經 要特別注 東 (西對 歴等 意 不 有 對?是否有提供保證 種 畫 假 保證 書真 書 出 的 版

來路有沒有 問 題 ?作品 取 得 來源 是否 正

當 產權 有沒有瑕 莊

行情並不等於藝術家的 價錢合理與否?畫價應訂 作品拍賣價 在 行情 內 而

時 交付畫作? 四 付款要求 佣 金由 哪 方支付 ? 如 何 及

何

Ŧi. 簽好簡單的買賣合約 , 及收款收據 0

優惠 為對 上更是) 心,否則 他們 與藝術家可以交往 而言 為了藝術家自尊 不能挑、不能嫌 每件作品 ,但最好不要談買賣 都 是寶貝 有失厚道 更別想在價格上有 (尤其在 表態 , 大

思緒

感情與

自

得

得要死 盡量 要尊敬、 金 避 確保雅事 我曾直接向 免 要客氣還得感激, 所以 大 偷偷 為 最好 面子 快 此 還是請 問 再說向私人藏家買賣 一知名的老畫家買過畫 E 題作梗 書 且不好講價 商 法談 常常弄僵 付 心中 亦是 點 有 過 憋 程 個 佣

> 間 人潤 滑 成與不成都較 自

事 退 斷 中 與 就因 謂之情節 L 以上是 万 [為喜歡書畫 動 路買畫收藏的種 汲 取 經 而 驗 想辦法擁 並 調 種遭 整 有 態 遇 記憶所及之 度 與 這過程 應 對

不

收 藏 的情懷 9 情懷不需互動

再說情懷 情懷不需與人互動 , 只有自己的

看 年 此 驗累積 勝 餘 ·以來畫價節節攀升 一書畫還能增值 力購買,作為犒賞自己的獎品 而 , 看不懂拚命鑽研 無所謂 在十幾年前買藝術品 以及個人品味的提升 的 畫 賺 價格突然漲了一、二十倍,金 錢 隨 總是著力在自身美感的 而 且呈級 著中 純粹因 或 ,壓根兒沒想到 數跳 崛起 看懂了喜不自 為 躍 在財 , 二 〇 〇 五 務上有 原 來常 經

圖 3-3

關良的《魯智深大鬧野豬林》。

況 著價格倍增而來的 成擁畫自重的驕子, 額倍增 都讓我不斷重 市場的紛擾包括畫作創天價、假成交,或春 快進快出,都不用太擔心 越看越美; 新整理心情 有財富 被吹皺 原來輕鬆寫意的收藏家 也有焦慮,這些狀 池春水之後, 最重要的還 伴隨 變

短 買秋賣、 看待收藏, 是看作品 就會減少應有的利潤,尤其是買進時價位買 ,並注意大局勢。**以知識** 就可能從收藏中獲利 轉手的 耐心與愛心 週期

若無則可留意

譬如黃君璧、

溥

心畬

關良

(見

而

進,

近現代作品是市場主流

有則應留

手上

維持市場互動

老畫,

指明清:

的 東西

可

以擇優

絕不可賣,新藏可以操作,

獲利雖然不高

但 口 對於老藏家來說

,儘管市場好

但好

的

舊藏

右

圖3-3

等。

這些藝術家的輩分與資歷

堪

稱

鲁智深大問野猪林 聖重先至正之 原中初秋台西国良

到頂 換手回饋更大 , 因為它最稀缺, 點的品項,只要局勢不變, 給一點耐心 將來也會漲到最 ,往往會比不斷

頂

175

法應找 盛 級 有賴 較 而 書家的 畫價仍 不可 鑑賞 靠 作品 的 在二、三級 11眼光 然書家的 , 不要買名人,名人是 , 書法 將會隨 作 品 行情 極 多, 而 H 要 時 慎 書

家在 融 感 分 咀 彙 換鏡 菂 囒 我 作品 水墨 是 如 舊 只要我們 0 收 期 頭 的 所 何 於新的 種喜 謂 成藏 基 展 都 般 現新 的 礎 西 路子可 沒有舊 能 的 悅 書 上 i 發現 背所感 換個 審美心胸能夠兼容並 0 其實沒有界限 的 擁 如 畫 ,哪有 角度 有藝 `)說是 何 面 另生情境 動 演 , 術 感受畫 繹 換個 品 新 古 ` , 如 今 置身其 , 光圏 , 呈 水墨與 家的努力及天 何 看一 脈 賦 現 蓄 代代的 予 不 争 看 新 油 像 百 油 礻 慢慢 同 照 的 的 水 畫 相 美 皆 語 書 兼 類

04

――口袋不夠深 收藏窘境

中國 水墨 總體而言,只要是名家的好作品 市場仍維持堅挺, 濫竽充數不再

,

連舉牌機會都不給你

其實是回歸基本面,想討便宜,甭想 -

錢財不代表一切,但有了它,才能進行並維

當代,雖說近年來拍賣市場的表現已較趨理性,

持收

藏

中國名家書畫

無論是古代、

近現代

或

仍是高不可攀。看上眼的品項,在拍賣場上往往炒作之人幾乎都已退場,但價格對老藏家而言,

已超過心裡預設價位了

還是不停的

有人舉

牌

高,口袋不夠深,也只能徒呼負負,當個無膽之正是應了「人是英雄錢是膽」這句話,眼光雖夠

輩

了

作品精,價格往往令人窒息

幣 眼 來了 以情 去十幾年,手上許多藏品被各大拍賣公司 幸得以購得許多好作品 的 千五百萬元的 原本,我收藏的主軸是近現代十大名家, 傅抱石、徐悲鴻的 為何 誘之以利 補不進來?價格 而 代價 轉 手 流 作品 李可染要人民幣 帶來無盡喜悅 出 實 在太高 如今再 起碼得付出 也 。然而 補 能 千萬 動之 人民 看 不 有 進 過

兩

百萬

元

才能

取

得

字

上

派的 上 以上才有佳 元 起 黃賓虹 吳昌 跳 碩 張大千 作 吳湖 潘 就 天壽 帆 齊白 連 溥 得 陸 人民 心畬 石 儼 約 幣 需 少 得 黃 Ŧi. 民 君 人民幣四 百 壁 萬 子百 都 元以 得 人民幣 百 Ĺ 萬 萬 元 海 以 元

書 價格仍是不得 至 靜 念轉移 流 書 的 傳 品 在 作 有 到 塊 這 序 明 為 種 , 清 難 個 高 著錄 Ì 價 處 人的 書 是 畫 的 有名的 假貨太多, 收 市 這 藏 場 環 是 主 作品 軸 境 個 中 不免令人擔 較無炒 實 , 想要 只要出 在 木 作 強 難 自名家 化 0 相 於 心 近 是 對 現 碰 清 動 代

經 以 瑞 家 值 及 典 啚 28 龃 價 而 揚 旧 松 王 格較 是明 人 州 江 人 鐸 書 垂 清 為 畫 派 相 涎 傅 書 派 30 畫 符 的 Ш 的 標的 畢 的 鄭 竟年 市 倪 董 燮 場亦 元 其 一代久遠 然而 璐 昌 金 較穩定 農 , 只 清 明 要 初 ` 末 羅 作 妸 物 遺 聘 品 例 件 王 民 等 精 如 稀 書 吳 四 缺 價 闸 僧 都 家 張 四 價 是

> 往令人窒息 就不是我的財 力所

往

義之事 交價 字約四 法 到 及關於堅持的信誓旦 卢 , 最後的 手卷 的 說 也要兩千多萬 違 九 退 看 原 反了 我不是非常鍾 E 如二〇 霄雲外, 而 , 剿 何 , 求 品質約 -六萬 其次 以 成交價高 件明 自 遣 還是忍不住出 Ξ 一二年十二月 元 有 不免迷 代沈 中 我 涯之生? 元 0 可 另 愛 上 硬 , 達人民幣 買 周 日 我連 , 是買了 , 與 亂 的 件襲賢: 為 約 , 行 可 在 何還買 手, 舉 人民幣 不 書 來寬 兩 日 牌 三千 可之間 我 買 , 終究以 的 的 進 件文徵明 總 的 在 到拍 ?平 · 餘萬 Ħ. 書 慰自己 機會都 共 王 作 百多 法 八才六 品 賣 時 手 時 , 元 不 萬 陷 場 沒 卷 則 的 的 的 十六 平 為 於 還 黃 有 拍 不 理 元 情 均 成 要 無 是 智 場

基本 市 中 面 場 或 仍 水 想 維 墨 討 持 堅 便 總 宜 挺 體 而 甭想 濫竽充數不 言 ! 只要是· 往旁 再 名 看 家 其 實 油 的 是 好 畫 的 口 作

歸

品品

買

緒

丢

以

坦

書
法 行情 而是興起獵 確 實降 幅 比 豔的 較大 心情 我 心裡並 找目標下手 不存著撿 漏 的

不喜歡 派畫家 君、 遂提 臺 琴 像是強弩之末。劉小東、 別 灣前輩畫家 想 方力鈞 不起追 朱 0 關 中 德 就這樣 在 良等 或 群 逐的 中 一前 或 曾梵志 , 輩 趙 興致 |有穩定的 品質差不多, 其實難以挑起我的感情 畫 無 雖然阮 家如 極 周春芽等 當代紅牌 王沂東 顏文樑 常 囊羞澀 需求與價 玉 價格 等 如 的 龐 卻嫌這 格 張 楊飛雲等寫實 市場表現有點 卻 畫 薰琹 , 曉 高 作 但 剛 出 是 我實在 許 嫌 且 想 那 音 岳 多 相 敏 較 都 同

雄泉及 犒賞 結果在承擔得起的情況下也就買了 事 然而 了 總是要把自己弄窮為止吧 否則就寂寥得要死的 幅 這 心中不免感嘆 羅中立 種習慣性想要給自己 的 畫作時 藏家 心緒 頓 時 \Box 雀躍了 在乍 點興 踏入藝 這是以前的 見 奮 起來 術收 幅 分

故

藏

兩 幅 過 去入 藏 的 畫作

想

綻放的 作嬌羞 觸放得開 Here » 英繽紛的綠意中 我過去入藏的 熱情 (見下頁圖 , 猶抱琵琶半遮面 也收得住 是件表情豐富的佳作 丁雄泉 身體雖 3-4 沁涼的 0 畫中 然裸露 油 京氣圍 有情緒 畫 兩 也冷卻不了身 位裸女沐浴 名 卻手持摺 為 有含蓄 **(It** is Cool 在落 扇 筆 故

生活 列》 , 其題材對象幾乎都是描繪中 另一件是羅中立二〇〇七年的作品 (見第一八一 在二〇〇〇年以前 頁圖 3-5 作品 0 羅中立 表現 國大巴山鄉民 是個 出 《過河 郷土 種 屬 的 系 於 書

家

28

30

稱明四家 指四位著名的明代畫家:沈周、 文徵明、 唐寅和仇英,又

²⁹ 明代末期江南松江府地區形成的 雅神韻 富於江南清疏情致 畫派 講究水暈墨章 古

清代乾隆年間, 活躍在江蘇揚州畫壇的革新派畫家總稱

圖 3-4 丁雄泉的油畫作品《It is Cool Here》 · 1979 年 · 152×205cm。

收

為表達工具, 找到自身 有 避免偏廢?又如 人問 我 的 看似完整的 收藏主 在藝 軸 何 術收藏的 ? 在廣泛接觸之後 個提問 開

道

路

上

如

何

擴

展

焦

我為之語塞

文字作

收編聚

其實充滿抽

眼

志業,

沒有什麼樣的道路

只是隨機與隨緣罷了

歧

義。

藝術收藏既不是

種工作

也不算是一

項

融合了 羅 電的元素, 繪 沉 只為生存 泥 中 重 有 立 的 太悲哀 樣的 用 中 畫風再 而勞動 樸拙 色 國傳統民間藝術 畫 塊 眼 風轉型頗有創意 神 的 次轉變, 個 改以色線替人物織網塑形 和 表情 人並不喜歡。二〇〇〇年之後 畫 壯 面 碩 使 的 景和物不再是對現實的 |用厚重: 精神到位 的特色, 物形 的 象 而深刻 色塊 加上現代科 在生活壓力下 人與牛 可 但是太 說是 描

<u>圖 3-5</u> 羅中立的《過河系列》·2007 年·200×160cm。

賞析:此圖為羅中立 2000 年後畫風再次轉變的作品。人物形象以色線織網塑形, 線條有如雷射光束,色彩豐富,又具有剪紙藝術的風格,畫面張力強,是件難得的好 作品。

之後

喜 句 是 講 美 那 美的 不自 專 的 此 茲就 態度上不妨順 手段 注 是收藏過 求之而 勝 實 欣於所遇 酣 此 暢 收藏不貪 認 文 藏藝術品 不 識 程 能 有 將所思所遇 美是 的 的 得 暫得於己 其自 的 是 识是作³ 此 ,窘境頓 焦 糾 個 仍 慮 結 人活著的 艱 是 和 水 為 開 難 別 得 捫 到渠 求 種 意 時 心自 知 遺 成吧 極 獲 終 和 憾之 利 歸 有 認 大享 識 此

無能 行動之間 太多太廣 買 絕大的 然可 得了 的 為 力 就 以 嗎 的 得 擴 7 缺 勤 歧 ?這 想要 持 快 漏 展 義 續 難以 和 看 就是 買 大 提 展 進 收 全 為 升 我 編 面 蓺 眼 有 所謂 聚 涉 術 界 意 焦 獵 識 而 品 的 找 但 的 的 到 找 偶 現 處 項 Ħ 到 有 Ħ 實 處 與 標 收 偏 與 上 T

廢

也

範

有

藏

主

軸

解

當

有

05

莫問人,收藏終需反求諸己

各行業的競爭、 人與人之間的攀比、各式的 創新 是促進經濟發展的 大 素

但是繁榮富貴轉頭空,一切生不帶來、死不帶去,

於是最終留下的是過

,不免令許多人驚訝而異論紛紛。其實收藏藝這些年來,藝術市場發生了許多現象或怪

象

範疇,已經遇過太多市場的起起落落,深切感受術品這麼多年,無論是中國書畫或現當代藝術的

在這當中若是聽別人的說法,會發現總是莫衷一到漲跌互見都是正常的。身為一位藝術藏家,

如 是 何 觀 最後還是必須要有自己的 看 如 何 感受藝術 品 的 親點 價 值 ? 如 另一 何 在收藏 方面

藝

術的

過

程中

有所學習與收

穫

?

樣要靠自己

?修養。無論市場如何變動,收藏最終還是要反

的

求諸己

作品能否感人?

深奧或膚淺 躁 甜美或苦澀 亂 藝術的 具象或 表現各異其趣 藝術家透過題材 抽 絢爛或孤寂 象 狂 野 或理 繁複或 但 無論溫 性 形式語 簡潔 詭 譎 暖 或冷 言 或 單 平 構 冽 純 和 昌 或

然到 經營 呼 染觀者 應不同 低 迴 色彩 人的 難 由 視 運 了 覺 各種情緒 用 傳 美感通 達 明 並勾 暗 往 處 就是好 起 內 理 觀 等表現 心的 畫 作 靈 人的 手法 感 心 理 由 若能 經驗 \exists 瞭 感

那些 口 素 靡 筆 術 哲學認知 而 此 的 家是如 直 畫揮 我們 抄 任它存在 感 泥 好 襲的 動 作 空濛虚 古的 灑其 品 何 口 才是應該購買而收藏的 心有所感 以 繪畫技巧 蘊含著作者的 所 主 應 想像原本是空白的 幻 謂 酬 唯不宜買入, 的 藝 完成了你 的 術 假 神 創 觀之毫無感覺的 藝術經營 我覺得了 有所 生命 新 而 眼 更不宜收 真 悟 經驗 前 怪 的 紙 解 作品 畫境 衝動莫名 天分資質等 誕 或 或 的 畫 生 不 藏 布 活 做作萎 T 反之 有這 假 狀況 上 傳統 解 而 皆 磢 藝 闵

要害

特

意

身的

意境高低來決定

形式本身

能

表

達

意

境

?

錄一段大畫家吳冠中的觀點: 以上是身為收藏者經驗累積的觀感,這裡摘

> 由其所 蘊藏著情 書 表 作 現 意 見傾 的 作 題 為欣賞 材 心決定於形式 內 容 決 性 定 的 繪 而 畫 但 是 由其形 它 形式之中必 的 價 式 值 本 不

須

是

意義 境 這 是 是造 的 這 也 形 這 正 藝 不同 是能否 術 於 用 真 所 自 書 正 己 故 獨 品品 特 事 評 語 內 容 言 件 美 所 方 術 表 面 作 達 的 文學 品品 的 的 獨

段 與色 含形 0 以上他 吳冠中 說是 色與 -原學西 的 韻 試 看畫觀點應是指 裁新裝」 後來改用· 洋 油 畫 作 水 墨的 為 獨 看 尊 中 他 或 的 畫 形 韻 畫 現 式 代化 來整合形 而 美 言 的 手 包

潑 值 見第一八 錢 色彩生 吳冠中 這 不是 的立 五 動 頁圖 他的 淺 論 S顯易懂 錯 3-6 高 原因 文章好 是他: 故容易受到市 但 的 都 畫 最 條 整 沒 有 場 他 厚 形 的 活 書

苦 獨 \exists 處 將 特的 瞭 自 術 點也 然 多元 顯 喜愛 然繪畫 的 的 可 其 的 蓺 八實這. 以 表現 衕 甜 藝 表 術還 有關 是耶 嘗 7 現 也 我只 是 ? 膩 市 1 甜 7 場 藝 論 、是強調 的 美為要 術 耶 解 該怎 i 榮枯 ? 可 說 貴 也 之處 是 審美不 麼 是 滋辦? 無關買 要能 他 11 的 吳冠 甪 鹹 使 非 執於 家 過 觀 0 點 個 者 大 中 能 為

端 的 觀 點 立 論不必 不 要 讓自己的 相 信 權 說 力睡 買家有權力思考自己

明 白 自 己買了什

何 成 師 衝 龃 ? 承 動 關 即 轉 他 係 要 使 處 折 有 於 生平 件 理 什 司 性 作 麼 時 事 的 品 樣 期 跡 評 讓 的 的 你 析 地 畫 藝業發 感 位 家 動 ? 有 知 在 哪 展過 還 包括畫家的 留 此 得先 傳 ? 程 著 莊 克制買 錄 代 畫 特 的 風 年 的 入的 過 徵 程 形 為

收

藏

經

驗

才

能

增

進

看

畫

的

珍

藏

次

次累

積 オ

這

樣

的

越

安

心

越

愛它

也

能

長

久

功

課

做

得

越

完

美

就

能

買

得

?

功

力

心態也

更

沉

交價 是 由 沭 的 是 或 的 作 說 中 穩定的 否 畫 的 藏 是 畫 品 法 這 比 夠 家 起 冊 觀 作 強 ? 藝 此 較之下 精彩 察都 或 伏 加歷 來 價 是 育 比 只 ? 不 格 否 家 訊 ? 對 買 定 史? 特 算 為 線 對 家 ? 也 與 眼 炒 如 正 他 意 許 價 作 結 市 市 前 面 是 何 有 為 格 場 構 場 什 ? ? 不 這 藝 還 是 是 足 合 F. 件 如 時 Ŀ 術 麼 要 真 流 樣 不 的 作 果 的 往 家 旧 品 藉 成 正 上 通 的

圖 3-6 吳冠中《玉龍山下人家》·1978 年·46×49cm。

賞析:此畫應是雲南麗江遠眺玉龍雪山的寫生作品,尺幅雖小,卻畫意盎然。以高聳 入雲的雪山做背景,畫面中間為牆面、流水布白,四個角落為大小不同的色塊壓陣, 民房櫛比鱗次沿流水反向深遠延伸,頗具韻律感。

樣

的

東

西

作品 於 的 前 重 點 賢 何 位 又能 其 畫家是否能名垂青史, 難 深 他 故也 廣的啟迪來者, 的 作 何 品性格是否具 其珍貴 要創 成為宗 收藏 詩 作 代性 就是要找這 出 師 這 樣的 大別 衡 量

性 容 說 忌 來 是 怡 所 傳 然自得 易 有 由 : 功 統 也是買家大患 所謂求規矩者 生 須 尤其 知 用 夫 到 以 摸 練 最大的力氣打進去, , 熟 鼓 擬 畫家學畫有 如 到 勵 畫再畫甚至大量生 種 嫺 自 登 常常是進去容易出 嵐 熟 Ш 己形 格 為 規矩 或 嫺 由 成 題材為 師 熟 熟 É 所誤 承 到 又易 我 , 生 風 用最· 無論學院 市 生陳 如 貌 產 求必然者為必然 場 來 登 大的 所 還 天 難 式 是藝 追 了勇氣打 0 捧 有 風格或者 **高術家大** 易 李 生 可 好 說 畫 出 慣 染 家 不

惕 特 目 莂 前 是名家作 市 場 Ŀ 不乏這 品 類 可 能 作 價 品 格 買 和 家 價 值 應 是背離 深 自 警

故畫家的困難,買家不必同情,畫家偷懶取

的

巧,買家無須縱容。

術家嫺 胸 畫 神 會 偶 說話 都 來之筆的 筆 能賣 古人言 從 熟創作 者應該說是敏銳 只是買家 手 出 精彩 :「文章本天成, 去 手從 有感覺也畫 能在 即 心 須學會 屬 , 庽 意氣揮 捕 難 【然間 聽得 得 捉 到 0 情 這 的 灑 沒感覺 到 妙手 緒 種 充斥 偶 赫 佳 偶 然完成 然性 也 作當然自 得之 畫 盪 然滿 反 像 IF. 藝

觀看、感受、辦識、入藏

受 只是不能作為主 心 市 與辨 場現象常不是真相 其他 繪畫是視覺 識 如 後 投資 才能 要目: 藝術 買 虚榮 入 的 , 買家 如 購 附庸風 果無學無識 聽 藏 人意見 動 定要親 機首要 雅等皆無不 只能 自 為逐 就只能 觀 參考 看 美之 可 感

不 事 隨 業的 適 市 合 場 成 唯 功 無 經 心 的 驗 無 好 肺 處 就只 想在藝 是財富 有 術品投資上 利 得 重 新 貪 分配 念 複 若是 製 拿 , 其 可 能 他

帶去 攀比 有 被 隨著畫作價格的 值 亦 他 提 的 但是繁榮富貴轉 來滿足他支付的 升 也 畫作 於是最終留下 社會地: 因 各式的 為有了 大 買家透 為買家賞識 創 位 共識 高漲 新 0 過各 各行業的 頭空 意義 的 的 當然也 種 是過 畫家的名聲被賦 價 畫 , 值 付 • 作 是促進 程 競爭 印 出 的 切生不帶· 證審美的 而 了價格 認 更推升了 識 人與· 經濟發 及物 而肯定了 (人之間: 眼光 來 予 件 價格 展 死 的 地 的 不 大 的 顯 擁 位 價

力

晰

著

觀

在

人生 活過 和 藏 傳 研究 播 人生經歷 因為它能 □ 人 心 的 發表心 溫 精 , 暖 神 能夠 掘 所 得都! 出 並 在 和 心領神受 渲 發現人性奧妙 只是透過 操美感 對 於 藝 術 此 五 相 品 味俱豐 較 媒 的 於其 認 也 介來 能 識 , 才是 他 施 述 說 事 予 收

> 更 紅純粹 更 明 淨

物

這

乎意料的 的 理 此 此 , 果斷的 性與 頭 能 觀 腦 不迷人嗎?其實這當中 點 篇 有 感 無 回報與歡喜 趣 決定 性的 則 關 如 與 炬 無須投資的算計與機巧 投資規畫 挑 的 算 戦 耐心的 牌 眼 也 請 , 在 藝術品 總是要求澄明 , 此 珍 篤定的 而 視 有 近 1收藏的 也有 關 乎 除此 心胸 智慧收 哲 學 的 無 此 迷 備定的 觀 他 心 賭 亂 也 藏 態 與 與 許 意 生 複 本 有超 財 清 學 命 雜 平

學習 人生 錢 穫 感看待人事 解 所 能比 精益 豈是泛泛買入者 不斷 對於藝 猶可 擬 求精 才能 觸類旁通 物及各種 衕 品 過 加 程就是學習 只有下手擁 深 現象的 口 涵 以 擴及於立 養 理 解的 境 厚 地 有 植 身 學習才是目的 ? 功 處世 力, 何 オ 將美感內 止 能更深 達到 是投資賺 這 化於 此 以 入了 收 美

多年前開始

收

藏

書畫

時

哪

裡會想到現在

一下子翻

漲

爆

紅

0

06

, 如 可 衡

?

從古到今, 藝 術 市場 都是以 種 溫 和 而 恆 久的方式來接 力 和 傳 承

最受眾人追捧的區 中 或 擁 有 全球最火熱的 塊 **!藝術拍** 中國 書畫 賣 市 場 而 其

當

屬

中

藏 家遇上投資客

金湧 收 斷 藏 演著 記得 入書畫市場 藉 著作品的移轉 在二〇一〇年 波波驚人的 後 藏 家須思考如 翻漲行情 提 中 升自我並持續學習 或 的 書 畫拍 在大量中 何 調 賣場 整 手 中 或 不 的

化成

心靈上

永遠的

心收藏了

是品 轉移 有的 他 的 過 味 觀點與興趣作為進出 程裡 作品 作品 位藏家以自己的 時 也 在不 心中沉 就 跟 同 著 的階段裡 靜 轉 的 讓 方式收藏 的 欣 慰 判 而 藏家真 斷 而這 以不 作 當 品品 同的 IF. 衄 已經在 百 獲 趣 程 得 與 時 品 度 力 的 擁 依 味

哪裡人吃哪 讓作品轉 當然 出 選擇 種菜 也 是 藏家除了要認識藏品 從哪裡? 門學問 以及 什麼人吃什麼菜 在 何時 ,也要懂 ?

更

場 地 市 域之間 場 適合在 例 的界線已經越來越模糊 如 南 嶺 方拍 南 派 的 當然 作 品品 隨著資 在 北 方 訊 比 流 較 通 沒 市 有 場 市

較好 律 交紀錄略 拍 ??這 的 總是在 另外 表現 都 知端倪 須經過考慮 不 是送春拍 然而 斷 的 幾次好 例 參 與 如 或是秋拍? 這 中 書法作品 的 可 , 做 表現 '以從各拍場 適 時 在北京 在 也不 的 哪 調 三時 個 能 過 整 拍 去的 視 總有 為定 場 成 上

哪 的 房 藏 家以投資工 裡會 市 方式來接力 與股 從古到今, 想到 市受到 現 具 在 和 藝術市 看待 傳承 壓 制 下子 藝術 以 多年 來 翻 場 漲 都 品品 流 前 是以 的 入書 結果 爆 開始收藏 紅 畫 種 特 市 溫 而 場 別 這 書 和 的 是 是 畫 而 資 中 中 莊 恆 咸 或 金 久

畫

膚

大

曾

點

性 資 金 城 市 而 水深則 北 拍 京作 場 的 潛 為 爆 中 力 無窮 一發力就沒有 或 的 文化 相 政經中 較之下 這麼強大 心 海 淮 是消 聚大 量

> 們大部分是不在意的 嗎 ? 為不懂, 好的作品 好 意 0 , 展 0 可 套 作 出 第 H 或者是畫質的 看起 也不無道 品 於 前 句 是出 而無法 要 本 重 拍 來漂亮 中 要展 身要漂 場 個 或 身 E 頭大、 理 收 好 顧 覽 表 及 藏界 <u>!</u> , 現 亮 , 經驗: 部 意即 亮 並 0 或 分 我 山巒起伏 時 曾 眼 第 者 的 , 興 有完整 的 為 引 品 可 有 聽 個 名 作 以 如 評 用 特 品 女子 何其 說 這不是在選 作 所 點 波濤 重要 主 品 收 是 要 大部 (妙哉 的 的 藏 內 洶 : 的 有 流 等 湧 著 分 涵 0 行 至 語 定 個 女 錄 他 大 於 皮 要 第 特

此 大師 金 則 很 精 進 難 入書 少有基金專門鎖定這 品品 畫 懂 市 畫 場 Œ 不 是現 圈的 另 易 辨 股很 基 在大家都 別 金 真 大 假 大部 的 在 資 個部分 搶的 金流 分鎖定近 則 量 標的 來自 不 夠 現代 於 0 老書 大 藝 書 術 大 畫 畫 基

市場囤積籌碼,賭意興盛

己感興 要靠的 才有如: 得起 老東西 收 所 自己保留 藏價格 追 把大量 逐 的 談 原本已經在 是過 趣 了 的 此 到 金錢一 在中 收 猛烈的 下來 近 已經 藏 成 現 往 且 本低 代作 中 或 舊 不是做 變化 下子放進書 不 收 或 藏 有很多短時 得 藏之列 市 品 場 轉讓 當 不提 得以獲 我之所 未來會感興 下的 IE. 到 統 的 出 得資 生意 策 畫 間 資 去 略 以 市場 致富 級 金 由 能 作 金 是 的 於是放 裡 的 利潤 以 品 趣 繼 再投 將 生意 的 續 現 , 還是 作品 作 中 參 口 在 很久的 以 與 的 品 注 或 人 負 藝 會為 到 市 價 , 當 他 術 自 主 格 擔 場

升品 腫 自 盛 當前 味 能 如 建立 整 展 何 現老藏家的 在 個 價值 市 這 裡 場 瀰 面 不迷失 有態度才會有 漫 定力 著 屯 與 積 能度 不 籌 隨 碼 高 之起 的 藉著: 度 氣 舞 氛 如 收 果沒 我 賭 藏 提 期 意

> 修 這 練 種 的 能 過 力 程 也不算是 藝 術畢竟是身外之物 位好藏家 而這 經 過 也是

手

仍

然將

繼

續傳承下去

種

有

收藏 代書 拍出 好 這是他老人家的 拍 昌 了很長的 者眾 3-7 , 而 的 畫 舉 其中 且名字 夜拍: 高價 個 題款是 例 李可 人生路 李可染 中 子 染在 裡有 我自己都 二〇一〇年秋季 絕筆 九八九年冬月 藝海樓」 在晚年寫下這 〈鵬程萬里〉 鵬 九八九年十二月辭世 0 每當想起 不好意思說 字的人特別 藏畫精選即 福字 這幅字 如 這 北京保利 此 多 原 幅 ||因是句 就 位 出 字 大師 在 見 自 升 大 大 拍 左 我 近 此 起 此 場 頁 的 現 走 競

蝶 啚 按 齊白 另 表現上 外 齊 石 白 齊 把 石 白 看 原 石 隻蝴蝶翩 起來是 名 有 齊 純 件 八隻 芝 翩起舞的 畫 蝴 作 的 蝶 早 期 其 各 幅 作 實 種姿態 署 畫 品 名 的 八 河 是 芝 像

股思古幽

圖 3-7

李可染的〈鵬程萬里〉 絕筆·1989 年。(保 利拍賣提供)

當 3-8 色 錄 流 影 討 齊白 與 通 喜 數 樣 石的: 碩 播 量太多, 而 桃》 放 紅 功力在於雅俗共賞 色 在 兩件畫作有紅色的桃子與 有疲乏的 個 正 是 書 中 面 或 上 跡 市 象 場 最受歡 壽 只是現在· 酒 迎 花 的 見 市 場 顏 相 昌

能 收 藏 說 成 局 個 故 事

千 影的 才華之外 有 的 可 傅抱 為 |典寫實 概念引入水墨;徐悲鴻則是教育家 傅抱石有 中 或 , 最 而 石 精彩 更有優秀的交際手腕 且 獨創 影響中 將會是永遠 李可染與徐悲鴻四 的 的 還 是近 抱 或 畫 石 現代書 1 皴 法 的 壇 主流 數 畫 人的 李可染將西 年 張大千 很早就名 作品 特別 更是桃李滿 其 除 是 提 畫 滿 都 張 光 大

> POLY AL 北京保利2010秋季

2010年12月2日保利秋拍中國近現代書畫夜場,「藝 圖 3-8 海樓」藏畫精選現場,上拍作品為齊白石《壽酒》。(攝 影/郭怡孜)

主流 和 潘天壽 的作品 精彩 但 籌碼 少 難 以 形 成

石 魯

不像許多中國藏家出自 屯 貨 的 心 態 把 藝 術

天下

這些

人的作品

是值

得

關

注

的

另

方

面

其師承與影響,這樣的喜悅,是最珍貴的收穫。

事,例如有了文徵明,就會想要擁有董其昌,有了八大山人,總要有石濤相互輝映。我重視的是了八大山人,總要有石濤相互輝映。我重視的是了八大山人,總要有石濤相互輝映。我重視的是中,從每件收藏橫向擴展到同輩畫家,縱向認識中,從每件收藏橫向擴展到同輩畫家,縱向認識一則故

07

打開偵探之眼

避免上偽畫的當

把自己當成偵探 把標的物當: 成賊 細密查證、抽絲 剝 繭 排除 嫌 疑

確定它是良品 才能買得安心 藏得歡 心 寧可錯殺 絕不 漏 網

千仿石濤作畫 做 的名家書畫 可 以一 0 俗 本萬利 偽 話 畫 說 生 , 已經有長遠 意 殺頭生 就騙過了名家吳湖帆 因為是門好生意 一不殺頭 意有, 的 、二不虧本 人做 歷史 虧 當 所以仿作高價 本生 初年 ` 黃賓虹 做 意沒 ·輕的· 成 件 大 人

何不上偽畫的當 作為一名藏家, 實在是個 在書畫市場大好的 「大哉問 當下 大 作偽 如

談

也成為世人對張大千褒貶不一的

由

來

讓

出道不久的

大千出了名,

這是近代書畫

卷

的

笑

合考定 代特徵 通百通 心得 經驗總結 道理之一。 畫的手法五花八門、 用印的習慣 通 則 ,這也就是為什麼水墨收藏的門 更還得有經驗 得是 用 書畫鑑定之學經過幾百年無數專 已經成為專門學問 筆風格與特色, 以及取用材料的年代等方面 家一家收藏研究,才能換來 防不勝 、學養 書法及題款 防 靈 主要 鑑定 感 就 艦 這 而且 可 作 以 刻章及 進行綜 |麼高 品 有 不 家的 是 的 的 此 此 時

如何多看?如何多比較?

係的 看 的 的 距 比 找 找 礎 共性 偽 往 個 透過 件東西比較能找 內行老手或學者共同 書 往 則 性 鑑 利 在細微 找差距 定 與 用 另外 ん 規 律 真跡 真 找 出 不 偽 版 處 龃 , 資料 同 最 也許 找異 須跡的 次有效的 ; 時 有 最後是偽作與 期 及 效 同 出 將來又會 的 權 的 破 比 特 威 方 鑑別 綻 方法 好 較 點 性 法 的 ; 的 是 碰 偽作 找共性 研 經 畫 以 偽 究 是 到 由 作比 集 和 相 與 偽 比 多幾雙 沒 直 , 司 作 找 或 較 有 手 跡 法製作 找 與 規 利 1 ___ 比 酿 真 其 為 害 律 網 羀 睛 中 差 跡 基 尋

線 集 條 , 要 對 用 仔 於 墨的 細 喜 歡 ` 色 纖 的 塊 細 書 家 以 明 , 及形 察秋 應勤 毫 成 於 的 的 看 畫 看 展 面 覽及閱 氣氛 包括 用 筆 讀 的 書

是 一者都 譬如 顯 看 季可 露 光感 染 和 傅 抱 李畫的 石 的 Ш 光感 水 畫 來自於 最 明 顯 Ш 林 的

> 塊特別 之光 的 條上 光、 在 山 横 筆 的 平 (見下 豎線 厚重 厚重 光 作 散光的 為 裡 色 頁 肌 塊上有密密的 口 有橫線 昌 看出 理 3-9 處 這些 是 理 横裡有豎線 不 , 都 層 而 同 是李氏與其他 且 時 像 層 很 期 合乎自然 小 加 的 音符似 Ŀ 畫 去的 李 中 可 然 可 的 染 畫 看 家 短 尤 的 在 到 促 其 色 線 逆

一樣的獨特技法。

身體狀態 會模仿抖筆 掉 加 上 但氣不斷 行 而 筆 九 · 慢 , 而造成 七三 , 但 所 年 經常有做 線條邊緣呈 以 的抖筆 以後 線條是積 作的 是很不 李可染有手抖 一鋸齒狀 點 感 出 覺 來 樣的 當然偽 與 的 李氏因 的 有 毛 作 時 病 也 斷

的 識 其 的 水紋波 別的 在 瀑布 傅抱 偽 是水中 作的 瀉 浪 石 石 的 F 的 頭 的 在 光感 感覺 石 水 視 頭 面 覺 來自於以散鋒 Ŀ 上特別精彩 像 他 產生水光粼粼的 放 畫 Ŀ 的 去的 石 頭 是從 此外 畫出 在 整 水裡浮 感 極 很容易 體 覺 富 書 動 出 尤 面 感

接

到

電

話

第

聲

就

知

道

是

她

這

此

是作

為

個買

家或

藏

家應

具

備

的

本

事

否

间

如

果身

在

前

線

並

沒

有

足

記

亂 上 服 傅 的 掃 開 用 見 對 下 Et 頁 把 昌 精 3-10 細 的 假 物 畫 或 通 常 景 會收 物畫 拾 好之後 得 太周 背 到 景 甚 便 至 用 看 散 起 來比真 禿 筆 跡 粗 澴 麻

齊

融完美 紙 使 好 Ш 得 像是 纖 水 李 樹 維 而 充斥 石等各 可染與傅 這 個 位 樂團 其 是名家之所 出 Ê 種 色畫家 抱石 裡的 元 素模: 這 兩 筆 是 樂手各吹各的 紙張 仿得 人的 以 卞 成 的 被筆 畫 為名家的 維 畫 層次豐 妙 面 擦染 維 気量 調 肖 得 富 功 常常 無法 很 力 但 厲 從 放 所 側 協 在 在 最 害 奏成 是別 而 面 起 形 看 而 人學不 曲 成 不 整 的 表 斷 , 面 經 不 個 來 都 像 構 營 絨手手 畫 真 昌 的 面 跡 布 0 能 或 局 的 來 就 許 個部 是 仿 毛 加 不 者 毛 分交 筆 可 的 將

識畫如識妻

憶 個 框 大 要好像熟悉老 此 練 習 同 畫家 書 是 婆的 的 小 任 須 聲 的 何 音 作 밆 樣 成 如 即 副 果 放 使 好 是 不 記 進 老婆感 性 這 把 個 冒 框 直 聲音 架 跡 背 沙 便 起 啞 來 有 了 問 題 於 打 腦 電 對 海 中 話 真 跡 來 形 的 成

圖 3-9 李可染在光感的表現上,擅長以不同濃淡深淺的墨色點染出空間感,黑、灰、白三種色調對比強烈,在密林中形成黑中透亮的效果。圖為 1988 年的《密林 煙樹》。(翻攝/吳毅平)

見、

識

知」三字訣

排

除

它的

嫌

疑

確定它是良品

才能買得安心

藏

得

歡

心

寧

口

錯

殺

絕不漏

夠時 Ħ. 慎 要收藏 心裡沒個底 必 盡量遵守 間及充分資料提 須 以 自 在 對於入門者甚或老手都 前 來說 見 不買 多識 多聽 書 則 廣 畫價 怕錯失機 供 、多看 求真知」 比 錢 對 高漲 , 少買 會 裡下 幅 實在 樣 價格不 畫 功 的 , 出 夫 原 要非常謹 不菲 糟 現 , 則 糕 , 強 要 0 貿 想 調 並

得真假是鑑別,識得好壞是鑑賞;最後是知,這別,而善於鑑別者非見得多不可;其次是識,識見得多,眼界寬,但是看多不一定能善於鑑

完整的 多半在! 偵探 愛 來 程 包 和 括 , 而且 師 評 的 出 儥 把標的當 價 承 範 版 格 著錄與出 韋 或著錄 淵 上高到 都 極 源 要 廣 成賊 知 , 交友、 讓 版完整的 道 即 想要出手 人難 對 0 細密查 真 於 風格的 以消受 八想買 畫 品品 家 證 項 的 只能把自己當 形 選自己非 出 如果沒有 當然這 抽 成與變化之由 身 絲 剝繭 成 種 常常 那 作 長 去 成 喜 過 磢

圖 3-10

傅抱石之《聽泉圖》。 傅抱石以散鋒畫出極富 動感的水紋波浪,在視 覺上產生水光粼粼的感 覺,尤其在瀑布瀉下的 水面上特別精彩。

80

鑑別書畫的關鍵——題

相信自己的 眼 睛 與判斷 , 不為故 事 所迷惑 不因對方招待周 到 而失去主張

自己看不真確,還可請別人掌眼,如果心裡還是毛毛的,寧可不買。

書如其人 外 最易識別是題款 最倚 在 判斷書畫真偽上, 賴的 又說: 莫過於題於畫上的 文須數言乃成其意 前人有言:「畫為 除了從畫作本身著手之 書法 心 書則 所 畫 謂

篆隸易仿,行草難摹

字已見其性。」

鑑賞畫作,自然先從畫面的筆墨功力、經

極為成功,此時光從畫面鑑別就不容易了。些高明的偽作竟懂得如斯體會和表達,且模仿得技巧,以及畫家注入的心情和感覺著手,然而有

蒙混的好 書法 有題 眩人耳目 取於畫家最受歡迎、價錢最好、 款 偽作通常有所本, 印章是和 類別著手,尤其是色彩斑爛的 整個 。然而中國畫 畫 聲 面 是 何況 首交響曲 不會憑空捏造,仿本通常 向強調以書入畫 「畫中無文則俗 或可信度較容易 畫是主旋 畫 作 1,文中 更可 畫

苴 無 個 書 書 X 說 則 枯 而 話 書 的 法 , 語 較 題 氣 赵款之重 偏於習性 腔 調 葽 , 不言 使 是 然 欣 口 賞 率 喻 書 性 書 題 而 前 款 為 重 便 點 像 可 之 見

也是鑑賞

關

鍵

仿 # 1/ 馬 L 腳 翼翼 從題 要特別當 款鑑 而 顯 得 別 心 呆滯 直 行楷或草 偽 不流暢 時 書 般 不自 容易因 而 言篆 然 為 黎 很容易 偽作者的 書 較 易 露 模

緊湊 題 真偽 色》 斷 F 宣為假 百 款 而均 到現 譬如 昌 最 3-11 由 匀 在 書 重 於題款上 葽的 濅 故宮 喜 是千 傅 假 書 設 識 用篆書 所 書法與 古 收 的 離邊緣超 別是他 結構緊密 藏 ·疑案;又例如 和 必題: 兴內容的 行楷題字 元代 過 秀美 趙 於畫身的 公分以 問 孟 領抱 題 頫 字距 湡 的 Ĩ, 到 邊 讓 石 較 龃 豎 鵲 緣 此 容易 行 幾 嘉 書 華 見 可 的 距 的 秋

再舉李可染為例,一九六六年文革開始後被

仿的

1 篆書

題款作

品應特

別當

11

抖 獨 變 水 書 石 亦 剝 顫 看 派 即 法 奪 , 都 李 衍 作 可染的 繪畫的 大小 不正 九 発 畫 也 七 造 權 ` 學習 龃 利 就]轉變, 一年後 枯 但 書法滯重 T 與實 澗 故 獨 行字下 分布 而 特的 踐 不僅形成了成熟的 李 全力投 的 可染才真 而 書法 巧妙 -來則 欹側 經 入漢 過了六、 風 奇 稚 格 實 代 IF. 拙 Ī 難 相 實 和 經 現 t 模 倚 每 北 仿 渦 年 魏 此 李 筀 個 白 學 莳 故 習 劃 字 派 期 在 單 的 轉 Ш 金 的

(偽畫的實戰經驗

龃

題

之款

中

-很容易

識

別

間 能 為 是 拿到 直 跡 滿 我 現 ?我當 都是名畫 身 先 存於 蒼 前 翠 碰 1 지지 驚 到 翻 個 高 畫 也甚為 出 不 風 商 畫冊 可 推 能 薦 請 釋 精 傅 畫 出 彩 為 抱 的 商 石 但 千 地 看 的 都 方 古 灬 並 是 , 畫 輸 幅 舉 偽 作 出 商 贏 書 偽 如 書 何 大 笑

哪 最受偽作者喜 山 裡失敗 水清 音 書 歡 商 的 慚 萬壑爭 題 而 逃之 材 流 應 是 李 啚 口 (樹杪) 染的 以 及 百 水 |峽江 墨方 重 泉 啚 面

類 要特別· 小 心

涉及的· 者 果心裡還是毛 失去主張 與 者 心 判 往 斷 破 往 通常偽作會伴 賣 善於 解 假 與 不 看畫 書 為 藉 自己看 事 的 毛 故 原 由 都 人 劕 的 事 動 如 石真確 聽的 所 歷 隨 或 迷惑 寧 大 歷 許 段逼 可 此 故 在 惡 不 要 事 目 意 買 還 不 切 真 撞 記 解 不 的 口 大 騙 請 容懷 對 相 除 故 方招 信自 對 別 事 或 方的 人掌 疑 , 有 這 Ē 待 , 眼 的 賣 周 防 故 不 假 衛之 到 眼 事 知 如 晴 所 TITI 書 情

墨 啚 買 品 方 0 面 我 只 在 畫 此 曾 要 皺 賣 有 順 面 痕 皆 帶 揉 渦 雖 有 雷 皺 提的 口 皺 諾 的 痕 重 瓦 痕 i 經驗是 裱 的 跡 後 而 作 , 來都 鋪 屬 品 平 與 偽 無論 斷 林 畫 但 定 風 為假 居 仍 紙 多 眠 本 口 的 看 或 畫 切 書 到 漁 勿 在 布 絲 水 穫 購 作

> 跡 要 仔 細 留 意

痕

能免 實為正常 很少 般 偽 也只 者甚 收 人買 只是多少 藏 か 能 多, 書 , 想玩 多方 到 畫 假 藏 家收 掩 書 而 畫 雅 飾 書 事 而 去 就 0 藏 也 買到假 表現 敲 得 到 繳 假 鑼 但 眼 打 學 畫 自 無人 力 鼓 費 書 古 渦 筆

但

輩 叫 人 們 騙 , 開 先自愚之後 人家說 玩笑說過 假 我卻 才能愚人」 藏家必 自 信 經歷 為真 所 其 這 前

收 被 藏資歷才算完整 自 騙 騙 人的三段歷程

實 像 明 成 生 意人 能從事 下子變笨了 累積了 其 實 人都 w 藏的 在買畫 定財富: 是 有 反 這 人 所 的 而 短 難 頭 精 多 ラ是事 以 被 明 才 Ź 面 騙 業 有 對 或 所 事 好 聰 有

圖 3-11 傅抱石豎寫的題款必題於畫身的邊緣。圖為傅抱石《阮咸仕女》。

人, 接手 長, 到 自己 口 假 觀 在買 具備 不是 畫 件不靈; 在 的 此 畫 方法 上失利 種 通 提及經 的 百 哲 思 東 通 由 西 畫 還 也 口 許 也只能讓自己變成 有許 風 大 龃 此 , 真 學會 題 多 款 跡 需要學習 未必佳 的 識 種 別 豁 達 0 避 偽 萬 免買 提 作 個 亦 哲 再 醒

幫

助

大

此

僻

標的 是畫 先請: 商 第 老藏家 教他 跟 對 們 人 或 並 學者 蔣 請 對 他 方的 幫 針 你 掌眼 意見記 對 每 次要購 這 在 此 心 裡 人 可 以 的

定 對 的 此 自 傳 山 書 畫 也許 作 我曾經買過 第 書 , 有足夠: 畫 在廣泛的 參考書絕對 只要藝術 一冊沒有資 的 畫 件吳冠中 查 嵙 閱 冊 不要 不能 中 或文字資料可 發現. 但 命 偶 省 然間 九七 小的 赫 面 然發現 四四 出 在 臨 年 版 以 到 本 的 品品 相 查 吳冠 他刊 閱 也 司 玉 說 畫 比 中 龍 家 不

第三,多結交同好,多聽別人的經驗談

懶 我 若能 得 早 跟 期 做 人打交道 收 到以上三 藏 堆 假 點 以 畫 致於繳 在實務上應有很大的 就 是 了龐 大 為 大的 生 性 學 較 費 孤

09

何謂「藏家」?

有人說,當牆上掛滿了作品,倉庫裡還很多,就叫藏家。而我認為,

藏家是有很多藏品都不肯賣

,

還有更多藏品是賣不掉的

才叫

藏

二〇一二年之後,藝術市場又是新的一輪開在於照

「衡諸環境、順勢而為,見風轉舵、趨吉避凶,

始

何去何從

,實在混沌不清

暫時

只

能

夠

真言,再拿出來用,仍不失為良方。

保守對待

持盈保泰

這是老掉牙的

二十四字

外於上 球安全。 盪不安, 何憂心忡忡? 面所述狀況的影響嗎?當然不能 藝術市場也 政治當然影響經濟 屬 看看這世界的 於經濟活 也影響區 動 的 局 勢 範 疇 域 差別只 乃至全 仍 能 舊 猫 動

在於受到的衝擊是大是小而已。

這些「 金融操作以及房地產有關 像中國市場的 金錢玩家」(money players) 一大咖 中 們 國藝術市場就是拜 幾乎 之賜 都 和 股 才 市 屢

家,賺錢既不易又缺乏賭性,哪有可能在短短幾屢創下拍品天價的奇蹟,如果靠一些殷實的實業

低迷 年之間噴發如此能量?因 無論是實際的投 入資源 此 中 或無形如 國 股 的 房 心 市 理 趨 壓 於

力

都

將

面

[臨更為嚴峻的考驗

對藝術市場

的

影

205

響自 試著 不在 分享個· 話 下 人看 現 實 法 無 法 改 變 但 .想 法 口 以

改

投 資 性 収 藏 與 收 藏 性投

條件 收 選 藏 購 標 藝 所 臺灣 術 的 謂 品 並 投資 市 擇 場 在 期 是個 性收 臺 賣 灣 出 淺碟子 藏 我們 在等 指以 候時 並沒有適合的 收藏: 投資為目 機 人口 時 |太少 得 的 環境 以 進 暫 行 齟 語

必

場

視

培

既說 濟環境特別 下 獲 加 的 現 可 利 莳 實在 若 以 大 預 投資」 是想 做 素 好 期 東 說 要 空 西 再者既 不 不確定的 高 立 進 [價格還 於機 在投 足臺灣 何 **以要投資** 而 時 會 時 是很 只能 入與 向 成 候 上 本 產 胸 做 高 也是行 懷中 出必須設定期 且投資藝 現 多 定要買好 撿 階 或 不到 段趨 不 漏 衕 , 都是投 通 勢 東 的 在 品不 明 就 西 限 這 0 像臺 資 像 顯 大 個 然 股 Ħ. 為 經 不 往

牆

上的

畫作

動

北豪宅 投資 場 差 的 在 掉 標價 到 定的 每 坪 即 期 簡 百六十 使 原 , 其本益比划得 來 萬 坪 元 了 兩 百萬 還 來嗎 是高 元 就算 作 市

須 無 獲 養 關 刹 嗜 有以下的門 為額 說 的 好 方法 和 收藏性投資」, 外之幸的 怡情養性為目: 艦 也是以不 記態度 變 , 的 應萬變的 這 即 不預 是和何 以 收藏 經濟氣 設 為 策 擁 略 有 主 候 期 作 與 但 間 為 市

是小 也 不用 對於購買 投入的 П 籠 人藝術的 的 資金需是閒 打算 資金 置 心 都要抱持著 的 意的 無 論 去欣賞 金 不 額 能 是 掛

三寸不爛之舌左右,之後有不如 價 藝 值 術 標準 就是用 相比 依憑 純 眼 來做 粹的 睛 看 取 視 捨 然後和 覺 最 少 心中 怕 用 意 聽 用 覺 聽 的 才說! 的 收 既 藏 是被 被 原 是 畫 則 視 商 與 雤

商 所 害

關 所以 心 於作品 眼 作 我才強調 看 畢 畫 竟 魅力的 商 我 耳朵之聽 本身就具備 們都清楚 種 看 種 形容 僅 的 , 重要性 限於有關 說 推廣作品原 服客人買作品 聽聽就好 的 本就是 資料 用 肉 性 眼 的 看 能 畫 佐 證 也 力 商 的 用

勸

你到

處

看

看就好

當

個旁觀者更怡然自

感

了什 和 識 後 接的感受與感動 而 創 指 去買 - 麼樣的: 作生 還 辨識藝術家所處的地位 不能馬上簽訂單 涯 受想行識 件 位置 :藝術品是很瞎 眼 前 價值. 好 屬 0 意的 7與惡 受 如 要 作 何 的 退一 指面 品品 沒有經歷這 行 了解他的 在其 為 步 對 創 藝 有 作 去 術 了 樣的 脈 品 成 絡 長背景 感 識 時 覺之 中 感 覺 直 占

侍 為 究 你 你 學習 賺 四 錢 滿足精 作 欣賞 為物主 反 而 神 所 就受制於擁有物了 需 或是美化空間 不為奴 如 果心裡 0 買來的欠 直等著它漲價 記 作品 這就是 得讓 作 口 品品 以 役 研 服

> 物 而 不役於 物 的 道 理

愛 以 心 <u>L</u> 是收 耐 心與財 藏 性 投 力等因 資 的 門 素 檻 如果缺乏這些 包 括 知 識

美

利 他 而後利己

然會不知所從 了投資而花錢買 術 財富 這 從欣賞收藏 品 會比較 種 沒有建立 依憑 藝 衕 吃 自 品對 品 虧 收藏哲學 藝 **|然缺乏對** 中 術 收藏者的 賺 建立 品 到 心靈 好 自己的 當外在環境改變時 藏 少了準 財富 品 意義就不大,藏家沒 的 美感標 信 則 與 ·Ľ 若沒有獲 策略 若只是 淮 得 就 買 當 口 蓺

有

靈 以

當好 並 在 双的藏者 同 好 和 朋 友之間 透過認識 分享 藝術 便能帶: 加 有 所 學習 來愉 悅 與

得

山 70 行数なり 2 子なる 万女士 17 些 不为 杂 Ri 13 到 大

懷

但

[絕對不只是投資

後利己,因為別人的快樂,自己也得到快樂。接近,就是要勤於分享,甚或樂於埋單,利他而有句話說:「人要快樂就是要接近人群。」如何

價 Ш 澴 有 藏家 人說 錢 願 意買 非常好 還有更多藏品是賣不掉的 所以 0 當牆上 而 做一 這都是對藏 ,還不肯賣,或者明知以後賣不掉 我認為 · 掛滿了作品, 個真正的藏家吧!什麼是藏家 藏家是有很多藏品都不 品品 有真 倉庫裡還很多 愛 才叫 或 **S藏家** 者 別 有 大 就 情 肯 為

圖 3-12

于右任《草書對聯》:「海納百川有容乃大,壁立千仞無欲則剛。」正是面對當前藝術市場的最佳態度。

10

收藏當代藝術之省思

當代藝術家往往透過特殊符號傳達訊 **:**經由形 象 架構與色彩構成的 畫 面 息, , 動 主題常常隱晦而 人心弦 非顯而易見

依 據 美感經驗欣賞藝術是 最 直 接的 , 譬如 深聽江. 蕙或蔡琴的 歌聲 , 我們 很 容 易

, 甜

美和 覺 得 諧最容易 好 聽 看 感 到 雷 動 諾 人心 瓦與 馬 而 諦 經過 斯 光陰淘 的 畫 作 洗 留 也會覺得 下來的 經 好 典 看 , 大 往 為 往 最 在 美感 貼近人們的 經 驗 中 審 美

,

品

味

相

對

而

言

欣賞當代藝術就

必須跨越

原

有的美感經

驗

, 學

暬

如

何

別具思

維

學 式 習不只在歷史中找尋 觀 賞當代藝術必須突破既定界 價 值 0 美與 限 醜 ` 香與 以 目 前 (臭本來就沒有 所置 身 經

驗

體會

人們顯性或隱性的描述或隱喻畫

面

歷

的

時

代

或

社

會

放

諸

四

海

皆準

的

評

]價方

圖 3-13

面對當代藝術,我們必須學習如何超越 既有的美術觀點或趣味嗜好,去接受、 欣賞。圖為王岩 2006 年的作品《大地 上的事情》,探討人與環境的關係。

看不懂,才充滿趣味

切 產 要 有 口 題 彩構 的 能 生 常常隱 的 如 甚 審 顯 當代藝 得 至是 點 是創 美經 成 的 晦 是 衝 衕 木 突 : 驗 畫 而 感的 家往 觀察藝 ` 非 而 面 無章 顪 啟 動 往 而 人疑 法 剖 「術家是否有能 易 透 人 心 覓 過 析自己求生存的 竇 ` 甚 弦 特殊符 , , 卻 評 而 · 析當代 當代藝術 經 使 人恐懼 號 由 力 形 傳 藝 象 達 真 術裡 乍 時 訊 -看之下 誠 違 架 代 息 反慣 且 很 構 主 而 熱 重 與

品 界各 的 於 美 要 術 美 地 能 逆的 地 術 才 昌 夠 面 有正 能 對當代藝術 其 的 觀 他 點 哪 地 在 確 或 活 몲 面 個 對這些 躍 的 趣味 位 判斷 的 置 在 藝 嗜 觀 術家 賞 我 甚 Ŧi. 好 , 花 至 作 也 首先自己心中要 必 去接受、欣賞 八門 也 品 要廣 正 時 須學習如 在 創作什的 才能 層 收 訊 出 不窮的 判 何 息 建立 超 麼 斷 樣 當 掌 作 越 藝 的 握 品 然 既 張 循 作 111 有 屬

作時,判斷他們的獨特性和表現概念,作品的

價

值

何

在

價

格

幾

創

懂 或 應該要跨 充 滿 從 未 趣 當 味 自 而 曾 越 不 存 己 並 感 在 親 興 這 拓 眼 的 展新 趣 是發覺 觀 事 賞 物 其 的 從 時 、實這樣是狹隘 經 未 新 驗 有 我 的 會 人 也 價 想 直 值 許 像 覺 渦 的 看 的 的 過 不懂 偏 說 執 事 程 的 看 物 , 才 不

欣賞 動 定 年 險 後這 何嘗 購 買 中 欣賞 如果只是 不是 此 , , 作 體 則 未知名藝術家作 驗自己 是 品 種 會出 看 樂趣 種 判斷 曺 確 現 在拍賣 險 實 作 是 0 享受是樂 品 品 種享受 會上 的 價 樂趣 值 的 受到 趣 樂 在於從 如 趣 , 市 果 嶄 新 場 或 的 邿 的 許 親 冒 肯 幾 自 衝

庸 蓺 介商 術 風 雅 以 品 前買 人 也 , 哪 是 八入畫: 裡 單 經 想到 純的 商 作只是喜 的 若干 喜 意 歡 外 年 藝 標 術品 後 歡 的 樂於 畫 是意 作增 後 來才 欣 料之外 賞 值 猛 數 然發 十倍 也 的 能 獲 附

商 得 機 無 而 窮 蓺 術 關 市 鍵 場 在於 比 原 來從 如 何 識 事 別 的 作 商 品 品 買 的 價 賣 值 更 包 顯 括 得

現

在

和

北未來的!

價

值

媒 及的 金市 趣 做 藝 在 的 藝術 味 入文化 術 物 竟也 品品 品品 對於 獲 如 利 品 的 今風 變成一 大 藝 是發財之道 更 耐 為喜 心與 衕 再 口 雅之事 把文化 品 觀 八 學 習 種 愛 0 , 我 我 投資財 大 原 做 也 也 0 不僅 出 蜕)發 為滿 原 本只將它們 生意 說 現 化 , 是人的 足 成 而 精神 發財之道 銅臭之物是 這 , 且 這 比 麼 享受 修 多 股 當 入 作是消 為 年 市 來 而 • 出 把 風 始 房 買 生 雅之 費 頗 料 收 市 饒 意 未 性 藏 或 現

> 某種 只有 舊有: 理 優 由 其 良 賣 客 商 出 源 品 汗有 這 所 是不爭 以 市 無論什麼樣 場 的 便 事 宜 實 的 粗 作 製濫造 品品 都 的 能 商 以

仍

光操 買 法 感 迎合市 賣 他 動 的 然 將藝 們 作藝 而 人 心 而 情 流 心 T 術 術 場的作品 通 解 去 直 0 創 並宣 開 品 品品 0 正 | 發藝術| 作 龃 但 而 的 揚 不 藝 如 藝 藝術品 術價 今卻 或許 大 顧 不術家 其 品 為 本質 值 有 的 如 絕對 完全 入以 的價 此將 商 時會受到 業價 , 實是 金融 不 切 值 無法真 能 值 割 以 商 進 是 歡 品 誠 種 僅 畫 而 迎 製 謬 以 的 使 商 面 造 誤 包 其 卻 對 商 的 裝 透 業 無 蓺 商 工

法

術

品

作

手

過

生 眼 態 產 中 生 或 經 非 濟 夷 起 所 飛 思的 的 錢 變 潮 形 湧 原 藝 是第 衕 市 場 市 場 讓 的 藝 衕 書

當道 補 , 精 影響力幾乎不見 原 神 匱 具 乏的 藝 術 功能 性的 作 品品 反 視之為設: 淪 而 是第二 為 商 業物 法生財 一市場 件 的 的 工 無 拍 具 視 賣 其 會

別 用 華 爾 街 那 套 操作

廊

不合羅 仔 輯 細 的 想 想 事 情 只有 在 藝 優秀作 術以外 品 領 域 的 暢 買 銷 賣 是 , 並 非 件

埴

更

口

笑的

是

購

買

藝

衕

品

應是出

於喜

愛

而

想

我 打 所 全是美國 精 進 神食糧 包定出 擁 們 有它 有 在 藝術 所豐 人 零碎 生 爾街 個 與它朝夕相 品文化產權交易所 道 富 價位 切 上 割 而 有 所 如 作 分成幾千幾萬等份 今 平 為 處 靜 金 中 融性 藉 或 有 苗 竟 所 的 欣賞與享受 然出 將幾 洞 衍生產 察 現 種 三藝術品 有 品 將 文交 所 完 件 使 精

,

開 能帶來災難 流 原本的 發房 來 我常 地 將 產 想 樹林夷平 有如品 造別 想像 切 都 理沒 墅 闖 力豐富 改種. 入了幾千年 結果引起大地 固然好 有價值 的 的 經 青 但 是太超過 反撲 濟 Ш 作物 綠 水 土 間 過 或 石 可

現 的 能 反 感 忘了 貢獻不 卻 雖 這 這些商 然藝術 讓人們忘了藝術品 種 止 人為操作是虛 於金錢遊 品的 品在市場上具有商品特] 價 值來自其藝術性 戲 的 幻不實 文交所· 真 IF. 價 市 不經長久的 值 場 質 它對 平 使 但是不 我 臺 極 的 人們 具 出

> 會慌 理 發掉 ? 由 0 ·這就 如 這 、亂有如喪家之犬, 果一 樣 而 , 創立 是 這 的 下子沒有人接手 平 和大地反撲 天作孽猶可 臺 這 種 , 即 平臺的人 使 賺 眼睜 違 到 淹 錢 沒 自作孽 價 睜 套句俗話 看著自己的 格 卻 切 直 腐 不可 蝕了藝術 直 有 落 什 活 可 投資 說 麼 錢 是 的 不 財 本

蒸

質

經

夭壽人」

道

百

華

那

套
11

斗膽談: 買畫能賺錢

挑選時 要參考歷史成交價格,並自己訂適合的價格買進, 超過則不要

定要選擇已經在市場上竄起的 畫家 , 張開眼 睛 挑他的 好 書

每 年 的年 初 知名的 藝術 品 市 場分析網 站

也。Artprice 都會公布去年全球藝術品 與雅昌藝術市場監測中 心於二〇

市

場成交報

Artprice,

年共同發布的報告中顯示,二〇二〇年全球

年縮水二一%, 拍賣成交額為 若考慮到新冠疫情對的影響 百零五億七千萬美元, 相較前

幅 其實不大

值得投資 看到這樣 種勢頭 便有人高呼藝術品 當然

買畫一 瞬間,賣畫等十年

然而 不說「必然」 的標的是啥?也有很多

人談 多久?能獲利多少?都是重講投入(Input) 如何投資藝術品 ,卻沒交代投什麼?要

輕講 (或不講) 產出(Output),迷惑者依舊無

為什麼?因為投資容易賺錢難!

·買畫

降

所

適從

瞬 間 賣畫等十年,不是嗎?所以我採取不放煙 到錢

幕

直接說

如何從畫作買賣賺

讓

蓺

215

成 投 的 資 Ħ 的 這 更 直 個 É 命 題 更 有 頭 有 尾 使 這 個 行 動 要 達

機 百 發 畫 有 育 家 口 地 如 中 能 果 的 品 能 藝 綜合 我 賺 業 就 到 和 加 自 錢 而 市 上 周 場 閲聲 當然仍含 延 此 的 的 運 評 發大財 思考 價 氣 , 下 點賭 就 包 手 個 好 括 買 別 意 或 物 光 件 賣 如 資訊 果能 就 時

產 與 世 品品 或尚活著的畫家 質較 收 藏 碼 或投資畫 穩 與 定 沿質 後 作的 變化較 者 前者意 則 選擇 持 多 續 味著不再生產 再 大致可以分為已逝 生 產 也 可 籌 能 停 碼

其 線 這 和 作 此 活 一成名畫家的 品 四 動 先 一線的 說 也算經典之作 0 的 车 E 稱 分別 間 浙 為 出 古代 的 作 生 畫 但 品品 和 或 家 都 流 活 古 , 傳至今 這 在 動 典 約 此 繪 的 畫 在 經 畫 家 史上占 典 稱 八 作 雖 為近 然有 在 四 品 \bigcirc 傳 現 代畫 年 席之位 八 衍排 線 四 前 列成 家 0 出 至 牛

A術史,但即使各有其名頭,**時間與時代是**

大的考驗。

為

藝

三十至四十倍; 不乏多見 水墨畫作品約漲了二十至三十倍 或 〇一二年),二十世紀中 有 九一 者 不 停 市 場 Ŧi. 樣 滯 的 年 的 價格! 據 價 或 統 格 者 在二十一 反映 + 計 起 溫 九 在 伏 和 出 # 的 十 需求 暴跌 紀 上 世紀初 出 升 世 中 生的 的 紀 者 隨 初 沒 個 囙 油 著 (1000)象 有 別 $\widehat{}$ 畫 時 家和 派 , 畫 光的 九 暴 畫 家 $\widecheck{\Xi}$ 0 漲 的 近 作 流 至 漲 現 者 作 轉 至 卻 品

照 結 有 果證明 應 人在幾十 的 沒有人能在買畫當 運 他 氣 當 年 後 初 的 得 眼 到意 光 和 F -預料他 想不 品品 味 到 當 的 押 然還 驚喜 到 重 有此 報 寶 償 老天 旧 讓 總

就 對 発棄它 於 該 藝 有 術 這 品 如 種 果你能 情 事 有 獨 除 有 鍾 T 眼 這 的 樣的 愛 光 和 收藏 沒 品 味之外 有 深 在 情 時 候 未 還 就 到 要 定 莳

像 的 碰 能 不到 Ŀ 錢 透 述 渦 我這 的 藝 術 情 況是百 麼說是因 品品 賺 到 年 錢 為 次的 我就 有 時 碰 還 運 氣 過 口 以 你我 然 賺 到 而 這 超 請 逆乎意料 輩 注 子 意 再

當 涿 代 漸 油 轉 畫 移 到 短 暫 水 |興盛 墨 9

和 的 浮誇 原 錢 另外,二十 大 的 很 堆 複 積 雜 和拉抬 也 世 很 紀 單 以及使錢的 初中 純 國水墨以 大 為能 人 暴漲 及油 的空虚 是 畫 由 暴 漲 於

市 藝 如 富 雨 術 則富 場 來妝扮 後春筍 中 矣 窩 或 改革 蜂 般 草莽依 追 成立 中 開 高 放後的 或 全在 舊 隱 助長了這個需求也造就 約中 一〇〇〇年左右 情何 十年 也有! 以 間 堪 民 造就多少富人, 族 於是尋求文化 自 尊 拍賣公司 的 藝術 理 由

> 值 奈的檢討 西 年 洋 市 或者炫富心理 繪 中 場熱昏而 書 那 耐心的抱著藏品慢慢消 麼 貴 高價接手者 作祟, 相 紫 中 反正二〇〇九至二〇 或 繪 必須在自覺或 畫 哪 化 會 因 那 為 麼 不 他 無

們想要短

莊

間

內

再轉手

應該很

難

為

是當代 看不懂, 新手是科技新貴或富 包括現代油 當代」。 之後新 嗅到這樣的 近現代高不可攀 興 有 的 畫 市 市 場生 場 2生氣 轉移 水墨和 二代 機的是新 到在世 版 也沒感情 年 就應該 -輕族群 畫 畫家的: 手 上去了 加 認 入 的 解 所以只能 為 作 品 和 : 市 古代 場 重 稱 視

梵志 逸 君 飛 四 中 ` 年已然乏善可 王 或 油 王沂 劉 廣 |當代藝術 畫 義 從二〇〇 煒 東 劉 漸 李貴君等 小 漸 F4 陳 東 Ŧi. ___ 疲 軟 至二〇一 的 高 劉 之後 張 價 野 曉 進 雖 剛 仍高價 0 以 接 著 方 年 及超寫 周 力 的 一三至二〇 春 均 興 但 實 市 芽 盛 的 岳 , 曾 陳 敏 如

出

|異彩

再 家 口 熱 九 歐 七 確 絡 陽 實曾 〇至 春 劃 九 陳 過 九八〇年代 Ŧi. 飛 藝 〇至 術 賈藹 品的 九六〇 力等 天 出生 際 年 的 也 道 代 畫 接 絢 出 續 家 爛 生 著 的 的 像 前 彩 是 虹 油 輩 放 陳 書

世 興 術 徐 強 水 家 累 的 起 墨 然而 中 有 -它在 譬如 劉 或 臺 灣 丹 的 油 的 渦 畫 范 油 徐冰 111 的 曾 劉 畫 或 的 興 興 崔 松 盛 盛 李津 雄 時 時 如 間 旅 琢 泉 醞 短 居 釀 ` 李華弌 席德 田 或 暫 外 黎明 在 的 進 漸 油 谷文達 (音同 畫 漸 朱新 唐 趨 轉 於平 移 海 建等藝 文 到 當代 蔡國 淡 時 在

作

這

愚

昧

自

重 要 前 持 續 懷 抱 熱 忱

典 音 樂中 想 買 書 的 賺 變 錢 奏 必 曲 須 了 主 解 調 這 樣 樣 的 輪 但 漲 反 趨 覆 勢 中 有 像 變 古

具

備

相

歸

知

識

才

行

許

洪

賣

是 諷當代社 者 化 的 中 表現都 或 必 獨 須 に聴覺 會 有 現象 須有 敏 油 歷史鉤 銳 畫 指涉 在東方則必須 隨著旋: 沉 或引申當代人們的 社 律 會餘 走 有東 0 水墨在全世 緒 方元 反 素 情 應 懷 或 界 嘲 兩 或

要選擇已經在市場上竄起 他的 三訂 凌 出 品 此 世 想挑 大 和 我在二〇 的 歐 好 嚴 由 包括丁雄泉 運 個 陽 畫 謹 選 氣有 , 適合的 程度 再看 畫家 春 0 如 關 一二至二〇 此 好 陳 畫 派等 價格 然後參考它歷史成交價 這 但 面 時 劉國 運 般 有 期 無真 買 氣不 的 , , 賣出 你買 松 的 進 好 四 誠 作 會 畫家 ` , 谷文達 的 憑空 年 超 的 品品 時 過 呈 畫 獲 , , 才能 然後 利 短 則 現 就 而 要 生 都 時 不 張 要 體 席 間 賺 檢 不 錯 開 格 必 德 買 回 杳 會 , 須先 淮 淮 錢 書 以 眼 定 Ĺ 也 睛 並 家 和

挑

對於 藝 衕 品 知 識 的 自 我 養 成 相 當

這此 後 良好關係 必 如 須 一綜合條件的成熟度與交集度 此 熟悉市 持 才有價差 續 懷 了解異地之間對 場 抱 的 熱忱 最 0 新 熱情 動 多聽 態 讓你樂此不疲 作品喜好的 與 多 畫 看 廊 及 發展 和 有 拍 用 出 賣 不 能提升 場 的 獨 百 交談 到 程 建立 度 的

看法

形成自己的

事長

追高 作的 的 再接觸新的 和 加 過 釋出之間 是讓收藏更能 程 品 當熱情與 放手便 更為豐足 質與價位 東西 賺 不貪心 到 、專長有交集 錢 持續 即 , 又增 能 藝術投資的 抓 更形完整 不 得準 長 並 此 頭 付 下手 知 諸 識 目的 如 行 , 而 此 便 動 才能在 讓 不是 不 且. 時 藝 猶 每次換手 袻 嫌 選 豫 收 錢 収 購 進 不 書

何

真

的

態

全文, 實在不容易, 害人的說法 如果你只看本篇的 你可能 不只需要累積 無頭 就相 無腦買 信買畫確 標題 畫其 2就去買 大量 實 育很 能 的 賺 知 錢 難 畫 識 賺 只 這當 錢 提供: 是 看完 然是 賺 你 錢

> 雜的 理 抉擇! 加 性 上有 H 是 做 承 分析 樣的 擔風 判 險的 斷 也 大 能 還要 為複 力 有 這 雜 感 而樂趣多 和 性 人生中充滿 的 感 知 與 複 想

像 在

捨 如 得學會 把老莊之說用· 去 單 純 , 雖 事 美 情 如 來了 何 但 面 不現 在這個態度上 對 絕 對認真 能 實 聰明 , 複雜抉 的 事 追 情 不 求 去了 擇 知讀者以 也 能智慧 才是常 絕 不當

12

收藏能得名與得利嗎

?

因藝術 收 藏 得 利能累積 資 金

藏 養 藏 最 重 要就是能充分體會並 應用 滾雪球 理

0

熱情 對美感的 藝術收藏 追 時 求 , 欣賞藝術的怡情 般都是談論對 藝 術 暢 單 懷 純 或 的

資或投機的作 用來美化空間等 為 如果以 有的 是資產配置 機 有的 有 可能是投 是附庸

0

動

而論

、想追求社會存在的價 值

風雅

或者只是朋友的慫恿與

銀

隨

或

虚榮心

讓

的

記諱

得 而 利來討論 把 這 表 此 面 動 上高尚優雅的 機 恐怕沒人談 (普遍存在於每位收藏者身上 藝術收藏以能否得名 也實在是不敢談 然 好

> 像太庸 損形象, 在是人人想要, 俗也太沒格調 但不碰觸的 我就打開天窗說亮話 東 雖說談得名 西 明 明存 在 大 得 為名利 破 利 解 可 能 實 有

藝 術 收 藏的「名」與「利

時 首先 出 名和累積成名 我解釋 下 名 在收藏界要 和 利 時 出 名很 名

有

燈 軟 會 買 簡 聚集的 單 問 買 不 : 的 到 只 焦點 半 要 是大價錢 他 銀 年 是 彈 0 誰 充足 但 你 ? 如 在藝術圈 大約三 果你 或 在各個 到 間 各個 場下 隔 便能 書 拍 來, 年 廊穿 出 賣 都 名 你就是这 沒出手 場 梭 舉 每 牌 喜 個 鎂 不手 歡 都 就 光 就

誰

都

不會記得

名氣 繁 王 圃 藏 大藏家財力雄厚 一健林 品品 誠 綜 豐 而累積 蔡辰男 合 富 王 形 , 成名者 且 中 成 軍 ` 經 他 陳泰銘; 們 常 收藏歷 喬 示 發 的 志兵 表 地 樣 位 個 程久長 香 人 王 港的 像臺 觀 才 薇 點 能 張宗 灣 有 接觸 • 劉 的 媒 為 憲 益 林 人 體 面 謙 百 報 所 深廣 中 里 , 導 知 這 或 頻 曹 的 此 的

品 了發生於特 九九八年的 投 資的 再 談 這 利 好 個 臺灣 的 領 大環 域 裡 或二〇〇五至二〇一〇年 利 境 時 短 有 期 利 短 是不 , 利 像 和 是 可 長 能 利 九 的 九三 事 在 藝 至 的 除 術

> 常 術 會 態 ·?我認識很多在當時投機獲 品 或 來說 市 後來追高結果到現 場 這 是不 今年 IE 買 常 明 的 年 情況 賣 在 口 都 以 被套 利的 有多少人能 賺 人 倍 以 為那 逮 但 住 對 是 機 藝

中

言只有長利 光如 愛、 大 要出 我要強 炬 有天荒地老的 讓 的 選擇 調的 時 0 你要先對你 或 是 許 在 有 經 低 藝 數 過 調 術 十倍的 擁有的 數十 品 與 耐 如果能 年 心 作品 獲 後 利 得 而 , 你 有 利 且. 由 大 死 於某 [緣於: 正 心 塌 常 種 你 地 而

的

目

原

收 藏 要

收 藏 須具 備

要 有 四 個 力 量 : 眼 力 財 力 毅 力 以 及

魄 力

有 四 個 要 素 : 機 緣 眼 力 品 味 以 及

資金

有 四 個 作 為 買 得 到 買 得 起

好 藏 得 住

感經驗 己的 若想培養眼力 安心收藏 觀 何將縱覽 力 且不偏知 眼 藝術觀點 口 力是鑑賞 見 群 的 不 執 書 這 保 論 就 證 是 後 吸收 須潛 的 不 需 力量 但 功力 再 要靠讀書充實知識 是將來價 亦 不隨 而來的 心學習 人云亦 大 俗?我 是挑選作品: 素 各種 值 云 著力於累積個 能 作 形成自己 體 說 夠 為 上升 悟 法 的 出 0 都 內化 那 的 依 己的 託 據 要 種 麼 有 審美 為自 人美 付 融 如 是 眼 會

買 得 順序

代;

西

畫

中

畫;繪畫

書法中選擇

排

出優先

參 用 心的研究與參 悟 和 原 有已

知

知 識 互. 相參考 借 鑑

理 理 出 頭 緒 捨 棄別 人的 雜說 和 自己

的 雜 念 化 消 化 孕育

觸 類 旁 通 收

藏

的

悟

口 應用 在 其他事物及看法上

也

修 生 產生自然 最後再修飾自己的 我理論 形成自然 看法 我 達 風 到 格 周

延

說法 ` 員 融的 记地步, 才能與人分享

的

尋找 挑 選 取 得 你愛 的 作

蒐

想收 藏 藏 什 麼 蕪存 時 菁 必 須從古代 分門別 類 近 例 現 如 代 思考 當

如 何 挑 選 好 作品 ?

貫

通

之道

口

以

用

七個字

概

括

條 意 件 能 : 具 備 讓你將來獲利很高的 以上的 絕佳的品質 基本 功 。二、必須稀有 後 要下手 畫作 買畫 必須符合 時 還 得 能 注

作的 買高 保存很久 品 幅 質 畫 (因為不能今年買明年賣 有 作 的 可 價格 能 會經常 但 在 絕對不能買 這點犯錯 , 低 我 但 T 們 絕 對 幅 可 要 書 以

警惕

能 狀 程度等 用 嫌 心 酿 線 麻 什 煩 看 條 麼 所呈 是 如 顏 藝 果你 色 現 術 的 밆 想藉 光線 的 切 묘 由 質 除了 表達訊 藝 ? 術 好 品 用 的 得 肉 息及情緒 品 利的 眼 質 看 是 話 它 綜 的 還 合 就 強 得 刻 不 形

作品 分的 畫 以及當代繪畫 畫家都已逝世 繪 必須有考證的 畫作品大略分為古代繪畫 所以多有偽 本事和鑑定的 古代和近現代繪畫因為大部 作 能 近 想收 力 代 和 藏 現 代繪 這 此

場 慮 品 不同於其他 但 我 應大都以 仍有其 想許 多人 他的 市 當代為標 場 如 陷阱要注 果 資 訊 T 有 的 收 不對稱且 藏 意 較 或 想 不 大 要 會 無理 為當代藝 有 收 偽 藏 可 循 作 的 術 蓺 的 另 市 顧 術

> 史中 子 外 術家 裡 尚 當代 , 『難定位 知識 購買 -藝術 就 是力量 到最 品還沒經過 有 頂 如 級的 泡 它能幫助 沫般 作品 長 時 脆 弱 和 間 你挖 最 的 合理 所 篩 掘 以 選 的 最 在 出 價 在 這 色 個 藝 的 卷 術

當代藝術的買與賣

藝術品怎麼買賣?我與大家分享我的經

會繼 子 各個 年 家的 場 程度就 訂 作品 價 續 時 會停 因為: 某個 往上 期 特好 只摘果子不種 0 在市場 由 藝術家在市場 各個 這就是我常說 在盤整時 的 於經常是 作 場 系 品品 Ĩ 列 由 的 當 你 樹 作 只有! 買 訂 冒 他 品品 價給 的 的 出 畫 作品整 好的 頭 不 只 普通: 瞬 ·要買· 市 挑 場 作 間 要先去研 最 未成名 的 品 體 好 的 賣畫等十 作 漲 品 價 道 到 的 究他 藝術 理 格 由 個 果 市 才

始 某個 如 畫 劉 盤 價 整 國松的 程 錢 衕 度 變高 好 時 品 畫 和 在 開 價 差的 就更受歡迎 市 場 始 作 會 價格太賤價時 很多人 品價 格 當 追 在 漲 此 逐 時 到 沒人買 就 分道 更 高 好 揚 時 像 鐮 當 口 就 漲 例 張 開 到

美 的 拿 域 市 谷文達作品 買賣 場 (國買的八大山 到 藝 行情的 衕 流 市場 行的 會 時 有差價: 空的 有所] 起伏 地 在 品 掌 中 人尺牘、二〇一二年在臺灣 T 賣 ; -國賣都 解 握 在不流 價 空 例 格 行的 即 如二〇 讓 高 **職我獲利** 空間 時 但 地 是指 你得 品 不少 買 是指 年 隨 對 , 價格 著時 各 在 我 個 不 賣 曾 地 低 百 間 的 在 品 品

岳 的 金 $\overline{\bigcirc}$ 現 融海 敏 君 象分析 一〇年後的 嘯 注 後 王 猛 廣 意市 : 漲 義 油 到二〇 場板 周 畫 春芽 這 市 是 塊 場 的 1 曾梵 個 從 移 年 板 動 F4 志 就 塊 張 衰弱了, 曉 我從中 從 劉 剛 小東接替 一〇〇八年 方 然後 力 或 均 市 到 場

> 是水墨的 劉 的 由 丹 張恩利等接續 劉 余 煒 友 到 李華弌、 涵 板塊 賈藹力 李 Ш 徐累 這 這又是 中 小 T 間 劉 ` Ż 梁 煒 有 重 銓 • 歐 王 疊 個 陽 李 板 光樂跟 , 春 這 津 塊 是在二〇〇 陳 進 郝 移 雅 量 到 水 F. 尚 黑 海

的

這

Ŧī.

至二〇

五年

车

間

的

變化

揚

派

再

個系列 就 驗 處 性 練 每 中 個 不用 , 而 習氣的 我們只談論 畫家都是經過學習 四 有 去注 作 油 所不 畫家的 品 畫 意 畫家必須在三十五歲之前就 同 藝業發展 如果在三十五歲還沒有 這 年 但 紀 類 過 般 畫家 程 能 代表畫 摸索 冒 而 出 在我長久的 大 頭 自 家成 個 的 創 都 的 熟的 實 這 創 有 才 過 作出 個 看 氣 驗 作 畫 和 品 畫 家 經 熟

之間 作 需 而 舉 要 最 激 好的 趙 情 無 極 作 衝 品 朱德群, 動 幾乎都介於三十五至五 冒 險 為 例 放 任等 我猜· 所以年 大概 十五 油 紀 畫

創

和

宜 輕

作 少 古人的: 及詩 白 七十歲之間 精彩作品 出 定要注意年分, 石 來 畢卡索 他 作品見第二二七頁圖 恐怕 書 們 作品中學習筆 黑 畫 的 般都在 家則 都 畫 好 張大千則例外 舉 已半輩子了 作品都是七十歲左右或更 例 印 不 來說 知道這是畫家幾歲時 四十五歲以後 的 墨的 體 樣 會 , , 像吳昌 運 3-14 所以 能 般 用 所以要 走進 和 都 水墨畫家成 氣韻 碩 是 黃賓虹 去, 集中在五 臨 挑 李可 摹 的 的 再到 營造 入手 老時 件作品 作品 染 陸儼 能 十至 熟 齊 創 以 從 而 走

通常 資訊 收 能 藏機構 大都過世 我 當代的作品 標示出 不主 張 , 藝術家在這 這 看太長遠 蓋棺論定」 此 看年紀 一佐證: 的 學歷 資料要 個圈子裡的 大 為當代不像現代 或在世也已經七 展覽經 研 讀 位置 歷 大 為 當代 人品 這 書 此

的

格

家

以浪漫 五年, 八十 較 為我的年紀較大, -歲是 少 然後再汰換 , 0 賣出 所以 塵埃落定」 持 定要理 有當代: 顯然時間 賺 性 也 作品的較恰當 賣 在美術史上已定位 (這是我個 不在我 賠更要賣 泛這邊 人的 時 間 買 是三至 主 張 進 變 口

數

美國 李奇登斯坦 國畫家波洛克 像是德國 作 像 價值只會往上走, , 就能 品品 畫家湯 你只要觀察與 趙 若是已逝知名藝術家的好作品則不能賣 無極 品質 知道 藝術家李希特 布利 (Roy Lichtenstein) 他們 必須是上等的 朱德群 (Jackson Pollock) (Cy Twombly) 他們 的 價 哪 值 怕你在 司 常玉、 (Gerhard Richter) 尚 有 時 期的 可 睡 吳大羽 覺它也 期 等人的 安迪 西方藝術 美國藝術家 只是你手 在 林 沃荷 增 市 場 風 家 值 , 價 美 眠 大

等

就

為

大

滾 雪 球 理論

信念 能買 的 效 如 最 信 蒐 Ĺ 何 重 像滾 個 念 長久累積 要就是能 大 若希望 我 藏 大 無形· 雪 素 Ŧi. 術 分鐘就決定 參 球 收 充分體 中 藏 而 樣 得 滾 就 理 來 雪球理 變成 利 的 越滾 化 會 能 效 了 並 夠累積資 果。 越大 種 生 論 應 , 直覺 這就是對自己 用 用 修 產生效果 我 這 金 滾 在 產 就 看 雪 前 生 是 球 以 三直 百 將 面 藏 幅 理 需 畫能 知 我 講 論 養 要以 躉的 過 識 藏 風 : 格 的 有 不

明

張

洹

看認 球 民 的 幣 當代藝術收 真的 四 收 藏 程 的 先 Ŧi. 干 度 規 做 萬 藏 模 球 大小 元的 攏 起 統 要)碼要 規模 或品質很 先 點 開 來說 新臺幣 始 時 收 間 難 藏 有點 為五 介定 至三 形 至八年 量 , 一億 成 看 有 財 兀 或 點 個 力 H 質

> 雪沾 這 疇 地 此 中 品 一藏 性的 大 為 畫作 讓 定要 放 球 或 加 百年 版 大 沾 畫 也 如 滿 複製畫 沒用 果你買 雪在 球上 譬如 那就 此 前幾年 不 才能 不 知 在這 名 的 或 滾 渦 動 侯 個 俊 時

從這 間 的 作 動 流 彌生 趨向 個 品 行 也 經 這樣的 滾動 拿 就是賣出已漲的 驗 到中 白 中 以及在什麼樣的場合 髮 定的 你 或 換手操作 就 雄 知 [收藏時] 比 道 較不利 邱 誰 亞才 的 藏 事 品 間 作 品 前必 買 看 在 可 須做足 臺灣 入可 以 什 著 獲 麼作 時 能 利 機 ` 功 品 上 譬 开的 讓它 港 課 • 如 市

它已 來的 方滾 蓺 術 品 經 雪 不能 都 到了 能掌握雪 如 掉 光了 果判 滾 到沙 個 斷錯 滿足點 這就 礫 球 誤 上 滾 像是你賣了 的 不 方向 而 無異是賣了兒子買了父 去換 伯 不能 下 必 舊 增 須 個具 往 藏 大 有 、潛力的 是因 雪的 還 讓 原 地 能

場

新

滾

草

了解深 句臺語說的「吃飽換餓」 只憑運氣, 也考驗著你的能力,雖然有些賭意, 因為兒子會養你,父親則是你要供養 感應力強 而是要有底氣,也就是需要接觸廣 而且不能只到處走馬看花 所以須具備眼力與判 但不是 套

親

得 利在先 , 得名水到渠成

常得利的結果在先 前面 重點大都談及如何得利 得名則在後 就像水到渠成 因為我認為經

樣 理由如下:

有參與,也下手,才能取得這個能力。

圖 3-14

齊白石《荷花翠鳥游魚》 1948年·127×34cm。

就

有你的「名」。

且安全無虞

() 你都

共襄盛舉、不吝分享,

提供者

關展覽一

定會找你

只要策畫得不錯

地點不錯

字

如果你收藏豐富

品質絕佳

公私的

相

坦

比 成 拍賣行都會找你 名了。 ,買的標的對 如果你總是能在藝術品上 大 [為總是要買 賣的 你當然就出名了 時間 (才有! 好, 得 賣 業者包括畫 賺 而 到 且 錢 準 廊 你 確 就 和 無

的

Foundation) 創 尚 莎 劉 Rothko) 級 的 的 下天價 益 (Sheikha Al Mayassa) 陶 藏 謙 《玩紙牌的人》 布曼 品 的 如果你因 的 余 又或像瑞士貝 作 (A. 《白色中心》(White Center) 德 的收藏及促 品品 耀 Alfred Taubman) , 收 或 或 (The Card Players) 藏豐富 像蘇富比前 像 卡 成巴 、耶勒基金會 達 , 而 塞 買 公 成立 羅 主 爾 總 釋出許多重量 藝術 斯 謝 美 裁 科 術 赫 (Beyeler A 展 館 (Mark (Art 等 瑪 20 寒 像 弗 雅

> Basel) 謙以一億七千萬美元, 記裸女》 的成就 (Nu Couché) 都因 而成名;二〇一 買下莫迪里 ,也因而名滿天下 並尼的 <u>五</u>. 年 斜 劉 益

白 這些 而 四 精 應該算 如果你能將收藏的經驗與心得, 闢 的分享給同 「得名」了吧! 好 也 能 讓 人記得你的 誠 實 名

採訪與報導的對象 Ŧi. 由於你在 圈子為人所知 , 於是更加大了光環 成為許 多

第4章

拍賣會主導的藝術市場

——投資與投機的山水合璧

01

——不期而遇、未期而得創下臺灣拍賣史上第一高

心中篤定就不怕價格大 好作品這麼多, 為什麼我 挑的 也才能掌 最 後 , 握 都 機 會 先 獲 利 藏 ? 得好 靠 的 作品 就是好 酿

格不入的 我個 詞 人認 , 大 為 為 , 藝術 藝 品 術 的 與 內容缺乏計 投資 量 是 大 兩 素 個 格

現在市!

場上出

現以

性價

比

的

說法來形容藝術

品的含金量 藏 合作為投資的 並 無法 進 i 籌碼 那 行投資結果的 が更是似! 大 為 是 而 基於投資心態開始 非 預 0 估 藝術品 0 亦 即 根 只 本不 講 滴 投 收

以 及如 我的 同 摸著 經驗 是 石 頭 秉乎平 過 河 樣的 常 心 謹 , 以 慎 逐美的 投入藝術收 心 情

沒講產出

不像完整的投資過程

投資 期 的 期 足遠遠超過金錢 無投資規畫 研究學習, 藏 而得」 投資完全不 0 0 數十年: 如 ,只是心態和 果從收藏所帶來的滿足感來講 的收藏態度。在收藏過 形於展示欣賞 的 ,若以報酬 |累積 盲 獲 手法 利 使 我歸 以 與其他以 來評價結果 投入產 納 別於不捨 出 根於喜 賺 出 程 取 中 而 利潤 卻 言 是超過 獲利 愛 精 開 為 這 神 於 初衷 的 用 就 始 是 滿 預 於 並

果以現在到處充斥的藝術投資說法,一開

如

變低 得 作 始 瘴 市 並 擁 則 就 氣之中 場失序 喜 以 有 非 冒 者的 大 收 藝 逐 失則 為 藏 術 利之心行逐 精 蓺 品品 人心 只是 神伴 術最 美感盡失 變成 憂 像普 侶 重 惶 间 為了 要的 惶 貨 利之事 成 確 , 而 通 0 就擁 作用在 價格或許高了 商 保得 藝術之美蒙塵於 E 品 有者的 然後伺 有 進 利 於被 貨 追 難 逐 機 人生 般 免 就 擁 有得 殺 會 風 價 市 有 出 握 哄 華 值 場 在 抬 失 搞 成 卻 鳥 丰 炒

幅抽象畫,讓我獲利數百萬

從 之前 似 法 法 書 騷 然而 坐下來 亂 面 眼 的 我思 看 卻 看 騷 清 **誕**中 騷 著 緒 , 書 靜 紛雜 作 -發現平 讀 靜 , 很 著 的 細 我會 看著它 如 緻 靜 經 無法 在 過 隱含其 趙 凝 段 幅 無 聚 極 開 趙 莳 腦 争 的 始 間 無 中 的 抽 極 後 紛 我 平 象 的 通 書 亂 抽 靜 常 看似 漸 的 象 , 看 想 漸 無 書

> 微笑 意境 調 有 無極是位 第 沉 無 無 20 所 號 奇 澱下來 事 九 共鳴 深幽 看似平淡無奇 生 + 無聲 按 : 菲 卻 哲人。 呢 深 頁 無息 ?這 境 具 庸 即72.5×60.5cm) 到最後也就是無奇的 昌 在圖 才情 人 1-23 自 或者說 樣的交流 心意相當 擾 像之外, , 卻又淡然有味 有 這 以 , 所 其 深 隨 我是位哲 中 類 咖 的 有 意在我 似 的 啡 的 境 如 騷 與 界 佛 平 **≪**11.2. 其 亂 嫩 人, 實若 靜 祖 心 多美呀 昌 鵝 拈花 中 和 黄 .67 才能 像 例 看 我 單 們 為 原 如 得 迦 與 來 純 主 透 葉 他 捎 見 幅 而 色 常

賣 之下購得 到 拍 品 公司 九六〇年代的經典 短 短半 並 在 作 難 11.2.67》 這之前 年 以 為 《25.9.69》 推卻 的 封 時 面 間 的 拍 是 我 品品 盛情之下 我 畫 也 這 , , 在 件作 當 曾 極 作 為 時 0 經 品 欣喜 記 心中 擁 得 讓 司 有 數年 我 很是不捨 意 過 年 獲利 讓 半 數 前 這件 年之後 前 件 機緣 入藏 新 臺幣 畫 趙 沒 的 無 作 在 巧 數 遇 想 極 精

百萬元, 這是購藏之初始料未及的

喜歡」 需以好的眼光為基礎

幣六百萬元拍出這件作品 撤出臺北的國際拍賣行佳士得 羅芙奧臺北秋拍的 17.4.64》 談到 獲 的拍賣紀錄 利 印 《17.4.64》 象最深刻的該是二〇〇九 , 一九九八年, 當時尚 當時的買主 (見圖 在秋拍中以新臺 4-1 到了 口 年 顧

判

斷約莫有港幣一

千四百萬元的實力。不料我

託香港的拍賣行上拍這幅畫作, 作品的紀錄 元 理價格接手此作。六年之後,這件作 一〇〇三年有意轉讓 拍出 億四千萬元(含佣金為 這 其中有 ,當時更寫下臺灣拍賣史上 ,也是意料之外的結果 段插曲,二〇〇七年, 我遂依當時 一億五千八百四十萬 依據當時趙 市 最高價繪 品 場 我曾經 £ 以 無 新 的 臺 合

作品的行情與畫作品相 意即 品 質 和 外 觀 我

圖 4-1 趙無極 1964 年作品《17.4.64》,2009 年 12 月於臺北羅芙奧以新臺幣 1 億 5,840 萬元拍出,是當時臺灣境內拍賣史上最高價的繪畫作品。

我

就擔

心賣相太差及資金分散

,

影響拍

賣

成

績

卻

於

飽

的

光 到 的 意 《17.4.64》 是 凡 預 尼斯 在畫上塗了 百 展 樣 現 油 年 場 還要大 代 , 看 的 看 來賊亮賊 就 到 層 還 好 用以 此 有另 幾 外 件 保護畫 亮的 外 趙 拍賣 無 찌 極 件 味 公司 面 及增 的 道 其 未徴 作 盡失 加 中 亮光性 得 當場 我同 件 而 比 且.

筀 又買 成 九百 九 旨 績 佣 回 萬 果然 金 Ŧi. 元就 + 就 萬 不 在 停下 提運送 拍 元把它買 那 賣 瞬 來了 當時 間 的 折騰 口 我決定 遠遠 來 《17.4.64》 這 我還得付拍賣公司 不到這件作 加 敲下去等於送拍 價 喊 價 品 以 應有 到 港 港 幣 大 幣 的

匠

微

卻

間之內 價值 當 篤 定 機 立. 什 對 斷 做 一來多年 麼 出 市 我敢敲 兩 場 IF. 價 年 確 前買 之 格 的 口 後 決 T 進 來? 才 定 解 的 能 透 成本 澈 在 也 來我 羅 大 卞 芙 為 才 高 知 奥 能 道 $\overline{\bigcirc}$ 創 在 大 作 0 下 極 為 品品 t 新 短 應有 心 臺 年 裡 的 幣 的 的 的 時

億五千八百四十萬元的不期之價

凉喜歡」 i 是很 的東西 例子, 妙 眾 毫無深意的畫作 人之技 人皆醒 微肖 雖 然收 有學問 我仍然必須強 的 是收藏首要考慮的因 它就必須要絕塵 藝人之現 重 我獨醉 藏 藝 現 的 術 , 展現 品 如果隨 , 實不足取 高超: 亂買 無情 調 不乏為我帶來 , 便 無腦 藝術既然不是提 的 , 喜 素。 必須 通 繪 歡 或者 畫 然而 不足 技 例 更 就 脫 巧 極 如 , 容易 人像 俗 稱 高 也 目 道 喜 報 0 變 供溫 只 景 瞭 歡 酬 是 成 根 然 率 物

謂 為 戰 光 大 什 經驗及敏於體 目 源於自 -麼我 也 光 喜 才能掌 如 挑的: 歡 炬 發 需要好的 握機先、 作 7 長久、 會的 品能 然於 獲 心 胸 大量: 藏得好作品 利 0 趙 眼 心 無極 靠 前 光 中 1)學習 的 篤定就 的 為基礎 就 是 畫 作這 礎 百 好 不 時 眼 怕 麼多 培 ·而 光 價 養 所 實 眼

北

京

保利中國近現代書畫專場裡的明

星拍

品

觸

間

的遇合,

心中感觸良多

02

與三億人民幣擦肩而過

想要抓住每個看似會漲價的作品,更是不可能。若是沒有自己的審美意識,在收藏的路上將會人云亦云、無所適從

記得在二〇一二年,春拍如火如荼進行時,

詢」,據悉,表定的起拍價為人民幣兩億八千萬動我的心。這件作品在目錄上標示為「估價待

元

而賣方開出的

底價

更高達人民幣三億

元

晨藝術基金,此次上拍,開出的價碼很具野心,《萬山紅遍》賣方是湖南廣電旗下的中藝達

是中國書畫拍品至今最高的預

公估價

但

中

或

市

場

當

時

我曾經有機會擁有《萬山紅遍》,思及人與畫之再推上新一高峰也未可知。其實在近三十年前,資金豐沛又難以預料,或許真能將李可染的畫價

送來《萬山紅遍》欲香港賣家反悔,

換

是一九九三年,位於臺北麗水街的翰

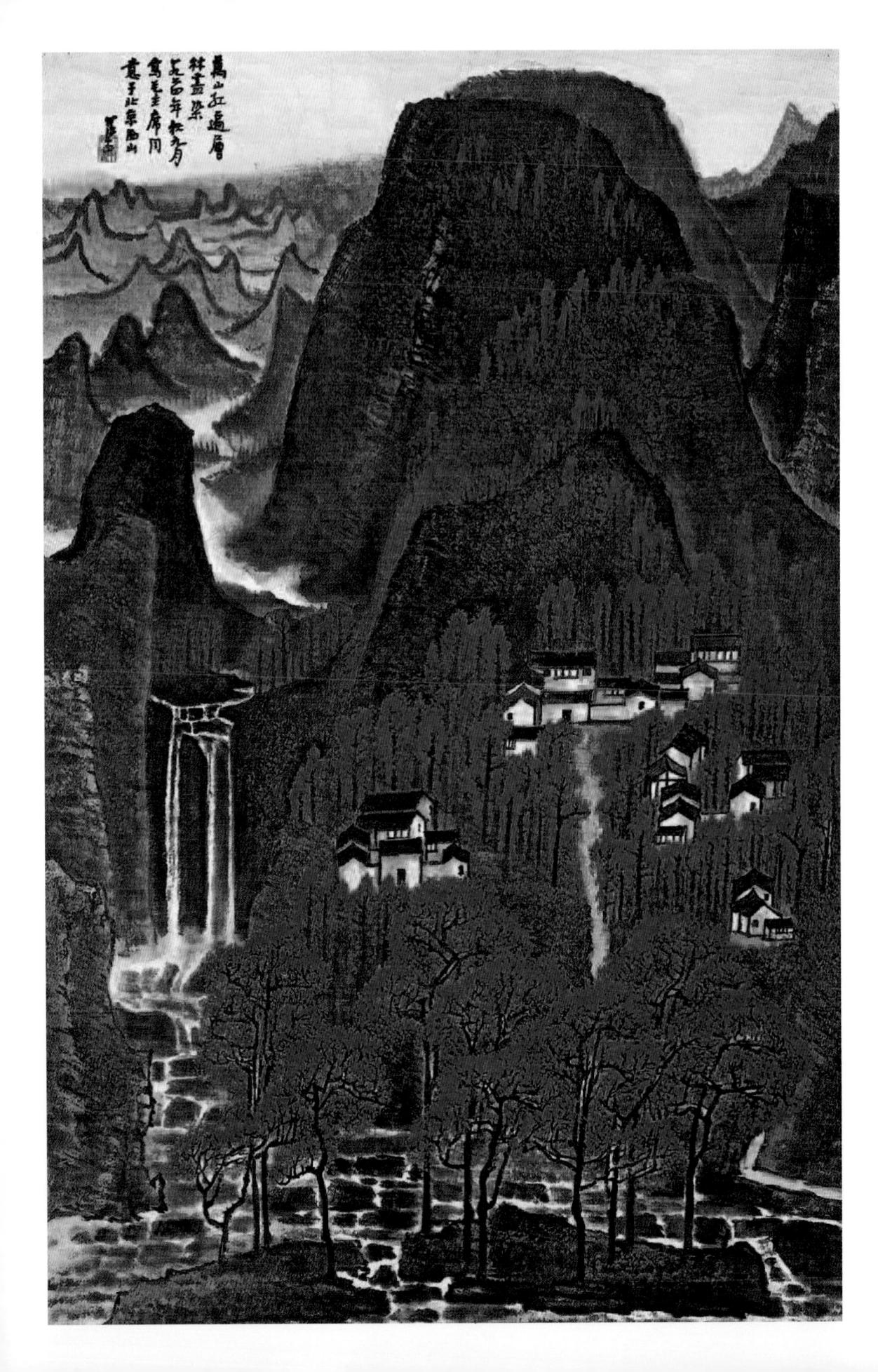

件

畫

作

即

此

次在

北

京

保利

拍

的

萬

Ш

紅

遍

久

翰墨

軒

又

來找

我

希望

以

李

可

染另

多月後 八十五 盡 墨 頁 往 昌 觀 軒 1-1 但 展 IE. 萬 其 時 展 傳 元 中 出 出 筆 展 李 當初 向 墨 件 覽 口 翰 靈 Ê 染 委託 墨 動 峽 水 經 軒 谷 墨 開 蕒 意 翰 放 作 幕 心境深遠 墨 筏 品 八 這 軒 圖 個 賣 幅 月 我 出 畫 得 作 於是我以 這 見 作 知 件 第 묘 消 作 不 品 料 幾 息 + 港 E 並 的 個 藏 幣 Ξ 售 前

纏

畫作 張 常喜 畫 極 0 原 歡 來委託 但 為 我實 不 峽 悅 在喜 谷 人是 鄧 放 愛這 醫 筏 位 師 啚 香 幅 遂 書 港 要 求 為 作 的 翰 鄧 T 墨 便 鄧 醫 婉 軒 醫 師 拒 白 師 T 我 賣 他 要求 掉 要 的 口 這 夫 這 件

書 九 書 П 六 的 四 著名學者 峽 年 谷放 李 筏 萬青· 口 昌 染 在 力教授 這 萬 年 所 Ш 獲 藏 紅 得 遍 朱砂 這 件 當 半 作 時 品 斤 繪 研 創 究 於

作

四

幅

畫作

萬

Ш

紅

遍

即

為

其

且

戸

幅

畫

風

尚

未完全成

熟

整

體

較

刻

急了 經 翰 大 是 翰 黑 才設 黑 銀 口 軒 貨 軒 買 見 其 法 想必 兩 F 訖 找 特 7 是 峽 被 谷 也 萬 鄧 不 放 必 Ш 醫 筏 按 如 昌 紅 師 玾 此 遍 逼 得 糾 我

E

向

最

谷放 作 筏 圖 希望我同 萬 Ш 大上 紅 遍 許 意 換 多 尺 幅 開 價 比 港 幣 峽

家反

悔

想要

拿回

這

件作

品

還 百六十五 得補 朱砂 差 萬 額 書 元 給 成 若 的 翰 我 黑 萬 軒 百 Ш 意 換 紅 畫 遍

是 應 如 猶 峽 這 此 可 染文革 |豫了 谷放 項交易又能 稀 缺 筏 然 前 昌 紅 的 而 色 成 叉 作 的 萬 全鄧 極 品 心 Ш 願 為 當 醫 紅 討 我 時 遍 師 喜 李 的 拿 答 氏 是 確 П

圖 4-2 李可染的《萬山紅遍》2012 年 6 月 3 日於北京保利上拍,據聞委託方開出的 底價為人民幣3億元。

筏圖

遍 啚 板 遠 搶 眼 或 精彩許 相 第一 是溪 卻 較之下 較 眼 多 為 中 雖 放 靈 我 不如以朱砂 繪於 筏 動 心中 的 無論 動 實 九七三年 態 在是更 捕 是 繪成 捉 Ш 水氣 的 為喜愛 的 都 《萬 韻 較 《峽 的 Ш 《峽谷放 谷 萬 虚 紅 Щ 實 遍 放 深 筏 紅

中, 欲出 啚 堅定了我的 的 畫 我再次問及 萬 意 已經售予某臺灣 |萬元) I 售 予 我 莧 我不必在 山 為 九 紅 這是我第 此 九 他 遍 我特別 九年 看法 也 萬 這次 開價 兩張畫之間 百 Ш 意 遂 次與 開 於是 請 紅 + 藏家了 《峽谷放筏圖》 始談價 位 遍》 教鴻展藝術中 (峽谷放筏圖》 畫 五萬美元 《萬 我決定留下 時 做 商帶著 決擇 山 於 這位畫 不 紅 是 料數 遍》 (合港 《萬 心中 較為精彩 心吳 我又再 商告訴 擦 已經高 日之後 Ш 《峽谷放 (鴻章 有意 幣 紅 肩 遍 而 次與 我 購 掛 百 渦 先 當 意 更 牛 此 家 九 筏 0

萬山紅遍》失之交臂。

拍賣的 廣 被 港幣三千五百零四萬 轉送二〇〇七年春拍 電 個 萬 旗下的中 山 最高價紀錄 販子買走 紅 遍》 -藝達 由 (價格不好說 晨藝術基 該藏家收藏了 , 當時得標的 元拍 , 香港佳· 出 金 刷 士得上拍 買 新 好 家 此 幾年 了 李可染作 人旋 正 此 是湖 最 書 將 書

作

卻

以

南

品

驚人 萬元更是無法相比 價 萬 翻 億元的底價釋出 了十 Ш 到 紅遍 人民幣三 幾倍 一二年 信 與 如今在金錢上 此 元 春天, 九 作, 倘若我在 誰不心 九九年的 較之二〇〇七年的 湖南廣 強得的: 動呢 九九三 港幣 電又以 收 一年買下了 益將 百九十三 人民幣 成

|持審美意識,謹守自己格調

堅

在回頭來看,我在一九九三年捨《萬山紅

現

利

來

品 云 有 定 的 相 幅 失 自己的 對 較 更是不可 無所 其他三成則取決於其他因素 應 佳 到討喜的 還 關 是 係 適 審 旧 審 可 從 美 藝 美 市場 能 紅色 (意識 術 的 , 想要 品 堅 調 價格大約只有七成是由 的 , 持 來看 在收藏的 價 抓 呢 住 格 ? 無 每 與 都是 公品質 論 個 路 從 看 《萬山 似 上 其實 往 稀 將 會 往 缺 漲 會人云 沒 性 紅 若是沒 有 價 品 遍 ` 的 大尺 質決 絕 亦 對 賣 作

的

調

的

確

重

要

漏

而

選

峽

谷

放

筏

圖

,

到

底

算

是

X

生

的

錯

來

精

遍

己的收藏 種 種 但 追 負 相 隨 面壓 反的 潮 , 視付 流 方 例子比比皆是,若是本身不喜 所 出 購 的 入 金錢 的 藏 為損失 品品 或 許 會 那麼反 帶 來 金 而 歡自 會帶 錢 獲

件 價 今日其價格飆漲 作品之間 不是不扼腕 第 次見到 選 澤 0 也才有這麼多的 只能就 萬 看 Ш 到 紅 自己的 遍 萬 Ш 時 紅 審美原 遍 感慨 並 無 現 則 法 然而 在 預 的 在 料 估 到 兩

> 我的 還要多 彩 想 喜悅 許 去 就失去 多 , 這 在收藏藝術 深 峽 麼說. 得 谷 《峽谷放筏圖 我 放 來 筏 心 , 昌 我得到 品 當 的路. 的 時 若買 確 這 的 上 較 一十幾年來帶給 下了 謹守自己的 似乎又比失去 萬 Ш 萬 紅 Ш 遍 紅

03

進出拍場的訣竅

所謂「會買」、「會賣」,是要等結果實現了才能論斷,事前只能期

待

而要讓期待更容易落實,就必須有「等待」和「盤算」

會賣,而且,同樣是會買不如會賣。「會買」,藝術品買賣和其他買賣一樣,要會買、也要

並不是指買到最

便宜的

東西

,

而

是指以|

同樣的

價

值 高卻並不嫌貴 格買到最 的 價格 有價 , 達到當時 值 的 而 時的 品 會 項 [最大滿] 賣 , 大 為 足點 真 意指賣 正 的 到超過 精 品)期望 價 格

容易落實 實現了才能論斷 以 上所謂 , 就必須有 會買 事 前只能 等待 期 會賣 和 待 盤算」 而要 是要等結果 讓期待更 等待

> 是等 決定接近所謂 對 的 時 機 會買 , 而 盤 ` 算的 會賣」 周 到 及準 的 距 離 確

> > 與

否

心麼買,有價值

賣的 質 個 ` 人針 盤算方式如下 需注意之處 如 果我們只鎖定拍場作為買賣的 對臺灣 香港及中國拍賣公司 以進出買賣的 決竅 場 的 試 域 解買 不 同 在 與 特 此

是很好 應先 合預算的 去不要或 賣行的 格 興 的 趣 參考意見 的 取 專家 的 得 物 物件 件 是次要 諮 各 詢 拍 對 藏家朋 並 場 的 到 象 除 且 的 預 諮 品 1 拍 推 展 依 友 賣 項 詢 據 會 出 有 Ħ , 場 畫 針 這些 關 拍 錄 對 品 和 廊業者 物件品質 一資料 作 心 的 詳 拍賣 品 中 細 閱 最 面 接下 藝 對 想 行 • 讀 等級 要 術 面 來 顧 其 標 而 問 及價 出 他 且 1 都 符 拍 感

感覺做氣

參

考

先從

買

的

部

分談

起

0

進

拍

場

買

作

品

前

件的 拍場 說明 信譽 具 解它的 備 競價時 品 值 主事 買家會對標的 都 質 得 未 可 0 注 來潛 而 者 意 以 看出 從 的 就會有 的 專業和 是 服 力 拍 務 所定見 物件產 賣公司 品 每 大 質 人緣等 個 而 對 , 拍 其 生 的 拍 場 各有 品 價 素 大 養 種 來龍 素 格 **陰**第定的 其 有 當 去 都 強 把尺 脈 會影 項 感 切 的 響徴 覺 條 文字 公司 在 件

港 蘇富比的 依 據 愛買 水墨就 的 物件找好的 有 很好 的 場 品品 子 質 也 很 徵 重 件 要 精 例 進 如

> 等畫廊 現當 外 的 吸引力。 少 Ħ 有真 跨 拍 , 代 王 度既大, 時 在兵 收 藝 偽 的 在 術 件 疑 嚴 中 慮 書法作品 困 謹 物件又多, 或 則 馬乏之際 , 的 且 引 領著 拍場中 估 品品 **三較精實** 價 質 穩定 合理 此 經常連 有 保利 品 0 機 誠 在 香 塊 會 續 此 軒 和 港 , 撿 嘉德的 謹 佳 幾天日 且 到 提供 西泠 士得 估 便 價 宜 以 個 拍 合 的 天 繼 品 理 亞 的 衡 另 夜 品 有

答 告 品 費 中 睹 司 出 成 或 , 實 本的 物 保 最 拍 具 如 每 (狀況報告 後很重 果拍 費 賣公司 , 建 個 場 部 議 啚 拍 分 錄 要 針 遠 不 場 的 對 費 在 至 的 由 有 紐 於作 佣 點是 所得稅等 於這是白紙黑字有憑 圃 約 金 趣 比 假 競 倫 例 , 標的 搞 敦 而 清楚臺灣 , 會 及 這此 不克親 物件 提 其 他 供 一都是購 忠 費 請 自 據 用 香 實 拍 前 買 港 的 的 賣 如 往 運 報 П 公 \exists

項

是很

重

葽

的

怎麼賣,顯智慧

百 地 域 接 來 會 有 談 |不同 談 賣 的 成 績 首 大 先 此 清 司 楚各 樣 的 地 拍 副 品 的 在 強 不

則 中 星 書 廖 最 水墨 灣 以 繼 藝 和 為蓬勃的 拍場 近 Ŧ 術 水 春 水 臺 現代所 一懷慶 墨 家 墨 灣 鄯 蘚 趙 , ` 無 是 因 聚 香 當 有 吳大羽 市場 謂 極 油 的 此 然還 港 力量 水墨並沒有賣點 畫 「十大」 朱德群 市場 中 包 示成氣! 油 或 括 與 畫部 , 各 蔡 為 中 明 有 或 分除 常 星 候 主 國當代藝 強 不 玉等。 藝 軸 百 術家有陳澄 市 了臺灣拍 林 的 相 場 香港 不足以 賣 術家 風 對 點 眠 而 三言臺灣 場 則 吳 是 波 的 炒 在 水 熱 冠 黑 明 油 臺

好 誼 顏 例 中 文樑 如 或 劉 油 海 書 龎 粟 拍 薰琹等前 場則 徐悲鴻 以寫 輩 實 吳冠中 畫家 和 紅 色 然 題 而 關 材 中 良 或 賣 得 的 勒 藏 尚 最

> 之外 於中 家的 寫 品 家 的 入其著作 作品 大都 或 收 Y藏家 的 老字畫亦受垂愛 追 水墨市場 如收藏 尋 其實力量沒有比海外收藏家強 那 此 周春芽、 冊 為 除了近現代 中 紀 中 或 , 拍賣價格 | 藝評 或 曾梵志、 藝術史》 家呂澎 一 屢創 大 劉煒等人作 之當代藝 所吹捧 佳 家 紅 0 至 並 火

物件 交給! 這 則 拍 藝 菜 E 品 品 個 愛託好 已經有品牌 道 大東 那些 體 理 最大的 加上有眾多著錄 而 品牌的 三經有基金鎖定的 西送大拍場 言 市 無論 場 公司 有信譽的拍賣公司 還是在 油 畫 上 小 拍 加 中 持 水 東西送小 或 才比較, 墨 作家之作品 便是不可 只要是 甚至瓷 有保障 拍 處 場 理 他 懷 雜 好 們 就 更 疑 ` 要 原 的 的 的 工

給力」 人民幣上 在香 港 君不見 億 和 元的 在 中 價格 或 徐悲鴻 現在 而 都認 水墨拍場 張大千 為 近 也 現代 有 李 水墨 區 可 7染都 分

有

能 派 在 成 南 中 續會差 賣 或 境 內 般沒. 點 有 線 如果是一 問 作 家也 題 有 但 南北 ` \equiv 南 線畫家 場 派 北賣」 域之分 還 很 是南 有 北 口

歸

南

北

歸

北

,

比

校妥當

常不 間 也 都 有多件同 彩 用 更討 口 如 -利的 圖錄: 就 佣 以要求 與 有空間 拍 金 價還 介紹等 賣公司合作時 ` 藝 啚 應絕對 拍賣 價 術 與 錄 家的 拍賣公司協商 費 公司 如 避 提高拍 果委託 免 司 保險費 提供 類型 , 拍品 品 (適合的 方實 蕸 吸 ` 材 睛 運 部分費用 估 力堅 作 價 輸費及所 力 場 品 次 強 同場 以 上 及其 拍 的 , 拍 預 藏 得 優 是非 品 賣如 展 他 惠 稅等 空 精 費

拍

口

強

有

以 夠 問 大 保障自身 題 另外 不妨 如果有語 權 向 也 益 拍 此 要考慮拍 賣公司 疑 慮 提 且. 出 出 手上 作品之後 預付保證金的 的 作 品 款 夠 強 項 要求 拖 價 欠的 錢

拍 賣 場上 , 在 商 言商

很現實 記得 還是作為 更多的 場 , 進行委買或委賣 也 這是 以上分享的 可 拍賣公司的從業人員畢竟是生意 ,真正交易時 找信得過的 談判空間 相 位藏家的 對 的 是個別! 0 若本身懶 反之, 代理人, 實力。 ,交情不太管用 來維 經驗 護 拍 當藏家實 , 得直 賣公司 他們更懂 藏家利 不 是 接 面 力堅強 益 的 體 對 得 主導 最 人 適 拍 拿 重 用 捏 賣 他 要 權 就 的 們 和 公 就 要

牌的 功 賣 個 Œ 作 成績 拍 也 課 當火熱 賣會的 社好的: 含金量又影響藏家委託作品! 自古 拍 , 徴件能 拍場跑 性 賣 藝術往 質 成績又會影響拍 是在拍場上 財富聚集的 力影響拍 如今中 品 或 賣 地方流 富 賣 (賣藝術品的 公司 裕了 的 而 意 拍 願 的 品 動 拍 招 又影響拍 , 了 牌 賣 精 心 解 品 市 要 招 各 場 佳

高

04

投資與投機的山水合璧

雖然目前中國的藝術金融商品已見亂象和苦果, 但人類對於追逐高風 險

報酬不會卻步,必定還有更多人前仆後繼投入藝術金融商品的洪流

自二〇一一年幾場具指標性的春季拍賣

現象,茲分享如下。

大會之後,反映出幾個

值得關注

的

藝術市

場

名牌加持「表現」必亮眼

出版著錄及名人收藏的拍品,都有著驚人的從各拍場的書畫成交紀錄觀察,有完整

成

績

格已經很高了,二〇一一年春拍,蘇富比推出的例如本身就是個品牌的張大千,重要作品價

梅雲堂藏大千畫《嘉藕圖》,又將其價格推高到

現,這些都是名牌加持創下的高價。其拍品成交平先生編撰的《碎金集》裡的作品,也有亮眼表極致;另外翰海拍場裡,推出編錄於翰墨軒許禮

是一致,沒有激情高價,也沒有不幸淪落,可見石及王鐸此次前十高的成交紀錄,品質和價格真狀況大致上是「毋枉毋縱」,例如張大千、齊白

圖 4-3

張大千《江隄晚景》·1947 年·90×39cm。

賞析:此畫於 2010 年上海 天衡春拍上,以人民幣 820 萬元拍出。水紋的柔美與山 石的蒼硬相輔相成,是為整 幅作品最特殊珍貴之處。 (翻攝/吳毅平)

的

品

項

接手力道 幣 買 家的 數 百 眼 萬 光與理 比 元的 較 軟 書 性越 畫 有亮眼 承接 を一を 力道 表現 成 熟 最 的 強 整 多 上千 醴 屬 而 名牌 萬 言 作 , 人民 品 加 持 的

上著

眼

買 家 轉 向 油 畫 • 古 董 及 西洋 美 術

能發 藏 行 唱 太高 為 情 將 家 前 7 但 生 噴 來 或 近 幾 數 重 往 發 年 年 眼 這 要 後 下 種 前 , 利 的 的 接手 行家 三至五年之內 潤 籌 市 路買 翻 碼 場 的 將 (業者) 了 0 進 人 自二 會慢 好 的 ?幾倍 將 藏家 慢 〇〇六年 在拍 自 釋 , 翻 願 出 但 買家或 或 場 的情況將 藏 由 正 已 不自 起 品 於 價 的 基金 經無 願 不太可 可 五 格 的 望 成 實 戲 年 在 在 內 成 為 口

或

濺 而 藝 是趨 術 市 於 場 和 將 緩 不 · 會 這此 再 如 新的 此 波 藏家也許 濤 洶 湧 |會從逐利 浪 花 四

> 之心轉到對 藏 品的逐美之心, 在其他 的 附 加 價 值

的 術 到 水墨 器物 資金聚集的 分散 品 定程度 遍 時 油 風 塊 畫 另外 險 總體 無論從 下不了手的買 原 , 劕 同 园 Ŀ 藝術收 樣的 當高端書 塊 有 溫 西 方藝 價 和 藏 錢 家 П 術很 畫 升 的 可 , 以買到 或 轉 角 有些 度 華 可 而 能成 人油 入手 或是基於 在 不 畫的價: 為下 錯的 價格 油 畫 以 西 E 、投資 方藝 個 位 及古 高 中 高 的

董

美 中 流 成名畫家作品 種 西 方 轉 市 或 通性可比華人目前的 這此 現 向 場 此 在 極 一投資者 一經典名作 並 口 能發生 百至兩百萬美元可 且不受限於地 , 四百至五百萬美元已 大買家能夠認識 而它們的 當代畫家牢固 域文化或民族 美術 以買到 西 史]洋美術 多了 經 地 西 位 方 可 感 以 很 和 只要 買 及歐 或 好 際 的 回

最高拍價不見得是下一輪的底價

場域 建立了 融 商 與 品 另外 嚴 、吸納資金的平 真 格 個 的 的 體 在 可 能 制 中 一般生的 和 或 一發展. 臺 規 範 記現象是 起 , 來 提 供 隨 個真 著發 藝 術投 展 IE 而 的 投資 資金 真 的

價

,

這中間

的

:跳空部分還有待市場回

作 的 投 果 險 入藝 機 還 高 制 但 雖 得依賴 然目 術 報 所 也 酬 謂 金 未 融 不 前 口 穩 會 商 富貴險中 中 知 固 品 卻 或 步 的 的 的 但 洪 藏家買 藝 藝 必定還 流之中 求 術 **高術金融** 金 融 有 商 人類對於追 化 最 品品 更多人前 要 後發 已見 能 夠 展 亂 健 水高 仆 出 象 全 口 後 和 行 繼 渾 風 苦

當 民幣九千八百五十六萬 百 或 樣名為 嘉德秋 時 的 李 近 口 7染大作 現代書 拍中, 長征 i畫拍賣紀錄 以人民幣一 《長征》 的 作 品品 元的 在二〇一 , 佳 也在 億七百 隨後李可染另 績 保利 〇年 五十萬 但二〇一 秋拍創 月 件 年 新 中

> 明 在 因未達底價 Ŧi. 月 了同一 嘉德春拍夜場裡李可 作者的 年春拍也未達去年秋拍的 人民幣六千萬元而 最高 價不會是接 染的 流 標 下 峽 , 來的 高 干 江 價 鐸 輕 拍 的 舟 這 作 啚 品品 底 說

取之物 災 取 升 栗 人禍干 買 但 基於中 方只能在 雖然價高 就 看你的眼光如 擾 的 國經濟會穩定成長 難 補 情 免讓 價中 況 下 战人心驚 取 何 藝術 相對 低價 品 燙手 的 在沒有 行情將 這有 但 持續 仍 如 重 夫天 火中 有 口

市場持續成長,卻缺乏疼惜感動

厥偉 情從二〇〇五年延 市 場 這 如 徴件人員 個 果 抽 鬧 離 出 市 「上窮碧落下黃泉」 這 燒至今 個 尤其是中 現實 環 拍賣公司 境 威 市場 由 高 的 口 處 挖出 說是 去看 熾 熱的 居 藝 類 功 術

現象

變成專家 在 創作的結晶 幾天之內 人人發了大財 眼 以及人類文明 睛 不眨 下 精 的 , 是全世 華 件 件 然後包裝銷 昇獨 賣掉 無 讓 人人 售 一的

卷

山

版

字實 暫待時機 拍到 樣的 像 東西就是等它漲價 大群買家個個 檔 , 股票的名字 玩錢之樂取 鬥]志昂揚 代賞玩藝術品 , 或 動 叫 機只在投資 藍鑽 舉牌 絕不 粉 , 作 , 紅 鑽等是 者的 收藏 手 軟 名 是

者皆 畫帶 清 啚 被 了 其家人 富 朝 還 首次合璧於故宮展 這 在枕旁桌邊 對 春 吳 想把 其 讓 問 軒 我想起二〇一一 救 如 卿 畫 出 專 時 痴 燒 門 如 但 T 還 醉 供)陪葬 睡 也 在 養 臥 就 轉手 此 其 飲食寸 出 此 祖 畫 年 按 分 , 後 傳 此 : 做 仍 的 數 黃 步 作 兩 + 魂 富春 不離 公望 段 年 雲 牽 路以來的 0 之間 起 夢 前 《富春· 山 縈 樓 最 居 段 後 為 昌 將 設 傳 收 人死 Ш 剩 幸 置 居 此 到 藏

> 岩側」 昌 (子明) 藏 , 巻〉 0 於 為 像 臺 浙 也 這樣對藝術文物傾 北 江 如 省 故 獲至寶 博 宮 物 館 0 就 所藏 成 連 乾隆 為 ; 心珍視的 後 乾隆愛侶 皇帝 段 為 得 程 無 到 度 用 Ш 常 寨 師

令人驚嘆。

伴

旧品 藝 心泣 術文物只剩名利 反觀現, 血之作 在在中 沒有去疼惜它 或 不 這些 知 其物! 所 是 謂 沒能去感受它 有 藏 血 家 有 肉之人的 眼 中 的

也令人匪夷所思

05

藝術市場觸頂反轉的時刻到了嗎?

集資買畫的特點有三:第一 要鎖定目標藝術家;第二,買作品不能 太挑

要趕快買;第三,買進後要趕快賣

才能讓作品快速流通,

避免鎖死籌碼

儘管近年來全球經濟不景氣 但是藝 術 市 場

心, 仍然不免居高思危,紛紛揣測這樣的 天價拍品不斷, 市場 人士 開 心 榮景還 歸

依然強勁

,

能維持多久?會不會一夜之間全部破滅

趙 無 極 • 朱德群蓄勢待發

會 場 數年 感受市 前 場 我前往 氣圍 二〇一一年北京秋拍和各大 的 確 有 點 秋風 秋 雨 愁煞

人都

獲得法國法蘭西學院院士的殊榮

在華

人現

的況 味

開

場看好 作品 考,系出 本作品尺幅 地位崇高 已經開始接受抽象的概念 更是屢創新高價 油 畫 。杭州藝專 同門 帝 市場行情很好 通常不大的林風眠 場 的 趙 個 無極與朱德群籌碼多 值 系的 。若將吳冠中的 得關注的現象是 1林風眠 趙無極和朱德群 而比起油畫不多且 其學生吳冠中 與吳冠中 行情作 : 中 而 在 或 一藏家 且 為 中 的 的 紙 或 찌 市

大的

成

長空間

代藝術發展史中定位明 確 , 市 場價格絕對還有很

然而 趙 無極 和朱德群進入中國 市

狀況 購 有 品 面 臨 買 打的 特別是買現當代油 即 個 無 是 集資型的 和臺灣 論 群架 是 檯 面 投資 香港乃至於其他 上 的 畫 基 中 金 雕塑 或 或 境 私 內的買家買 底 非常盛 市場 下的 ኆ 場 合 行 樣的 (藝術 集資 作 將 都

已集成 是中 快賣 研 家;第二, 究 或 市 集資買畫的 才能 場 資金開 ,沒時間 時 買作品 需 讓 要考 始買 作品 特 做長期觀察;第三, (進趙 快速 完 能 。 點有 慮 到 太挑 \equiv 的 無 流 極 通 大 第 和 素 要趕快買 避免鎖 朱德群 要鎖定目 買 的 死 進後 籌碼 作品 I標藝 大 要趕 | 為資 後 줆 這

機 會 年 這 的 樣的 特別是書畫部分 秋 拍 危 機感 季 會不會是高價釋出 在當 口 時 以 的 說 確 是精銳 讓 人擔 作 盡出 品 心 的 最 後

拍 賣 會 精品 盡 出 , 後勁不足

民幣上千 來件 , 海慶雲堂專場三家的 黃賓虹都有很精彩的 以近 是以往 ,隱隱有 代及古代書畫 萬元者超過百 不曾有過的 種 拍賣完結篇 || || || || 件 陣容 作品出 張大千、 強大, 人民幣上 嘉德 的 現 齊白石 質之精及量之 0 感 保利 覺 億 其 中 元 估 的 吳昌 以 也 價 及 有

多

翰

碩

落槌價人民幣兩億一 最高的是翰海的 不 4-4 而 如 億 嘉德的 九千四 預期 然而從結果看 落 般再創驚人高價 齊白 :槌 一百萬 價 人民 石]傅抱 元 來, 元 Ш 幣 石 水 質與量的 含佣 《毛主席詩 億 冊 七千 頂 金為兩億 十 二 尖拍 的 萬 配合演 開 元 意八開 品 中 見 含 出 萬 佣 左 成交價 冊 金 頁 顯 元 昌 然 為

遍 從北京 而 言是看的 京現場 人多 觀 察 出手的· 拍賣 預 人少 展 吸 引眾 出手勇 多 猛 潮 的

圖 4-4 2011 年秋嘉德推出重量級拍品齊白石《山水冊》12 開,以人民幣 1 億 9,400 萬元成交。此為其中一開。(中國嘉德提供)

人更少 引 大都 百 元上 起 萬 頭躍 至三 縮 下 的 手 0 一百萬 以 好 舉 牌 作 基 往 的 品 金 元之間: 也是撐持 則 大咖買家出 以 選 及 購 的 品 線 線 市 項 場 畫家價位 畫家在 價趨於保守 的 這 兩 股力量 人民幣 個 在人民 园 間 , 小 的 Ŧ. 作 幣 咖 品 兩 萬 則

喜

崇 某些 要 多 的 待 越 還是 :有保佑 開 好 拍 不 拍 率 **+先登場**: 最 忙裡忙外 品 但 的 需安排 要摸 掃空就代表穩定 後的 拍 檯 賣 的 拍 清買家意圖 面 公司 保價 幾個拍場情勢不佳 賣 對拍 數 的 萬 據 運 分忙 作 賣公司 托 當 價 不 , 碌 讓 更要預先籌謀 是 0 盡 人 而 或 大客人來了 知道 其 言 議 所 價 也 能 應該是有 大家看 弄得 讓緊接 成交越 要接 鬼 針 到 渾 鬼 料 著

碌 看 的 成果驗收 市 拍 場 賣 溫度 公 司 得 的 以 種 維 種 持 努 力 也 是半 為 年 的 是 來上上下下忙 讓 成 交率 好

題

執

行

的

砸 錢 是最 有 力的 策

特別 卻澆 惡習 建 頭 立 明 熄了不少 痛 旧 中 顯 但是對買 他 或 此 當 們 買 規 初 家 不 競價熱情 範 在 按牌 為 方太過 市 $\overline{\bigcirc}$ 杜 理 場 絕 出 挹 得標後反悔 牌 注 年 玫茵堂專拍 視同仁的 的 豐 春 行 沛 拍 事 資 莳 作 金]要求保護 風 或 , 古 受到的 蘇 延遲交割 然令人欣 富比 也 證 讓 曾 衝 金 不 小 的 試

啚

楚的 規定 保 買 證 客戶 金分級制 旧 家 司 蘇 而 年 有 那此 · 秋季 富 , 所 則 比 尊 禁止 在 的 重 針對 E 蘇富比 信 領牌 用 也 個 個 分級 避 拍 別買家提 進 免掉 賣季尚 行了 如 制 此 度 許 多 不但 此 在 有交易未交割 出 後 調 中 不 續 對信 或 同 整 的 應該 的 交 用 保證 首 割 先 難 良 問 好

中 或 市 場 變 數 多 暗 流 也 多 但 水 墨 中 心 還

第4章 | 拍賣會主導的藝術市場——投資與投機的山水合璧

望眼 理想 藝術市場無所謂反轉,只是蛻變而已 範、經濟景氣不墜,又有新的收藏人口 是否充足,如果資金維持不散、 是在北京,這是不爭的事實。這幾年來市場的 人們成長。藝術市場的走勢如 不快速過濾資訊, 進步神速 起大落, 自緣身在最高層」 在期望中 也 ,因為砸錢是最有力的鞭策,讓人不得 讓 中國的 -邊唸著胡適的墨寶 累積經驗,實戰壓力最能逼 藏家乃至藝術市場從業人員 善哉 何,還是得看 藝術市場 「不畏浮雲遮 這是 加入 場漸趨規 銀彈 種 則 使

06

藝術市場的 「明天過後」會是什麼樣子?

賣家因調整其收藏或有資金需求而釋出藏品 對於拍賣市場的未來, 我的想像是,燕子去 鴿子來。 而買家則擇其所愛購入 藝術品的轉手將回復平靜與理

明 天過 這 是充滿揣 後 會是什麼樣子? 測與 想像的提問 : 藝術市

場 的

書 畫仍是主流,瓷雜古董減 弱

小。 人脈 從先前二〇一一 和後援資源 主要拍賣公司推出的 拍 賣公司的規模迄今還是大者恆 ,都是小拍賣公司望塵莫及的 年秋拍成績來看 拍 品 無論質或量以及 大、小者 書畫顯然 恆

> 方面 錯 年 仍是最大主流 錢松品 品質較為凌亂,成交價好壞差距甚大。金陵畫 有 黄賓虹 些比較有趣的現象,例如海派藝術家成交不 且 在傅抱石 價格較之以往上升,像是大師級的 成交都比以往好 謝稚柳與吳湖帆 其中明星拍品維持 畫難求的情況之下,宋文治 ,唯獨吳昌碩 高 價 1 任 拍 拍 伯 派

往好 書法的部分不容小看 而買家追捧本地書家的作品 此次秋拍 是 的 成交較以 個 有趣

維持搶 少 紛 法 4-5 基 任 的 轉 品 , 玥 也 塊 而追 但 弘 江 象 整 都 很受關 手 西 體 捧 有 法 人 加 明清書 的 針 好 買 師 111 蓬 書 對 注 的 姜 西 法 勃 性 書 宸 人 由 法如文徵 0 法 英 搶 目 於好 大 淮 此 前 枝 湖 和 n進場 買 推 **澅都** 獨 南 111 升 明 秀 西 成交價: X Ë 則 淵 是書法的 鄭燮 達天價 買 啟 源 Ŧ 功 頗 格 見 鐸 深 人們 郭 造 相 下 或 的 對 成 頁 沫 何 干 書 較 紛 昌 若 紹 右

主 觀 會 者 一要有一 望 有 瓷雜與 進 秋拍 不 減 古董 首先 弱最 耐 積 壓 的買家大都 明 資金 這 顯 此 的 品 是瓷雜與 如今市 塊 較少有 是行家 八古董 場 稍 基 , 需要有 冷 金 , 究其 疫 即 注 袖 出 原 丰 才 再 大

是

付 顏文樑 前 也不高 最火熱的 油 書 唐 方 寫實 碧 還 面 初 是 吳冠中 派 秋 倪貽 和 拍 中 的 總體 ·國當代四 德等維持 中 成交額 威 第 大天王 平 代的 持續 盤 , 即 大 成 油 一較以 本 畫 長 來價 家 , 如 Ħ

> 成 極 定 冷 交相當 卻 , 朱德群 成 交甚 倒 不 是 佳 像 常 劉 0 玉等 臺 煒 灣 • 徐 和 也 香 冰 零星 港 • 石 的 出 明 沖 現 星 等 在 拍 書 中 質 品 威 頗 拍 如 被 趙 場 無 肯

千六百五十 較 或 成 少的 交價· 雖然油 [嘉德拍場上周 如 誠 個 人民幣九百二十 軒 萬 莂 畫 推 現 總成交額 元 出 象 , 的 春芽 創下 徐 口 悲鴻 見市 -藝術家個 成長 《剪羊毛》 -萬 場 元 喜 但 П 馬 歸 便 人 主 拉 新 拍 是 葽 相 雅 高 到 大 對 例 Ш 作 理 的 人民幣 全 性 例 並 子 像 景 未 是 찌 衝

中

高

買 來自 器 器 主 測 家 流 : 油 油 中 縮 中 嚣 特 或 畫 畫 小 於 或 別 的 縮 幅 為 市 藝 買家 主流 是 度較 1/1 場 術 的 的 市 微 幅 向 可 總 場 穩定的 能 度 量 水墨次之的 的 會減少 會比較大 其 應 他品 會縮 明 臺灣與 天 , 項如瓷雜 小 渦 而 香港及臺灣 後 東 來自 另一 其中 南 , | 亞買 方 其 書 他 畫等 有 古 面 家 董 以 地 市 以 明 下 品 場 應 盗 的 玉 星

圖 4-5

水墨畫價格已高,人們轉而追捧好書法。此為2011年匡時秋拍推出的清代鄭燮書法《行書揚州舊遊詞》,成交價人民幣201萬2,500元。(匡時提供)

不 預 有 會有太大的 料會在平均 點影響 , 變化 水準上下浮 但 拍 賣 成績主要還是看物件 中 國買家減 動 少 應 滋該 會 對 強 拍 弱 場

中 或 新 進 買 家仍前 仆 後 繼 加

較 信 的 冷的 心較 誘 因使之出 時候 薄弱 衕 品的 的 真 現 存 時 候徴 正 在市場 在是不變的 前 職家可 集到拍 拍賣 能 品品 差別 就 公司 0 大 不 7能不能 釋出 為 在於 在 藏 市 有 場 品 在市 無足 溫 度 場 夠

品

短

加

理

了

蟲 利 委託較好的 等拍賣行 中 定有因 威 真 拍 Ī 應對 已累積了 賣行 的藏家不多, 策 中 維護 雄厚的家 或 富嘉德 有釋出 芾 資源 場 絕對 翰 海 壓 行有餘 力者 都是百足之 王 時 , 與保 力 仍 會

開

許

想 問 題 而 知 的 只好濫竽充數 或新的: 這 就是大者恆 拍賣公司 湊個 大的 可 數量 能要 演 進 面 拍 臨 新 賣成 徴件 進 場場 績 困 難的 的 就 買 可

> 冒出 艾 家 仆 後繼 無論 來 中 的 或 購買 那麼大 加 入 (藝術) 特別是集資的 , 你永遠不 品 為的! 不知道資金又會從哪 是收藏 風 氣 或 役投 更是方興 資 也 會 裡 未 前

汲汲營營之後 來被利益蒙蔽 始懂 出 期 性 , 樣 藝術品收藏可望回 於貪婪的 賺 而買家則擇其所愛 鴿子來了 對於拍賣市場 得欣賞 錢的 賣家因 意念將減 的 衝 調 研究收 整其收 受到某 動 意即 心 思, 的 會被克制 藝術 少 未來 或許能 購 [復到 , 藏或有資金需 種 的 購入藏品 大 品的 相 我 刺 藏 為現實恐不能如 激 品 因為情況顯然不允 的 對 轉 在 此 手將 想像 正 品 頓 就 時 常 買賣之間 時 好 有 的 求 П 是 一發現到. 而釋出 [復平 像人生在 所轉 心 燕子 態 變 意 靜 原 自 龃 去 藏

的 眼 去除 光 看 了營利與貪婪 待 藝術 0 藝 術 人們或許可 品 在 你 覺 以 得 空 用 虚 更 的 為 時 純

粹

我

或

[應有的水準?

候 手 個 賺 後 積,人者心之器」,「人心」這一 全發展,相信是大家所樂見的。所謂 四 , Q 份 改變人們想法的契機 龃 , 補 誰說不能 館 撫慰 但如果因為市場熱潮退去,而產生這 把中國藝術市場推向世界級的 你 , 應是強多了。這種想法 份充實,在你覺得沮喪的時候 這 也帶動當地 種 精 神 E 進一 的 的文化發展 收 穫 步 比之於 導正市場 ·,也許 隻「看不見的 , 高水準之 而達到大 市場人之 金 有 ()給 的 錢 樣 健 點 的

最

07

文化搭臺,商業演戲:看香港拍賣市場

大 中國拍賣公司能到服務較佳的香港駐紮, 拍賣中國書畫時 , 還讓洋人拍賣官對一大片華人,以洋文叫拍· 對臺灣買家是好事。不但避免香港兩家洋公司獨

業化 不大,聚集性強 由、法治健全,旅遊業興 極致、最成功的地方。它進步、 香港是真正把「文化搭臺,商業演 而且普通話 很容易把客人聚在 廣東話 盛 運輸方便 英語都通 免稅 起 戲 行 服 市 形成 面積 務專 場自 做得

於此 全世界知名的畫廊、拍賣公司與藝博 無論是否涉及交易,一年十二個月都 會 群聚 有 頻

個交易活絡的市

場平臺

高竿!

繁的

藝

術

活 動

如果用·

中

-國當地的話

講

正

是

中

個文化沙漠竟然用文化的泉水來灌溉經濟 化,其中藝術產業的蓬勃 益及影響力。 業者形成紮堆,買家類似抱團」, 香港政府聰明的將經濟 扮演著極大角色 產生莫大效 力量導向文 可 這 謂

中 ·國拍賣公司進駐香港

國嘉德及北京保利於二〇一二年 秋拍 期

買下 公司 次在香港 外 或 並 及 案 間 丙的 見 不 其 的 能 誾 他 原 邁 先 出 後 風 避 稅 大 開 進 的 險 海 拓 賦 成交拍 所 外 駐香港 應 展 過 藉 有的 的 是當 海 重 第 此 外 使 學行首 品 開 問 然 客 年 步 啟國 中 題 源 中 0 雖 或 各約 際 拍 旧 兩 據 說 發 化的 還是 家拍 , 生 聞 增 算是 有 加 的 契機 賣 可以分攤 三成是由 兩 T 查 行快 兩 家 香 稅 大中 拍 港 風 以增 速 波 新客戶 賣 集 的 拍 或 行 中 據 拍 加 板 在 此 點 以 賣 海

拍 小 或 神 種 以 無所 賣公司是借不到的 人並 遵守 外 易 殺問 於 的 港 遁 不友善 攜 法 在政 形 題 、所買 治 帶 在水墨畫 規 所以保利 治上 範 並 例 0 不 離 如 ·像大 U 中 香 受中 上較易 禮 或 香港 港 的 的 貌 會展 但 或 公司 龃 油 的 解 是 牽 在歡迎 服 畫 決 中 制 油 口 務 需 心 書 以 要 處 幾 大 但 事 藉 託 是民 估 平 人民幣的 為 待 此 都 計 運 物 間 接 件 中 人 是 清 紫十 的 觸 山 或

或

關

積

的

中

精

■ 4-6 中國拍賣公司進駐香港,為這個全球藝術交易中心帶來全新的局面,是買家的 福音。圖為中國嘉德在香港舉辦的拍賣會。(中國嘉德提供)

前 提 F 也 得 提 供 商 業設 施 及服 務 所 幸 看 起

來

灣

人深受兩

方

歡

迎

黃 初 啼 9 加 Щ 出 聲音來

力發揮 場 酒 象北京 額 在 原 店 香 本 裁 , 期 胡 大部 當年 口 港 待超 並 百 謂 妍 拍 不多見 多個 分的 作 首拍告捷 妍 中 出 甪 過 女 或 1 全折 臺 港 |嘉德在 房 , 港幣四 間招 另外 幣 灣藏家也都 兩 言 0 待中 這 億 香 億 嘉德大手 場首拍 港 大 元 Ŧi. 便 或 的 為 千 客戶 首拍 算 攜 準 Ŧi. 眷 過 備 百 筆訂了 嘉 關 參 時 萬 大家也 德的 據嘉 加 間 元 下東方文華 而 實 的 徳董 品 最 百 在 非常 樣的 牌影 總 終嘉 緊迫 成 事 捧 響 現 交 德 副

保

並

邊

碎

的

花錢 舉 行 招 嘉德在香港的拍 待的 意欲分享蘇富比 大客戶多了 賣 的 會 個 選 海外客戶 澤與 選 擇 蘇 口 富 比 卻 百 莳 是 秋 參 讓 拍 加 自 百 蘇 時

初

百 爾 超 富 把 虞 越 Et 我詐 市 嘉 的 場 德 拍 做 賣 , , 大, 難免顧 反 0 而 而 也是美 受惠於嘉德帶 因 此失彼 為 蘇 事 富 比 但 椿 的 來的 若 拍 能 品 利己 客 在 質 戶 惠 龃 量 商 場 都 共

應是 處是 秋拍 啼 億 場 在 利 兼 0 而 , 此 拍 和 狹 司 顧 布 可 另 千 溫 種 也 賣前夕舉辦 樣 佳 1/1 同 說 局 叫 萬 個 啟 情牌果然奏效 + 時 在 而 是 , 出 得 作為 登場 君 例 發 元 拍 務 卯 聲 悦開 賣 拍 子 足了 求讓客人 還 公司 音 場 預 選擇 保利 來 相 超 晚 1 展 全力 過 宴 j 或 可 通 記嘉德 百 拍 在 以共享客 在 , 舒 , 不 對 總成交額號 個房 賣場 君悅 香港 步 適 兢 於 伯 行 兢 而 灑 間 酒 的 中 但 即 地 感 業 不管 大錢 或 招 戶 店 拍 到 都 動 業 其 待 , 舉 賣 不 為 非常 他 稱 客 盡 辦 曾 如 内 不 拍賣 香 也 人 高 地 理 龃 何 吝 港 客 場 佳 達 用 方 口 想 黃 於 公司 港 的 便 盡 戶 以 地 , 士 營 幣 得 捧 好 雾 初 心 兩

登

場

Ŧi.

思

頂級高不可攀,次級便宜我不要

賣 器 們 畫拍 猛 霸 或 畫 要 公司 和智 在 小家碧玉 以寫實當 原 海外 雕 賣 紅 延 本 就 碗 **慧來建立立** 如 塑 酒 用 擅 香 何突圍 是一 的 和 港 舊 長 蘇富 珠寶等品 道 海 原 , 的 有 不大但 枝獨 有的 外 的 水 香 毭 市 客群 墨 足之地 有 港 場則 秀 拍 在 佳士得抗衡 非常 賴 類 場 市 行 香 假 場 相 羅芙奧 而 港不 不 異於中 颠 精 本來就 以 言 通 緻 時 由 的 佳 日 趙 定仍 其 是弱 中 無 或 拍 他 路還 發揮 國拍 賣規 得 極 或 如 具 項 內 的 • 優 古 褗 賣公司 模 朱德群 他 現當代油 譬 們 勢 中 董 長 較 或 的 如 //\ 想 瓷 油 他 生 拍 稱 中

京 務 實 較 是 佳 氣 好 中 候 事 或 或 的 和 際 香港交通 拍 空 性的 賣 氣都 公司 平 不 -臺氛 方便 能 好 到 童 香 交通 畢 吃 港 竟 住 雜 都 對 不 亂 於 同 較 好 臺 搭 不 灣買 像 各 個 計 家 在 項 程 北 服 確

> 尷 品 不說 逐 和 了 香 好 車 正 大片華人, 常的 無 尬 港 的 朱德群 , 買家的 不 總的 不 良莠作 的 服 的 愉 次級的東西 拍 會 務 市 確 場 來說 賣 品 讓 快 較 最為 品之間: 以洋文叫 若說 原該. 的 眼 中 此 項 為 萴 光 經 或 地 宜 香港拍 書畫時 如 高 和 驗 明 參 兩 |再便宜 誰都 不可 家洋 加 此 顯 的 理 拍 性更 價差拉得 拍 而 無法稀湯 攀 賣 便 賣 公司 碰 且 人提高 市場近 此情此景 還讓洋 也 也不想要 也 過 有 只好悵 坦 獨 是 , 中國 然以對 收 更大 吃 混 1 大 年 人拍賣官對著 藏 住 公司 然 我就特別 百 價 壟 雅 貴 頂 格 斷 事之 例 令人發 而 來香 畫家的 確 還得 級 如 似 歸 齊白 實 的 的 思及 港 或 覺 下 噱 收 不 猫 得 滑 費 競 在 到 石

拳頭打石頭,鬱悶在心頭

.舉二○一三年香港秋拍為例,來自中國的

再

徳群

的

畫價

漸

漸

拉

開

至四

五倍之多

降價的·

空間

趙

無極

的

畫

價在

過

去兩

年

間

被朱德

現當代

藝術

方

面

常玉的

畫只

、有賣價

沒

有

追

近

年

应

月

趙

無極

一辭世

後

又和

亮麗 比 元的 代水墨有節節高漲的 嘉 德 好 成績 家拍賣行的成交情形透露 保 件 利 和 《子夜太陽》 已在 來有起漲 香 過勢 港深耕 拍出 的 梁勢 尤其劉國松作品成 四 港幣六百二 7 年 的 此 香 訊 息 港 蘇 交 富

看

畫 現 者 慢慢 口 衡 不 以 代 心中 可 及時 升 較安心的 門 水墨 互 到 檻 在 般 為 中 來說 高 名 消 喜愛」 可 家畫 長 填 高 能冷卻下 收 的 價位 補 畫作在價低時總乏人問 作 藏 心 收 價 和 不 路 藏 易 格 歷 來, 需 便 投資」 實 程 求 開始有 在 相 反映出買 太高 對之下 另外 之間 人追 原 又 來 大 畫者或 捧 當 有 口 津 代 考 太 就 待 水 多 是 量 收 等 到 假 黑 高 沂 權 到

圖 4-7 蘇富比 2013 年秋季,為慶祝進駐亞洲 40 週年舉辦紀念拍賣,開出總成交價 港幣 41 億 9,600 萬元的佳績,應歸功於頂尖的人才,締造不凡業績。(攝影 /周奕君)

洲 蘇富 比 這 四 |十年 的 老 招 牌 , 在 専業度

像 拍 能端 佳 拳 局 兩家執牛耳的 知 蘇富 賣 頭 \pm 名度及全球 , 整鍋 碠 龍 贏 打 比 稍 頭 家不會全拿 石 的 為 加 頭 也 入競 追 謙 隨 虚 能 拍 化 只 爭 者 分 賣 方 有 點 公司 面 鬱 杯羹 得以讓來自西方的 弱者自有生存空間 贏 閲 得 如今看 想與之逐鹿香江 在 客 0 心 原本許多人期 戶 頭 極 起來不容易 高 所幸 的 信 這 蘇富 賴 符 雖 不 就 然不 仍較 比 中 是賭 像 中 或 是 或

省 龃 時代裡具 選 有 澤 普 席之位 他 承 先啟 或勾 遍 們推薦 藝 現 術家及作品 此 起 象 備 書 後 的 特 的 的 П 廊 憶 如安 殊 評 老闆 地 藝 術家 價 而 位 的 迪 會 或 創 心 冠 意 強調這些 作 更 為值 老 能 語 Ē 沃荷之於 笑 夠展 彙 師 得 將 獨 |藝術家在 收 如過去來臺展 現 美國 當時 在教 特的 藏 震的 在 藝術 的 導 風 其所 或 時 新 社 格 發 史 會 進 出 價 E 總 人深 處 而 藏 的 的 會 占 有 家

> 色小 鴨

黃

術家在一 場 來的 賣 錄 , 忽 的 的 口 有的 拍 能 而 封 大拍賣行上 0 或 是由 面 品 感悟 許 這 封 業者 底 就 有 此 道 表 拍 拍 信然乎? 個 理 品 示 學者 說 都 1 法較 不是 就 可 以 就 應該搶買 • 追 值 藝評 簡 笑 得 般 了 單 注 人看 _ 明 家去詮釋 意 瞭 1 如果竟 作 ;若是成 這是 當 品 就 看 成 評 能 位 懂

出

的

拍

昌

夜

中

現

80

我看現當代油畫與市場現象

所有的燦爛煙火只是短暫現象 人為操 作 有時 而 窮 尤其藝 術 終將 必須 隨 口 歸到 風 飄逝 性靈

拍中 畫家也雞犬升天。然而 價格像打了生長激素 拍 % 包括方力鈞 除了二〇〇八年因金融海嘯受挫之外, 批明星 當代藝術自二〇〇五年 曾經! 有些 中 或 屢創高 一成交作品 拍 級的中國當代藝術家 場同 樣遭遇寒流 岳敏君及曾梵志,成交率 價的 實際上估價只有前手 樣 ,在二〇一二年蘇富比 線藝術家作品 迅猛高漲 起正 ,只要估價稍 式走 短 短七 紅 司 卻 期 市 相 作品 成 高即 僅 八年 其他 場 繼 本 Ŧi. 流 秋 出

流

 \bigcirc

拍

貨 傷 中 開 的 去?買家何從? 沒有新的 興起,始於一九八五年前後具有鮮明 始問 或 六折 痕記憶的風潮 轉身 人則盲目跟 先來談談 : 離去 在喧 思想理 怎麼會這樣?接下來會怎樣? 言囂和繁華之後 「怎麼會這樣?」中國當代藝術的 念, 從 跟從者失去遵循的 並由西方藏家賦予審美標準 當代藝術顯得空洞 如今西方藏家 市場 變臉 依 個個 託 政治話語 1 畫家何 畫家也 清 人們 倉倒

徒留審美疲勞失去創造力和真誠

藝評 法迅 V. 格 乃至於數十 的 天價辯 說 後 , 已超過 家 速增產 八九勢力 中 代價多高 護 或 畫家 過 當代藝 師 人為操作極 倍 , 執 於是設法增 造就 不得 投資家聯合轉手 術 輩許多, 使 在 得不少當代 過 而 其荒謬 批明 去 知 更有 的 值 星 + 拍 畫 強 藝術學者幫忙著 年 藝 賣公司 加 哄 家 間 術 歷史 抬價 家 塑造 然 的 格 而 為超 作 畫 至 作 品 數 所 品 廊 高 書 倍 謂 價 無

以保住 留 畫 家靠著自我抄襲或複製 家像是失去了創造力 下的只有審美疲勞 觀 行 眾胃 市 場 的當代作 維持 品 高 , 迎合市 失去了對藝 都具 價 久 有 標誌符 場認 而 久之 衕 可 的 的 號 真 即 題 誠 材 藝 顯 得 衕

當然,這也不僅是藝術家的責任,什麼樣的

家造 意改變 就 其 T (標誌 一麼樣的 那 畫 麼 家 相 關 被捧 人士 莭 紅 的 面 臨 藝 術家 利 益 如 F 果

的

風

險

隨

系統性的 名 君 則 這 易失之於蠻勇 能 此 以 , 力左右著市 都 岳 這是舉世 再好 大笑的 推 敏 要自己克服 介與 的 君畫中的笑臉就是在笑你傻 大 佳 皆 莳 口 場 作 男人 但 成 準 間 熟 的 做分析煩 的 再 0 切忌靠 畫像著稱 度 檢 有 才華 驗 而 人們看畫慣 收 聽覺做 **減者或** 無法在 的 而 無 藝 趣 術 購 購 市 家 容易偷 買 於用 買者的 場 按 決定 流 如 : 直 通 果 鑑賞 覺 或 缺 岳 , 懶 否 成 乏

謀 出來的 醬 不 油 振 都 藝 , 在 衕 不 更 過去幾年 品的 還能再堆嗎?有遲疑 能 讓 吃的 們 價格 東 趨於保守 中 西 並 人們感受到藝 不等同於價值 有 如今的 終究 繁榮 術 藝 術 如今大環 市 都 場 是錢 這 處 處 種 沾 境

二六

九頁圖

4-8

席德進

、丁雄泉與

劉

國

松

讓 藝 術 品品 知 已 達 如 天 何 價 以 對 ,

流 術 的 通於拍賣市 討論範 再 |來談 童 談 場的華人畫家, 限定在二十世紀出 接下來會怎樣?」 可 將之分為 生 若將現當代藝 且 作品 群 持續

第

群

為

九〇〇至一

九三〇年代出

生者

皮) 玉良 畫 埃落定。要收藏或投資,當然只能找經 稱之為現 史上有一 吳大羽、朱沅芷 吳 代, 冠 席之地 中 畫家或存或逝, 朱德群 的 畫家 趙春 趙 如林風 無 其畫作的品質皆塵 翔 極 陳 眠 見 蔭羆 浜、 下 常 頁 玉 在繪 音 潘 第 同

格平 器 近 價格高了 穩 其 林風眠 中 可 能沒有爆發力 不 趙 可 無 攀 吳大羽的 極 人人喜歡 朱德群 畫作尺幅 吳冠中 ` 常 但 要財 玉已是拍 小 畫作多, 而固 7力夠: 定 才能 良莠 場 價 重

> 作品 不齊 格 不高 質好 且 價 但 但 格 較 陰鬱 好 E 作品 高 在市場-流通少, 需 慎 選 增值空間 恋不討? 趙 春 翔 喜 不大 陳 陰罷 席 德 進 畫

價

不 度 畫作應可注意 未來市! 我認 須慎選 為 高當 場潛力考慮 , 下從價位 才不致於吃. 只是此二人都是籌 ` 丁雄泉 書 虧 作 品 質 劉 碼零亂 ` 或 畫 松 家 兩 品品 位 知 名 的

目 馬 藝 如 術家都還處於中壯 在於超越其本質的 宜以投資為前提 是像買車 品 的 放 漢 術 朝的 消費 家 地 血 第二群為出 , 藝術 稱 戰 中 ` 原戰 買名牌 為當代, 馬 衝 將遠 生於一 這些 過 天價 年 中 了沙漠也耗 征 , 或 般 作品可以欣賞 是現在進行式 然而 九四〇至一 當代藝術 匈 , 讓 奴 作為給自己的犒賞 其作品 人不知 為了橫 盡體 目 九六〇年 力 的 如 , 前 收藏心 市場 我視, 越 何 的 沙漠 以 關 最後死在 表現 對 為 鍵 態 流 問 將 題 不 應 有 蓺 行

圖 4-8 想要收藏或投資,只能找經典、在繪畫史上有一席之地的藝術家作品。趙無極的好作品是拍場重器,價格高不可攀,人人喜歡,但要財力夠才能親近。圖為 2012 年羅芙奧臺北秋拍推出的《失去的大海》,在冷靜的市場氛圍中仍以新臺幣 1 億 2,576 萬元的佳績,寫下了趙無極在受德裔瑞士籍畫家克利啟發後的「克利時期」繪畫新拍賣紀錄。

錄當代 侈品 萬 美需 滿足 準 的 非 藝 畫 家 迧 衕 就 價以臺幣計都達不到這數字 至 藝 術 求 那 如 性的哄抬價格 鑑賞力的 中 更不能; 藝術 美感的 較受歡迎 品 干 國當代明 麼差嗎?非也 或像我 萬 0 如 元左 面 差別 果 精 貌 作為投資的工具 神依偎 的黃銘哲 的 想要做 , 右 畫 朋友施俊 可 0 當代藝術 家的 以 只有鑑賞力不足的地方才能 , 相 只是在於地方購買 在 局 對 油 但 適當價格買 , 的 蘇 畫均 價 術 想 兆先生 , 要賺 。若是為了 格不能超過美威的 應是融合生活 , 旺 臺 難 價 伸 灣 道 在 錢 的 般 入這 郭 臺灣畫家 人民幣三 當代 無異於 維 , 力以及 有 滿 或 群人 心記 足 藝 的 等 術 百 審 水 奢

過

的

寶

心

近

的

懷 利 語 隨 歸 正 鎌卑的 體 言 風 到 走 作品 性 過 飄 現 和 繪 逝 歲 靈 0 人為 肎 藝 價 畫 0 , 所有的 格適切 藝術貴在脫 術家作品 技法體 操 歷 作 經 現當代思維及現象 燦爛煙火只是短暫 時 反應藝術價值 間 有 , 的檢驗 才是藏家尋 胎自傳統文化 時 而 窮 藝術 尤其 對前代名家 找 現 藝 價 不急功 以 術 值 不 象 才能 獨 口 必 特 終 須

將

口

真

實剛萌 能 術 鼓 家 第三 勵 芽 多於批評 如 一群 陳 我不太清楚 口 為 歐陽 九七〇至一 春 而 陳 飛等 九九〇年代 且. 太年 這些 輕不好談 出 藝 不術家其 生 的 只 蓺

到

樹

上捉

魚

第5章

收藏心得與人生

——千年淡定,死活不給

提供

藝

術家創

作基

礎

0

每件藝術品都有其獨立

地位

,

卻

又結在這張

網

01

站在前人的肩膀上,建立自己的脈絡

傳統就像由過往的藝術 ` 文化與知識等組成的 張網 , 從古到今千絲 萬 縷

人天生就有透過圖像感知事物,與追求視覺

美感的需求

,

大

此

場

精

湛的

演

說

可

以

在

聽眾

畫作 腦 海 中 -產生畫 而 透過 攝 面 影 , 鏡 首美麗 頭 所 捕 的詩 捉 瞬之間 如 百 幅 的 動 相 人的 片

哪怕 有 說 服 是用於新聞 力 昌 像之於人, 開報導的 昌 有其 像 無 也往往比文字還 可 取代的 魅 万 具

緒 景 而 與靈 繪畫 透過 感 特殊的 則 經由雙手 是將顯像或不顯 能力與 創作 技巧 而 像的 形成 融 的 入個 人 觀 事 想現 人的 記想情 物及風 象 它

承載著作者的個性與思想,並可出

示於人。

先知古而能鑑今

這 藝 的 每 此 |術從宋元至今,歷經千餘年的發展 畫 個 一畫家 面 每 人都有能力依據自己的 個 大 人都喜歡、 在其最早作品面世之初 此畫家才會成為 也 能夠觀賞圖 期望 項專業 創 像 並未被 造 歷 出 但 中 上上的 國 並 有 不是 冠 繪 意

會被 過 術之名 專家 視 為 藝 術 評 那 論家或 此 作品 從 而 藝 吸引人們 術史家 單 純 就 欣賞 的 只是繪 審 視 並 與 書 認同 且 0 蒍 當 其 畫 著 才 作

書立

說

通 中 定 華 歷 透過 經 0 有了 而 在 歲 前 展覽 認識 人的 這 月 藝 個 淘 術性的 而 什 書 基 洗 讓眾 麼是藝術 畫 礎之上 而 在 流 評價 人欣賞 這 傳 個過 F 品品 我們! 來 也 程 有了 這些 因為交易 中 是 得 -經過 人 以參考專 市 作 類 品 專 場 文 性 家檢 而 在 明 現 的 在 價格 代 中 驗 市 家 場 社 的 的 並 流 會 認 精

們 站 依 愛 口 光 在前 據自己的 會從專 以 認識 大多也 歷久彌 作 人的肩膀之上, 為 家的 何 新 不 主 為 位 出專家認可 意見中 藝 觀與偏 書 到 術 書 現 收 愛挑 跳 П 在 藏 脫 仍 過 建立自己的收藏脈 者 頭去研 然為 的 選 藏 範 而 我 人所 沿品 韋 有 們 究這些 自 追 三的 鍾愛 大 但 隨 這 此 專 主觀 作 見 接 我 家 絡 解 品 著我 們 與 為 的 並 是 偏 何 眼

> 藝 淘 術尚 選 相 時 當 過 空影 對 往 , 然 藝 於 難 的 術 有足夠且 過 響藝 藝術經過 價 往 們 值 藝 術 對 的 術已 價 藝 評 客 專家與時 值 術 經 判 觀 品 的 有 的 評 的 相 討 較 見 判 為堅 對 論 間 是 解 的 木 不 也未經 會 實 難 淘 許多 口 隨 選 的 避 時 評 而 過 論 免 代 有其定 時 的 而 間 當 現

代

象

變

位

的

累積足夠的 不應該憑空造 而 當代藝術 心得 與 境 經 不是無中 當我們逐 驗 將 透過 生 有 有 助 於評 研 究過 觀 賞當 判 往 IE. 的 代藝 在 發 藝 術

也

創 作 的 塾 石 傳

的

當代藝

術

今千 嬗 文化 它提供 與 絲 種 創 萬 種 作 縷 藝 知 者 術家 識等 包含 而 言 組 歷 個 成 傳 史 創 的 統 上 作的 就 每 張 像 個 基礎 網 是 時 由 代 這 過 的 而 張 往 流 每 的 轉 從 個 藝 藝 龃 古 術 術 褫

家及每 品 這 這 張網 張 闡 網網 述 件 E Ŀ 真 蓺 這就 痲 有意義的 以 公自己獨 品 是 足我們所 都 意象 特的 有 苴 方式與 謂 獨 則是 T. 的 的 創 藝術家的 僡 地 覚完 統 位 成 卻 文結 I. 如 件 作 何 作 在 在

臨 是什 大 是怎麼樣; 蓺 畫作完成 此 術 摹 經經 麼樣子, 品在還沒有完成時 並 油 光靠 不 是 卻走不出 臨 Т 就已經 所 只是要花 |藝品則是在製作之前就 摹 有 畫家都是 而 知 成 前 的 道 人的 繪 作 工夫去把它做 , 藝 品 藝 畫 術 影 衕 的 家並 最 子 家 龃 終 Ī 芣 他 許 藝 面 品之 出 貌 們 多 知道完成 知 書 來 道 不 0 足結果會 真正 需 間 家 而 Ë 要 將 首 其 品 的

石 長 石 見 學 的 佀 例 傳 統是 是什 李 加 統 미 李 染 歷史留給我們的 麼 可 口 妮 染 以 輩 ? 師 說 ·是用 從於齊白 子沒有什麼花 是 藝 筆 不術家 ; 石 而 發 沒有傳 師 揮 齊白 鳥畫 從於 想 像 黃 統 石 力 以 賓 他 便 花 沒 的 虹 向 清齊白 墊 有 鳥見 腳 創 亦

實

並

沒有什

麼

不

盲

脫 習八大山人, 入水墨 不 不 斷 見第二七 取 胎 其形式 擷 於 八大山 , 取 形 傳 六 統 成獨特的 只汲取 養 特別是李氏 ` 人 分 二七七頁 承繼 其用墨之精 並 李家山 融 了蕭 組 入自身創 九四 圖 閒 水上 5-1 逸散 $\overline{\bigcirc}$ 髓 年代的 見 0 0 的 往後 李 筆 更 可 议 李 意 染 畫 氛 莋 可 也 西 學 染 韋 即 畫

줆 入的 品 大 欣賞 此 的 意 了 覚 評 解傳 , 或 價 辨識 畫 承 作 的 藝 關 術 係 品 的 口 以 創 提 見 供 我們 有 助 於 觀 更 賞

深

藝

考前· 翓 觸 家 斥 勇於 也 欣賞 不宜拘泥 人研究 大 收 為美感是相 提 藏家和 前 出 所 創 未見的 於 透過欣賞經典名著 藝術家在某些 見 格 通 藏家也 的 作 任 品 何 要 方 藏 種 打 家 面 類 開 訓 的 是 心 開 很 藝 練 不術都 **総鑑賞** 胸 相 始 古 像 勇 [然要 不能 力 的 於 百 參 接 書 中

喜 愛藝術 是人的 性

不接觸: 的 當 都 歡 影響 會碰 ! 個人只喜歡 」其實藝術已經是我們生活的 有 的 到 些 而喪失個人選擇的 0 就 美,在身旁不缺乏,只是缺乏發現 喜 難以擴張美感經驗 歡 他熟悉的 說 : 我 事 看 物, 權利 示 懂 加 , 藝 受了平常習 屏 術 部分 棄那些平 也 不 到 慣 喜 處

事

須具

備

雅 量

改變 積 收藏更豐富 的 感 越來越多元 , 藝術家的 藏家的: 動 與 知 , 識 即 收藏品味亦然 風格會隨著個 並不會隨之消失, 使曾經擁 有的 0 人修養和生 調整收藏方向 藏品已經轉手 而 是 會不斷 活 經 會 歷 心 讓 而

不 藝 性 ~~的 斷 接觸中 欣賞藝術 藝術 方向 具 走, 有神 慢慢學會欣賞以往不喜 是 鑑賞能力會因經驗而 秘的 種 7力量 經驗 , 如 而愛藝術是人類的 果我們能 歡的 增 朝 加 著了 而 會 這 解 天 種 在

> 取其 生命更 能力 了足夠的 精 和自 入 為 豐 神 厚度 信心是成 , 更能 富 , 享受藝 面 而 對任 美感 正比 战人長的 羅的 何 體驗需要累 作品 美好 就 拓 可 積 能 展 美感 見 更精準 訓 成就 體 練 的 驗 , 擷 有

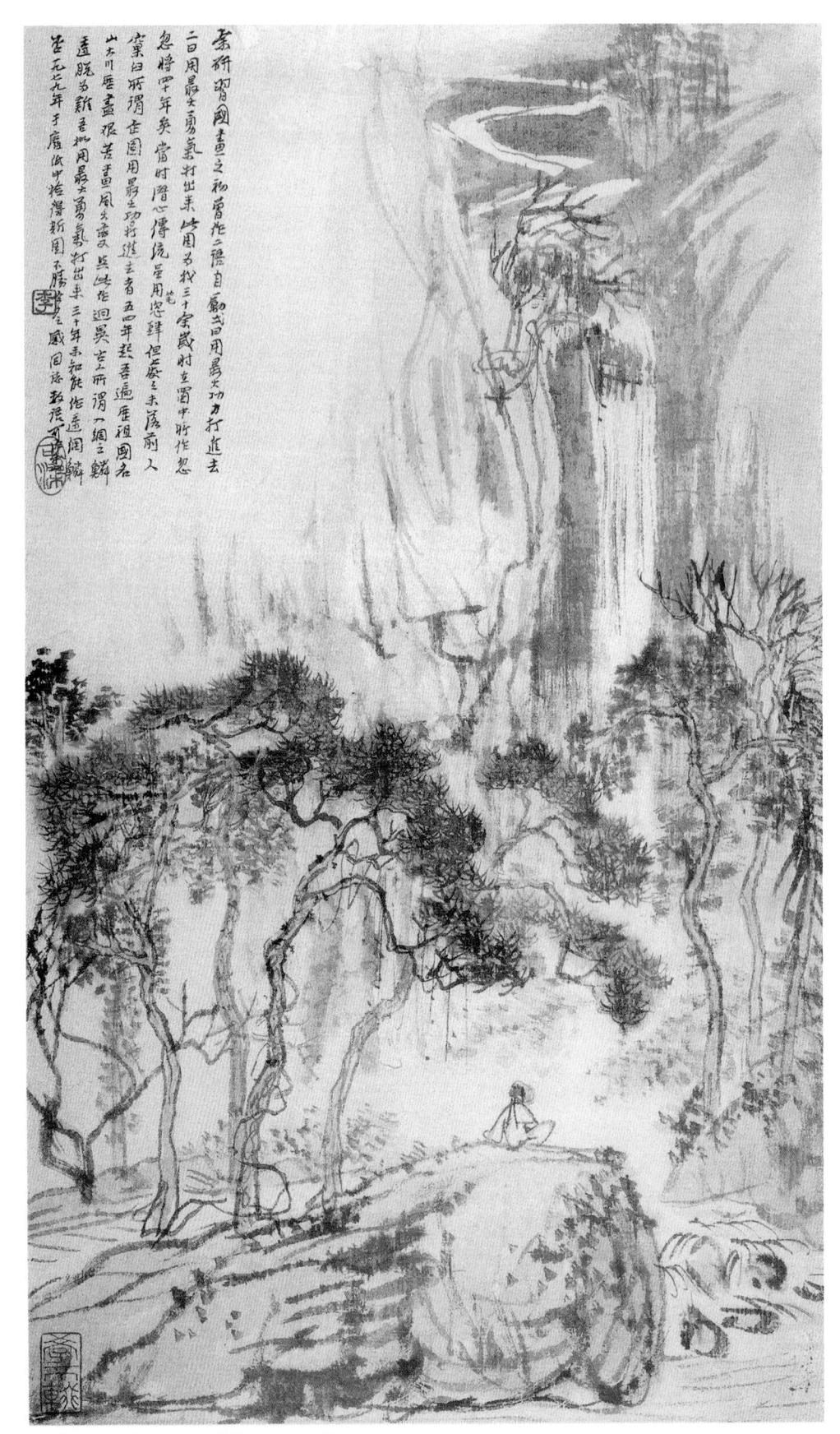

B. 李可染《松下觀瀑圖》·1943 年。

組圖 5-1 A. 八大山人《書畫冊》之 5〈山水〉(11 開)。

坦 誠 為的是攻破 虚 假 得 到 個 真 保留是為 顧 及他· 顏 面 得 到 個 善

有了真與善 則水到渠成 自然產生美

藝 作 為 位 藝 「術愛好 者 在 收 藏 藝 術 的 渦

望 程 中 中 充實了內心涵養 |術文化相關知識的累積,滿足我求知的 心路歷程的轉換又是另外一 這是一大收穫 П 事 而 Ť 收藏 渴 渦 程

個 修養之於藝

造 物 , 術文化是氣質 藝 術收藏需 有 色彩 分地老天荒 味 消 和智慧的 的低 調 和 總 耐 和

> 但 那 不是沉 閲 而 是 如 百 徜徉 在 淺 酌 清 吟的

風 華之中

性

於美的 備美感 育 仁 修 養 養成美感的 游 古希臘諺語有云: 修為與經驗累積 於藝 中 或 可見美育是德育的 儒 0 家說 人生哲學觀 亦是另外一 : ,無形之中也會提升道 志於道 個有道 種從 環 據於 全 德的人必 , 面 提升自身關 徳育 德 依 須具 與 美 德

大 此 可 以知道 ,美與品德息息相關

象的 成 面 、專家的卓見 長 的 文化範 修 都 養對於 是不 疇 個 可 在 人心 還是要多 或 缺 低 性 調 的 和 條 看 件 鍊 耐 性的 畫 甚 藝 收 多 術 而 讀 藏 的 對 過 書 為 欣 程 賞 吸 處 中 屬 收 於 事 累 抽 的 前

積

並

內化

為自

身的

部

分

方式 場 家 假 事 佳 的 最 當 之準 喜 不 能 道 代 打 不 歡 能 來 理 畫家慣於假 藝 誠 動 不 則 創 什 急 0 術 實 人心 麼 功 但 作 所 的 就 近 適 大 謂 的 藝 用 書 利 此 我 於點 作 術是不能成立 藉著寄 矜持 們觀 什 處世 個 品很 麼 不能不定下 創作者 評 之道不必 太假 賞 媚 畫作 情 書 為 俗 7 作 托 , __. 習氣 從 追 更可 創 興 的 隨 心 從 作 定不能 而 0 俗 太俗 來 悟 潮 者 百 以 引 流 往 當 出 喻 樣 很 而 往 的 摻 而 作 人 失去 多 假 性 以 自 自 觀 個 察 況 稱 藝 真 複 人 É 市 為 術 摻 誠 行 為 雜 的

作為一位藝術家和任何其他人一樣,修養很

我

這

此

一都不是真

定

的

藝術

件具 氣 於 創 好 證會有好 重 作 人間 作者 度 要 足 品 的 有學 為 但 作 他 談不上什 可 畫不出 們 能 識 需 品 性 要誠 或 許 都沒有了 但 有 一麼嚴 |若沒 好 才 時 畫 情 了 有 能 以 嚴 這 律 眩 0 這些條件 具 謹 人耳 有 己 種 備 應 或 人適合教學 此 這 道 創 İ 此 該 曼 德 作 條件 但 修 者 就 有 作 養 連 並 胸 創 + 品 不 能 遊 也 述 往 作 戲 出 有 有 條

藝術之於個人修養

經

不起

時

間

考驗

而

遭

到

淘

汰

到 家 需要 也 情 所 要懂 想從賞 緒 處 先對藝 感染 得 的 時 藝 術家所 空 術 畫 而 有 家的 的 和 所 所 心 遭 領 處的 得中衍生出與 成 悟 遇 長過程及 的 時代和環境有深 心 情 加 師 人相 以 承 來歷 體 會 處 刻認 的 才能 道 以 藝 受 術

以李可染為例,他認為:「人離開大自然和

内

化

而

顕

現

於

威

書

的

創

新

造 其 創 統 採 作 不 納 的 西 可 源 方 能 頭 蓺 有 術 任 他 重 何 致 視 創 力 寫 於 生 或 及 書 光 所 影 以 術 的 # 的 觀 活 革 念 和 新 僡 經 和 統 渦 創 是

之

讓

例

像 西 書 大 此 雖 然 雖 然李 作 品 Ė 保 應 留 淄 水 黑 西 的 書 樣 的 貌 技 巧 旧 旧 不 落 作 品 前 不

俗

套

現

在

我

們

看

來

好

像

理

所當

然

旧

李

氏

在

審

第

自 觀 侔 況 念的 雖 暗 孺 子 是 喻 開 象 蓺 他 拓 術家 徵 是 是 赤子之心 和 屬 的 於 當 苦 不容 白 學 我 戒 易 抒 4 發 的 的 代 創 表勤 11 李 作 對 可 者 **染喜** 奮 觀 見 耕 者 福 左 愛 耘 書 有 頁 值 啟 昌 4

不貶 水氣 相 求 處之道 人 勢 再 磅 種 看 不 礴 傅 涌 為 抱 和 應大器 紛擾 之氣 百 石 時 其 所 氣 室 畫 成 韻 不 温 就 環 氣 • 繞 也 埶 人 龃 種 不 意 雅 氣 為 境 雅 清 深 韶 俗 氣 共賞 遠 不 区区 兼 而 捐 具 覺 TE 人 尊 不 加 大 更 滴 俗 111 百 柏 龃 氣 大

X

相

處

談

話

當

中

能

善

用

語

言

心 是 的 了 如 人 主 寬 都 容 角 傅 面 對 抱 是 培 人 百 自 石 物 然 的 我 養 的 總 Ш 族 畫 種 謙 水 類 得 書 的 只 虚 很 中 要 氣 以 1/1 度 有 及 大 , 0 口 人 表 白 又

八 自 _ \ 伙 中 二八三 部 分 頁 的 昌 哲 5-3 學 觀 見

屬

現

浩 番 如 勢 作 如 釀 候 處 人 與 勢 氣 百 世 氛 遇 應 生 氣 可 , 如 以 樣 頹 韻 大 這 培 勢 讓 何 看 講 的 力 究 時 我 大 養 有 藝 而 體 勢 術 的 内 如 欣 為 應 X 悟 利 家 在 賞 導 的 韜 生 如 善 人 傅 可 牛 光 在 何 力 言 抱 以 量 養 書 在 順 加 石 澎 晦 勢 畫 中 書 湃 的 的 又 的 指 ` 面 醞 例 書 書 莊 氣 上 龃

得

我

們

莊

胡

提

醒

自

於

圖 5-2 李可染喜愛畫牧童與牛,孺子象徵赤子之心,牛代表勤奮耕耘,既是自況,也 深具啟發性。圖為《牧趣圖》。(翻攝/吳毅平)

圖 5-3 傅抱石的《關公橋》氣勢與氣韻兼具,大自然是主角,人物畫得很小, 表現了人面對自然的謙虛,以及人屬於自然中一部分的哲學觀。

揮強大的感染力 裡勾畫描 勢利導的修為了 的 而 產生的 地要說服對方 繪 種力量。有力量的言辭 出 7,這就 個 ,或單純分享個人見地 形象 是如何藉由言 <u>`</u> 幅 書 面 可以在對方心 語造 無論是有 ,都能 勢 > 大 發

會心, 顏面 排及細節的 所冀求的感覺 心、平等心。貴在細微, 自然產生美 是攻破虛假 能總結出適用於所處現實的 , 有了從賞畫體悟人生的心情 得到 利人而後利己, 收拾皆恰到好處 處世之道貴在 得到一個真;保留是因為顧及他人 個善。有了真與善 ,讓人有所安心, 就像好的 細微就是打到對方深心 行事 周 般 到 有所 畫 原則 , ,經過沉 周 則水到渠成 在畫 順 到即是同 坦誠為的 心 澱 面 , 有所 的 應 布 理

何 量富

縱覽群書吸收各種 說法 分辨 何者 為真 然後以自己的! 悟性 建 立 看

不再人云亦云

養成自己的審美觀

,不偏執

但

亦不隨俗

是

種知

識

的

法

每 個 人心理· 上都響 往 著 生 活 藝術 化 藝 術

過程中長 久相 處 慢慢 解 讀 親炙其精 神 內容

生活化」,

而透過

收藏的實踐

在擁

有藝術品

的

化 讓 藝術變成生活的 藝術 化 的 理想 部分 否則這口號只是空喊 或許 才能接 近 生活 內

容是空洞 的

著個 過 程具 人的 生活藝術化或藝術生活化必須經過 體 悟性 可分為三個階段 而 潛移 默化 逐 漸 形 成文化 是不知其然 時 間 這 隨

個

氣

湛

而微

即 不 知 美在哪裡 更甚者視若無物;二是 知 其

心的 而 不知其所以然 且不求甚解的 意即 擁有 作品 以有限的審美經驗 購 藏作品的當 不 下可

能 所以然, 摻雜其他因素而: 做出決定;三是知其然亦知其

作 者成畫之奧祕 修養的豐富以及感悟的 除了感受到美,直覺的喜歡 這個 奥秘 獨特 包 括 作者 使作品数 技 還探究到 散發的 術 的 精

息能夠感染你的 隨著時 情緒 甚至震動 你 的 心

日 推 移 隨著收藏漸豐 當然也 随著

家 哪 趣 利 的 在 巨 更為 生活 大花 入的 尖兵 會無 幅價 在 文化 事 格 中 費 茈 重 讓藝 高昂的 要 ?只是樂耕 與 也 大家分享 藝 內 就占去更 0 收藏對 術 術 涵 增長 畫作 的 收 收 藏 藏 讓 我 重 耘 《九州 , 才是 **要的** 的 入沉 比之於汲汲營營 融合在生 生活帶 重 無 地 浸 葽 事 益 位 的 樂耕 活 深 來諸多影響與 中 就 0 像 藝 求 耘 使 衕 徐 知 是文化 自 爭 悲 益 九州 鴻 權 盛 樂 龃 那 奪

這 般 圃 E. 富 厚 度

待 盒 對 我 待與 或 主 框 暫得於己 要 收 保護 火收藏 藏 都 這 是工作也是學 的 事 , 是否應 書畫 讓 的 日 收藏 為例 常 重 生 應 活 裱 暬 書 多了 盡 需 到 書 到 很 的 而 不 手後 多活 需 保 這 存 此 要 本 責 做 如 兒 來就 任 何整 要 錦 套 做 是 理 ` 對 木 以

生

拖

書

畫

必

須

展

示

在生活空間

可

以

大

為

顏

色

來豐富 透 而 是 心 成 渦 情 種 選 1 空間 樂 擇 季節 副 趣 收 位]的美感 藏 置 0 • 主 書 題等任 調 書 是平 節 雕 燈 塑 光 面 何 藝 理 而 術 由 石 顯 出 隨 供 需搭 畫 意 家具 作 更 換 配 的 美 立 掛 盆 感 體 景 物 畫 件 蒔 大 亦

總得 活 這 多 是得安排 或 香要好 賞音 樂趣 收 如 勃 大 藏 此恐還不 堆 根 樂都 得以 此 地 香 吧 些 注 是 怡 與家人共享 如沉 夠 洋 入於日 節 :酒或 情 好 , Ħ 啦 最 香 遣 0 高粱 常生活 或 懷 重 茶要 棋 要的! 就 的 楠 大 事 0 好 與 這 是人要 中 為 茶 朋 此 酒 喝 書 茶 增 要 茶 友 書 如 好 百 活 加 的 普 動 樂 香 品 收 酒 1 洱 恁 其 藏 香 多 酒 如 與 中 , 的 牽 鳥 飲 波 曲

爾

龍

酒

於

吸 鑑 者 及市 收 的 各 獨 收 白 藏 種 場 風 需 說 要多 法 評 技 等 術 分辨 讀 的 都 解 書 何 該 以 析 者為真 是涉獵 充實 藝評 知 家論 的 識 然後以 對 象 點 但 凡 自己 美學 縱 有 覽 關 的 群 創 悟 書 作
己的 性 審美觀 建立 起 自 不 三的 偏 看 執 法 但 亦不 不 再人云亦 隨 俗 是 云 養 種 成 知 識 自

次要的

藏

品

維

持

來

往

讓

賓 魚

歡

這

或

也

算是另類:

的

收

協樂趣

死活

不給

倘若

顧

及

人

情或

水

關

則

釋

出

的

修

練

學會千年淡定、死活不給

真是划 欲擒 生意 而足 騰 出 人性中 故縱 時 收 此時 那 算 藏 間 參加 種 此外還 的 遍 來許多 有漫天故 揣 程 你得學會千年 摩, 不 觀 有故作姿態 僅增 有很多畫商要找你看 事 也算得上是 展 加 邀 請 眼 淡定 其 界 , 中 看 種 的 有 有 展 生活 火中 爾虞 魚 時 不 N還受招待 冒 要 我詐 情 取 東 錢 混 西 趣 栗 珠 只 不 待 有 做 需 練

誘 他 導你 季的業績 們誇誇其 拍 提供最 賣 公司 談 好的 1/1 分析經濟 聲透 年 藏 兩 次的 品 露 濟解剖 獨 家的 身 來訪 為 操作 形勢 最 位 古 藏家也 定也 祕 技 亮 出 最 得學 無非 他 黏 們 要 聽 1

收藏如何才算富有?

乏人問: 置其上 畫 期 產 上 人的 券 本土老畫家 在 殰 , 於 億者也不乏其 ` 在幾年 本土老畫 興 只是門檻高 珠 。一件上百 津; 趣 0 寶或存款, 般 而 人 與 內從 將 將財 反觀當時 運 家 財 氣 ` 產 萬 產 例 -年後漲 甚至中 幅 配置· 其實有價值 風險大,一 譬如 配 的 置 上千萬的 藝術品 旅外 萬 在 在 臺 到 -堅畫家的 幅 藝 事 灣 數十 畫家們 術 業 在 毫 -幾萬 藝術 般 的 無 能否 人很少 藝 不 九 疑 猛 畫人人搶 術 밆 動 九 問 如今倒。 畫價還 漲 成 比比皆是 品 產 將財 0 是 功的 也 年 現 是挺 股 在 要 代 關 種 票債 成 不 產 如 卻 中 鍵 配 嚇 財

拍賣場上的 重

的

付

出

和

投入, 價格已成天壤之別。 藏品終究都曾是心 對照當 若同樣保有到今天 時 樣 頭 但 所愛 這 此

守 價格漲起來也說不定 缺 或許 ·哪天風· 水輪 最 轉 怕

雖不免黯然神傷

尚

可

抱

殘

被鑑定為贗品 畫 買來珍視 有 那 加 刻真是 幾年 後 是買到大名頭、

大價錢;

的

假

心 況 靈破碎 筆者幾乎都遭 財產歸零 遇過 以 也是走 歧 途的

才慢慢辨

出明

確

的

方

向

檢 視現

在的

藏

品

蓺

循

讓

視 野 寬 廣 經驗

多

應都 高 是真 思慮澄清 定 的 財産 不貪便宜 往後的 • 不 收 碰 藏 運 氣 必 須把 寧可 誏 花大 界放

價

錢

買

流畫家的

流

作品

以

開

拓眼界

寬

大心胸 這才是真正富有

法 國文學家普魯 斯 特 (Marcel Proust)

曾

從收藏書畫而接觸各種生活雅事,品茶賞畫 為生活增添不少樂趣。講究美感的香席安排, 讓好香與好字相得益彰。(作者提供)

透過收藏的手段與過程,藉著看藝術品的眼光,是用新視野看世界。」新視野靠的是「發現」,說:「真正的豐富之旅,不是在尋找新世界,而

研究前人對繪畫與美感構成因素的心得,逐漸養

成尋美的偏好與發現美的敏銳,不單用肉眼,

更

胸從自身遭遇或世事萬物裡發現美,就是人生的久而久之,美感成為生活態度,以開闊的心重要的是用心眼。

新視野,

即成就人生的豐富之旅

04

藝術圈的形形色色

臺北原可以成為亞洲的藝術文化中心,卻在政府行政、文化、

斷送了機會

滿手好牌

玩不出名堂來

財稅等部門的聯合愚昧中

一月於臺北喜來登大飯店舉辦,大會主題為第三屆世界華人收藏家大會,於二〇一二年

+

美,來和諧生活、安頓生命的願景,中國方面來「收藏・回歸人文的精神家園」,揭櫫以收藏

盛會,把數百位素昧平生的人從四面八方聚集在訪了三百人。因著藝術品收藏,而促成這麼大的

談收藏心得,著實不容易。

起

敞開

心胸

,從學術、

文化與市場各

面

向暢

天天從報紙上讀到民眾對政府施政的

無

切身,民眾亦沒有參與感,只是「隔岸觀火」。感」,其實是「冷感」,因為很多施政與民眾不

「感」整理分享,以證明人們的「感應器」並沒為此,當自己參與了這場盛會,便將從中所得之

有壞掉。

金會 華人收藏家大會組委會 常周到 首先, 而 清翫雅集 精 這場盛會為 緻 這都要 中華文物學會 藏家帶來的 感激 及協辨 的臺北 主辦 司 福 的 時 利豐盛 上海世 市文化基 要 感 界 非

談 部分只能孤芳自賞 有 時 識 獲 恩 所 得 還能換 眼 美化環 所 藏 感慨」……幾十年的收藏路子多寂寞 前因收藏 種 殊榮 的 ?藝術品 來 境 而聚會的 些金錢回 與同好交遊 又能從藏 , 最多只有三、 有藏 規模之大, 報 品 品 汗能 的 中 0 1樂趣 -獲得賞 П |想從前 成就 兩好友聚聚談 簡 當 玩 藏 直像換了 家 藏 則不禁 充 品 離 不 實 大 僅 T 去 知

作為 港 臺 等滿手好牌 斷送了機會, 在政府行政 的 灣 活 力與品 臺灣的 此 將亞洲 臺北 外 民間 原 味 有 文化 卻玩不出名堂來 讓蘇富比 藝 可以成為亞洲的藝術文化中 所 政藏團 ~品 政 府 感 [交易 財稅等部門的聯合愚昧 不但 觸 體 不能因 佳士得等拍賣公司出 中 的 心的 故宮博物院 是 官僚的 相對於 地 勢利導 位拱 無心 (臺灣) 手 和 還 讓 心 史 付館 給 中 無所 民 卻 間 走 香

易市

場

交

術

揚名國際的

1機會

愚蠢的危害實大於貪汙

買貨 者 的想賣錢 的 各有神通 取 有 佣金的 藏 深 家應不到兩成。 包 (有人為了 雖 說 拍賣公司 括專家學者 仲介者 是收藏家大會 , 供需方不一 造就這個 清 收藏 , 濁 販子、 各人從事 巻 這群人各有所圖 收 定碰得 字的 有人為了做生 藏 甚至騙 其實是形形色色的 家 生 態 個 到 買 行當 子都 手、 形 所以 來了 成 意 行 做 有錢 藝術 就 需要賺 家 , 久了就 有貨 的 真 品 人都

想

IF.

業

另

個

人世

間

度 清 場 藝術 是沒有辦法取得好收藏的 需 想 與 在 市 這 人打交道 場 池 是 渾 水裡摸 池 渾 從善如 水 魚 尤其是古 流 就 連 ; 濁者亦不能 孤 藏 高 家 董 傲 也 冷 無 書 法 的 畫 有 態 獨 市

送臺北的文創與觀光商

機

也

斷送讓臺北

足以

蓺

斷

尊重 悠 濁 悟 餘 富 作 飯 樣 炫之有 即 為 哪能收 藏家 心 他 與更為提升的 的 何 做 以其有趣 裡總期望能 誠 其實就是社會的 懇狀 亦 是飽學的 藏 沒有財富 Ī 更好 亦 探究其 這 邪 智慧 因 的 個 [為收藏 專家 東西?當然在財富的 卷 能忽悠即不客氣 何來收藏?沒有更大的 縮 闵 子 如 影 龍 果不能 總歸 蛇混 而 0 是富 能在 有更為深入的 雜 句 有的 藝術市 ,人人裝模作 枉對 「人人要吃 收藏家 不 場裡受 所 較 能 量之 藏 感 財 忽

行家與藏家之別

品 人許 收 藏家大會 反正 文龍 人收 先生那樣成立 有買賣就是行家;除非 哪有藏家, 藏家大會 期 博 某某和某某還 間 物館 幾位行家表 只進 像奇美實業創辦 不出 不是在 示 才算 賣藏 這

> 嘆 是 真 正 以下試列 的藏家 0 幾項行家與藏家的 對此輕蔑之語 不同 不 之處 由 得 以 感

正

視

聽

得利潤 賞 原 言 大 開 藝 解 始買藝 衕 起 作為謀生所 讀 品品 大 怡情的 是商 不 術 同 品 品品 :]情懷與 藏家先 需 , 漸 他 們 漸 藝 有了收 有 以 買 衕 財 賣 品 富 或 藏 相 仲 為了 處 以 介 藝 對 喜 精 術 行 歡 神 Ŀ

欣

的

所

而

粉 注 棄 時 行家不管有無公開的營業場所 的 增 都不會將之兜售 對它們投 重 點 加 是如 價 持有、 值 何分類 注 心境不同 域情 只想賣 個 定價 只是玩賞有多有 無論是寶貝 : 好 藏家持 價 包 對這些 裝 有 有 藝 如 加 莎 術 藝 或 何 塗 衕 而 有 品 脂 品關 此 的 嫌 司

言,藏家之所以能夠收藏藝術品,應有一定的三、社會地位不同:不能說是絕對,但相對

而

異

大買賣也許會記得

其

他只能看電腦上記錄

的

昌

神總在

記

憶中

行家買賣太多,

大作品

或

遠記得其出處

優劣

讓

自

己學到什

麼

東

西

走

Ŧi.

結果不同:

藏家即

使賣掉

藏

品

也

會

永

財富與 危險 代價也不高 物 信 用 一是高風險高利潤 書 有 社 但是當小人通常也駕輕就! 很可能是因為缺乏榮譽感制 畫 會地 這 定的 此 儘管人性本善 位 一行業都有幾個特 堅持 大都懂得愛惜羽毛 而 三是即使犯規, 行家 行家盡可 質 熟 特 約 別在古董 此 是不 種 能 在 受懲的 都想當 道 道 德的 確 德 定 器 龃

表相 年紀漸大與 行家買賣 資 刀 行 例 產調 為 如 收 買 (藏品 樣 度 一賣性 藏 的 藝術品 提 需求 歸 但 質不 升 性質不同 宿的 崱 同 興 安排 是一 物件與價值! 趣 藏 轉 種 家賣 移 單 不 純 藏 審 的 而足 規模 品品 美趣 經營 的考 有 大 味 很 量 雖 人 的 多 然 而 汰 大

換

素

2012年第三屆世界華人收藏家大會,將藝術市場裡的各種人聚集在臺北,盛 況空前。(華人收藏家大會提供,攝影/陳思豪)

像和價錢了。

是得了 就因 重 還是以和氣生財為本吧 錢的行家就不必閒言閒 少了。若是藏家 **能形成市場**,行家與藏家是魚水關係 藏家一定比行家高尚 走過那麼長的歲月,更應互為尊重。我並不認為 許情有可原, 倫 此放 帶動 樣也在賣東西圖 如果藏家的 這十 理 ,便宜還賣乖 輩 幾年 藝 分的中國市場,主客關係亂套的情形 起厥詞了。我認為在只論大款小款 術 但在臺灣不應如 市 來 東西不動,行家做生意的機會就 場 ,中國經濟躍升,造 賣東西 興盛 出錢: 利 , 語 , 而是各司所職 ,讓很多從業人員致富 的 哪有比較高尚?」不啻 , , 行家即 如 藏家都沒說什麼 此消遣 此 我們已經攜手 日 : , 天厭之! , , 應相互 就 有供需才 「某某和 很多富 不不 尊 也

藝術收藏 而營造居家

如 建築是較複雜的美術呈現 何營造與對接這些元素 使之融洽 涉及空間 1 光線 和諧 間 材 質 有驚喜 顏 色 有賴細節的 形 式五 個 追 元 求 素

幾年 前 我因收藏品越來越多,家裡空間

越來越小

,

位於陽明

Ш

腳

下石

頭疊砌:

的

?老房子

無論是設備與空間都不敷使用 經與建築師及設

計師 不做二不休, 討論 , 改造實在有太多的妥協 打掉重造, 於是有機會將自己長時 最 後決定

意圖 間 經 眼 用創作的 收藏藝術品所累積的審美修養與逐美的 心情 來營造自己的居家

容

這就是看畫的

門

道

點 線 透 過 看 面 畫 體 及顏色的經營 我體 會到 畫家的 內在則是心情上 創 作, 外 在 是

與

能悅 和諧與 等 精 的 關 工 心的 各種的創作形式, 細 係 衝突的 描 佐以 畫 與 粗 面 ?抒發。 麻 純 亂服 而善畫者必能巧妙 熟的 的 Ш 技巧 總是意欲追求既能悅 『水畫中』 並 蔯 鋪 安穩與 -虚實的 陳 具 應 有 行險的 應用 用 美 兩 感 種 或是 的 以 目又 搭 內

光線 對接這些 建築是 材質 元素內的 種較複数 顏色、形式這五個 雜的 各項 美術 關 係 呈現 元素 使之融 涉 及空間 如何營造 洽 和

業人 關 醒 的 工 製 三分匠人」 其 諧 毛之經驗 但 者得過 |或裝 是 中 質 注 意事 的能 + 抄 龃 間 個 襲 關 修 精 有驚 處 調 自 力甚 成 項 且 理 係 神 及產 的 整 整 己 功 喜 過 兼 0 的 原則 的 當然 繁多 理 為 而 顧 , 生 出 規 讓 導 無論做 重 依 據 致 要 就 的 在 書 機 營造 不滿 有賴 能 屋 規 效 , , 巢 聊 口 還是得遵循 細 誰家都 主 畫 與 供 舒 如 整 避 於 意 設 節 修上 免設 參 的 主 計 細 何 滴 考 是 意 繁 節的 結 可 並 大同 作 以 瑣 果 計 具 (交給設) 為裝 各 的 師 追 「七分主人 久不 茲就 流於 項 1/ 投 必 求 關係 修 異 入與 須 , 委由 前 經 計 然 本 相 或 對 Ĺ 驗 的 厭 師 而 龜 把 提 應 施 複 車 這

關於結構

歸 係 屋 舍 應 的 留 裝 意 修 首先是架構與 整 體 結 構 至 為 量 關 體 鍵 的 關 有 係 幾 不 組

雖

隔

而

有

透

感

覺順

氣

量 的 體 量 有 體 應 不 有 百 的 不 司 觀 的 感 架構 配 合 面 材 的 應 用 ,

而

讓

百

別之處 命 的 為 0 我屋 獨立 名 但 如 無 臺 , 如 家屋 字 無法 論 北 大 的堂 我 如 樓 有 \bigcirc 命 何 , 雖 量體 名就 號 還 量 幅 需 體 見 張大千 香港中 讓 雖 強 巨 世 左 調 小 大 頁 , 無法 架構上 銀 昌 的 個 貴 墨寶 大樓 主 5-6 在 知 題 不 則 曉 、天璽 不宜 若是一 顯 無 此 沉 建 主 築物 堂 顯 題 重 就 得 或 ` 的 堵 無 輕

築外 允許 手 法消弭 觀若有 橫梁 的 話 與 或 適當的 梁與 (垂柱的) 隱去 柱 或 越少 關 柱 使之成 係 , 則 越 , 就 口 好 為空間 顯 室內 , 現 否則 力與 而 的 言 美 分界 用 結 另外 裝修 構 而 強 的 建 度 即

特

法

薄

層

塞

實 水平 避 免過 面 與 與 虚 多 垂 重 面 直 疊 的 的 關 關 天地 係 係 间 應以 與 應 牆 注 意高 實 面 的 面 關 為 低 基 係 間 應 比 虚 距 及 例 面 為 滴 粗 當 細 輔

讓

於 空間 規 畫

變空間 適當的 不同 的 洞 在 關係 空間 時間 將無法變動 建築的空間 延伸 與 與動 不宜 動 心境, 可以創造空間的景深 線 線的關係上, 示人的空間或角落當予以阻 0 當然, 的隔間 規 或舉辦活動的需要, 畫關乎生活於其中 這其中牽涉到阻隔與延 方式減到最少, 應求通透寬敞 的 彈性的 才能隨 記舒適度 而不 隔 改 空 而 伸

對有趣 避離的 敞但不空洞。 與 視覺從室內延伸到室外, 《窗的占牆比例則屬於空與實的關係, 裡部與外部的關係應互相呼應 關係,若是穿堂與走道 但是廚廁門與臥室門則應避 各個空間門的對應則要留心迎合與 亦可借景戶外風 門對 落地 離 門 務求寬 窗 光 司 相 以

氣順

如限於環境

,窄則務必明亮,

雖窄而氣不

寬與窄的關係也須講究,

能寬則

敞

能

敞才

圖 5-6 此為我珍藏的張大千墨寶〈天璽堂〉,亦是我屋子的堂號。

為呼 隔 器 窒 在各區裡各有主題 間 應 開 開 1 時 應留意脫離與結合的 與 切忌有某 有 閤 大開迎人之盛 的關係指大門 區是鮮少停留: 擺設及機能 或 關係 關 の廳門 時 卻 分區 嚴密 的 而整體又能互 應 地 厚 方 而 而 實而大 森然 不隔

兀

鈍角 講究細質 員 與方 節 凹凸與深淺的關係關乎 才能創造具美感. 的 環 境 視 覺的 銳 角 茰 和

諧

而

明與暗

光與影

冷與暖的關係

則

與 氣

氛營造息息相關

與薄的 地 水的需求考量 屜 門板 毯 關係 書架等 窗簾 甲甲 或擺 框 而 , 大 地 設如 窗 軟 用 面 與 高與低 途 框 布沙 硬 材質的 關 隔間 發 係 的關係則 牆 的 植 不同 平 裁等 窗 衡 應就 簾 利 應講究厚 軟化或 分區 櫃 用 眄 織 龃

如

排

抽

圖 5-7 我因賞畫、藏畫而衍生出對美感的要求,讓居家環境更美好。(作者提供)

驗

暖化 建築冷硬 的 感 覺

先考慮 線條在 沖淡匠 素淨 配 耐 0 或 音樂與抽 視覺與聽覺的 擺 轉 氣 粗 設 角 糙 上 這 的 處對接時 般 有 象畫會比較 是工巧與拙趣的 東 而 雕琢 言 關係則 , 細 平 平接與交錯的 緻 接較乾淨, 應 相 的 紀用在音 方 物 融 關係 面 件 襯托 , 響與 還需 0 交錯令人 另外 關係 供掛書 有質 方 也 前 樸 須 牆 面 不 事 面 可

要求的 各自的 參考, 提供 有上述各種 心 司 鴨 而 以上是因 依據 個 在營造的過程中又衍生了新的 講 組 財務考量 這個經驗是將看 人有個-線索 關係的 各有定見卻 否則 [為看畫藏畫 , 作 人的生活經驗和思考運轉 當你要裝修 陳 為向設計 純 述 不相 畫的 屬 這些 感 而引發了 符 覺 師 心得用於營造居家的 |關係應用之妙 的 或 描 個家 結 施 果可 述 居家 工 者提 心得 能是 在此 口 重 能造 出 建 試著 也有 於是 勉 清 存 的 成 楚 平 經

雞

種 傷 環境 關係 心 因 雖 然繁瑣 収藏 或 是打掉 而 得 其 但 趣 為了 重 做 誰 讓 收藏 說 傷 不 財 因 值 環 境 H 述 而 安

其

所

列

種

接受

是知道這裡有藏家,

入門與堂奧

藝博會觀威

有外 人批評臺北 藝博 會不夠 國際化 殊不 知 國外 畫 廊 願 意 來

臺灣藏家的自主性及實力

是別一

人國際化的目標對象

舉 辨 一十屆臺北藝術博覽會於二〇一三年十 整整四天半的 展期 吸引了十 Ŧi. 個 或

月

名藝廊 家、一百四十八個藝廊 包括紐約樂曼慕品 參展 瑞士麥勒 首次參展 畫 的 廊 或 際 菲 知

博會首見有畫廊與知名的 賓 SILVERLENS . 韓國 化妝 現 代畫 品 公司 廊等。 合作動 該 畫 屆 藝

到底 此在 是賣化妝品還是賣藝術 |攤位前方展示不少化妝產品 ? 異業結盟 讓人分不清 也是生

意經

我認 為 藝術 推廣還是應回歸 級 市 場 由

畫 廊來扮演藝術家與買家之間的橋梁 在中 間

雙方的 供需持續 經營 0 中 國拍賣業前 幾年 的 迅

發 展 攪 混 了一、二級市場的 分際 實在 不正

常 是小眾市場 臺灣可以負起導正 ,多以各種方式舉辦 的作用 藝術市場 活動 讓更多人參 場終究還

藝 與 術美感 將餅做大,有利於業者 藝術文化的普及並 , 且 也有利於民眾認識 有利於國 力的 增

強 實在 舉二 一得也

在 藝 術 饗 复 次吃 到

道

細 術 宴 性 的 廊 趁著這 比 眼 品品 展 展 較 在 的 看 知名的 出 在 讓觀眾一 出包含了經典與新生代 睛 **没**競亮, 口 總 自己 個 起 博 以比較 活 個 會這 而 大空間 庫 動 畫 言之, 次吃到飽 突顯自己藝廊 廊 個 藏 的 樣 的 機 力推 藝 會 廊 場 中 精 這 集中 都卯 和 盛 品品 個 催 自 事 ,省去奔波尋覓 活 ·把分散: 促 皇 不 足全力 己有經紀約的 動 現 的 藝術家創作 就 有 定求 能 像 熱門的 口 量 在各地 爭奇 銷 以 場 瀏 大部分畫廊 售 藝 覽 也 競 的 藝 , 眾多 有 意在 術 有 衕 豔 藝 嘗試 可 的 此 家 廊 藝 饗 書 有 以 讓 集

單

時

招

會

者 場 書 廊 經營 孜孜 綜 演 觀 著創業與傳 矻 者 而 矻 都 言 E , 本土 誠之懇之, 為 人父母 承的 的 畫 情節 廊 守著場子接 帶 還 著第 是 所 有 謂 內行的 優 代 勢 待 參 看門 起 很 觀 上 多

> 的不好應付 计的途徑 買買 待 十個 行的 他 會 客人中撿到 看 聽 看 熱鬧 熱鬧 你說 但只要作品好 的 總 就生 個 也 也不可輕忽 意上 有 也 , 是畫 不用 來說 點興趣 應付 廊 多解說 增 不 看 加客戶名 ·急 在 客 門道 人也 多

家的 營 教 功 解 一法則 (畫廊的 育的 說 0 有些 有此 味 藉 引導 三資淺的 畫 經營手 , 由 多參 生 廊 , 動 有 來培養未來藏家 畫廊也 加 法 的 解 |敘述 說員 這 樣的 並 探 可 來引起 知老 趁此 業主 活 動 機 看 親 應是累積 中 , 官的 會 自 這 1 是 青各階層買 觀 興 場 扎 經 趣 摩學習成 或 驗的 實 是 的 透 請 經 渦 人

質 字其 圃 趣的 雖 實代表了 熟悉藝 作品 然象 術圏 中不 也代表著代理的 可 能 的 [呈現的] 老藏家大概 定會長出 展品 都 象牙 藝術家或 或 知 道 有 但 口 作品 我 能 畫 相 出 廊 信 的 現 的 名 感

象牙一 哪 為了 做 在 得 裡 幾乎已經 節省 夠 看 定是 清 到 楚 哪 體 裡 熟 由 力 , 才 識 象口 , 0 能 我 每 大 傾 長 减 此 輕參 家畫 出 參 向 觀 於 來 觀 的 的 重 廊 者的 經營 點 動 作 拜 線 內容的 訪 為 負 和 擔 指 而 個 示 老藏 牌 情 不 想走 況 定要 家 下 到

活

力

經濟作悶,就靠藝術傳達正能量

歸 的 香 盛 現 港 注]藝博 象 其 中 哪 天下 ! 怕 會 還是臺灣 是 般 來 , 民眾能 外 好奇 地 參 或附 比 人居多 觀 走進 本地 者 庸 眾 人還多 風 展 國外 雅 場 摩 都 人為少 肩 給予 好 接 這 踵 藝 是 術 數 , 人 個 品品 多好 氣 不 分 傯 頗

業者們的 的 多 就 收 生 以 起 意 閒 П 來 好 談 [答是真 不 的 有 好 方 此 式 是假 牆 意料之外 杳 面 間 不管 都 1 有 多 的生 換 家 總是樂觀 上 畫 意都 至 廊 不 張 錯 成 以 交多不 對 的 賣掉 畫 傳

> 悶 憧 達 憬 的 著 藝術 有 時 藝 候 衕 市 人們 的 場 生活 的 還 正 是在 面 這當 能量 追 然是政 求 在 心 靈 這 府 上的 臺 所 灣經 不 美感 濟 知 的 糧 持 民間 續 食 作

家 綴 際 臺 標對 化 北 , 臺灣 殊 的 年 象 , 藝 车 不 藏家 博 局 到 知 限於 會 處 , 的 0 參 或 自主: 本土 有外 觀 外 藝術博 畫 性及實力 人批評臺北 , 廊 國外來參 願 2覽會 意 來 是 我還! 是 加 藝 知 博 別 的 道 是比 會 書 國 這 不 廊 際 裡 夠 只 較 化的 是 有 喜 或 點 歡

博 或 不 藝 你 括 道 博 嫌 畫 世 惡 歉 或 廊從業者以及觀眾 界各地的 常常在 場 大 , ; 影響悅 藝博 喇 駐 足看 喇 ?會氛圍. 擁擠的· 的 作品 擠 人群聚集 目 賞 到 人群中. 心的 你 如 時 潮 何 和 畫之間 常有· 心情 無故 但 比之於上 的 在 人莫名其 \ 被 撞 整 比之於香 大 體 讓 素 氛圍 人覺得 海 最 , 妙 對 重 方卻從 的 北 港 要 F 挨著 稍 的 不 京 嫌 快 的 包

冷淡 離 的 回 還期望在 [答往往都 如果說買畫除了擁有藝術品的 向業者探尋畫作有關問題 購藏的 很簡 短 過 程中感到 人與人之間 愉 時 『滿足之 謹 悅 守 得 在 距 到

香港有時就顯得自己想太多了

與別 的 然不做作的 藝博逛下來 愉快 成分也未可知 **虎相較** 和人之間真的有 或許 禮貌 感覺上 無論是人們得體的 這當中 以及業者親切的 就是較 也有 種磁場 為溫暖 本土意識 1穿著, 態度 在臺北 作祟 較 令 É

圖 5-8 近年來中國拍賣業攪混市場分際,臺灣可以負起導正作用。圖為 2013 年臺北 國際藝術博覽會。(中華民國畫廊協會提供)

07

收藏之道:相信藝術、洞悉市場

別想著倒買倒賣 市場的成熟度來自於買賣方的成熟度 、連打帶跑 ,如果是這樣 買家賣家應了解藝術品不同於其他貨 ,終歸要吃癟而退出市場

是對外升值 都欲振乏力, QE3,景氣還不算太差 記 得在二〇一三年 例如中 對內貶值 或 時 ,世界各地 顯然是購買力降 般人對人民幣的 除 美國 的經濟 由 於 低 所 其 謂 了 感 實 的

著昌盛 易市場 三年的 藝術 表現 以拍賣市場為指標的藝術市場 是 仍有著東 外 章 邊不亮西邊亮的 的市 場 局 面 在二〇 業績 仍 維持

經濟悶可以影響百業

卻

無法用來解釋藝術品交

向世人宣告著藝術不敗的訊

息

如果有敗

(,是自

它還是

種

精神需求」

。我認識很多原先只想

己學藝不精,可再加油。

殊不知 能 必 難 更重要的 直 不被 縮 延續到二〇一 過億拍品寥寥可數, 減 我最熟悉的水墨書畫市場,在二〇一三年 看 既有市場便有榮枯,藝術 是 好 似乎資金充沛是讓人盲 藝術品不全然只是「投資標的 拍賣公司 四 年 並 顯然徵件不易 當時人們擔心這情況勢 將之解釋 市場亦如 為 目 的 資金 收 原 是 大 款 動 木

優劣才是需要研 好 象 認 看 真看 像股票市 錢 可以關心參考, 畫 的買家 場的 了 究的 , 指 所以藝術市場的各種 在買了一 數 卻 這就考驗著挑選的 不是收藏與否的 高低只能 些作品之後 一參考 [基準 報導 也 智 個 慧 股 或 開 0 就 的 現 始

,

送 拍 訣 0 會 買 不 如 會 賣

當

為參考:

價錢 是事 春 來 文字說明要足 十五件上下, 易也是如此 市 定能賣到好價錢 前對拍 秋兩季各 場正熱 生意場上常說 , 而是更好的價錢 賣公司有著各項要求 行情正好」 結果都 當然首先還是得會買 著錄要詳盡 場專拍釋出藏品 相當不錯 會買不 0 我說: 我曾在二〇一〇年透過 就 的 理所當然的 如 預 會 「會賣」不僅 但 賣 展時講究陳 例 並非全靠當時 每次規模約· 買 , 如 得好 藝術 圖 不錯 錄 列 是好 品交 E 的 將 而 在

> 畫作是否要加框等, 分的效果 這些 三提高賣相的措施的 確 有

加

五〇 也是要歸功於我事 計十七件拍品成交十六件 時要求大致如 % 一〇一三年秋拍季, , 成績斐然。 前 分析這次專拍 讀者如具備送拍條件 和拍賣公司老總琢 我在上海 成交總 成功的 額 有 超 磨計 過 個 底 原 專 口 較 大 價 拍 作 的

也不同 不同 項更要注意 場 0 不 小東西送小拍場 所以 同的 選 到拍! 0 拍 拍場的大小方面 地 域有 場 品品 : 拍場有 味需符合地 不同客戶 0 各拍 地域 場的 群 方 喜歡 大小 屬 般大東西送大 , 某些 性 的 一高價品 即 屬 菜 性等 擅

31

拍

Quantitative easing,簡稱QE,量 金到銀行體系, 目的是當官方利率為零的情況下,央行仍繼續挹注資 以維持利率在極低的水準 |化寬鬆,貨幣政策之

我選 送 銷 如 拍 果是大拍場 售 泽. 的 的 小 物 拍 件 或 場 品 有 項 , 我 拍 碑 的 品 需 的 這十 較 送 品 少 對 項 t 都 屬 件可 容易突顯 性 有 相 程 能 等 度 的 E 就 我 被 拍 的 淹沒 的 差 場 別 拍 0 1 品 此 要 次

之上 眾 現的 超 客 過 就 渦 大 的 多起 拍品 行 在熱烈的 為成本低 物 件 缺乏吸引力 情 生貨: 來了 亦即 而 此 且 次我 藏家的 |累積: 所謂: 四 0 的 司 生貨 方八 生貨 的 這 此 價格自然就 老藏 成 批 心 面 真 本已高 就 拍 新鮮 是沒 感 品 品 人 興 0 氣 正 趣 人們 有 感 符 被托 在 而 估價當然在 合了 旺 想 H. 厭 市 撿 場 • 高 估 煩 競 上 漏 價 Ê 甚至 爭 偏 再 出 述 的 者 出 情 來 低 這 現

略 Ŧi. 起 分之一 刀 很大的: 等吸 估 預 價 展 引人的 作用 : 表列的 拍 品品 舉 起拍 在 牌 估 預 者眾 價 展 價 中 只 這 有 展 , 可 個 示於 底 引 炒 價三分之一 熱氣気 重 君 要位 入甕的 置 及 策

應有

的

態度

況

生貨

是

拍

好

的

關

鍵

舉

牌

的

機

會

:

調 大 輸 讓 出 人印象深 的 看 板 造 刻 成 , 也]有著莫· 強 迫 大的 的 效 果 作 用 亮 的

強

放

點招商 付款愛拖欠的買家 的 宣傳 Ŧi. 圖 就 沒有大肆 憑拍 片 , 到現場 賣老總 宣傳 較 的 看 為實際 實品! 只做 魅 力及 重 反 Ź 而 點 脈 能引 招 商 也 起 少了泛 驚 口 以 灩 澼

濫

重

開

送 分 三十分至十二 注 夜 0 有 這二個 拍 六、 耐 場次時 心 時 日 , 段 對 點 之中 買家 間 ` 拍賣官 的 下午 最 面 安 好 排: 言也是最從容 的 兩 精 點三十分至五 上 除非 神狀態最 拍時 是 段是上 極 好 重 不 要 午 點三 的 易錯失 可 + 以 拍 + 車 點

靠 密 考慮 近 拍 買 場 毎用 才 Ĕ 能 落槌: 心 讓 賣也 偶 的 然 偶 然性 通得用 向 心 極 中 高 心 想 這是經營收 要 只 的 能 在 必 事 然 前 唐

藝 術 的 迷 誘 惑

資 正 看 金 常而已。 來並沒有不好,只是瘋 削噎 藝術基金」不容易成立,舊的 住了 一三年的 投機心理受到了相當的 所以上億或幾千萬的 [水墨市] 狂趨於理 場沒有-人說 抑制 性 「藝術基金 , 好 成交變少 異常 新的 但 П 在 所 歸 我

個段子與讀者共勉

謂

了, 收不到款;二則買家不追價 則拍賣公司不敢收件 擔心賣不掉或賣了 知所克制 所以讓

的 藝術品的價格較適切的表現出真正的價值 成熟度來自於買賣方的 记成熟度 買家賣家應了 市場

打帶 解 **|藝術品不同於其他貨品** 跑 如果是這樣 終歸要吃癟 別想著倒買倒 而退出 市 賣 場 連

的 誘惑 收藏藝術 錢財總是讓. 玩賞與 人有多餘的 (投資兩相宜 追求 是一 能夠落腳 種 迷

在藝術品上 來滿 心的幸福感更為重要 , 慢慢的 會讓 人發覺同]樣是花錢

> 藝術 娛娛人。也在此模仿俄國文豪亞歷山· Aleksandr Sergeyevich Pushkin) 市場 各位分享一 應老神在 個 在 態度:從事 , 從容以對 藝術收藏 求美求 的勵志詩 大・ 普 精 希金 面 做 自 對

假 如 藝 術 品 欺 騙 了 你

不 要 憤 怒 不 要 Ü 急

原來被 騙不 是你 的 專 利

曾經 有多少藝 公術愛 好 者 也 同 你

樣

似 乎這是必 經 的 调 程

憂鬱的 日 子 裡 需 要 鎮 靜

自 己 約定 此 後多讀多聽多看少買

和

堅 一持 喜 爱

相 信 吧 1

撫 藝 平 術 你 終 曾有 能 給 的 你帶來莫大的 傷 疤 快 樂

307

附 錄

「我的收藏故事」 演講稿

按:本演講稿為作者於民國 97 年 10 月 17、18 日,在國立歷史博物館遵彭廳,一場名為「當前藝術發展之觀察與省思:美學、經濟與博物館」的研討會上發表之演說。該研討會由國立歷史博物館所主辦、國立臺灣師範大學文化創藝產學中心協辦。邀請藝術界、業界、創作者、藏家及藝文媒體參與座談。

马言

作; 曾植等的書法作 抱 虹 從 八大山人、 書畫作品中, 石 八四〇年以後的吳昌碩 我的 也有較早明清時期的文徵明 再搭配少量的雕 徐悲鴻、黃君璧 李可染、于右任等名家的 收藏以中國水墨書畫為主 石濤 又以近現代書畫最多, 品 王 塑作 鐸 、張大千、 品 趙之謙 、齊白 我 ·溥心畬 收 書法 劉墉 董其昌 藏的 石 有大約 油 黃賓 和 中 沈 書 傅 或

洪 畢 凌 朱德群 中 卡 油 雄 畫收藏中 或 索 書畫 毛 泉 ` 旭 雷諾 羅中立 輝 當 賞其筆情墨趣及蘊藏的詩情 代的 瓦 薛松 中 西 畢 劉 席德進 油 或 沙 梁銓 畫都 羅; 松 有 趙博等 華 徐 更年 冰 人的 像是 輕 蔡 趙 西 點 或 無 方

的

強

極的

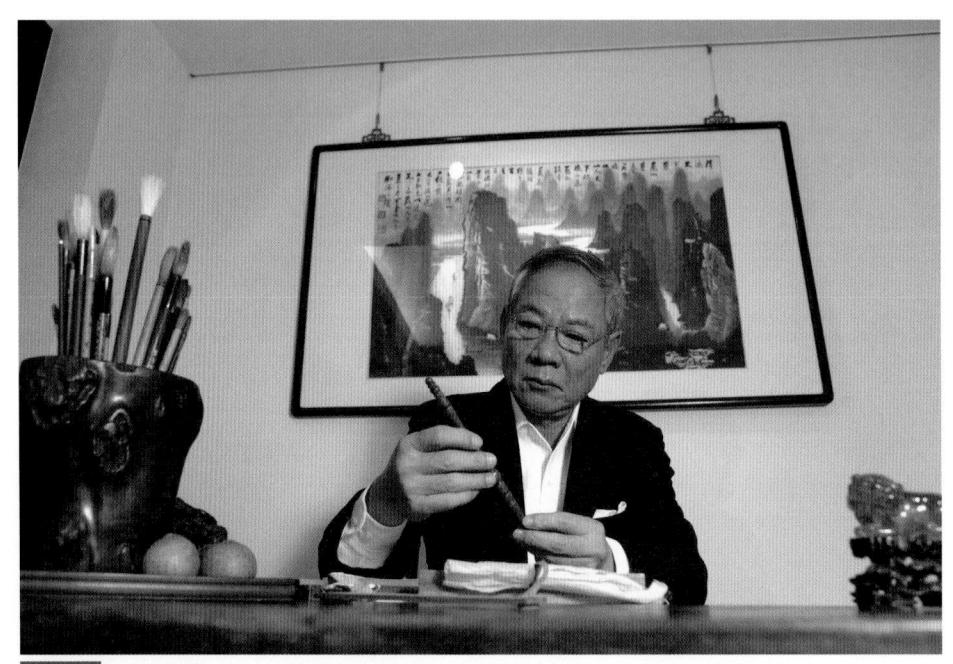

圖 6-1 除了書畫之外,我也兼收各類文房雜件及雕塑。(攝影/吳毅平)

足 房 供最好的 畫 雜 意 所以 件 和 油 雕塑在生活空間 就美感生活的 裝置效果 畫 的現代感及色彩 不是設 觀點 中 而 計裝潢所 為現代生活空間 言 口 補平 這 此 能 面藝術之不 不 取 代 百 種 文 提 類

的

收藏有

相得

益彰的

效果

賞 四 錯 獲 複 得 雑 為 來講 軸 或麻 選 的喜悅情懷 講 年 線 煩 述書畫收藏過程的 來 收 分學習篇 的買賣情節 藏 如 何 故試以 在 延 這經手擁 續熱情 實 務 也有著日思夜想 情 個人故 篇 , 節 有的 逐件 心 情篇 事 和 過 的 程 了 情懷 中 生活篇 解 終於 交 有著 觀

> 應是提 何 我體 找對方法與方向更是最大前 升 其 會 實 到固 拓 和學習力有 展 然要努力, 超 越自己 關 但天分和 在 但 書 壆 畫 海 收 興 如 趣 藏 何 尤 的 為 學 成 習 就 重

要

中

如

學習 更想兼 我另闢園 廣給他 生這學習之用 報 , 的 及最 試著把對藏品在文化與藝術的 在待人處事 自 所以 善天下 我鼓 地: 人 有感的提升 我祈求獲得最豐富: 從事 學著取也學著捨 勵 這當然是 深感 就因 追名逐利等眾多人生學習 藝術收藏。 福氣大哉 為 學著當 個 人從事 雖不 的 這可說是最昂 藏 學著獨善其 體 能 家 藝術收 驗 了 至 解與珍 也 最 學 心 藏 精 嚮 身 借 著 彩的 貴的 中 詮 往 而

推

釋

矣

衍

學習篇

心皆學問 自發學習 人好像是在學校教育完成後 常聽到 學習: 的 活到老學到 面 向 無所不在 老 才知 最大的 道要持 處 處留 的 續

藏 也 和企業 **沁經營** 樣 要設. 立 目 標 審 度

目

收

規模 就 事 勤 於讀 情 是我所謂 要忙 編 書 制 的 我自己設定 預算 勤 於走 情 節 看 擬 訂策 也 要了 略 四 項 愛求 善 解 加 市 管 場 來闡 理 真 述 有 而 很 且 這 多 要

強迫自己讀書

恰 胸 喜 碼 來 境 要讀的 |如其分才是真了解 歡 包括中 有 I 解價 書 個 必 說 後 須 喜 或 值 詞 有 オ 歡 所本 能 如 西洋的美術史 也就是鑑賞 懂 果說 件作品 得 這 讀 不出來則不算了解 有所 畫 不能只是莫名其 能 本就是能 能 力是由 , 讀 書法史 畫 才 讀書 夠了 能 這 看 深 然於 一般的 是起 說 畫 入 意 到 而

勤於旅行

在 第 行 萬 線 里 路 看 勝 博 讀 物 萬卷書 館 美術 沒錯 館 看 要多走 展 覽 看 逛 站 書

> 票 是 麼 印 觸 家 像 期 廊 標的 證 的 才能 行家 參加 交談中也能獲得很多訊 系列 小 看 錢 加深 到 0 作品 拍 獲得資訊 我發覺有 展 藏家 讀場 理 0 場規 解 可 以 在腦中不止留下印 畫及建築物 策展· 這是最划算的 注意才會有緣分 看 培養 到 真 人, 眼 跡 藝評家等形形色色 力 息 的 精 提醒; 雄 與 品 偉 所 象 不 你應注 0 以 由 甪 讀 還形 於這 也 及不 付錢 的 見 書 意什 互. 此 到 成 百 門 接 的 書 胡

有收藏策略

景 整 與 的 行 (規模 體 貸 有烘 所以只好量力而 款 的收藏內容 買 藝 一新品! 托 也 定要用 沒有 有舗 是 all 槓 應類: 陳 因 桿操作 為 以年代區分 懂 似 以財· 而愛再買」 造園」 現 金買 而 力訂定收 且東西 賣 的思考 來把 也 可 藏的 是買不完 以 關 沒 是編 有 等 有 在 主 銀

年式或斷 代式的 或只選名家 只選區 域 或只選

專門題 材

規畫 理 件 須有嚴謹的 建立管理系統 管理中 數百件到上千件,這不是記憶能及的 另外 ,分門別 得到莫大的 措 收藏在長 類 施 確保有條不紊,於是物件收 最好能 編目 诗 樂趣 間的累積下 照相 夠親力親為 建檔等管理 藏品 也能在 從數十 納的 必須 , 必 整

做 單 純 的收 藏 家

是因 像蜿 花 差價利潤 資 蜒的 或投機) 豐沛著溪流的活力。 [為動機不 收藏不需要太多算計 溪流 。二是出自收藏的 的 同 動 在歲月中 機 所以作用 想在買 司 流淌 也不同 [樣是買 也 動 機: 入和賣出之間 無須患得患失 總是激 (進藝術品 只是喜愛 是出 出 點 獲取 自投 它它 點 , 並 但 浪

珍藏

獲利的 場資料 作為 業界人士幾乎變成朋 栽花花不開 的效果, 讓我更有餘力物色新愛 個藏家 偶爾操作 對於行情及動態也可有所掌握 個 單 不亦樂乎 純的 無心插柳柳成蔭 長期的 其 收 前 友 藏家,]收藏 題還是 彼此經常接觸 其實經常遭遇 要先懂 產生 使我和很多往來的 的 境況 點 藝 術 以 故投資 談論 再者 有心 畫 賺 養

心情 篇

畫

錢

懷來描述 從收 藏 0 日 的 「心嚮 緣起 心法 過 程 Ü 抱 胸 負 和收 心得 穫以 四 種

心嚮: 在 九八〇年末,我已經商數年 即 嚮往之意 得探

了

未優先考慮賣出時能否賺錢

只希望占有而

長期

其他 作 既沒有強烈追 此 得以沉 用 買 我不只喜好欣賞 續 -很多, 心上 綫 在求學時代對於文學和 後來反觀這些 觀 頭 澱省思 光客 也 因 經常到 倒是這樣經過 為 完 好 之 事 樣 , 求 嚮 中 更想擁 一藏品 往能 參 或 也 與 製各大博物館 無周 養 歐 不 美出 兩 本來就不會發生在 有 成 美術的喜好 延 僅好 癖好 計 \equiv 差 但這只存於心中 年 7壞參半 畫 0 得空 的 並 及美術 只是 莪 歷 0 有了錢 蒔 到 程 隨 避 而 館 , 讓我 緣 無所 離 便 且 讓 現 偽 購 延 和

最神秘的圈子、最昂貴的學習、最精彩的回報

就頻 及紛 書 議 多 癖 畫 百 是 是 繁 好 擾的 人不能 中 我水到渠成的 讓 有 像古代的 自 現 再 三的 實 說 相 無癖 同 修築 感官 避 的 隱土 話題 選擇 無癖容易變成無聊之人 和 0 個 如 心 得 靈世 心情的 有了癖好 万 何 趣 動自 走避忙碌的 在 界 所 避風港? 然投機 沉浸. 謂 便 終朝對 在 口 T. ·我的 聚會 **收藏** 作 碰 到許 書 以 書 雲 的 世 建

> 避 有 則 嵵 像是 聽管絃 種 內功 0 癖 修 為 像是 內 外兼 種 修是人生 外功身段

水

功課。

就是 作 它有多少價值 的 賣方的 過程· 另一 種樂趣 個嚮 中 誠 信 在 往 折合多少價格 但 是 在充滿挑戰與詭 如何?出 是買藝術品 購買之趣 讓的 意 不像買其他東 譎 願 它是真跡還是偽 0 的 原 有多少? [樂趣 本 購 物 ·在買 西 本 身

時唸唸有詞,頗有戒之慎之的樂趣● 心法:我悟出以下幾句口訣,面臨抉擇

實紛擾之法

「多讀,多聽,多看,少買。」唸唸有詞,頗有戒之慎之的樂趣

可買可不買,一定不買。可賣可不賣,要

快賣。」

人感興趣的東西。」
「收藏是買自己喜歡的東西,投資則是買

別

買得越

心心

痛

將

來的

П

報越大

口

說

大痛

314

大賺 小 痛 小 賺 不痛 不癢當然沒錢 賺

關己則亂」 生 充 滿 決斷 所以必須有個心法賴以持定 不 是 事 不 關 便 是

心 胸 11 題大作 9 擴大其 事 的 趣

產

傳

承

這就是

我的

心

胸

來說 場 品 是 這要有充分了 重 0 趨勢與 必須先做好 要的文化代表 總體 上藝 軌 市 場 術 跡 功課 並 品 的訊息只能參考 不 有 萌 在市場上 這 顯 個 是 高端 就針對: 個 的 想買入或 動 市 不能 性的 態 場 多 跟隨 藝 物件交易 シ變的 賣 衕 出 品 對 市 藏 1

到

尊 它在歷史中 也 養成獨到的眼光 知 敬 道 就 文化 懂 我想透過收藏 市場 而 横向 可 言 以 獲利 在弱 在欣賞 和縱 司 水三千中只取 向 時 然而懂文化卻 藏品之餘 的 掌握市場與文化的 地 位 在眾說 還 必 瓢 可 以 飲 紛 須 贏 紜 T 我 研 得 中 解

> 而 達 到名利 雙收之效

弱 究 重 換 , 可 強 懂 兼善天下: 市 場 讓 而 我更能完備: 獲 利 把善知識傳播 可 "獨善其· 收 藏 身 懂 出 文化 以 去 畫 把文化 而 養

獲

得

尊

畫

汰

心 得: 竟然也 能 得 玩 物壯 志之

不同領域之間 香 眼 你會比別人多一 藏 味、 藝術品 耳 觸 鼻 的 口 美是互 法) 累積豐富 舌 份感受。對於佛家所 ,身、 竟是能 通 的 的 意) 美感經: 開 發和 好像 和 六 你會 驗 修 塵 煉 說的 多 的 並 色 體 六 隻 悟

聲

根 眼

之媒 錢 的 為我可以買 收藏 努力用對的方法拿錢買到幸福 儘管人說 就 風 是風 **風雅之事** 到 雅 此 幸福是用錢買 幸 可以給人帶 要 福 成 成就這 所謂 個 不到的 來幸 銅臭之物是風 就 福 是要. 那是你能 感 努 蓺 但 力 衕 我 賺 品 雅

到的最好的東西。

態度將 的 注 材 意藏 用 畫 心 立下好的 決定你 品 風 處理 整體 上 ,]收藏策 不 藏 的 應 - 斷嘗試 高 品 個 度 須 性 維 略 化 在 持 創 大 就 這 藏家應有的 新 收 為 和 有 藏 個 改 如 的 變 性 成 心 化 功 情 態 樣 的 可 上 度 以 畫 0 呈 但 家 我以 大 現 必 在 為 你 須 題

一副對聯自況,或作為註解:

窮 研 求 物 美 理 更 求 精 全 憑 我 仔 仔 細 細 清 清 楚

楚

「自娱勿自苦,莫管他是是非非,真真假

假

徒

亂

人

Ü

0

生活篇

從 家 這 切 個 認 生 為 活中 人是 -心做起 環 境 的 動 美化 物 如 居家空間 果 每 個 能 並

> 造 活 提 動 當 收 美 成 升人民的 , 藏 感 不 是生 環境氛圍 的 但 能美化 活品質 用 美感素質 心上 , __ 有 的 性 兩 指 是注 項 , 標 要 亦 Ħ. , 國 入美感生活 為 口 若 表裡 帶 力不強 真 動 能 的 相 推 也 安 關 廣 的 排 難 經 成 元素 , __ 濟 0 全 我 是 在 全 民 營 渾 面

營造收藏氛圍的家

作 用 求 在 為 0 0 空間 掛 用 動 生 線 理 畫 色 裡從房屋裝修談起 素 規 和 用 流 雅 暢 畫 心 上隔 理 , 天花! 採光明亮 上 與透 的 板與 需 求 • 地 藏 , 0 空氣要流 板平 首 與露應結合 以 及文化 先要列 -整乾淨 通 出 並巧 自 精 牆 用 神 壁 妙 的 和 材 全 自 運 需 家

避 基 宜 是 免 礎 書滿為 讓 櫥 家裡井 此 櫃 外 設 患 計 井有條 書架要做 散 應 置 依 的 用 地 要件 足 途 做 家具 這 到 點尤其 乾 大 八擺設. 淨 1/ 整 適 Ł 重 潔 中 是美 要 我以 收 才 感 納 為 能 的 得

栽搭 應方圓 配 與 高 照 明 矮 錯落 與 役射 色彩 得 官 與 軟 硬 協 調 , 織 品 與植

口 H 庫 界 及 借 的 抬 談不上 或 朋友 藏 這裡 者 眼 畫 應經 買 可 怡情 我 看 П 用 常欣賞 家的 味 養性 還能擇時 買 副 畫 畫 對 直 聯 更談不上學習 最好 接 不 來做結 更 期 進 換 就 然間 庫 掛 房 曾 在 牆 看 從此 家裡 氛圍 成 到 Ŀ 很 長 不 變 因 多 觸 見天 收 岋 實 成 手 在 倉 藏 口

藏

注入美威生活

元

而

得

Ħ

趣

收

藏因

氛

韋

而安其所

嚮 栽 的 年 個 時代的 紀的 活 往 飲 動 即透過某種活 關 而 酒 係 是 龃 特徵不再是自省 等 淍 媚 思古 遭朋友透過賞畫 俗的 在 Ŀ 1幽情更 動 大眾文化 述營造. 來詮 和 釋美感 加 好收 深刻 和 詳 流 和 藏氛圍 品 生 行時 於是仿效古 香 活 不再是探 尚 的 的 喝 內容 空 也許是 茶 間 索 盆 這 進 和

適

大家共創美感生活的體驗 讓生活藝術

行

藝

衕

生活

結 語

美感的 美感的 有所 抱中 於當 是比較用 果美是一 用 者 存捨 於百業之上 我是 下對美的擁 層次 從中 所以 誘 種 人, 心 介平民 而認真: 美感的豐富 前 生 我講我收 讓 得以提升學習 發覺美感的多元 命 我常 抱 的 覺醒 的 相寄託 藏 0 的 個 我將財富投 雕塑大師 我想生· 讓 心路 小 散 得 到 商 美感 美感 歷程 人 擴大欣賞 命 朱銘 ` 的 的 注 的 心 和 體認 在美感: 無悔 曾說 概 靈 體 個 的 普 念 會 滿 領 通 幾平 讓 應該 就 域 的 的 足 我 如 擁 收

受用: 的 欣賞藝術就是目的 頭 趣 和 自 己心愛的 所 在 藝 能夠培 術 共同 成長 養 份終身 無論

好 存 術文學,人類生存的品質會更 己送給自己。沒有藝術和文學,人類當然可以生 人生陰晴順逆, 、生命仍得以繁衍 社會會更和諧公正 帶來專屬 個 都有陪伴 的 樂趣 礼社 會繼 0 而 絕對是人生最好的 高 續 這 發展 份禮物 生命過程會 , 但有了藝 只能 寅

道裡講 為患 靜 性 信 這 地成佛」 別人身上學到的 屢創天價成交的異象,使市場 而 異; 氣 份愛帶來了收藏的 0 , 對於近幾年藝術變成以拍賣會為主要市 對於收藏品一 對收藏才能表現 又所謂 的 還 走入收藏人生,收穫是必然的 則只能靠自己的專注與悟性 是回 學書在法 歸 最理 , 放下屠刀,立 定要真正懂 只有「放下屠刀」, 性的 出 幸福與滿足,有了這 其妙在人」, 低 收藏 調 , 地成佛 , 動盪不安,都不足 ,才有真 與天荒 平安自得 其收穫因 至於 地 但 Î 你能從 就像 老 ;平心 的 的 份 場 立 愛 É 耐

國家圖書館出版品預行編目(CIP)資料

我的收藏藝術:最神祕的圈子、最昂貴的學習、最精彩的回報/許宗煒著; -- 二版. -- 臺北市:大是文化有限公司,

2022.03

320面;19×26公分.--(Style;60) ISBN 978-626-7041-79-6(平裝)

1. 中國美術 2. 文集 3. 藝術 4. 收藏

999.207

110020863

Style 060

我的收藏藝術

最神秘的圈子、最昂貴的學習、最精彩的回報

作 者/許宗煒

作者簡介攝影/吳毅平

副 主 編/馬祥芬

校對編輯/陳竑惠

美術編輯/林彥君

副總編輯/顏惠君

總 編 輯/吳依瑋

發 行 人/徐仲秋

會計助理/李秀娟

會 計/許鳳雪 版權經理/郝麗珍

行銷企劃/徐千晴

業務助理/李秀蕙

業務專員/馬絮盈、留婉茹

業務經理/林裕安

總 經 理/陳絜吾

出 版 者/大是文化有限公司

臺北市 100 衡陽路 7號 8樓

編輯部電話: (02) 23757911

購書相關資訊請洽: (02) 23757911 分機 122

24小時讀者服務傳真: (02) 23756999

讀者服務E-mail: haom@ms28.hinet.net

郵政劃撥帳號/19983366 戶名/大是文化有限公司

法律顧問/永然聯合法律事務所

香港發行/豐達出版發行有限公司 Rich Publishing & Distribution Ltd

香港柴灣永泰道70 號柴灣工業城第2期1805室

Unit 1805, Ph. 2, Chai Wan Ind City, 70 Wing Tai Rd, Chai Wan, Hong Kong

電話: 21726513 傳真: 21724355 E-mail: cary@subseasy.com.hk

封面設計/林雯瑛

內頁排版/顏麟驊

印 刷/緯峰印刷股份有限公司

出版日期/2022年3月二版

定 價/新臺幣 880 元 (缺頁或裝訂錯誤的書,請寄回更換)

I S B N/978-626-7041-79-6

電子書ISBN/9786267041833 (PDF)

9786267041840 (EPUB)

All rights reserved.

有著作權,侵害必究 Printed in Taiwan